U0112840

沂南汉画像石

王培永　编著

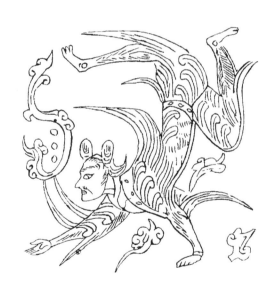

齊魯書社
·济南·

图书在版编目（CIP）数据

沂南汉画像石 / 王培永编著-- 济南：齐鲁书社，
2022.7
ISBN 978-7-5333-4560-0

Ⅰ．①沂… Ⅱ．①王… Ⅲ．①画像石—介绍—山
东—汉代 Ⅳ．①K879.42

中国版本图书馆CIP数据核字（2022）第063747号

封面题签：鲍贤伦
责任编辑：贺 伟
特邀编辑：王 任
责任校对：赵自环 王其宝
封面设计：王高杰
版式设计：赵萌萌

沂南汉画像石
YINAN HANHUAXIANGSHI

王培永 编著

主管单位	山东出版传媒股份有限公司
出版发行	齐鲁书社
社　　址	济南市市中区舜耕路517号
邮　　编	250003
网　　址	www.qlss.com.cn
电子邮箱	qilupress@126.com
营销中心	（0531）82098521　82098519　82098517
印　　刷	山东星海彩印有限公司
开　　本	787mm×1092mm　1/8
印　　张	24.5
插　　页	2
字　　数	408千
版　　次	2022年7月第1版
印　　次	2022年7月第1次印刷
标准书号	ISBN 978-7-5333-4560-0
定　　价	198.00元

编委会

作为优质文化资源的沂南汉画像石

陈履生 *

汉代墓室、祠堂、阙等建筑上雕刻画像、文字的石质建筑构件，统称为"画像石"，或称为"汉画像石"。汉画像石作为一种刻有画像的石头，与建筑相关联，表现出一定的结构和功用，形成特定的空间关系。画像石的内容包罗万象，涉及神话传说、历史故事、典章制度、生产生活、风土人情等各个方面。它虽是与丧葬习俗关联的一种具有地域特色的艺术表现形式，但也有着一定的装饰意义。作为具有特定内容的画面，又不是人们所认同的那种绘画的概念。它是画，也是雕刻；它不是画出来的画，而是刻出来的画。作为刻出来的画，如果将其视为雕刻，也未尝不可。这就是发生在汉代的一种特别的艺术。

汉画像石因为客观反映了汉代的历史而备受重视，它是研究汉代历史和社会、生活不可或缺的资料。作为汉代艺术的重要代表，画像石在艺术形式方面上承战国，下启魏晋，与商周的青铜器、战国的漆器以及南北朝的石窟艺术一起，在中国艺术史上各领风骚，成为一个时代的代表，是中国艺术发展史上的一个重要的环节。山东是汉画像石墓最流行的地区之一，遗存丰富，发掘众多，保存完好。山东汉画像石内容丰富，具有极高的历史和艺术价值以及研究价值。沂南汉画像石在山东地位显赫，出土的画像石墓和画像石具有鲜明的地域特色，在风格类型上也具有一定的代表性。沂南境内最早有确切纪年的西汉昭帝元凤年间（前80—前75年）铜井镇三山沟凤凰刻石，鲁迅先生曾收藏有拓片，并被众多金石学家著录。20世纪50年代中期发掘的沂南北寨汉画像石墓，是新中国成立以来进行科学发掘、保存最为完好的第一座汉画像石墓；因具有突出的历史和艺术价值，2001年被国务院公布为第五批全国重点文物保护单位。这座汉画像石墓虽然面积只有88.2平方米，却是由280块石料砌成，其中有画像的42块，画像有73幅。因其墓葬形制之整饬、建筑结构之合理、雕刻技法之多样、画面安排之连贯、画像内容之丰富、画像形式之独特，代表了汉代石构墓室的最高成就，是汉画像石艺术发展到鼎盛时期的代表作。该墓画像石内容包括神话传说、奇禽异兽、社会生活和历史故事等，包含了政治、经济、军事、思想、艺术、风俗和社会伦理、道德教育等诸多方面，是汉代社会的一个缩影，显现了历史文化的积淀和社会发展的轨迹。其中有多幅画像被历史教科书选用，"车马出行图"的局部曾被选作纪念邮票的图案，第二十九届奥运会纪念币"马术"图案也取材于该墓的"乐舞百戏图"。

此外，沂南目前已有十余个村庄发现了汉代画像石，多分布于沂河、汶河沿岸，早中晚期均有。其中阳都故城及周边村庄是沂南汉画像石分布最为密集的区域，几乎村村有汉画像石出土。孙家黄疃汉墓出土的画像石墓，其形制具有从传统的土坑竖穴墓到横穴多室墓转变时期的典型特征，其画像多刻人物，这与后来汉墓多刻神兽形成了鲜明对比，

* 陈履生，1985年毕业于南京艺术学院，获硕士学位。历任人民美术出版社古典美术编辑室主任，中国画研究院研究部主任，中国美术馆学术一部主任，中国国家博物馆副馆长（2010—2016）。现任中国汉画学会会长，中国科学技术大学人文与社会科学学院艺术与科学研究中心主任，博物馆馆长，中国文艺评论家协会造型艺术委员会主任，吉林艺术学院20世纪中国美术研究所所长。兼任南京艺术学院、上海美术学院、吉林艺术学院、湖北大学、澳门城市大学、台湾师范大学客座教授。建有陈履生美术馆（常州，三亚，扬中，合肥）、油灯博物馆（扬中、常州）、汉文化博物馆（扬中）、竹器博物馆（扬中）。

是不可多得的研究标本。稍晚一些的梁家庄子画像石墓，已经是比较成熟的横穴多室墓，其画像多刻凤鸟、神兽，显示出此时对于辟邪的重视以及求仙思想的萌芽。大汪家庄出土的曹嵩冢画像石，虽然早期被破坏，但从仅存的几件画像石中就可以感受到恢弘大气的风格，也可以看到艺术表现手法的别致。而大面积浮雕形式的出现，不仅表现出画像石巅峰时期的艺术风格，也表现出了地域上的特点。至于历史记载中的与此墓关联的墓主人，因敛财巨多以致被护卫杀害，则见证了汉末、三国时期那段腥风血雨的历史。

考古发现表明，沂南早在十几万年前就有人类在此繁衍生息；周初时即有"阳国"于此立国；春秋战国时代，这里是齐、鲁分疆之地；秦汉时期，始置阳都县。阳都城东临沂河，是当时东西通衢的要冲和繁荣昌盛的城邑。永平十五年（72年）春，汉明帝刘庄曾巡幸阳都，并在这里召见了东平王刘苍；这里曾是儒学文化传播的中心之一，著名的《大戴礼记》《小戴礼记》的作者戴德、戴圣曾在这里设院讲学，殁后亦葬于这里。而以诸葛亮、诸葛瑾为代表的诸葛家族，以颜真卿为代表的颜氏家族，在这一区域闻名遐迩。沂南汉画像石的成就正是得益于沂南丰厚的文化底蕴，受惠于优裕的物质基础。而沂南汉画像石作为区域内重要的文化资源，对于这一区域的社会发展和文化建设有着重要的贡献，尤其是到了21世纪的新时代，表现出了区域文化资源对社会发展的促进作用和影响。沂南汉墓博物馆自1996年建成开放以来，致力于画像石的收集、保护、研究、展示和交流；同时，通过打击文物犯罪、行政执法、抢救性发掘、接受捐赠等手段，不断丰富馆藏，目前馆藏的散存画像石已近200件，成为国内汉画研究的重要基地。难能可贵的是，沂南县政府早年就发布公告，严禁在北寨村从事新的建设项目，而所有新建住宅一律安排到村东北寨新村，如此就保留了画像石墓原址周围的乡村风貌和相对原始的环境。

可喜的是，沂南画像石保护、研究、利用成果丰硕，在国内文博界比较活跃，受到广泛的关注。2017年10月，由北京孔庙与国子监博物馆、临沂市文物局主办，沂南汉墓博物馆承办，中国汉画学会作为学术支持单位的"绣像儒风——孔子及弟子画像石拓片展"在北京孔庙与国子监博物馆隆重举行，展出拓片近百幅。随后又相继在济南市博物馆、临沂市博物馆、湖南里耶秦简博物馆、韩国成均馆大学图书馆、山西大同云冈石窟艺术馆、山西运城博物馆等地举行了系列巡展。2019年12月，受山东省文化和旅游厅委派，为配合在韩国首尔举办的韩国·中国山东文化年闭幕式暨好客山东文化旅游推介展演活动，沂南汉墓博物馆在会场举办了"'孔子见老子'拓片展"；2020年8月，沂南汉墓博物馆作为国家博物馆"天地同和：中国古代乐器展"的支持单位，北寨汉墓的"乐舞百戏图"名列展品中；2020年6月18日，国家邮政局发行了以汉代木轺车为主要表现元素、背景和边缘图案采自北寨汉墓中室"车马出行图"的《中华全国集邮联合会第八次代表大会》纪念邮票（小型张）。这些展览和活动都受到了社会各界的广泛好评，既弘扬了中华优秀传统文化，又彰显了沂南丰厚的文化底蕴。

沂南汉画像石反映了汉代的精神，表现了汉代人的生活，积淀了汉代人的智慧，是中华优秀传统文化的代表，是研究汉代社会的百科全书。此次同步出版的《沂南汉画像石》《汉画的世界——沂南北寨汉墓画像释读》，再版的《沂南古画像石墓发掘报告（增补本）》，是沂南汉画像石研究成果的一次集中展示，意义不同寻常。《沂南汉画像石》汇集了沂南境内出土的画像石，内容丰富，其中有很多画像尚没有公开发表，如梁家庄子两座画像石墓、孙家黄疃汉墓、诸葛亮故里纪念馆的四面画像碑，以及沂南汉墓博物馆馆藏画像石等。该书图文并茂，力求讲清楚沂南画像石的历史文化背景，在地域画像石研究方面有较深的思想深度，也有较高的学术研究水平。相信该书的出版不仅为汉画像石研究提供了新的系统资料，同时还将促进汉画知识的普及，更能够带动地域文化资源的保护和利用。

2021年6月23日于北京

目　录

作为优质文化资源的沂南汉画像石　/001

第一章　概　述　/001

第一节　沂南汉画像石的生成背景　/002

一、沂南县的地理环境、历史沿革　/002

二、政治经济背景　/003

三、地域文化背景　/005

四、政治制度与厚葬习俗　/007

五、宗教信仰观念的影响　/007

第二节　沂南汉画像石艺术特色　/008

一、多种多样的雕刻技法　/009

二、饱满、细腻的风格　/010

三、丰富多彩的构图方法　/010

四、写实性风格　/011

五、浓郁的地方特色　/011

第二章　三山沟凤凰刻石　/012

第三章　阳都故城　/016

第一节　孙家黄疃汉墓　/018

附：案件破获经过　/027

第二节　梁家庄子汉墓　/029

一、墓葬发现经过　/029

二、墓葬形制及出土画像石　/029

三、对梁家庄子汉墓群的认识　/036

第三节　曹嵩冢画像石　/037

第四节　诸葛亮故里纪念馆藏汉画像石　/044

第四章　北寨汉墓　/ 048

　　一、基本状况　/ 048

　　二、一号墓墓葬结构　/ 049

　　三、画像内容　/ 050

　　四、艺术特色　/ 051

　　五、发掘过程及出土文物　/ 052

　　六、历尽劫难　/ 055

第五章　馆藏画像石　/ 119

　第一节　沂南本地出土的画像石　/ 119

　　一、双凤庄画像石　/ 119

　　二、任家庄画像石　/ 129

　　三、小杜家庄画像石　/ 130

　　四、西独树村画像石　/ 132

　　五、团山庄画像石　/ 134

　　六、仕子口村画像石　/ 138

　　七、其他　/ 152

　第二节　执法收缴的画像石　/ 154

　第三节　接受捐赠的画像石　/ 181

第一章 概 述

汉画像石是汉代人雕刻在墓室、祠堂、石阙或山崖上，以石为地、以刀代笔刻画图像、文字的建筑构石，所属建筑多与丧葬、祭祀有关。中国古代，"国之大事，在祀与戎"，当时社会上最优秀的物质与精神产品，通常都首先用于祭祀和战争。就这点来说，汉画像石无疑是汉代美术艺术的精华。[①] 一般认为，汉画像石艺术源于民间，应用于除皇家以外的社会阶层，反映了汉代民间丧葬艺术的真实状况。它产生于西汉中期，随社会的兴盛而发展，在汉代逐渐疯狂的厚葬风潮推动下，至东汉晚期达到顶峰，随东汉末期战乱而迅速消亡，共流行了近400年时间。

汉画像石作为陪葬品的重要组成部分，所展现的内容十分丰富，题材广泛，包括仙界神话、现实生活、历史故事、鬼魂世界等各个方面。作为典型的丧葬艺术，它尽力为逝者在另一个世界营造一个完美的生活空间。在这里，有日月星辰，有神仙护佑、圣贤陪伴，有吃不尽的"太仓"美食、看不完的乐舞百戏，出行时有浩浩荡荡的车马队列，墓主人在地下世界中享受着比生前还要尊贵的生活。为此，它采用了不同的表现手法，将这个世界刻画得栩栩如生，淋漓尽致：它所描绘的天界，扑朔迷离，将所有神祇都进行了拟人化描绘，使得"天人感应"学说有了形象化的展示；它所描绘的仙界，仙气飘飘，光怪陆离，西王母、东王公身边玉兔与仙人在不停地制造仙药，一众奇形怪状的从属个个身手不凡，在现实世界中难以见到；它所刻画的现实世界，包罗万象，真实而自然，无论是生产还是生活，包括政治、经济、军事、宗教、民俗诸方面都可以在这里找到，既有静态的，也有动态的；它所描绘的历史故事，或歌颂古圣先贤，或赞美义士，或讽刺暴君，总是剪取了最为经典、最为精彩的瞬间，将人物形神刻画得恰到好处，具有一种荡人心魄的震撼力；它所刻画的地下鬼魂世界，既有支撑大地的巨神和游动的巨鱼，也有飘忽不定、奇形怪状的鬼魅，既是汉代人思想观念的映射，又有艺术家的创造，把这个世界刻画得丰富多彩，奇异无比，充分展示了汉代艺术家丰富的想象力。总体看，汉画像石并没有将死亡描绘得凄凄惨惨、悲悲切切，而是反映了对未来成仙的憧憬，以及对长生不老的渴望。就这一点来说，汉画像石堪称古典现实主义与浪漫主义完美结合的典范。所有这些，都是汉代"事死如事生"思想的产物，映射了汉代社会的方方面面，成为包罗万象的"汉代社会生活百科全书"。汉画像石形象化的内容，以感性的形象，弥补了历史文献记录之不足，为研究汉代的政治、经济、文化、艺术、风俗等方面提供了宝贵的图像资料，具有极高的史料价值。

山东是汉画像石重要的分布区域之一，著名的嘉祥武氏祠、长清孝堂山郭氏祠不仅保存完整，其画像艺术也因内容丰富、题记明确而代表了祠堂画像的最高水平。而临沂市也是汉画像石最丰富、艺术性最高的地区之一，几乎每个县区都有汉画像石出土，沂南北寨汉墓、吴白庄汉墓是画像石墓的翘楚。早期著名汉画研究专家孙作云先生就认为北寨汉墓画像石的内容是无比的丰富，其历史人物图像虽然不及山东嘉祥县武氏祠画像石，但画像的范围比它更广，其艺术表现法亦超过之。[②] 沂南是汉画像石重要的分布区，境内有最早有确切纪年的西汉昭帝元凤年间（前80—前75）的三山沟凤凰刻石。20世纪50年代中期发掘的沂南北寨汉墓，代表了汉画像石艺术巅峰时期的水平，这座墓由前、中、后三个主室及若干侧室组成，气势雄浑，布局合理，结构严谨，装饰华丽，俨然是一个将绘画、雕刻与建筑艺术相结

① 信立祥：《汉代画像石综合研究》，文物出版社2000年版，第4页。
② 孙作云：《汉代社会史料的宝库——"沂南古画像石墓发掘报告"介绍》，《史学月刊》1957年第7期，第30～33页。

合的伟大艺术作品。墓室构造得到了精确再现，墓中图像位置明确，对于研究画像题材在墓室中的分布有标本式的重要价值。著名汉画研究专家蒋英炬先生认为：此墓图像内容丰富，"几乎将天地、鬼神、人世间现实的与幻想的事物都纳入其中……为丧葬礼俗服务的汉画像石艺术功能已发挥得淋漓尽致"。"至今看来它不但站在一个标志性的起点上，而且又站在一个制高点上。尽管以后有许许多多的发掘，但像内容丰富而完整的沂南画像石墓者却非常罕见"[①]。

除了北寨汉墓以外，新中国成立以来在沂南县境内先后发现了近 20 处画像石墓地，以砖石结构的中小型墓葬居多。截至 2005 年，县文物管理部门共收集了 50 余件县内各地出土的画像石。近年来，通过打击文物犯罪、行政执法等途径，收缴了各类画像石 50 余件，通过抢救性发掘获得画像石约 50 件，通过征集、接受捐赠等方式得到画像石 60 余件。这些画像石，现分别保存在沂南汉墓博物馆、沂南博物馆、诸葛亮故里纪念馆。本书力图通过这些画像石标本，介绍这些画像石的背景、内容、特点，挖掘背后的文化内涵。

第一节　沂南汉画像石的生成背景

一、沂南县的地理环境、历史沿革

地理环境：

沂南县位于山东省东南部、蒙山东麓，受临沂市管辖。北邻沂水县，南接临沂市兰山区、河东区、费县，西连蒙阴，东靠莒县。南距临沂市约 50 公里，距山东省会济南市约 180 公里，距北京约 520 公里。沂南属鲁中南低山丘陵区，属构造剥蚀类地貌，最大切割深度 500 米。地势由西北向东南倾斜。地貌分区特征比较明显，自西向东依次为低山区、平原、丘陵。沂南县属淮河流域，除东部较小区域属沭河水系外，大部分属沂河水系，境内主要有沂、汶、蒙三河及其 20 余条支流，水资源较为丰富，来源为降水。沂南县东距黄海 90 公里，西接欧亚大陆。气候受海、陆影响较大，属暖温带季风区。四季分明，具有明显的冬、夏季风气候特点。季月气温变化较大。历年平均年降水量 808.1 毫米，年平均气温 12.9℃，常年主导风向为东北风。沂南的气候、土壤、水资源等条件非常适宜人类居住。

沂南矿产资源丰富，以非金属矿为主，主要盛产石英砂岩、花岗岩、石灰石、大理石、硅砂、河砂等矿产，其中石英砂矿藏为全国质量第一，储量第二。沂南的石灰石矿资源也很多，质量较好，为画像石艺术发展提供了充足的原料。

历史沿革：

古沂南历史悠久，距离沂南西北 80 公里处的沂源猿人遗址，出土了旧石器时代的猿人化石，检测表明，距今 64 万—8 万年，地质年代属更新世中期。沂南境内界湖街道大成庄村、青驼镇仁义庄发现的旧石器时代晚期遗址，其年代距今 1 万年以上。境内已查明的新石器时期遗址有 45 处。

夏（前 21 世纪—前 16 世纪）被称为"东夷"，境内发现夏文化遗址 1 处。

商（前 16 世纪—前 1027 年）属人方。

西周（前 1027—前 476 年）先后属鲁国、莒国、齐国。沂南现存商周文化遗址 36 处。

春秋、战国时期（前 475—前 221 年）先后属齐、楚。境内发现春秋战国时期遗址 15 处。

秦（前 221—前 206 年）置阳都县，县治在今沂南县砖埠镇孙家黄疃、大汪家庄一带。目前发现遗址 9 处。

西汉（前 206—25 年）继续延续秦代阳都县设置，北为东安县，东北部属莒县，西北部属卢（一作"虑"）县，余属兖州城阳国。

东汉（25—220 年）属徐州刺史部琅邪国，大部分区域为阳都县，少数地域属东安、莒县、开阳等县，沂南境内现存汉代文化遗址 218 处。

[①]　将英炬：《山东沂南汉墓画像石·序》，齐鲁书社 2001 年版，第 1 页。

二、政治经济背景

两汉时期，是中国历史上灿烂辉煌、英雄辈出的时代。由秦末战乱到大一统的帝国，开启了中华文明新的篇章。汉初在刘邦、萧何等领导下实行清静无为、与民休息的政策，奖励人口增长与土地开垦，田租轻微，三十税一，徭役较少，农民得到休养生息。文、景两帝总体延续了这种政策，西汉终于获得了从来没有过的繁荣，被后代史书誉为"文景之治"。汉武帝时，他凭借前期逐步积累的经济、政治基础以及汉景帝所完成的全国统一，再加上本人雄才大略与在位五十四年的长久时间，帝国的文治武功达到了全盛：政治方面，削弱地方诸侯王势力，实行了高度的中央集权制；经济方面，兴修水利，推行先进的农业技术，实行国家垄断冶铁、煮盐、酿酒等行业的经济政策，铁制的兵器、农具、手工工具与牛耕等得到较普遍的推广和使用，生产力水平大幅提高；思想方面，罢黜百家，独尊儒术，儒家思想获得了至高无上的地位；军事方面，"鹰击为治"，重用卫青、霍去病，平南越，征朝鲜，伐匈奴，拓展四边，开辟了通往西域的商路，丝绸之路延绵万里直抵欧陆，王朝国势达于顶峰，大汉声威远播海外，也使他自己当之无愧地成为一个历史坐标。一个空前强盛富庶的帝国崛起在古华夏大地，汉帝国成了当时世界上最强大的国家。但是，这些成就的取得也付出了"海内虚耗，户口减半"的沉重代价。

汉朝统治者总结了前朝的执政弊端，逐步限制了贵族世系的权力，建立了以文官为主执政的政治制度，并被以后的朝代继承；汉武帝通过征战，拓展了疆域；通过独尊吸收了道家、法家、阴阳家等精华的"儒术"，奠定了中华民族的文化基础。汉画像石艺术就是在这种背景下不断成长，成为汉代艺术的精华，在中国美术史乃至世界美术史上都占有十分重要的位置。

两汉时期，沂南大部分地域属阳都县，根据李遵刚先生考证，汉代阳都县和今沂南县边界基本相同。[①] 阳都故城，在今沂南县砖埠镇孙家黄疃、汪家庄、铁山一带，东紧靠沂河，北距汶河入沂河处约3公里，南距蒙河汇入沂河处约6.5公里，地处三河环绕交汇之处。这是一片肥沃的土地，既有渔舟之便，又有灌溉之利，物产丰富，经济、文化繁荣。这里不是秦汉战争的主战场，战争破坏相对较轻，基础相对较好。刘邦即位第六年，封大司马丁复为阳都敬侯，食7800户，说明汉初这里人口已较多。[②] 东汉初期，汉明帝刘庄曾巡幸阳都，并在这里召见了东平王刘苍。《后汉书·显宗孝明帝纪》载："十五年春二月庚子，东巡狩。辛丑，幸偃师……征沛王辅会睢阳。进幸彭城。癸亥，帝耕于下邳。三月，征琅邪王京会良成，征东平王苍会阳都，又征广陵侯及其三弟会鲁……夏四月庚子，车驾还宫。"汉明帝刘庄能够在阳都城接见东平王刘苍，阳都城繁华及位置之重，可窥一斑。

东汉后期，沂南一带冶铁业十分发达。东汉初至章帝以前，冶铁官营专卖政策改由铁官征税政策，即除官营冶铁外，也允许私人铸铁，不再由国家完全官营专卖，官营、私营同时存在。《后汉书·郡国志》记载的东汉时期全国主要产铁和冶铁的地点共32处，其中山东地区有鲁国泰山郡的嬴、琅邪国的莒等五处，前述两处均在今沂南县的附近。沂南县青驼镇有两个自然村名叫东冶村、西冶村，从名称看即与冶铁有关，传说是一处古冶铁遗址，但因没有进行考古发掘，暂无法确定是什么时期的，但从目前掌握该村的考古调查资料看，此村分布有较多的汉墓，可知此处在汉代是比较发达的地方。考古发掘的铁器中，大多数是农具或手工工具，如犁头、铁锛、铁锤、铁凿等。铁工具的普遍使用，不仅为石料的开采和画像石的雕刻提供了较为得心应手的工具，同时，也培养和造就出大批具有丰富经验和技术的石匠艺人。生产中普遍使用铁工具，大大提高了生产力，推动了农业、手工业的发展，促进了商业的繁荣。

不仅是冶铁，此地炼钢工艺也已实现突破，从而实现了工具的革命，使得对石头进行精雕细琢成为可能。张适在其硕士学位论文《沂南汉画像石墓设计文化研究》中有考证：

> 在汉代，相同的技术往往在不同地区同时或先后出现。一般说来，除边远地区外，技术的差别是不大的。更何况，目前发现最早的以炒钢为原料的百炼钢实物，是靠近沂南的山东临沂苍山汉墓出土的东汉环首钢刀。刀长

① 李遵刚：《沂南古史钩沉》，中国文联出版社2016年版，第3页。
② 李兴河：《论沂南古画像石墓的年代及墓主》，《临沂师专学报》1998年第1期，第40页。

111.5厘米，刀背有错金铭文："永初六年（112年）五月丙午，造卅涷大刀，吉羊，宜子孙。""涷"，即"炼"，"卅涷"就是三十炼。科学检验表明，这把钢刀含碳量均匀，刃部经过淬火，已达到较高水平。沂南汉画像石墓的年代为东汉晚期，比起早期的汉画像石墓，它形制更完备，技法更娴熟。这里固然有建筑、文化等因素的影响，但作为技术保障之一的越来越成熟的钢铁冶炼技术，其作用也不容忽视。①

炼钢技术的发达，有力地推动了手工业的发展，北寨汉墓二号墓曾出土一方五龙戏珠三足砚，为石灰石质、圆形、子母口，由砚身和盖组成。砚身圆底，饰三熊足；砚首线刻莲瓣纹和旋涡纹，其中部凿刻一椭圆形墨池；砚堂平滑，子口平直沿；砚外缘及子口上缘线刻莲瓣纹。砚盖呈圆弧形，中心突起成圆柱状，其上刻五铢钱纹；周围环绕五条身体线刻鳞纹的透雕的龙，龙首紧贴五铢钱，组成一幅五龙戏珠（铢）的图案；盖周边及外缘线刻勾连云纹。直径19.7厘米，通高7.4厘米。（见图1）经专家鉴定，定为一级文物。五条龙颈部及龙足雕刻极为纤细精美，空余之处便于人的五指去拿，其镂空工艺令人惊叹，今之工艺大师亦难复制。

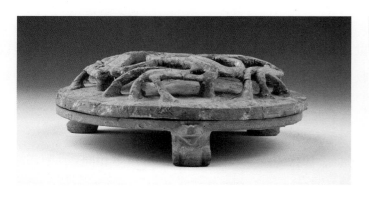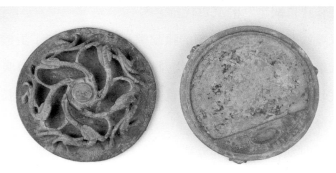

图1　五龙戏珠三足砚　北寨墓群2号墓出土　吕宜乐摄

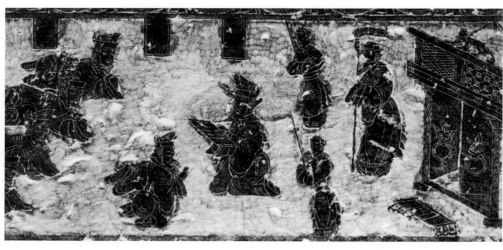

官员所持

地下放置

图2　算盘　北寨汉墓前室西壁横额拓本（局部）

墓室的建造和工艺品的制作离不开精细的计算，这里要提一下刘洪，刘洪是当时著名的天文学家和数学家（今蒙阴县人），官至太史。他精研天文历数，创《乾象历》，并与蔡邕共同补续《汉书·律历志》，对后代历法的发展影响很大。刘洪还发明了珠算，提高了人类的计算能力。刘洪是光武帝刘秀的侄子鲁王刘兴的后代，自幼聪慧好学，学识渊博，尤精于天文、历法。在年轻时即踏入仕途，应太史令征召赴京城洛阳，被授予郎中。约184年，刘洪出任会稽郡（今浙江绍兴）东部都尉；约公元189年，为山阳郡（今山东金乡）太守；后迁任曲城（今山东掖县）侯相，地位与郡太守相当。②沂南北寨汉墓前室西壁横额画像中，有一主要官员手捧一物，发掘报告认为是书简，也有人认为是算盘。③从形状看，此物方正，

① 张适：《沂南汉画像石墓设计文化研究》，苏州大学2016年硕士学位论文。

② 李遵刚：《沂南古史钩沉》，中国文联出版社2016年版，第222页。

③ 黄继鲁：《珠算的发生和发展》，《杭州师院学报（社会科学版）》1983年第4期，第74～80页。

与传统所见书简因重力形成的下垂不同，且上面所刻形状规整且一致，与在画面右下角几上的另一个物体外观、形状完全相同，从这两方面推论，不能排除此物是早期算盘的可能性。（见图 2）巧合的是，北寨墓群 4 号墓在发掘时，有村民从土堆中捡拾了一枚"刘洪"印章，此印章后来上缴到文物管理部门，于 2006 年 7 月经山东省文物鉴定委员会蒋英炬、郭思克、王永民先生鉴定为真品。（见图 3）但此"刘洪"与发明算盘的刘洪是否为同一个人，目前尚未定论。

图 3 "刘洪"印章 北寨墓群 4 号墓出土 吕宜乐摄

三、地域文化背景

沂南县是一块古老的土地。考古发现表明，十几万年前就有人类在此繁衍生息；夏时这里及其以东大片区域被称为"东夷"，古代先民在此创造了灿烂的文明；周初时有"阳国"在此立国；春秋战国时代，这里是齐、鲁分疆之地，曾先后被齐、鲁、莒、楚四国统治，四国的文化不可避免地在这里留下印记。这种地理位置，决定了这里多种文化融合较深。阳都故城东临沂河，是当时东西通衢的要冲、繁荣昌盛的城邑。这里还是儒学文化传播中心之一，著名的《大戴礼记》《小戴礼记》的作者戴德、戴圣曾在这里设院讲学。诸葛家族、颜氏家族都曾在这片土地上名震一时。

（一）齐文化的影响

自周初姜尚被封齐国，至春秋管仲、晏婴任齐相，再到战国稷下诸子争鸣，历经八百多年，形成了独具风格的齐文化。初期的齐国在姜尚的治理下，"因其俗，简其礼"，推行务实开放的政策，促进了经济发展，奠定了政治经济崛起、称霸一方的基础，营造出明显的工商业发达的氛围。崇功利，轻伦理，重实用，文化风气开放；田氏代齐以后，在统治者支持下，齐文化逐步向黄老之学发展，稷下黄老之学逐渐占据主导地位，不但成为田齐的治国官学思想，并通过百家争鸣产生了巨大影响，以至于在战国末期形成了蒙文通先生所说的"黄老独盛压倒百家"的局面。[①]

（二）鲁文化的影响

以儒家思想为代表的鲁文化对当地的影响更深。孔子创立的儒家思想，由于注重个人修为，倡导积极入世，受到士族阶层欢迎，并由其弟子不断发扬光大，至汉武帝时发展成为居于统治地位的思想。其"仁""孝""义""礼"等思想，成为中华民族的主要文化基因，对当地文化影响极其深远。孔子的高足闵损（闵子骞）、仲由（子路）、曾参（子舆）等都是临沂人，二十四孝中有七孝在临沂，著名的王祥卧鱼故事的发生地点离阳都故城不足 20 公里。著名的《大戴礼记》《小戴礼记》的作者戴德、戴圣，曾在沂南张庄镇大戴村（今名大岱村）设院讲经授徒，且死后就葬在这里。其村庄离阳都故城不足 10 公里。《三字经》有"我周公，作周礼；著六官，存治体；大小戴，注礼记；述圣言，礼乐备"的记述。清康熙十一年版《沂水县志·古迹》载："大戴村，在县西南一百里，二戴讲礼之处。"后来戴氏后裔多迁至沂南县依汶镇孙隆村，现孙隆村内尚存"二戴祠"遗址，并有多统"重修二戴祠"碑，可见以儒家思想为代表的鲁文化对当地的影响。儒学文化大环境的熏陶，对诸葛氏家族影响至深。诸葛亮的远祖诸葛丰以明经起家，仕至司隶校尉，加光禄大夫。诸葛亮的父亲诸葛珪先为梁父尉，后为泰山郡丞。诸葛亮的叔父诸葛玄与京城及各地豪强相善。诸葛亮长兄诸葛瑾少游京师，善治《毛诗》《尚书》《左氏春秋》，为吴国大将军。诸葛亮精研诸子百家，成为一代名相。诸葛诞又显名于曹魏。北寨汉墓中室四壁上国侯刻了 18 幅历史人物画像，其中有儒家推崇的"尧舜禅让""周公辅成王""孔子见老子"等至今脍炙人口的历史故事，正是儒家思想的写照。

（三）莒文化的影响

沂南离莒文化的中心莒县很近，从今沂南县城算起不足 40 公里，沂南东部乡镇与莒县接壤，因此，这里深受莒国文化影响，出土的墓葬、文物多具有莒国文化特征。莒地，指山东省鲁东南以莒县为中心的区域。这里在春秋时期相

[①] 蒙文通：《略论黄老学》，《蒙文通文集·古学甄微》，巴蜀书社 1987 年版，第 276 页。

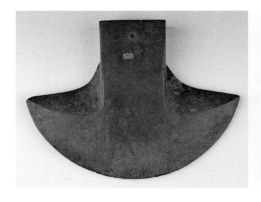

图 4　青铜钺　阳都故城出土　吕宜乐摄

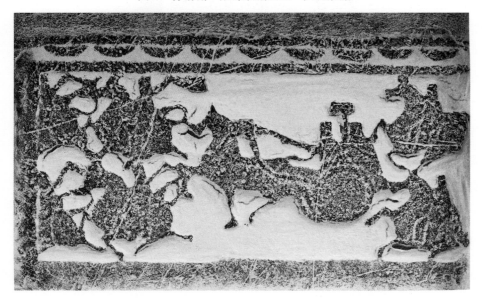

图 5　斧车出行　阳都故城出土

当繁盛，为东夷文化的中心之一，以国力强盛、好战喜功著称，其政治、军事实力仅次于齐、鲁，是重要的东夷大国之一。莒国不仅经常盟于邻国或大国，而且经常参与调停国与国之间的纷争，俨然以强国自居。莒国附近国家之贵族或国君常奔之避难。齐公子小白、鲁公子庆父、齐王何等十余位贵族曾先后来莒避难。公子小白（齐桓公），其回国后奋发图强，"毋忘在莒"，成为春秋五霸之首。春秋时期莒国在大国之间尚能左右逢源，平稳发展，后因莒国国君无道，为楚所灭，继归齐国，为齐国五都之一。阳都故城在莒国西南约40公里，距离很近。1994年底，砖埠镇任家庄村村民任启斗在建草莓大棚取土时，发现了一个重达七斤的"青铜钺"，上缴县文物部门，其上有铭文12字："廿四年莒阳丞寺 库齐 佐平 职"（见图4）；这是一件秦汉时代的"仪仗"用器。彼时

身份很高的官员出行，车马队伍之前，往往要有斧车开道。无独有偶，沂南诸葛亮故里纪念馆收藏了一件汉代画像石上也刻了斧车。（见图5）斧车前导是县令以上官员的仪仗，《后汉书·舆服志》记载："公卿以下至县三百石长导从，置门下五吏：贼曹、督盗贼、功曹，皆带剑，三车导；主簿、主记，两车为从。县令以上，加导斧车。""青铜钺"在阳都故城遗址上出现，说明了当时在"阳国"或者"阳都"居住有身份很高的人物。这件青铜器把"莒"和阳都故城联系在一起，包含着重要的文化信息。

（四）楚文化的影响

沂南曾被楚国较长时间统治，因此还受到楚文化的影响。鲁地儒家文化和楚地重鬼神的文化交互影响着该地区。楚国地处南方，在当时是经济、文化较不发达地区，南方百越、三苗、濮、巴诸文化素有重巫术的传统。为了在荆楚的恶劣环境中生存，楚民认定万事万物中有某种神秘力量，把用巫术而取得这种神秘视为重要活动。当年楚之旧地黔东发现和中原龙山文化风格相同的陶器形和纹饰。随县曾侯乙墓出土的内棺上，有"方相氏"头戴面具驱鬼逐疫的生动形象，是楚民的傩祭，以此恫吓妖魔鬼怪，祈福消灾。《汉书·地理志》也有记载："楚地……信巫鬼，重淫祀。"这种巫风形成了楚文化的精髓。沂南汉画像石上大量的祥禽瑞兽和避鬼驱邪画像就是楚文化影响的结果。①

西汉初"黄老思想"占据主流，武帝朝儒家思想成为正统。但在阳都城，原来的"楚"文化、"莒"文化并没有完全消失，而是沉淀于当地的文化基因之中，以其独特的轨迹继续发挥着影响。沂南汉画像石就是在这种大的环境下，以广阔的胸怀，大量吸收儒家文化、黄老道家文化、地域文化以及内蕴原始巫术文化遗存的楚民俗文化因素，从而形成了自己鲜明的特色。

① 张适：《沂南汉画像石墓设计文化研究》，苏州大学2016年硕士学位论文。

四、政治制度与厚葬习俗

汉武帝"罢黜百家、独尊儒术"以后，汉代社会尊儒家思想为正统，崇尚孝道，并借此选贤荐能。孝道遂成为儒家思想的核心、中国人最重要的伦理道德观念。孝不仅是中国古代维持宗族亲情的纽带，而且是稳固整个封建统治的基石。《孝经》说孝为天之经、地之义、人之行，孝是诸德之本，认为"人之行，莫大于孝"，国君可以用孝治理国家，臣民能够用孝立身理家。《孝经》首次将孝和忠联系起来，认为忠是孝的发展与扩大，并把孝的作用推而广之，认为"孝悌之至，通于神明，光于四海，无所不通"。所以汉代天下皆诵《孝经》，皇帝也经常赏赐孝悌，以此教化民众。汉朝皇帝去世后的谥号多带有"孝"字，很能说明"孝"在皇帝眼中的地位。全社会崇尚孝道，并且孝道被神化，《孝经》对民众产生了难以置信的影响，就连道教徒也相信它具有免除各种灾祸的神奇力量。《后汉书》中有很多事例记载读儒家经典甚至能远离盗贼。其中一处记载，黄巾起义时，一黄老道徒向朝廷建议，朝廷无需派兵去镇压，而应该派一将军北向读《孝经》，叛乱便会自行消灭。《后汉纪》里记载：190年，两大臣上奏皇帝，称读《孝经》后有消灾祛邪的神奇效果，最后皇帝接受他们的请求，每隔几天就令他们诵《孝经》。还有一段记载也是神乎其神，说的是汉武帝为了试验董仲舒的功力而命巫者诅咒他，结果董仲舒没事，巫者反而死了。《风俗通义》：

> 武帝时迷于鬼神，尤信越巫，董仲舒数以为言。武帝欲验其道，令巫诅仲舒。仲舒朝服南面，诵咏经论，不能伤害，而巫者忽死。

这段记载也许有夸大的成分，但多少反映出，在汉朝有一段时间内，有些知识分子确实认为儒家经典有神力，而董仲舒因为熟知儒家经典，宛如神灵护体，比其他巫者咒语法力更强。

在这种从上到下重视孝道的氛围中，出台选拔官吏"举孝廉"的制度便是水到渠成之事，将孝悌列为任用官吏的最重要的标准。而厚葬又是获得"孝"桂冠的重要手段，不少人殚尽财富，厚葬父母，以求得孝名为进身之阶梯。

帝王官宦之家更是带头厚葬。汉武帝即位后的第二年便替自己修造茂陵，历时五十三年，及葬时，"其树皆已可拱"（《晋书·索綝传》）。汉武帝率先突破高祖定制，动用贡赋，为自己营造坟墓。茂陵的陵园地面建筑宏大，墓内随葬品也极豪华。贵族官僚、富商地主竞相仿效，厚葬之风弥漫整个社会。正如《盐铁论·散不足》所云："今富者绣墙题凑。中者梓棺楩椁，贫者画荒衣袍，缯囊缇橐。"名将卫青之冢像卢山，霍去病之墓像祁连山。

东汉时厚葬之风更盛。汉和帝慎陵三百八十步见方，安帝恭陵十五丈之高。京师贵戚、名门世族、郡县豪家，"崇侈上僭"，比附之风有过之而无不及。东汉人王符在《潜夫论·浮侈》中指出："今京师贵戚，郡县豪家，生不极养，死乃崇丧。或至刻金镂玉，檽梓楩楠……多埋珍宝偶人车马，造起大冢，广种松柏，庐舍祠堂，崇侈上僭。""工匠雕治，积累日月，计一棺之成，功将千万……东至乐浪，西至敦煌，万里之中，相竞用之，此之费功伤农，可谓痛心。"汉代社会就是这样一个崇尚厚葬习俗的社会。画像石就是在这种厚葬狂潮中，得到了快速发展，迎来了自己的辉煌。

五、宗教信仰观念的影响

强大的汉帝国，人们的物质生活丰富，对精神生活有了更高的要求。人们在精神上笃信天命，企望成仙，同时又崇尚建功立业，追逐现世享乐。他们生前积极进取，把个人的功名成就和对社会的贡献、对事业的执着追求，与自身德行的完善结合在一起，因此有"丈夫生不五鼎食，死则五鼎亨耳"（《汉书·主父偃传》）之言。然而追求的无限和生命的有限，是一对难以调和的矛盾，因此人们希求长生以达永恒。于是各种求仙的方法弥漫在社会上，尽管屡试不验，人们还是乐此不疲，把它当成了精神的寄托，人们便将他们对仙界的向往，淋漓尽致地刻画在画像石上。

汉代人多数相信死后存在鬼。汉代哲学家王充曾说"世谓死人为鬼，有知能害人"。而且"人死世谓鬼，鬼象生人之形，见之与人无异"。[①]可以代表汉代人对于人死后生活的一般看法。"鬼"最初被用来表示一些人形怪兽。甲骨文的"鬼"

① 刘盼遂：《论衡集解》，中华书局1957年版，第414、432页。

字是个象形字，下面是个人，上面是一个可怕的脑袋，是人们想象中的似人非人的怪物。后来引申为死人、鬼魂等意思。鬼还有"归"的意思，《说文》"人所归为鬼"，《尔雅·释训》"鬼之为言归也"，故古人谓死人为归人；《礼记·郊特牲》谓："魂气归于天，形魄归于地。"尽管鬼为死者灵魂的观念自商周至汉代不断完善，但到东汉时期，关于所有鬼居住的死后世界或阴间的观念仍相当不发达，记载也不一致。大约在公元前1世纪末期，逐渐产生了一个信仰，认为阴间有一个最高统治者叫"泰山府君"，他的都府位于泰山附近一座名叫"梁父"的小山上。《刘伯平墓券》中称"生属长安，死属大（泰）山"。汉墓出土的石刻，经常称他为"泰山主"或"地下府君"。考古发掘证实，我国先民早在旧石器时代即有鬼魂不灭的观念，以为冥冥中的鬼魂与人同在。进入阶级社会后，人们的认识有了新的变化，认为鬼魂世界有尊卑之别，即人死后有的升天成神，有的在冥府为官，有的受冥官管辖，有的则沦为游魂。生活在另一世界的鬼魂能降福或作祟于人，并认为冥间还有怪兽，它们不但时常作祟人间，有的还会进入墓穴侵害死者。其中被认为会到墓葬中为祟侵害死者的主要有野鬼、厉鬼、魍魉和蝠等。为防止传说中的上述鬼魅进入墓中作祟，人们采取了许多手段对付它们。据《太平御览》卷九五四载："《风俗通》曰：墓上树柏，路头石虎。《周礼》：……魍像畏虎与柏。"考古发掘资料显示，战国时期的有些楚墓已出现了用于驱鬼辟邪的镇墓兽，汉以后各地的多数墓葬都设有镇物。在画像石墓中，刻画了很多辟邪的神兽亦是这个作用，讲究墓室建造便成为必然。

汉代人"事死如事生"，经过先秦的发展，至汉代，不论是统治阶层还是高官显贵，多以为死人有知，与生人无异，"闵死独葬，魂孤无副，丘墓闭藏，谷物乏匮，故作偶人以侍尸柩，多藏食物，以歆精魂"（《论衡·薄葬》）。即把死人当作活人对待，迷信人死之后有另一个世界，鬼神和活人一样需要饮食起居，也就是所谓的"鬼犹求食"。所以，对死人的供奉要和活人一样讲究，也即所谓"事死如事生"（《左传·哀公十五年》）。因此，汉代人不仅追求生前的荣华富贵，而且要把它带入冥间，从墓葬的形制到墓葬的内部构造与装饰，都模仿地面生前的府宅空间，把生活中需要的一切都带到坟墓里去，以便死后继续享用，即所谓"厚资多藏，器用如生人"（《盐铁论·散不足》）。

汉代时，神仙学兴盛，方士仙术弥漫，阴阳五行和天人相应理念也渗透到社会生活的各个方面，已成为一切合理性的前提与依据。诸如自然现象的解释、伤病疾患的诊治、王朝皇位的更替、城市宫殿的建制以及与死后世界有关的墓葬的布局、图像的配置、明器的陈设，都无不遵循阴阳五行的准则。[①] 东汉后期，中国土生土长的传统宗教——道教，亦崭露头角，登上了历史舞台。道教以道家思想为主干，认为道是超自然、超时空的万物主源。它以神仙不死之说为主要依据，吸收了阴阳五行以及儒家的三纲五常、伦理道德、君臣秩序等理论，引进了新进入中国的佛教的因果报应说，把世界分为现实社会和神仙世界，告诉人们可以通过修身养性成仙，脱离现实的困苦，因而得到了人们的欢迎。道教将求仙上升为宗教行为，使求仙行为被进一步理论化、系统化。汉代人对神仙世界的向往和对神仙的祭拜，并不是一种消极的、痛苦的乞求，而是以一种积极的豁达的态度、乐观而浪漫的艺术手法来表现的。他们对神仙世界的追求和向往，实际上是对未来美好生活的憧憬。在他们的笔下，怪异神兽不再像原始图腾中的神灵那么恐怖、狰狞，而成为人们的辟邪之物。

第二节　沂南汉画像石艺术特色

沂南县境内出土的汉画像石，带有鲜明的地域特征：一是雕刻技法多样，多采用浅浮雕、减地平面线刻的表现手法，北寨汉墓减地平面线刻的技法高超，具有极强的艺术表现力，带有画像石成熟期的典型特征；二是构图饱满、细腻，疏密有致，主题突出；三是丰富多彩的构图方法；四是写实性强，人物、建筑、车马等比例准确；五是题材带有浓郁的地方特色。

① 曾昭燏：《关于沂南画象石墓中画象的题材和意义——答孙作云先生》，《考古》1959年第5期。

一、　多种多样的雕刻技法

汉画像石的雕刻技法很多，很多专家学者都进行过深入研究和详细分类，但由于各家所依据的分类方法不同，并没有形成统一的命名方法。滕固先生把汉代画像石的雕刻技法分为"拟绘画的"和"拟浮雕的"两大类。[1] 信立祥先生把汉代画像石雕刻技法分为二大类：一是线刻类，阴线刻、凹面线刻、凸面线刻，表现重点是物象轮廓；二是浮雕类，浅浮雕、高浮雕、透雕，表现的重点是物象的质感。[2] 俞伟超先生分为四种：阳线刻、凹面线刻、减地平面线刻和浮雕类。[3] 蒋英炬、杨爱国二位先生把山东地区汉画像石分为两类六种刻法：线刻、凹面线刻、减地平面线刻、浅浮雕、高浮雕、透雕。[4] 依据蒋英炬、杨爱国先生的分类原则，沂南汉画像石的雕刻技法有五种，即线刻、减地平面线刻、浅浮雕、高浮雕、透雕。

（一）线刻

即在石面上直接用阴线条勾勒出图像、物象的刻法。可以刻在光滑的石平面上，亦可刻在粗糙不平滑的石面上。这是汉画像石最基础的雕刻方法，与汉画像石的发展相始终。早期（西汉晚期到东汉初）的阴线刻画像石，线条粗深，图像稚拙，物象平面比较粗糙。沂南三山沟凤凰刻石是全国现存最早有确切纪年的画像石，二石均施阴线刻。后期的阴线刻则线条纤细，生动流畅，石面磨制平整。北寨一号墓的柱础、斗拱两侧及画像的边缘部分多用此种刻法。

（二）减地平面线刻

在磨制光平的石面上用阴线刻好物象后，将物象轮廓以外减地，即将画像外的空白部分铲去极薄一层，一般约1—2毫米，使物象有平面凸起的感觉，物象内的细部再用阴线刻绘，如人物的五官及衣物褶纹、马匹的四肢等。北寨一号画像石墓的四壁多属此种刻法，其处理手法轻盈舒展、明快洗练，最接近现代意义上的绘画。孙家黄疃村汉墓画像石也属于这种雕刻方式。但由于该墓上部因农民耕种时施用化肥造成石质腐蚀严重，空白处与物象均漫漶不清了。

（三）浅浮雕

将物象轮廓外减地，使物象略呈弧状凸起。物象轮廓线减地较深，一般1—2厘米，使物象高于地，但仍在一个石平面上，物象之内施以阴线刻，使物象各部位有高低起伏的感觉，具有浮雕的艺术效果。这种技法，从西汉晚期到东汉晚期的200余年间广泛流行，可以说是汉画像石成熟期最基本的雕刻技法。沂南境内的除北寨汉墓以外的其他画像石基本都是此种雕刻技法。

（四）浮雕

物象轮廓外减地较深，减地后物象弧面浮起较高，细部起伏明显，有较强的立体感。有的高起达5—8厘米，物象内不同部位也呈弧状凸起，层次起伏明，有较强的立体感，物像细部也根据立体表现的原则用不同的高低起伏来表现。北寨一号画像石墓各室的藻井中间的莲花便属此种。曹嵩冢画像石的画像亦为此种刻法。

（五）透雕

在高浮雕的基础上把物象某些部分刻透镂空，使之类似立体的圆雕，其上加刻线纹。北寨一号画像石墓的中室和后室倒衔的双龙便属此种。曹嵩冢带穿（孔）的画像石碑亦为透雕。

沂南目前发现的汉画像石，除三山沟凤凰刻石、北寨汉墓部分画像是线刻形式外，几乎全是浅浮雕、减地平面线刻的形式，这两种方式是成熟时期的雕刻方式。墓葬多以砖石结构或石结构多室墓的形式出现，其他地区常出现的石椁墓在这里尚未发现，这是一个很奇怪的现象，有赖于今后更多的发现与研究。

[1]　滕固：《南阳汉画像石刻之历史的及风格的考察》，《张菊生先生七十生日纪念论文集》，商务印书馆1937年版。

[2]　信立祥：《汉代画像石综合研究》，文物出版社2000年版，第27～39页。

[3]　俞伟超：《中国画像石全集》第一卷，山东美术出版社2000年版，第6、7页。

[4]　蒋英炬、杨爱国：《汉代画像石与画像砖》，文物出版社2001年版，第28～33页。

二、饱满、细腻的风格

沂南汉画像石画面是饱满的，从构图看，画面几乎不留空白，为了让图像更加生动饱满，如果图像有点空白之处，制作者会在主题构图内容之间或饰加飞动的云朵，或刻画较小的飞鸟，如此以来，起到了烘托画像主题内容的作用。这种填白方式达到了这样一种艺术效果，即不仅使画面保持了均衡，而且统一中又富于变化，体现出一种饱满充实的感觉。

沂南汉画像石的画面饱满，是恰到好处的，既不像南阳地区的画像石粗犷，也不似徐州地区画像石、滕州画像石的繁密，因而人们欣赏的感觉是舒适的。在追求饱满风格的同时，作者也在寻求画像细节的表现，这在北寨汉画像石墓中表现尤为突出。几幅充满生活气息的小画面，惟妙惟肖，栩栩如生，让人感到特别亲切。如后室东隔梁南侧的家具与女仆图，老鼠刚从台上跳下来，便被猫发现，猫纵身欲扑以及鼠瑟瑟发抖的神态，跃然于石上。又如中室南壁横额上的粮仓庖厨图和迎宾图，均刻画了母鸡与小鸡啄食的画面，驿站迎宾图左上角老母鸡衔食物喂一小鸡，其他四只小鸡立而热切相望，母鸡对小鸡的慈爱和小鸡对母鸡的依赖之情，表现得淋漓尽致。至于具体的画面刻画，也是以画面精细见长，如人物的眉毛、胡子、衣服等均以细线描绘，牛马、龙虎、神兽、车辆、器具等细部均雕刻了花纹。县内其他地方出土的画像石，就构图风格而言类似于北寨汉墓，也非常注重对细节的刻画，只是因石质不好、保存不善等原因致使部分图像细节丢失。

三、丰富多彩的构图方法

沂南汉画像石在构图上与其他地方的画像石有共通之处，比如散点透视构图、分层分格构图等，但也有独到的地方，就是主题突出，主次分明，题材鲜明。

散点透视的构图。即在同一方向，用等距离的视点去捕捉所要表现的事物。有的采用平视横列：将所有的人、物都刻在一个水平线上，以平面的散点来构图布局，即视点不固定在一点上，而是作各种方向和线路的移动，把多个视点有机地组合在一个画面上。如北寨汉墓前室北壁的大傩图，便是平视横列，将刻画的神兽与驱赶的对象完全布置在一个平面上，物象之间的关系只能靠前后左右位置表明，是没有纵深关系的二维空间。有的采用侧斜视横列：将视点从正侧面移到斜侧面，画面便出现了侧面轮廓线互相重叠的现象。如车骑出行中的成对的骑吏、数匹马、车轮等，为了显示它们之间的纵深关系，就会出现重叠的侧面轮廓线，使人一看便知道该车有几匹马所驾、并列骑吏几人等，一些反映出行、乐舞、拜谒等大场景的一般采用此种构图方式。如北寨汉墓乐舞百戏图更是把众多人物的活动场面以平列的方式在同一空间同时刻画出来，使人看后觉得自己好像坐在高台上，观看广场上演员们的精彩表演。

均衡的造型。既有结构的均衡，如墓葬出土青龙、白虎多是对称布局；又有画面的均衡，如梁家庄子、双凤庄出土的多件"双凤衔四联珠"画像石，其画面基本对称。另外，画面内容与留白在各处比例相差不大也体现了一种均衡，有些画面为了补白，在空白较大的地方刻画了云朵、小鸟等图像，表现出追求画面均衡的艺术取向。如北寨汉墓前室北壁的大傩图，所刻画形象几乎是平均分布在画面中，有一种均衡之美。

分层分格的布局。这是成熟期画像石的特征之一，汉画像石中构图的分层分格，是为了更清楚地表现画面的内容题材。根据内容主题的需要，有分二层、三层或多层者。分层分格具有布局排列有序、层次分明等特点。有的就是以几段连续的画面来构成一个完整的主题故事，把不同场景巧妙地组合在同一幅画面中。沂南西独树村曾出土两块大型画像石，长度近2米，宽近1米，其中一件画面分三格，分别刻画了骑马人物、神兽和乐舞百戏；另一件分两层，刻画了骑马人物与神兽。两件画像石画面风格基本一致，共同表现了仙界快乐的生活场景。北寨汉墓中室的四壁立柱刻有18个历史故事，每个立柱均分二格，各刻一个历史故事，这些历史故事中上下两格内容是有某种关联的，如南壁东段上格的"仓颉、神农"与下格的"古代帝王"，两幅画像表现的都是古代圣贤。

主题突出，主次分明。画面或繁或简，但都有明确的主题。简的有的只是刻了一条龙，或一只虎，那是辟邪主题的。繁的如大傩图、胡汉交战图，里面刻画了众多神兽、人物，但也是主题鲜明。在繁复的画面中，巧妙而恰当地运用了变化统一的形式美规律，把重要的东西布置在突出显要的位置上，刻画得高大而精致；把次要的布置在虚处、画面的边缘处，主次分明，详略得当，如北寨汉墓墓门楣的胡汉交战图，汉军主将乘坐马车形象高大，占据画面主要部位，

一下子吸引了人的眼球。又如前室西壁横额的上计图，主持上计的官员形象高大，占据了画面的视觉中心，画面人物主次一目了然，在审美愉悦的同时也能清楚明了地理解画面所表达的观念与意义。

四、写实性风格

沂南汉画像石在刻画现实世界场景时，追求的是一种写实的风格。在多样的题材中，只要是表现现实世界的画像，都是按照现实世界场景来刻画的。比如北寨汉墓，无论是墓门的胡汉交战，前室的上计、迎宾，还是中室的车马出行、迎宾拜谒、庖厨粮仓、乐舞百戏、历史人物画像，表现的都是现实世界场景，没有在其中出现仙人、神兽等不属于现实世界的画像。又如孙家黄疃汉墓画像，在可辨识的15幅画像中，有11幅刻画了人物，同样没有出现仙人和神兽。具体到人物、建筑、车马、生活用品，无一不是按照真实的情况去刻画。比如人物，有学者指出，沂南北寨汉墓中刻画的人物头身比已达到或接近正常人的比例。特别是中室、后室立柱上刻画的人物形象，其头身比例达到一比六，个别甚至达到一比七，已与正常人的比例一致。从阳都故城任家庄出土的画像石看，其人物头身比接近一比六。从建筑看，北寨汉墓内刻画的桥梁、双阙、官府大门、院落等，前中后室及墓门都有分布，其尺寸、形制基本与现实相符。从动物的刻画看，北寨汉墓内刻画了大量动物，有牛、马、羊、猪、狗、猴、鸡、兔、鱼、鼠等，其他汉画像石上也有马、鹭鸟、鱼等形象，均与现代的实物外形无二，其与周边人物、物象比例协调，显示出浓厚的写实意味。

五、浓郁的地方特色

从画像题材看，沂南画像石带有鲜明的地域特征，阳都故城出土的画像石尤为明显。主要表现在两个方面：一是凤鸟衔绶、衔珠题材较多，有多个墓葬门楣石和横额雕刻了双凤鸟衔绶、双凤鸟衔四联珠，其余图像多刻神兽；二是大禹形象受追捧，在两座墓葬中出现了大禹形象，这在以凤鸟、神兽为主的画像中显得格外抢眼。

此处出土较多凤鸟形象的画像石可能与东夷族"鸟图腾"崇拜有关。在商代及以前，沂南附近及以东的大片疆域被称为"东夷"，在漫长的史前阶段，东夷人靠他们聪颖智慧的心灵和勤劳灵巧的双手，制造出了实用、精美的石器、骨器、玉器等生产工具和生活用品；烧造出了薄如纸、黑如漆、音如磬的蛋壳陶；编织出了布纹细密的纺织品；在原始农业的基础上，兴起了家禽饲养业和酿酒业。早在龙山文化时期，东夷人就已经进入阶级社会，并出现了国家，标志着文明社会的开始。

传说东夷族有鸟崇拜的传统，一些文献可以从旁佐证。《大戴礼记·五帝德》说："东长鸟夷、羽民。"《左传》昭公十七年记载"以鸟命官"：

> 秋，郯子来朝，公与之宴。昭子问焉，曰："少皞氏鸟名官，何故也？"郯子曰："……我高祖少皞挚之立也，凤鸟适至，故纪于鸟，为鸟师而鸟名……"

郯子是郯国国君，春秋时郯国在今山东郯城县，郯子所说的是少皞部落鸟图腾制度的有关情况。东夷人穿衣打扮、容貌举止都模仿鸟的样子。在《山海经》《史记》等文献中，也可以找到东夷人"鸟身""鸟首""鸟喙"等记载。而凤鸟衔绶从侧面反映了本地对于做官的期盼或祝福，这其实也是儒家积极入世思想的客观反映，联想到沂南曾是汉朝儒家文化传播中心之一，出现这么多凤鸟衔绶题材也就不足为怪了。

"大禹治水"画像石出土较多，可能与阳都故城靠近沂河有关。阳都故城位于三河交汇之处，在古代尚没有水库调节的情况下，极易发生水灾。当洪水来袭之时，人们束手无策、孤立无援，眼看家园毁于一旦，可以想见其绝望的心情。在这种背景下，人们自然期望能够出现像大禹一样的英雄，带领大家治理水患，使人们远离水患之苦。在墓葬中刻画大禹形象，就是想通过这样的设置，使墓葬远离水患，保护墓主人免受洪水侵袭。还有一个可能的原因是出于辟邪的需要。汉代人认为，大禹和历代圣王、孔子、老子、周公、仓颉等圣人一样，是传统道德观念所要宣扬的模范人物，是世人崇拜的偶像和学习的榜样，是邪恶鬼魅惧怕和远离的。把圣贤人物刻画在坟墓建筑中，既起到陪伴墓主灵魂的作用，从而提升文化品位，也会起到辟邪的作用。

第二章　三山沟凤凰刻石

　　三山沟凤凰刻石，亦称鲍宅山凤凰刻石，当地俗称"凤凰石"，位于沂南县铜井镇三山沟村。该村三面环山，山崖陡峭，在山岭前的两块巨石之上，分别刻有大小两只凤凰。一石高约 55 厘米，长约 50 厘米，刻大凤凰一只，凤凰长 24 厘米，高 30 厘米，高冠、大尾、长腿，呈展翅欲飞状，图像左上角刻汉隶体"凤皇"二字，已漫漶不清。另一石高约 150 厘米，长约 140 厘米，刻小凤凰一只，长 12 厘米，高 11 厘米，左侧分别刻"元凤""三月七日凤""东安王钦元"12 字。石质粗糙，施阴刻线条。"元凤"二字笔迹线条几无，现已难辨。从图像形态判断，较大的为雄性的"凤"，较小的为雌性的"凰"。二图大小形态各异，相映成趣，简洁疏朗，古拙大方。2011 年 12 月，临沂市人民政府公布该石刻为临沂市第三批市级文物保护单位。

图 1　保护房内的凤凰刻石　王培永摄

　　此石因上刻"元凤"而被认为是西汉元凤年代的刻石，果如是，则为有纪元的汉代最早的刻石。"元凤"是西汉第八位皇帝刘弗陵的第二个年号，使用时间为公元前 80 年 9 月 21 日至公元前 74 年 2 月 20 日，共 6 年。汉昭帝刘弗陵（前 94 年—前 74 年），汉武帝刘彻少子，西汉第八位皇帝。汉昭帝继位时年仅八岁，在霍光、金日磾、桑弘羊等辅政下，沿袭武帝后期政策，与民休息，加强北方戍防。始元六年（前 81 年），召开"盐铁会议"，就武帝时期盐铁官营、治国理念等问题召集贤良文学讨论，会后罢除榷酒（酒类专卖）。罢不急之官，减轻赋税。因内外措施得当，武帝后期遗留的矛盾基本得到了控制，西汉王朝衰退趋势得以扭转，"百姓充实，四夷宾服"。

　　后世对汉昭帝刘弗陵评价以正面居多，多赞其贤明。洪迈说："能察霍光之忠，知燕王上书之诈，诛桑弘羊、上官桀。"司马光说："以孝昭之明，十四而知上官桀之诈，固可以亲政矣。"其实行的经济、政治、军事、宗教等政策适合社会实际，因此保持了汉代的繁荣。公元前 80 年 9 月，汉昭帝改元"元凤"，在此背景下，喜好刻石记事的文人儒士刻此石以记之，遂给我们留下了这两件珍贵的刻石。

　　两石的凤凰多寄予了人们的美好期望。凤凰在古代一直是祥瑞的代表，汉代人认为，凤凰的出现是天下太平的标志，是政治清明的象征。汉昭帝改元年号"元凤"也许就有开启清明政治、使天下太平的初衷。为讨好皇帝，粉饰太平，一些地方官吏动不动就报告说在自己的属地发现凤凰，并因此而获得皇帝的赏赐。公元前 86 年，东海郡的官吏报告说

出现了凤凰。东海郡所辖范围就是今天的临沂和连云港一带，其首府在今郯城；公元前 73 年，在胶东又报告出现了凤凰，当时的胶东是今平度、即墨一带；接下来是公元前 70 年，在安丘报告出现凤凰；公元前 69 年，在鲁地报告发现凤凰；公元前 63 年，在泰山出现凤凰……而每次都是皇帝大喜，要么大肆奖赏，要么大赦天下。[1]

此石因地处山区，交通不便，其早年发现与传播情况已无从考察。但据李遵刚先生推论，有资料证明不晚于道光二十四年（1844 年）由沂水县进士袁炼访得后拓赏而传播于后世的。袁炼，字冶池，清代沂水县袁家庄（今沂水县许家湖镇袁家庄）人，袁家是沂水县"高刘袁黄"四大望族之一，袁炼与其长子袁振瀛分别考取嘉庆十六年（1811 年）、清道光己丑（1829 年）进士，俗称父子进士。袁炼敕授文林郎，官历国子监助教，奉天府新民厅抚民同知。其老家袁家庄与鲍宅山凤凰刻石处直线距离不足 18 公里，对鲍宅山当早有耳闻。[2]

此石虽然刻画图像简单，文字不多，但因发现较早、带有纪年而广受关注。有众多名家题跋并著录。比较早的有赵之谦、张德容、汪鋆、陆增祥等。[3] 稍晚一些的著录，有张彦生、王伯敏、梁启超、何应辉、康有为、傅惜华等。[4]

鲁迅曾收藏有凤凰画像拓片。鲁迅从 1915 年开始搜集并研究包括汉画像在内的金石拓片，直至他去世，时间长达 20 年。鲁迅对汉画像的搜集，可以分成两个阶段，前期侧重点为山东汉画像，后期侧重点为河南南阳汉画像。"1916 年，鲁迅在辛亥革命后的临时政府教育部任金事之职。这期间他在书店、书摊上搜购了大量的金石拓片。7 月 16 日，鲁迅寻觅到了两幅鲍宅山凤凰画像原拓。《鲁迅日记》记曰：'十六日晴。星期休息。上午寄二弟信，附刘立青、林纾画各一枚（五十六）。甘润生来。午后往留黎厂买《大云寺石刻》拓本一分，大小十枚，又《淄州凤凰画象题字》二枚，共银二元。''淄州'，隋开皇十六年（596）置，后改为淄川县，即今山东淄博市淄川区。淄川群山连绵，与鲍宅山

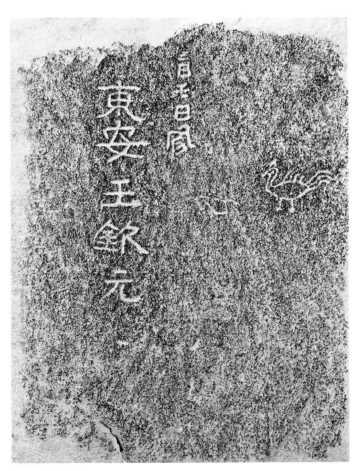

图 2　"小凤凰"刻石拓本

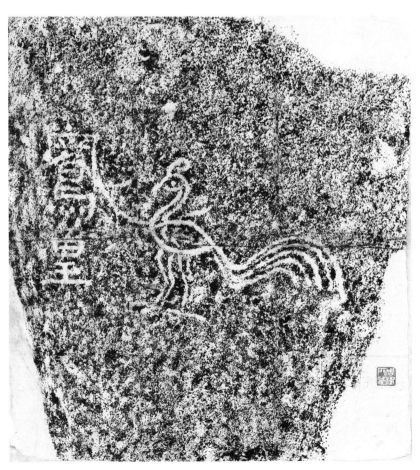

图 3　鲁迅先生收藏的"大凤凰"刻石拓本　鲁迅博物馆藏

[1]　高自宝：《凤凰刻石产生的文化背景和地域环境考析》，《沂南北寨汉墓画像石艺术论文集》，诗联文化出版社 2007 年版。

[2]　李遵刚：《沂南古史钩沉》，中国文联出版社 2016 年版，第 226 页。

[3]　参见李遵刚：《深山密藏凤凰石》，载《沂南古史钩沉》，中国文联出版社 2016 年版，第 229 页。

[4]　参见彭作飚、赵学波：《有纪年最早之画像——沂南鲍宅山凤凰画像题字》，载《东方艺术》2011 年第 16 期。

同在沂山山系范围内。鲁迅记载的'淄州凤皇画象'即出自鲍宅山的凤凰画像，但不知什么原因记成了'淄州'。'留黎厂'即今北京和平门外的'琉璃厂'街。继而鲁迅又搜求到了题有'东安王钦元'的另一幅凤凰画像。后来，他在为凤凰画像写的说明中作了详细介绍及认定：'凤凰画象摩崖刻计三处，一刻高一尺广一尺六寸，画一凤鸟，左方题"凤皇"二字，隶书。一刻高广各一尺八寸，作一凤，较小于前又一凤首，左上方题小字一行云"三月乇日凤"，右方大字一行云"东安王钦元夕"，均隶书。一刻高五寸广三寸，有"元□"二字可辩（辨），隶书。在山东沂水西南七十里鲍宅山。'在第一幅原拓上，鲁迅还钤上了'周树所藏'印章。"①

图 4　"小凤凰"刻石

———————

① 李遵刚：《深山密藏凤凰石》，载《沂南古史钩沉》，中国文联出版社 2016 年版，第 231、232 页。

图 5 "大凤凰" 刻石

第三章　阳都故城

　　阳都是秦汉至两晋时期琅邪郡的一个县，境域范围与今沂南县大体相等。阳都作为县级行政单位始于秦朝，西晋时废置，到东晋时期阳都故城坍塌废毁了。

　　阳都故城遗址，在今砖埠镇孙家黄疃、汪家庄、任家庄、铁山一带，其核心区位于孙家黄疃与任家庄附近。此处是沂河、东汶河、蒙河三条河流交汇处沂河西岸，属于沂河的椏杈地带，主流是沂河，支流是东汶河和蒙河。钱穆先生认为，中华文明都是源于各大河流的椏杈地带[①]，在此处建城符合历史发展规律。遗址坐落在沂河西岸的第一阶地上，北、西、南三面是开阔且肥沃的冲积平原。故城遗址地貌总体呈凸突缓丘状。东端已被南北向沂河冲蚀掉。在孙家黄疃村北堤坝外侧，有一段石砌的护坡，时代不明，当地人认为是阳都县的东城墙基。附近的土地，历史上沿袭下来的称呼叫"城东楼"，孙家黄疃村西北农田被称作"城南头"，大汪庄村南有一地名曰"城西头"。依据这些当地流传的古地名，结合地面散见的汉代文化遗迹，推测汉代阳都县城城内面积约有 8 万平方米。

　　阳都的源头是"阳"国，这个地方何时开始叫"阳"，因历史久远，史籍记载不全，已经难以考证清楚。史学家比较一致地认为，在阳都故城这个地方，上古时期有一个小国，因阳侯在此立国而称"阳"，但对于阳国的源头及名称来历，历史记载大都语焉不详。李遵刚先生认为，阳都作为地名，自古至今经历了阳国—阳都城—阳都县—并列阳都县—阳都城遗址五个阶段。其中，阳国、阳都城和阳都县三个阶段历时 1400 多年，时至今日，阳都城遗址已存在了 1750 多个春秋。阳侯在此立国，时间当在西周初年即公元前 1066 年至公元前 1063 年期间；后阳姓阳国被姬姓鲁国吞并，时间约在公元前 993 年至公元前 988 年期间；阳姓阳国从立国到被姬姓鲁国侵并，存在了 70 年左右。而姬姓阳国后来被齐国吞并，存在了大约 330 年。阳都城从"齐人迁阳"（前 660 年）开始，到秦朝设立阳都县（前 221 年）止，存在了 439 年。公元前 221 年秦朝开始设立阳都县，阳都县治所在阳都城，隶属于琅邪郡。东汉建立后，城阳国与琅邪郡合并为琅邪国，隶属于徐州刺史部。从此，阳都县隶属徐州琅邪国。三国鼎立时，琅邪在魏国境内。魏王先是废除了刘姓琅邪王，改国为郡，后又封了曹姓琅邪王，改郡为国。这时期，琅邪不论为郡还是为国，阳都县都隶属于琅邪。[②]

　　阳都故城文物遗迹很多，出土文物丰富。诸葛亮故里纪念馆创始人孙元吉先生早年曾在阳都故城捡拾到一块写有"阳"字的灰陶砖，当与阳都地名有关。（见图 1）1998 年，为配合日东高速公路建设，山东省考古研究所、沂南县文物管理所联合对阳都故城西部的砖埠镇西岳庄古墓进行了发掘，清理出两座大型墓穴。主墓葬内共清理出文物 130 余件，其中有彩绘陶器、青铜器等。出土的玉器质地纯美无瑕，骨器磨制细腻，颜色亮丽，图案美妙。出土的古代乐器瑟保存完好无损，具有极高的艺术研究价值。出土的祭祀用青铜匕在全国少见。更令人惊异的是，主墓椁室有四重棺椁，棺椁为卯榫木结构，保存完好，这在鲁中南地区还是首次发现，具有很高的考古研究价值。另外，墓主人的头前、脚后，各有一年轻的女性殉葬。椁室内南部是陪葬坑，依次为殉人坑、器物坑、殉马坑。殉人坑内有三位年轻女性殉葬，殉马坑内出土了大量马的骨骼。尤其是完整的殉人脑的出土，对人类体质学的研究提供了不可多得的资料。从出土的文物及殉人、

① 钱穆：《中国文化史导论》，商务印书馆 1994 年版，第 2 页。

② 李遵刚：《顺流溯源话阳都》，载《沂南古史钩沉》，中国文联出版社 2016 年版，第 14 页。

殉马看，墓葬年代为周代，应为侯一级墓葬。专家分析，此墓可能正是阳国侯墓。丰富的出土文物和较高的墓葬规格，一定程度上反映出当时阳国是比较富有的。

由于阳都县古老的历史和历代的繁华，这里及周边有着丰富的文化遗存。20世纪90年代临沂市博物馆研究员徐淑彬先生曾较长时间研究阳都故城，并多次实地考察，他的考察研究成果主要体现在《诸葛亮故里——沂南阳都故城考古研究》论文中，现节选如下：

图1　"阳"字汉砖　阳都故城出土

> 汉画像石墓葬，是阳都故城附近的重要遗迹，集中或散见于故城周围。依其保存现状可分为三种形式：一是封土保存较好的墓冢，在故城东北方向沂河东岸大官庄村以北的四座墓即是；二是封土保存较差露出画像石的残墓，见于孙家黄疃村南、高家黄疃村北池塘边。该墓为砖石结构，墓门上横额已暴露；三是画像石及墓室全部被挖出或经清理的墓，如城北的任家庄、城西的向阳庄、城南的双凤庄三座墓即是。多因农田建设或民房建筑由农民挖掉，仅个别残墓由文物部门清理。近年来，共在阳都故城内、外获得画像石11块，计画面15幅。其中的8石9画现存沂南县文物管理所。另3石6画是最近发现于故城遗址及附近的。……

> 上述阳都故城遗址及附近出土的汉代画像石内容以双凤鸟衔联珠、车骑人物、动物为主。在雕刻技法上，线条以粗壮古拙为主，画像石的制作年代也大致相同，仅双凤庄一地的画像石采用了凹面细线刻法。这些画像石墓多是中、小型墓，都是汉代阳都县的氏族墓地。墓主的身份和地位都不太高。但也有例外，2号画像石上的车骑图中，有一斧车，按汉时制度，这应是县令以上高级官吏才能够乘坐的车。这一图像的存在，佐证阳都故城遗址系汉代县城遗址无疑。[①]

徐淑彬先生的文章翔实而全面，对于我们了解30年前以及更古老时期的阳都故城有很大帮助。30年后的今天，此处发生了翻天覆地的变化。在故城北部新修了日兰高速公路，沂河西岸修起了滨河防洪大道，大部分乡村道路也硬化了，在孙家黄疃村北新建了小学。徐淑彬先生文中提到的画像石有的移到博物馆保存，有的已流失了。个别画像石没有得到收藏保护多是因过去认识不到位所致，这是令人非常难过的事情。但阳都故城遗址大部分保存相对完好，并且已被省政府公布为省级重点文物保护单位。

正如徐先生所言，阳都故城及附近是汉画像石分布的密集区域。在该区域发现了较多的汉画像石墓遗存。近几年来，在生产建设及打击盗窃古墓犯罪过程中，在阳都故城以及周边又有了一些新的发现。2007年春，临沂市文物局及沂南县文化局联合组织考古队，对位于梁家庄子村前的两座画像石墓进行了抢救性发掘，共出土画像石23件。2008年9月，沂南县公安局、文化局联合破获了一起盗掘古墓案件，并对盗墓现场进行了抢救性发掘。此墓位于孙家黄疃村西南约500米，

① 徐淑彬：《诸葛亮故里——沂南阳都故城考古研究》，载王汝涛等主编《金秋阳都论诸葛——全国第八次诸葛亮学术研讨会论文选》，军事科学出版社1995年版，第317～318页。

此次共清理了五座砖石结构的汉代墓葬，出土了铜镜、陶器等文物，其中一座墓为画像石墓，共出土 15 幅刻有人物、神兽图像的画像石，手法古拙，应是汉代早中期的作品。清理完毕后又原址回填了。现在阳都故城附近已有画像石出土的村庄有任家庄、双凤庄、梁家庄子、孙家黄疃、高家黄疃、大汪家庄。下面按照墓葬年代早晚次序加以介绍。

第一节　孙家黄疃汉墓

该墓位于孙家黄疃村西偏南约 500 米，发现时此处是一大片玉米地，附近零星分布着一些蔬菜大棚，文物部门原来并不知道这里有汉墓，是盗墓分子首先发现并实施盗掘行为，被群众举报后才发现的。后来这伙盗墓分子被公安机关抓获。

此案受到省市文物局领导的高度重视，省局、市局先后派人前来现场考察，确定进行抢救性发掘。2008 年 9 月 27 日，经请示上级文物管理部门批准，临沂市考古队和沂南县文物管理所考古人员立即展开了抢救性挖掘。沂南县委领导高度重视，县委主要领导同志亲临视察，现场办公，指示考古队要本着科学的态度科学考古，文化部门要借此深入研究阳都故城及诸葛亮文化，砖埠镇全力以赴配合，县财政保障经费。

发掘工作开始后，陆续在周边发现了数座汉墓，经请示上级，一并进行发掘。此次共清理汉代砖石结构墓葬 5 座，其中只有一座墓为画像石墓，其余为砖石结构墓葬。我们重点介绍该画像石墓。该墓南北长 4.7 米，东西宽 3.2 米，由墓道、前室和后室组成，前室西半部分上方被盗墓分子打开了一个长约 1 米、宽约 0.7 米的方形盗洞，因地下水浸入，盗洞内存有大量积水。该墓坐北朝南，双墓门形式。为砖石结构墓葬，砖上带有汉代特有的菱形纹，砖只用于墓壁和铺设墓室地面，其他为石结构，但石质粗糙，画面已被侵蚀得模糊不清。此墓是一座前堂后室结构的汉墓，结构十分规整，呈长方形结构，分为前后两室，其中后室又分为东西两室。前室虽是一连贯的空间，但中间被石条、石柱分隔为两个部分，横梁以下空间贯通，上部各自形成三级叠涩式藻井；后室被四根立柱与横梁分隔为两室，显然是夫妻合葬墓。但该墓横额石条因石质不好，雕刻画像漫漶不清，观似菱形纹、穿璧纹饰。立柱画像中多雕刻单个人物，形态各异，人物下部多刻有十字穿环纹。画像石有人物、建筑、鸟、龙、兽、树等。画像雕刻技法为减地平面线刻，即将画面空白处剔去浅浅的一层，使物象凸出，但比浅浮雕凸出的程度要轻，与北寨汉墓的雕刻风格基本一致。

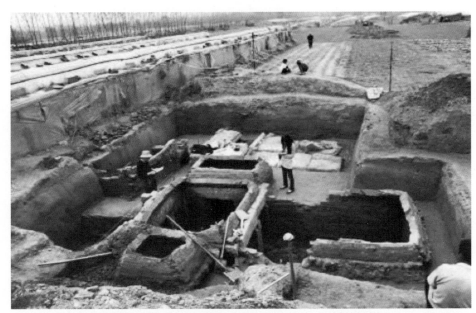

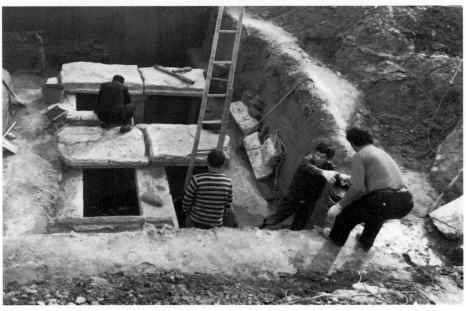

图 3　孙家黄疃汉墓发掘现场

从该墓形制及画像风格、内容看，此墓大概是东汉早中期的墓葬，其形制具有从西汉早期土坑竖穴墓向横穴多室墓转变过渡期的风格。方方正正的墓葬结构显然是继承了早期石椁墓形制，前堂后室的空间结构，叠涩式藻井的运用，虽然还不成熟，却也体现了汉代人为逝者营造"事死如生"完美地下世界的意图。其中图像虽然雕刻简单粗拙，但人物的数量要多于神兽，人文色彩浓厚，这与本地区出土的其他画像石有天壤之别。接下来我们介绍的梁家庄子汉墓，其画像几乎全是神兽，个中原因值得研究。遗憾的是，因当时笔者从事行政工作，掌握资料不全，而此墓后来原址回填了，只能将手头掌握的资料加以介绍。

1. 西墓门画像（外面）

高 150 厘米，宽 98 厘米，上部刻一常青树，中心处是铺首衔环，右边刻有一圆孔，空白处是斜线纹。

2. 西墓门画像（里面）

高 150 厘米，宽 98 厘米，内容分三部分，左侧为文官持板，中间为武士持戟，右侧画像分为三格，上格图像漫漶不清，无从辨识，中间为凤鸟栖树上，下格亦似一鸟。 三部分以边框分隔。

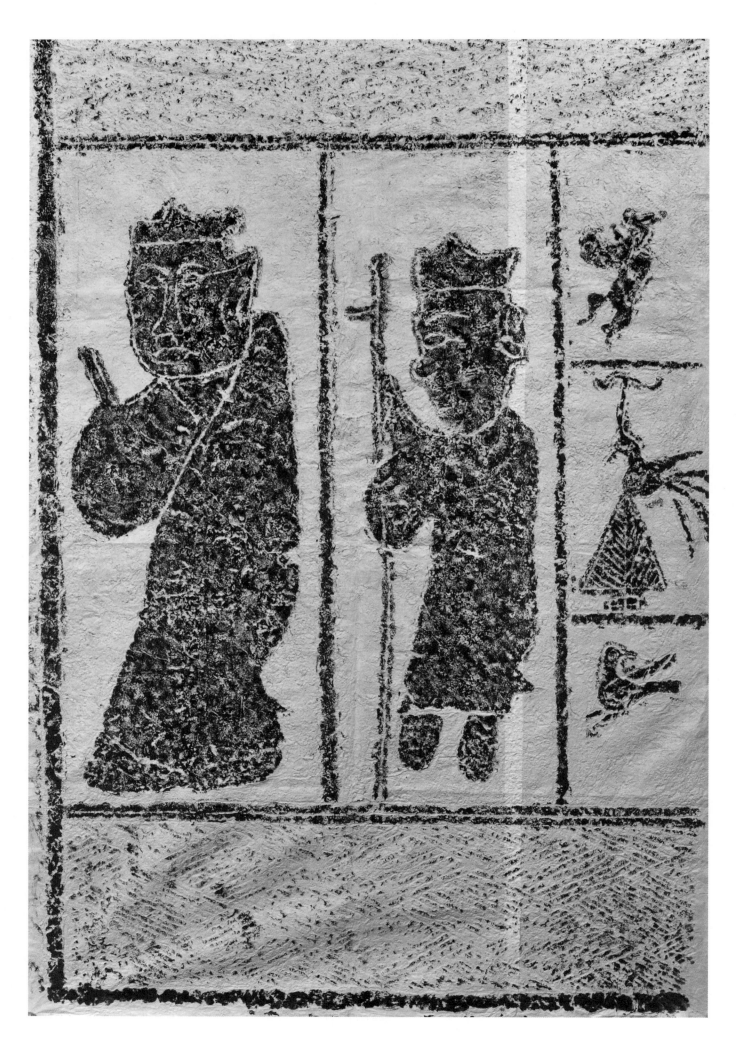

3. 西墓门内侧西立柱画像（下左图）

高 156 厘米，宽 44 厘米，上部一兽似虎，下部一兽似兔；其下还有一圆形图案。

4. 墓门中间立柱西面画像（下右图）

高 156 厘米，宽 45 厘米，上格为垂帐纹；其下一斜线纹装饰带；再下为侧面人物画像；最下为穿璧纹。

5. 墓门中间立柱东面画像（下左图）

高 156 厘米，宽 45 厘米。上为垂帐纹；其下是一格斜线纹装饰带；再下一格是一神兽，有尾巴，人样站立，似狗首；最下是斜线纹。

6. 墓门东立柱西面画像（下右图）

高 156 厘米，宽 45 厘米。上一格是垂帐纹；其下是一格斜线纹；再下是画面中心，刻一大树，一马在树下进食；最下一格是穿璧纹。

7. 西壁中间立柱画像（下左图）

前室与后室联结处支撑立柱的画像，面向东。高 125 厘米，宽 42 厘米。上格是斜线纹；中间一格似刻一女人怀抱小孩，亦似手持便面；下格刻穿璧纹。

8. 东壁中间立柱画像（下右图）

前室与后室联结处支撑立柱的画像，面向西。高 122 厘米，宽 46 厘米。上格是斜线纹；中间一格刻头戴进贤冠、张大嘴的人；下格刻穿璧纹。

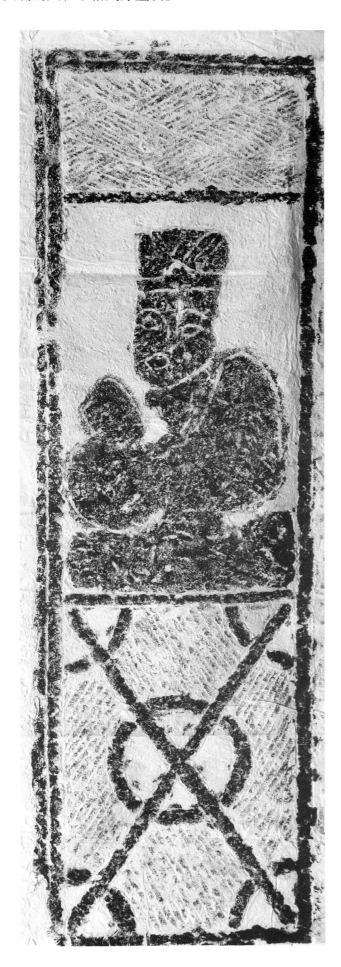 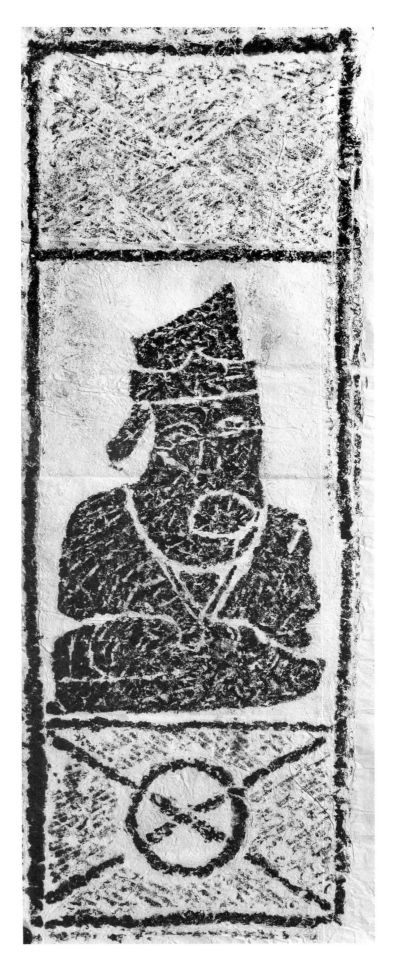

9. 墓中心立柱西面画像（下左图）

前室、后室交汇处中间支撑立柱西面的画像，此石从北面数的话是第四块立柱石。高 123 厘米，宽 47 厘米。上格是斜线纹；中间一格上部一尊者侧身踞坐，一手抬起，似在接过对面一跪拜侍者奉献的物品，下部似一楼阁；下格是穿璧纹。

10. 墓中心立柱东面画像（下右图）

前室、后室交汇处中间支撑立柱东面的画像，上一石的背面。高 123 厘米，宽 47 厘米。上格是垂帐纹；其下是一斜线纹装饰带；再下一格一人物正面盘腿而坐，双肩衣服肥大，造型夸张；下格是穿璧纹。

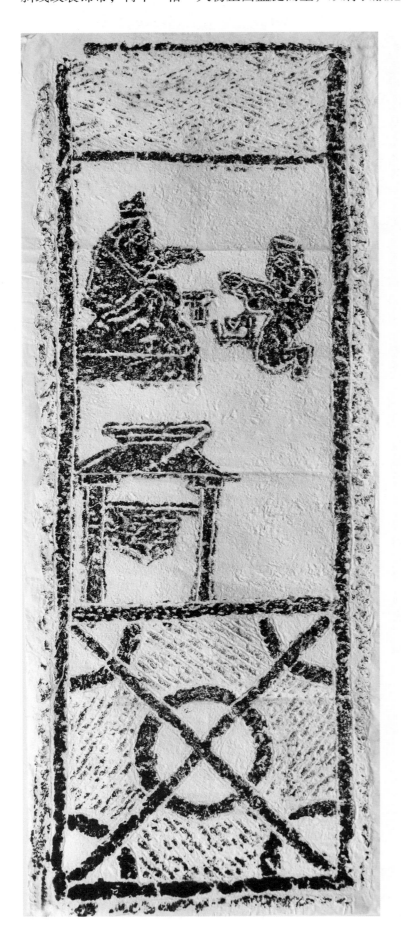
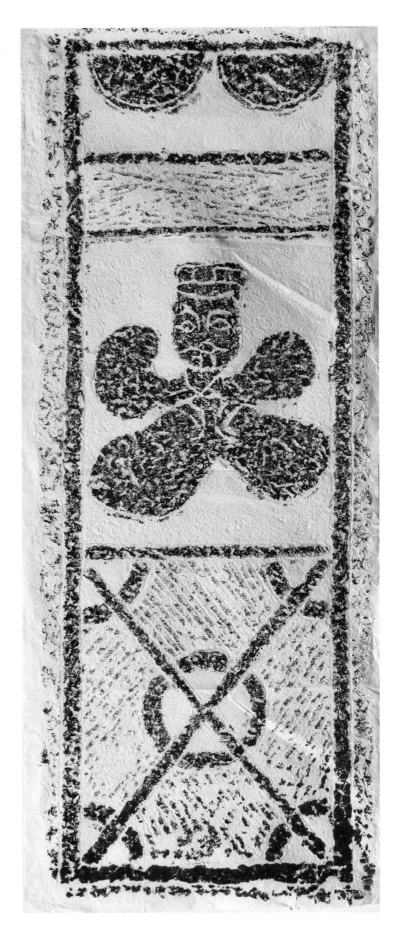

11. 后室立柱画像（下左图）

此为后室两室之间支撑的立柱，从北边数第二块立柱的东面画像。高 122 厘米，宽 42 厘米。上格是垂帐纹，下一格是斜线纹装饰带；再下，一人物侧面坐，一手前伸，头上似栖一鸟；最下格是穿璧纹。

12. 后室立柱画像（下右图）

此为后室两室之间支撑的立柱，从北边数第三块立柱石的东面画像。高 122 厘米，宽 40 厘米。上格是垂帐纹，下一格是菱形纹装饰带；再下，一人物正面跽坐，戴笼冠，袖手，胡须较长，为一男性长者；最下格是穿璧纹。

13. 后室立柱画像（下左图）

此为后室两室之间支撑的立柱，从北边数第二块支柱石的西面画像。高 121 厘米，宽 41 厘米。上格是垂帐纹；下一格是斜线纹装饰带；再下，一人物正面踞坐，戴笼冠，袖手，胡须较长，显然为一男性长者；最下格是穿璧纹。

14. 后室立柱画像（下右图）

此为后室两室之间支撑的立柱。从北边数第三块立柱石的西面画像。高 123 厘米，宽 39 厘米。上格是垂帐纹；下一格是菱形纹装饰带；再下，一人物正面踞坐，戴笼冠，袖手，张口，显然为一男性；最下格是穿璧纹。

15. 前室藻井石画像

横 93 厘米，纵 31 厘米。画面刻一兽，似龙。

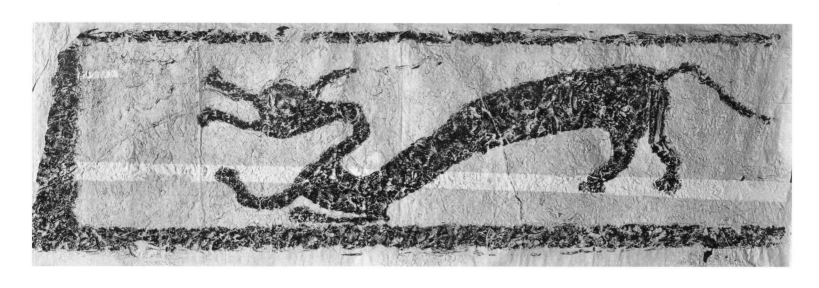

附：案件破获经过

孙家黄瞳汉墓盗掘案系沂南公安机关与文化部门联合破获的一起盗墓案，有力地震慑了文物犯罪行为。通过审讯犯罪分子，得知了案件来龙去脉，好似一部"大片"，惊险刺激。

批发市场来了一伙"外地人"

孙家黄瞳和任家庄之间，原来有一处批发市场，是附近村民为了卖草莓、黄瓜等而自发形成的市场。这里老百姓历史上就有种草莓的传统，既有大田种植，也有大棚设施种植，在周边远近闻名。市场不大，设施也很陈旧，靠院北墙、东墙各有一排平房，是作为市场结算和工作人员住宿用的。2008 年 9 月，这里来了三四个操着东北口音的年轻人，是经附近一个村的领导介绍，在这里住下来的，说是来做生意的。起初人们也没有怎么在意，后来发现这伙人和正常人不一样，昼伏夜出，鬼鬼祟祟，遇着人老是躲躲闪闪，说话也是支支吾吾，有点怕人。但村民都很忙，谁也没有多去想这伙人是做什么的。

盗墓露行踪

2008 年的秋天，龙王像是住在了这里，接连下了几场秋雨。9 月 23 日，孙家黄瞳村的孙某吃了早饭，没有事干就信步来到村西南玉米地，想去看看自己的玉米长势怎样。还没有到自己的地，他就发现不妙，地上竟有好多脚印，这在刚刚下过雨的情况下很不正常。他的第一反应是坏了，肯定是有人来偷玉米了。他急匆匆到了自己的玉米地，但见地里一片狼藉，有一小片被糟蹋得很严重，过去一看，竟然发现了很多鲜土，好像是刚刚被挖出一样。向前仔细观察，才看清下面有个洞，有人用木板将洞口堵上，并在其上盖上泥土。孙某吓坏了，不知道这是发生了什么事，他也没敢怎么动，就急切地回到了村子。村里诸葛亮故里纪念馆是村里人的聚居地，人们没事都愿到这里玩，这天这里已聚集了四五个人，正在拉闲呱，他也来到这里，想把这个消息和大家分享分享，也好请大家帮忙出出主意，怎么办好。于是他就把见到的情况和大家说了一遍，大家听到这么个新闻，顿时来了精气神，七嘴八舌地议论起来。有的说抓紧时间填了吧，自己的地不能让外人踢蹬；有的说抓紧时间去报案，抓住这伙盗墓贼；还有的说最好别动，盗墓贼都有枪，惹不起，弄不好要有生命危险。一长者说大家要注意安全，不要去现场看，也别乱说。

张网等鱼

说者无意，听者有心，孙家黄瞳村民保护文物的意识就是高，其中有人将这个情况和镇里及县文化局报告了。文化局非常重视，第一时间派人查看了现场。分析现场情况，既然用木板、泥土盖住，说明盗墓还没有得手，犯罪分子一定不会舍弃，还会再来，张网守候是最佳选择。恰巧在盗墓现场西北，有一个蔬菜大棚，正好可以用来监视。文化局领导和公安局领导进行了联系，通报了情况，确定先不要打草惊蛇，秘密查访、守候，排查案件线索，查找可疑人员。

第一晚，蹲守人员为了不打草惊蛇，没有从道路上直接走，而是从日兰高速与砖埠镇南北大街交汇处的桥下，即下车步行，穿越玉米地，走小路慢慢接近大棚，当时正下着小雨，他们深一脚、浅一脚地走，还不敢打手电，着实把办案人员折腾得够呛。办案人员估计盗墓分子会借着下雨掩护，实施盗掘行为。可奇怪的是，当晚一直非常安静，盗墓分子始终没有出现。

第二晚，延续了第一晚的做法。雨停了，盗墓分子还是没有出现。派出所加强了查访力度，安排便衣暗中巡查，发现情况尽快报告。下午负责走访的民警传来了好消息，发现批发市场的几个外来人员形迹可疑，很可能就是他们实施的盗墓行为。

第三晚，天晴了，晚上十点多，接到了蹲守人员电话，说看到那个地方人影攒动，听到水流声，说很可能盗墓贼行动了。接到报告后，立刻与县公安局领导联系，某大队领导立即开始调度，抽调民警和驻地派出所一起前往抓捕。为了保密起见，在集合队伍时没有说明是什么任务。半个小时后，大队人马在日兰高速桥下集合完毕，大队长这才宣布了这次的任务，然后步行走玉米地摸黑靠近盗墓现场，虽然雨停了两天了，地里还是泥泞不堪，也不敢打手电照地面，一行人费了好大劲才得以接近现场。离现场越来越近了，都能听到他们用压水井抽水的声音。当摸到离现场50多米的时候，可能是队员走路时碰到了玉米秸发出了响声引起了盗墓分子的警觉，还没有等队员加速过去抓捕，他们就迅速四散逃跑了。抓捕队员奋力追赶，因环境不熟、道路不熟，竟一个也没有追上。大队长命令所有人员赶往蔬菜批发市场。

收网

公安民警很快就赶到了蔬菜批发市场，时间大约在晚上十一点，看到门南边一间屋亮着灯，办案人员先来到这里，发现没有闩门，就敲门进去了，看到一中年人躺在床上，神色慌张，掀开被子一看，该男子竟然没脱衣服，裤脚上还沾着好多泥巴。问他泥从哪里来的，他支吾道是下午与小孩玩耍溅上的；又问他为什么不脱衣服就上床，回答是因为发烧而直接上床。回话中显然有很多疑点，但大队长并没有着急，而是先稳住他，说是例行检查，派了两个人先看着他，然后去其他地方检查。

市场北边有一排房子，靠西头有两间屋亮着灯，办案人员迅速赶过去，但见这是两间屋大小的宿舍，里面安了四五张床，屋里很乱，乱七八糟的杂物胡乱放着，有一个中年人在床上坐着，倒是神态自若。办案人员说明来意，他对答自如，说自己是市场的工作人员，负责开面包车来往联系业务。问到与盗墓有关的情节，他都巧妙地避开了，表示自己除了开车其他什么也不知情。这时，有一名办案人员在一枕头下发现了一张地图，是阳都故城的文物分布图，这张图是从诸葛亮故里纪念馆内一展示阳都故城的碑上画下来的。有了这张图，办案人员立刻看到了曙光。另一名办案人员又从院子一角落的草丛中找到了探针（一种探测墓穴位置的工具），在证据面前，这个中年人还是坚称与自己无关。办案人员决定先从东边躺在床上的那个人入手，进行审问。

将那人带到了砖埠派出所，一审问，很快就招了：此人姓马，辽宁人，无业，经常去网吧上网，一次在一个QQ群中看到有人说沂南这里有大量的汉墓，盗掘文物能够发财，问谁有兴趣来干活。他觉着这是个发财的机会，就同意过来。来时还拽上了一个老乡。过来后才知道还有三四个当地人参与，他们通过附近某村的一个负责人，安排在市场里住了下来，昼伏夜出，寻找目标。好不容易找到了孙家黄疃汉墓，于是他们借着玉米地的掩护干起来，为了安全，他们还在主要路口安排了站岗放哨的人。没想到由于秋雨绵绵，而孙家黄疃汉墓地下水很旺，水无法抽干，干到一半不得不停下来。为了以后继续干，找来了木板将盗洞掩盖了起来，没有想到后来想继续做案时，刚刚架上抽水的压水井，就被发现了。惊慌之余跑回住处，还没有脱衣服，公安干警就赶来了。干警连夜录完口供，一干人犯也浮出水面，共有七人参与了此案。前述北边屋里的人马某说他不知情，当时也就没有抓他，后来同案犯供出来，他也参与了盗墓，他在案发后竟然还在这里又居住了半个多月，后来才逃跑了，其心理素质太过硬了。盗墓是犯罪行为，此案因发生在省级重点文物保护单位内，刑罚起点十年，所以案件参与者都判罚很重。起初有几人外逃，后来也都陆续被抓获。

第二节 梁家庄子汉墓

梁家庄子位于沂南县砖埠镇，是沂河边上的一个小村庄。北去三五里，就是阳都故城所在地任家庄村和孙家黄疃村。村庄的东面紧靠沂河，靠近河岸的地方，崖岸陡立，土层深厚，地肥水沃。梁家庄子北边相邻的季家庄村，有一处大汶口文化晚期、龙山文化前期的古文化遗址，曾出土过夹砂红陶、蛋壳陶、玉石、铜铁器物。

2007 年春，临沂市、沂南县两级文物管理部门组成的联合考古队在沂南县砖埠镇梁家庄子村抢救性发掘了两座画像石墓。两座汉墓虽然早期被盗，但仍出土了部分文物及多件画像石。两墓属于砖石结构的墓葬，墓室顶部已遭破坏，但基本保持了原墓风貌，是沂南中小型画像石墓的代表。该墓位于梁家庄子村南 400 米，距沂河约 150 米，应是汉代家族墓地。

一、墓葬发现经过

2007 年 1 月，沂南县砖埠镇梁家庄子村村民梁某某在自家农田挖水井时发现青砖和画像石，于是打电话报告了县文化局。笔者当时任文化局副局长，分管文物保护工作，接到报告后，与文管所工作人员立即赶赴现场进行勘察，确认是一座砖石结构的画像石墓，在请示上级后采取了原地回填的保护措施。3 月下旬，古墓又发现盗洞，所幸发现及时，盗掘未成功，经报上级文物部门批准后，由市、县两级组成考古队，对古墓进行了抢救性发掘。

发掘工作先从被盗的汉墓（命名为 1号墓）开始，首先通过勘探确定了墓葬的范围，在清理表土的过程中，在 1 号墓东南方向又发现一座古墓（2 号墓），遂一

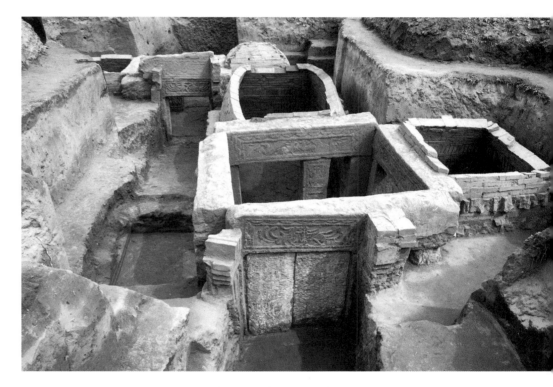

图 3 沂南梁家庄子汉墓 吕宜乐拍摄

并发掘。两墓早年多次被盗，但其结构、形制及画像石保存基本完好，均由墓道、墓门、前室、东西侧室、后室等组成。画像多雕刻于门楣、横额、立柱之上。

二、墓葬形制及出土画像石

1 号墓：

1 号墓墓门向南，方向南偏东 5 度，墓顶距地表 56 厘米，墓道残长 388 厘米，东壁较为规整，西壁上部呈不规则状，下部规整，二次葬迹象明显，底宽 108 厘米，上最宽处 198 厘米。墓室总长 590 厘米，最宽处 565 厘米，前室、东西侧室及后室底部均以"人字形"青砖铺底，其中后室底部呈龟背状微微凸起。画像石主要分布在墓门及前室四周。墓门高 196 厘米，门楣长 190 厘米，门扉靠东，门楣东边刻有双凤衔四连珠画像，门楣之上靠东有一长 150、高 55、厚 15 厘米的挡板，画像内容模糊，似刻一龙一虎，墓门两侧用砖砌成砖垛与墓门顶部平齐。前室南北长 181 厘米，宽 166 厘米，东壁横额长 175、高 43、厚 27 厘米，画面中部北刻一凤鸟、南刻一鸟首兽身画像，两边刻两兽；北壁横额长 213、高 42、厚 34 厘米，画面刻有凤鸟、虎、鹿、翼马等画像，中立柱偏西，高 102、南北长 33、东西宽 38 厘米，

南面上层刻一人形力士画像,下刻一仙人、仙草画像;西壁横额长 179、高 47、厚 31 厘米,画面中部刻两凤鸟衔四连壁,两侧刻小凤鸟;其他立柱多刻十字串环纹、菱形纹、三角纹等。1 号墓共出土 15 块画像石,25 个画面。该墓东、西侧室对称,大小、形制基本相同,东室保存完整,西室顶部破坏严重,东室底长 163、宽 112、内高 170 厘米,东室四壁用青砖以三顺一丁的方式砌到高 96 厘米处,开始用砖平砌发券,形成穹隆顶,砖的长边一侧印有乳丁纹、菱形纹,非常精美。后室整体呈椭圆形,破坏严重,南北长 322、北壁底宽 160、南壁底宽 174、最宽处 221 厘米,西壁残高 118 厘米,东壁、北壁残高 52 厘米,室内棺椁痕迹不明显,在不同的层位均发现有人骨,后室颅骨一个,另一个颅骨出土于东侧室(已被沁染成铜锈色)。出土器物有鸭形铁灯、陶耳杯、陶灯、铁钎、铁凿、五铢钱、剪轮五铢、綖环五铢等。[①]

1. 龙虎

墓门门楣以上的挡土板,石纵 55 厘米,横 150 厘米,厚 15 厘米,浅浮雕,石断为两截,部分图像漫漶不清。画面内容似一龙一虎,两首相对,身弯曲。画面外是两道边框,部分饰连弧纹。

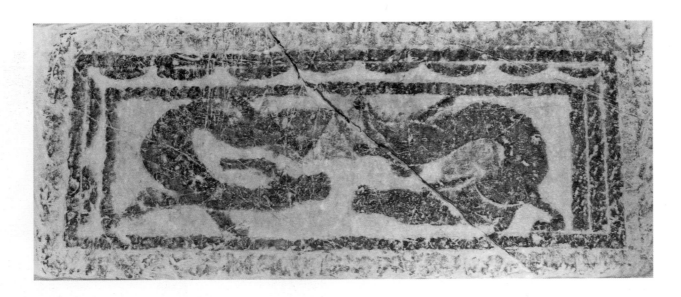

2. 双凤衔联珠

墓门横额,石纵 43 厘米,横 198 厘米,厚 28 厘米,浅浮雕。画面刻两凤鸟相向衔四联珠。

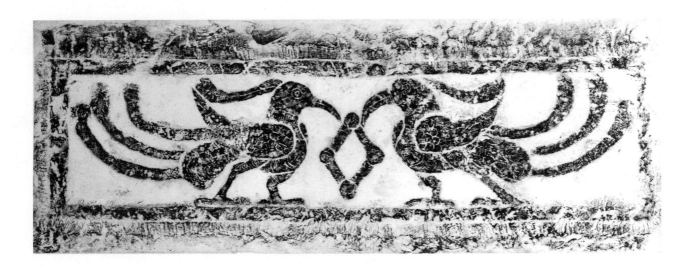

3. 神兽

前室东壁横额,石纵 44 厘米,横 175 厘米,厚 31 厘米,浅浮雕。画面中间是两只鸟首兽身四足有尾的神怪相对,各有一前足、一后足抬起;左右还有一龙一虎,体弯曲。画面左右及上边饰两道边框,边框内饰连弧纹。

① 参见邱波、高本同、吕宜乐:《沂南县阳都故城遗址发现两座画像石墓》,《临沂文物》2007 年第 1 期。

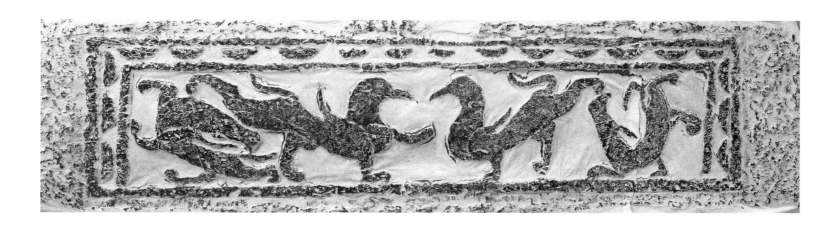

4. 穿璧纹、菱形纹（下图左）

前室东壁南边立柱，石纵 94 厘米，横 43 厘米，厚 26 厘米，浅浮雕。正面刻穿璧纹，侧面两道菱形纹。

5. 神兽、仙人（下图右）

前室北壁中立柱，石纵 103 厘米，横 38 厘米，厚 34 厘米，浅浮雕。正面画像两层，上层刻一人物，下蹲；下层右有一仙树，左有一仙人，双手上举，一足抬起。

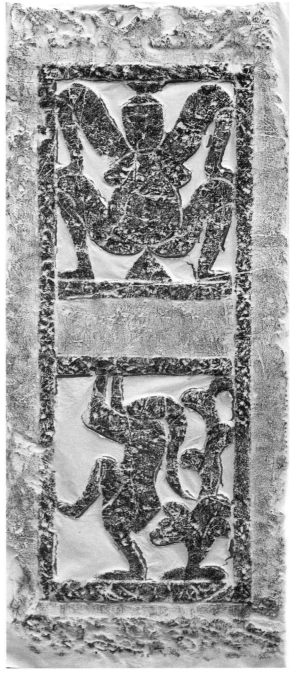

6. 凤鸟

前室西壁横额，石纵 42 厘米，横 182 厘米，厚 33 厘米，浅浮雕。画面刻四只凤鸟，两侧凤鸟背向回首，中间两凤鸟相向衔四联珠，左右及上边有两道边框，框内饰连弧纹。

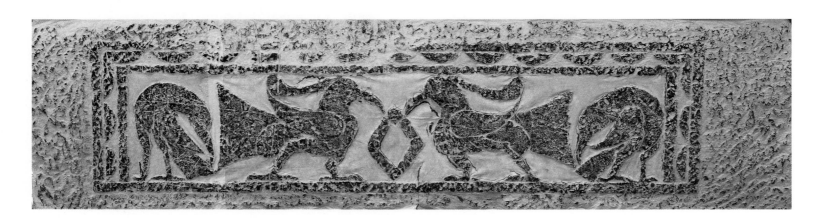

7. 祥禽瑞兽

前室北壁横额，石纵 42 厘米，横 220 厘米，厚 34 厘米，浅浮雕。画面刻祥禽瑞兽，左起依次为凤鸟、白虎，中间两神兽相向，再右侧为青龙、凤鸟。左右及上边有两道边框，框内饰连弧纹。

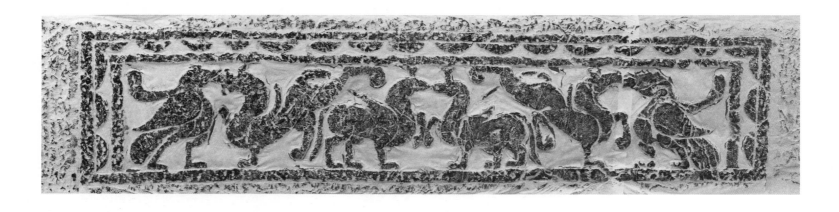

2 号墓：

2 号墓共出土 8 块画像石，10 个画面。2 号墓的结构、形制与 1 号墓基本相同，并打破了 1 号墓的墓道和墓圹。其墓门向南，方向 0 度，墓道东壁规整，西壁二次打破，亦为二次葬。墓室南北总长 630 厘米，东西最宽处 508 厘米。画像石亦主要分布在墓门及前室四周。墓门高 144、宽 98 厘米，门楣长 203、厚 31、高 42 厘米，门扉靠西，外用青砖竖向排列封门，门楣画像位于门扉之上，西刻一凤鸟，东刻一人首凤身画像。前室长 194、宽 188 厘米，东壁横额长 184、高 43、厚 32 厘米，上刻垂幔纹装饰，下中间刻一相对凤鸟衔四连璧，两边分别刻一只凤鸟；北壁横额长 205、高 48、厚 30 厘米，画面上部用垂幔纹装饰，下刻龙、鹿等图案，中立柱偏东，上层画面刻一力士、下刻一鸟衔鱼画像；西壁横额长 181、高 44、厚 32.5 厘米，上刻垂幔纹，下中间刻两凤鸟相对衔四连璧，两边刻龙的图案。东、西侧室对称，大小、形制基本相同，东侧室底长 140、宽 120、残高 150 厘米；西室破坏严重，残高 36 厘米。后室亦呈椭圆形，长 327 厘米，北壁底宽 144、南壁底宽 143、最宽处 201 厘米，残高 136 厘米，四室均以"人字形"青砖铺底。后室棺椁痕迹亦不明显，颅骨一个出土于后室南边，另一个出土于前室，均有人为扰乱的迹象。2 号墓出土陶鼎、陶灯、陶盘、陶耳杯、铜镜、铁钎、铁凿、铁削、水晶珠、石制印章（无字）、五铢钱、剪轮五铢、綖环五铢等器物。在后室盗洞内还出土"祥符元宝"钱币一枚。[①]

① 参见邱波、高本同、吕宜乐：《沂南县阳都故城遗址发现两座画像石墓》，《临沂文物》2007 年第 1 期。

1. 奇禽异兽

墓门横额，石纵 50 厘米，横 208 厘米，厚 31 厘米，浅浮雕。画面左侧一兽，鸟身兽首，右向；右侧一兽，人首、兽身、鸟尾，左向，左右及上边有两道边框，框内饰连弧纹。

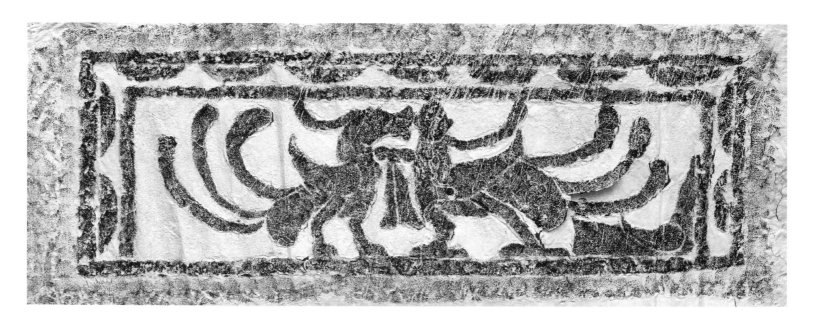

2. 凤鸟

前室东壁横额，石纵 42 厘米，横 183 厘米，厚 33 厘米，浅浮雕。画面刻四只凤鸟，两端凤鸟背向，中间两凤鸟相向衔四联珠，左右及上边是两道边框，框内饰连弧纹。

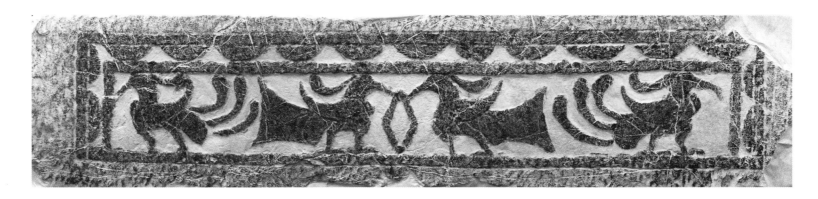

3. 奇禽异兽

前室西壁横额，石纵 48 厘米，横 183 厘米，厚 38 厘米，浅浮雕。画面刻四神兽，两端各一神兽背向回首，样似龙虎；中间两鸟首兽身神兽相向衔四联珠，左右及上边有两道边框，框内饰连弧纹。

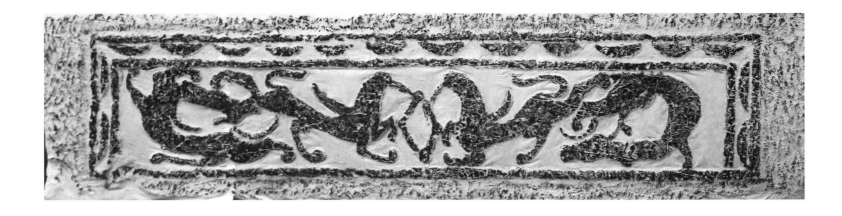

4. 祥禽瑞兽

前室北壁横额，石纵 53 厘米，横 220 厘米，厚 33 厘米，浅浮雕。画面刻祥禽瑞兽图，左起依次为凤鸟、白虎，中间两似鹿神兽相向，再右侧为青龙、凤鸟。左右及上边有两道边框，框内饰连弧纹。

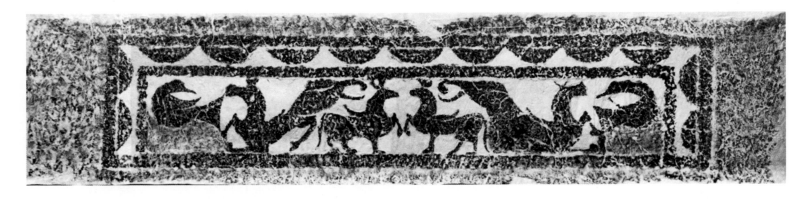

5. 人物、鹭啄鱼、菱形纹（下左图）

二号墓中室北壁中立柱，石纵 103 厘米，横 36 厘米，厚 28 厘米，浅浮雕。画面分两层，上层一力士，下蹲，双臂上举；下层一鹭鸟啄鱼。侧面两道菱形纹。

6. 菱形纹（下右图）

西壁中立柱，石纵 92 厘米，横 34 厘米，厚 23 厘米，浅浮雕。画面刻两道菱形纹，一道边框。

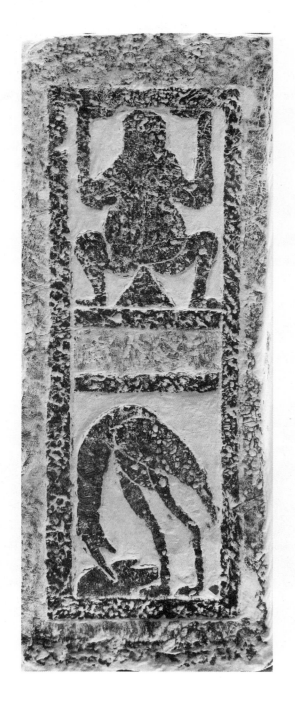

3 号墓：

3 号墓是在 1 号墓、2 号墓发掘结束时间不长后发现的。2007 年 12 月 12 日，县文化局又接到群众举报，称在 1、2 号墓东南约 40 米处又有一座汉墓被盗。接到举报后，笔者又一次会同文物管理所的同志来到这里，但见一片狼藉：原本种着小麦的庄稼地被挖开，最深处 1 米有余，露出来了墓的大部分，一侧有几块刻着菱形纹图像的立柱已显露出来，上面有一两米多长的横额，刻着两鸟身兽嘴衔绶带的画像；另一侧，有一刻着东王公画像的半截立柱在土中立着，上面横额已不存。石上有很多新鲜机械划痕，泥土也是新鲜的，土中有青砖和陶器碎片，显示盗掘行为实施了不久。地上有装载机和运输机械的轮胎印记。显然盗墓分子是冲着汉画像石来的，竟动用了大型机械。鉴于此墓已遭严重破坏，在与上级领导汇报后，为了使剩余的画像石免遭盗掘，组织人员连夜将剩余画像石移至诸葛亮故里纪念馆收藏。

1. 凤鸟

三号墓横额，石纵 47 厘米，横 202 厘米，厚 32 厘米，浅浮雕。画面两端立两只凤鸟；两端向内各一只长颈凤鸟反身向内啄尾部羽毛；中间两兽首鸟身兽相向衔绶带，左右及上边有两道边框，框内饰连弧纹。

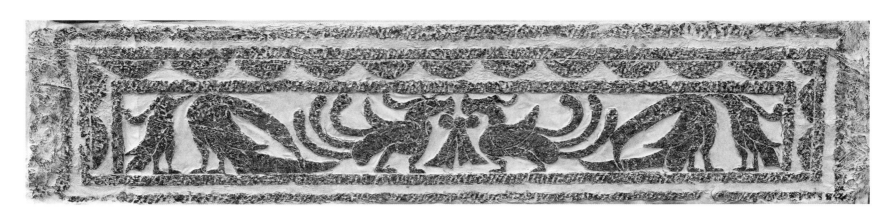

2. 车马出行、穿璧纹

三号墓墓门横额，石纵 48 厘米，横 270 厘米，厚 37 厘米，浅浮雕。正面：车马出行，画面纵 40 厘米，横 105 厘米。画面左一人骑马执旌，后一辆四维轺车，再后露一半身马，显示后面还有人马。背面画面纵 48 厘米，横 270 厘米，刻穿璧纹。画面上边及左右两边有两道边框，框内饰连弧纹。

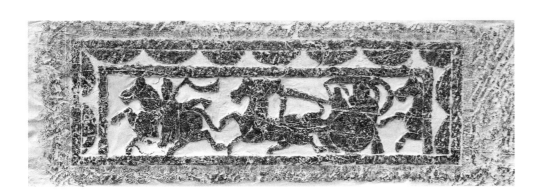

3. 东王公、仙人、菱形纹、穿璧纹

三号墓立柱，石纵104厘米，横36厘米，厚38厘米，三面有画，浅浮雕。正面刻东王公端坐于高座之上，身有双翼；下有两长发仙人手持仙草跽坐于次高座之上；左侧面三行菱形纹；右侧面穿璧纹。

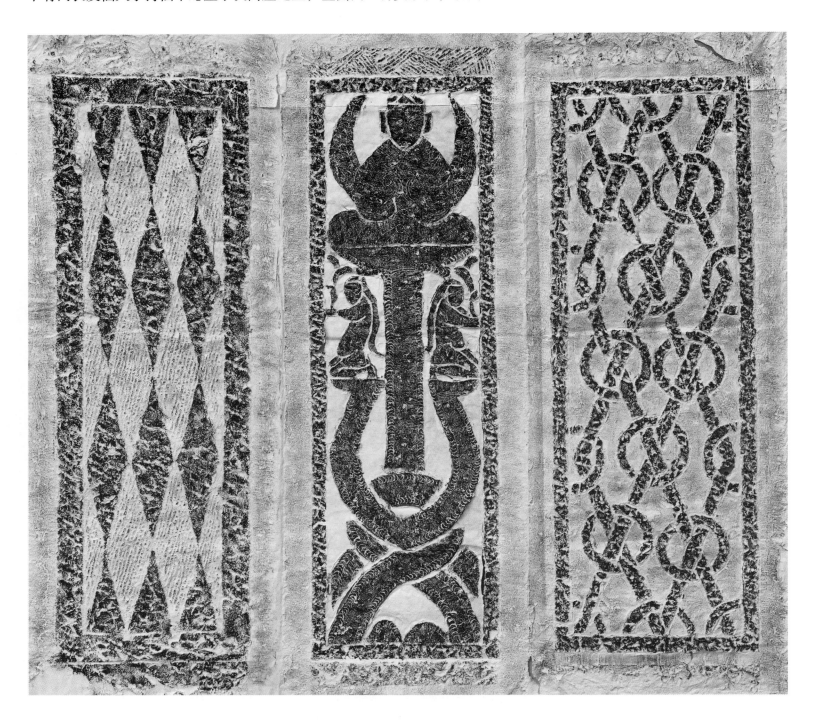

三、对梁家庄子汉墓群的认识

1、2、3号墓形制基本相同，规模相差不大，画像石风格一致，都运用了浅浮雕技法，画像内容也几乎相同，凤鸟、神兽题材占据绝大多数，因此，此三座汉墓年代应该相距不远。结合墓葬形制和出土器物以及画像内容、题材、雕刻技法推测，1、2号墓建于东汉早中期的可能性较大。3号墓破坏严重，但墓葬规模较1、2号墓要略大一些，出土的画像石石质较好，画面清晰，内容较1、2号墓较繁复，推测时间略晚于1、2号墓。三座汉墓距离较近，很有可能属于一个家族所有，但没有直接证据支撑。

由于墓葬没有出土能够标明墓主人身份的墓志、题记、印章等文物，因此无法断定这几座墓葬的墓主人身份。三座墓中仅刻有一幅车马出行图，且图像简单，一辆马车，车前有一人骑马做前导，车后露出一马头。这与常见的车马出行图前呼后拥、随从众多形成鲜明对比。由此可以判断这三座墓的墓主人品级不高，当是基层官吏或富商大贾。虽说画像石研究界多认为不能以车马出行图作为判断墓主人品级的依据，因为到了东汉晚期，画像石刻画车马出行图时

多出现僭越现象，因此无法从所刻画像看出官阶高低，但此处所刻图像极为简单，已属于最低配置，个人认为，此处可以作为墓主人身份的佐证。此处离阳都故城较近，墓主人与阳都故城应该有着直接的联系。

第三节 曹嵩冢画像石

曹嵩冢位于沂南县砖埠镇大汪家庄村西南，南近向阳村，西靠铁山子村。此处现在地势平整，除了个别的青砖块外，已看不到任何墓葬的痕迹。估计是因农业生产需要平整了土地，使得墓葬封土向四周平均。沂南县博物馆收藏了一件很大的汉代画像石，其上刻了楼阁和众多人物，当地人都称它为"曹嵩冢画像石"，这块画像石的来龙去脉比较复杂，富有传奇色彩，可以说是阳都城最后一段历史的见证。

"曹嵩冢"从宋代开始史料多有记载。北宋《太平寰宇记》载："魏曹嵩墓，在县南一百二十五里。《魏志》曰'太祖父嵩避地琅邪，为徐州刺史陶谦所杀，遂葬于此。'"这里说的"县"是指沂水县，彼时沂南归沂水管辖。明朝嘉靖四十四年《青州府志》卷十一《陵墓·沂水》记载："汉曹嵩墓，在县南百里。嵩，操之父。"阳都故城所在，当地习惯上叫作"魏王城"，也许就是因为曹操他父亲在这里住过而得名的吧。关于这座墓葬的源流，沂南当地文化名人高自宝先生曾做过调查，并数次走访村中老人，试图还原历史真相。他在《曹嵩冢画像石的遗落与归宿》中说：

> 曹嵩冢大墓，在很早就被盗掘了。民间传说民国年间就被人开挖了，当时临沂政府还派了人骑着高头大马来制止。长期以来，这个墓葬的石条子已经出露在地表上。这里是土地中间的一个乱石堆，人们种地时把地里的砖头瓦块扔在上面，上面长满了茅草。
>
> 汪家庄村西旧有西通铁山子村的石板桥，石板桥三节两柱，斜东西方向，建在河沟转弯处。那条河沟是从南黄埠、佛谢村一带来的，发水时水很大。新中国成立前后，村里的汪冠池当支部书记时，村西石板桥被大水冲坏，需要石板石条子铺桥，村里就把曹嵩冢石坟石条子扒出来了，很多用在了石板桥上。但是，这个墓门石没用上，放在了石板桥的西头立着……
>
> 1957 年，村里把石板桥撤掉改建石拱桥。石拱桥五拱，墓门画像石这次用上了，被铺在了石拱桥东数第二拱的南侧。1978 年，村西路直通，公社里的战山河专业队来修西大桥，因为老桥挡水又碍路，就拆掉了；许多的石条子都砸碎垒了桥。村里的汪冠池书记说：这个刻画的墓门石应该留着，别踢蹬（当地土语，意为破坏）了。正好东南的通往砖埠街赶集的小桥随时需要建修，人们就把这个带画的方石板，挪到了小桥下放着备用。这一放就是二十年。20 世纪 90 年代末期，不断地有人来看这个画像石，还有人想把它拉走。村里人怕被人拉去了，就用拖拉机拉到了村西南的大队院子里，在东边平放着。画像石那里，时有孩童在上面踩踏玩耍。再以后，就听说放在老大队院里的画像石接连两次被偷，但都没偷成。其中一次，是个下雨天，盗贼用了"小滑链"起吊，吊到车上拉走了。好在被村里汪修川、汪立贵等人及时发现，报了砖埠派出所，派出所出警迅速把盗贼截住了。
>
> 2004 年年底，老大队院弃用，新大队院设在了村庄东北角学校里。村里人怕丢了，就把它挪到了新大队院的南屋卫生室门前，斜放在门前的石墙下。（图 5）卫生所里黑白有人值班，一般是丢不了的。可是，还是有贼人打了主意。有一次盗贼晚上偷拉画像石，被卫生室的高医生发现了，他及时地打电话报给了村干部，村里人及时赶来，把盗贼吓跑了。
>
> 此后，村里人把画像石挪到了大队部屋里存放；以后因为不断地有人前来捶拓，村里干部出于保护目的，又把它埋在了大队院花池子里。[1]

[1] 高自宝：《曹嵩冢画像石的遗落与归宿——汪家庄行走纪实》，载微信公众号"高自宝的沂蒙村庄行走"2018 年 3 月 14 日（本次引用有修订）。

图 4　大汪家庄村西的石桥，至今仍是向西的主要通道　王培永摄

图 5　存于村卫生室时的画像石　高自宝摄

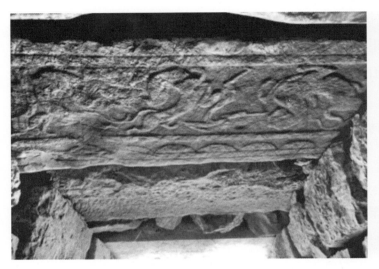

图 6　铺作桥板的画像石，隐约可见龙虎、仙人形象；铺在桥底的画像石，以浮雕形式刻画了数人物　王培永摄

文中提到的画像石为墓门石可能不确。因为从该石的外形来看，既没有门轴，外形也相当大，且是横长纵短，极为笨重，与常见的墓门石差别极大。从画像内容看，此石与墓门常见的铺首衔环、门吏等辟邪、守卫的题材不同，属于楼阁燕居题材，是生活享受的表现，此类题材多出现在墓葬中、后室内，亦多见于石祠堂后壁。之所以被村民认为是墓门石，可能源于村民墓葬知识的局限性，抑或是以讹传讹，传成墓门石。结合该石的形制与画像内容判断，应是墓壁石。

此后，有些人为了捶拓片，又将此画像石挖了出来。为了使这件画像石免遭不测，少受损害，必须尽快将此石收藏至博物馆。此画像石最终被博物馆收藏，其实是笔者一手策划并实施的。2007年、2008年公安机关相继在此处及附近破获了多起盗墓案件，笔者作为县文化局分管文物工作的副局长，经常到诸葛亮故里纪念馆，听到了很多有关此画像石的故事，觉得此画像石价值极高，而又屡次被盗，虽未得逞，但此石存放在村里随时都有被盗走的风险。此石还是众多金石拓片爱好者追逐的对象，经常有人通过各种渠道去捶拓片，不断对画像石形成损害。为此，笔者向文化局主要领导及县政府分管县长做了汇报，县领导才下决心将此石移至博物馆保存。随后，笔者会同乡镇主要领导一起与该村村领导做工作，并给予适当经济补偿，费了很多周折，最终才将此画像石移至沂南博物馆保存。

曹嵩（？—193年），字巨高，东汉末年沛国谯县（今安徽省亳州市）人，宦官曹腾养子，魏武帝曹操的父亲。曹嵩的养父曹腾，在东汉历史上是一位非常重要的人物。曹腾东汉安帝时入宫为宦，邓太后认为他年轻、温顺、忠厚，选他陪伴太子（顺帝刘保）在东宫读书。由于他为人恭谨，很受太子的喜爱。后与女子吴氏结为"对食"（指宫女和太监结成挂名夫妻），并收养了曹嵩。曹腾侍奉过东汉四位皇帝——顺帝、冲帝、质帝和桓帝，而桓帝的即位更是有曹腾的功劳，曹腾也因此被封为费亭侯，官拜大长秋。大长秋执掌奉宣中宫，属于列卿一级的高官，俸禄二千石，仅

在丞相、太尉之下，作为宦官可谓位极人臣了。

曹嵩在曹腾的荫护下，仕途可谓一帆风顺。依靠曹腾的关系网，加上得体的待人处世，曹嵩在桓帝末年就已官拜司隶校尉。到了灵帝即位，又先后升任大司农、大鸿胪，掌管国家的财政、礼仪，位列九卿，位高权重。曹嵩并不是清廉之人，多年为官，因权导利，聚起了巨量财富。《后汉书·曹腾传》载："嵩，灵帝时，货赂中官及输西园钱一亿万，故位至太尉。及子操起兵，不肯相随，乃与少子疾避乱琅邪。"曹嵩花万金捐了太尉一职，太尉主管军事，居"三公"之首，曹嵩由此达到了政治生涯巅峰。曹腾死后，曹嵩世袭了其父费亭侯爵位。曹操起兵后，曹嵩不愿相随，为保住性命弃官回家乡亳州闲居，之后不久避难于琅邪阳都。后曹操实力逐渐扩大，曹操便打算将曹嵩接去，命徐州牧陶谦派兵护送，泰山太守应劭派兵接应。途中曹嵩及其子曹德一家被陶谦部下贪财杀害。《三国志·魏书》裴松之注引韦曜《吴书》："太祖迎嵩，辎重百余两。陶谦遣都尉张闿将骑二百卫送，闿于泰山华、费间杀嵩，取财物，因奔淮南。"《后汉书·陶谦传》："初，曹操父嵩避难琅邪，时谦别将守阴平，士卒利嵩财宝，遂袭杀之。"但也有一些记载说谋杀曹嵩的元凶是陶谦。《后汉书·应劭传》："兴平元年，前太尉曹嵩及子德从琅邪入太山，劭遣兵迎之，未到，而徐州牧陶谦素怨嵩子操数击之，乃使轻骑追嵩、德，并杀之于郡界。"《三国志·魏书》裴松之注引《世语》："嵩在泰山华县。太祖令泰山太守应劭送家诣兖州，劭兵未至，陶谦密遣数千骑掩捕。嵩家以为劭迎，不设备。谦兵至，杀太祖弟德于门中。嵩惧，穿后垣，先出其妾，妾肥，不时得出；嵩逃于厕，与妾俱被害，阖门皆死。"曹嵩被杀的时间是在初平四年（193年）春，曹操知道父亲被杀的消息后，便发兵来讨。曹操两次讨伐陶谦，接连攻下徐州及附近十几座县城，陶谦地盘被曹操收进囊中，曹操势力大增，建安元年（196年），曹操迎取汉献帝，取得了"奉天子以令不臣"的地位。民间传说曹操大军到来之际，阳都城军民被杀得片甲不留，从此，阳都城逐渐荒芜，到了西晋时，阳都城就被废了。

曹嵩被杀时，曹操的势力还没有达到他的家乡安徽谯城，难以在家乡厚葬其父。曹操接连两次讨伐陶谦，没有充裕的时间将其父棺葬故里。如此，可以做这样的推测：阳都城本是曹嵩的避难之地，曹嵩被杀地点离阳都城不远，曹操就将曹嵩葬在了阳都城附近。213年，曹操进位魏公，开始步入他权势的鼎盛时期。他不仅模拟开国帝王的礼制，营造曹魏王朝的社稷宗庙，而且按传统礼制，大规模修建其父其祖的坟茔。就是在这个时候，曹操将其父亲的遗骨迁回了家乡谯城而厚葬。因为死于非命葬于异乡并不是一件光彩的事情，曹操为尊者讳，对原葬地缄默其口，因而史不再及，所谓正史仅有谯城"曹嵩冢"的记述了。但是，毕竟曹嵩在阳都城附近埋葬了多年，迁葬后坟墓也没有毁坏掉，所以"曹嵩冢"就被记入了史籍，也流传到了民间。[①]

曹嵩冢画像石应该是非常丰富的，除了前述的墓壁画像石外，还有一件保存在诸葛亮故里纪念馆，是一件带穿的四面汉画像石碑。此石高126厘米，宽56厘米，厚34厘米，顶部呈圆弧形，上部有一圆孔，直径16厘米，周边十分光滑，四面用浅浮雕的技法刻满了图案。此石是一种葬具。古代贵族官僚的墓穴都很深，为了将棺木顺利平稳地下到穴底，往往在墓穴的四角设竖石，用来辅助下葬。《礼记·檀弓下》记载："公室视丰碑。"郑玄注："丰碑，斫大木为之，形如石碑，于椁前后四角树之，穿中于间为鹿卢，下棺以繂绕，天子六繂四碑。"东汉时期，重视厚葬，这一时期的"穿"，已由木制发展为石质，而且刻有图案，成为高贵身份的标志。

除了上述两件画像石外，还有几件残存的画像石被垒砌在大汪家庄村西石桥之中，其中有四件露出部分画像。从仅存的画像石看，此墓画像雕刻大气、精美，刻工以浮雕形式为主，是汉画像石艺术发展巅峰时期的作品。

1. 楼阁人物、乐舞

石纵90厘米，横160厘米，厚20厘米，浮雕。画像内容分三层：上层是仙树、楼阁、青龙、白虎和手持弓箭的人物等；中间是墓主人画像，男女主人分别端坐于带斗拱的二层阁楼内，两侧是侍者；下层是抛长袖的跳舞者和奏乐者。

① 李遵刚：《千年遗墟曹嵩冢》，载《沂南古史钩沉》，中国文联出版社2016年版，第243页。

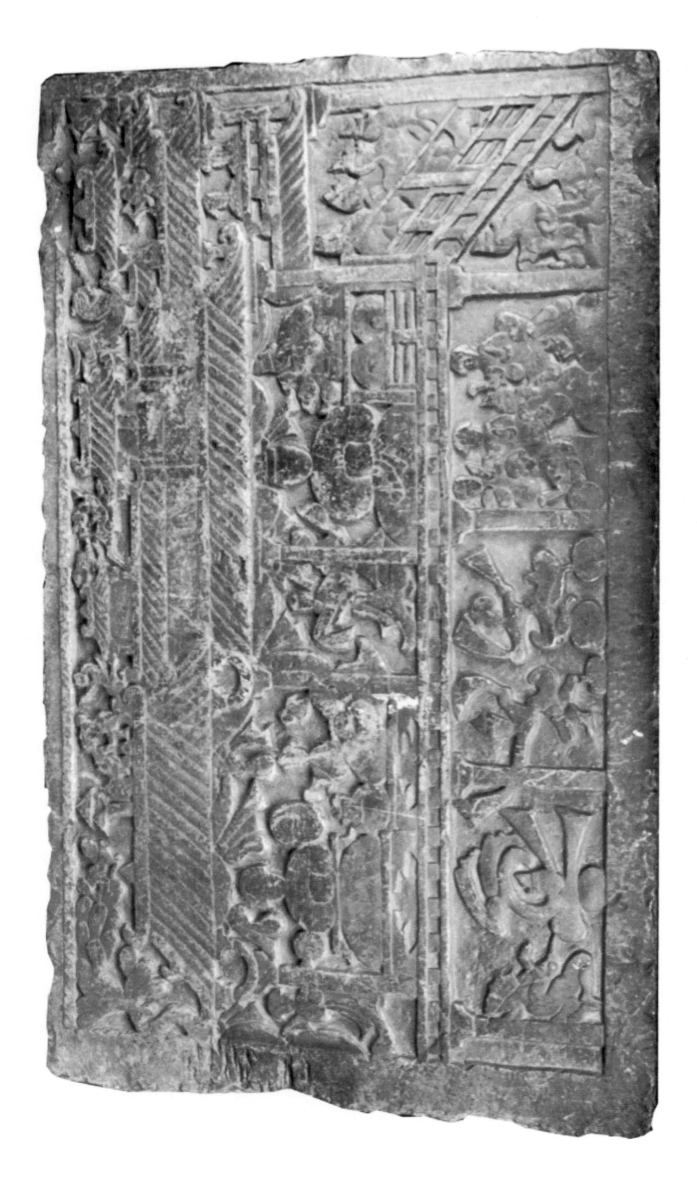

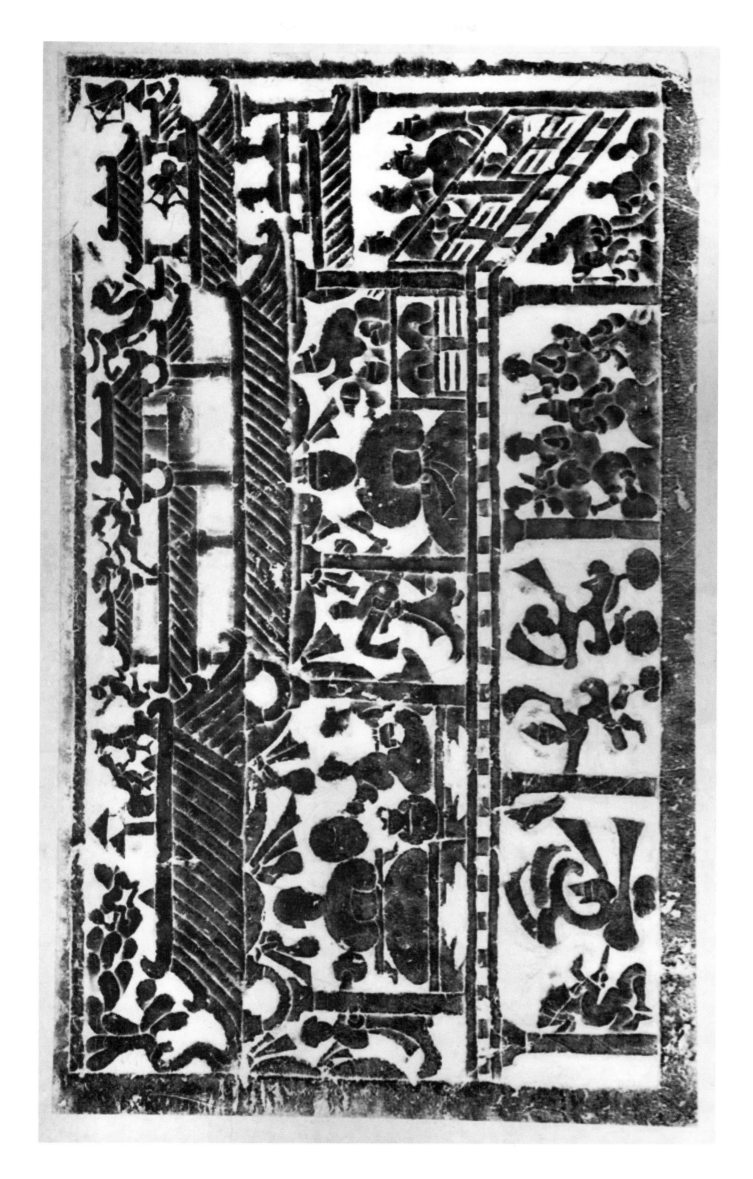

2. 带"穿"的画像碑

石纵 126 厘米，横 56 厘米，厚 34 厘米，浅浮雕。此石因长期处于地面，画像细节无存，只能看出大体轮廓。

阔面一：上面是一只凤鸟，展翅，尾分四歧，立于"穿"之上；"穿"两侧是一对凤鸟，昂首引颈向上；再下是长着鸟首的一对神兽，首足相对；最下是一单足神鸟侧面立，两侧似有一龙一虎。

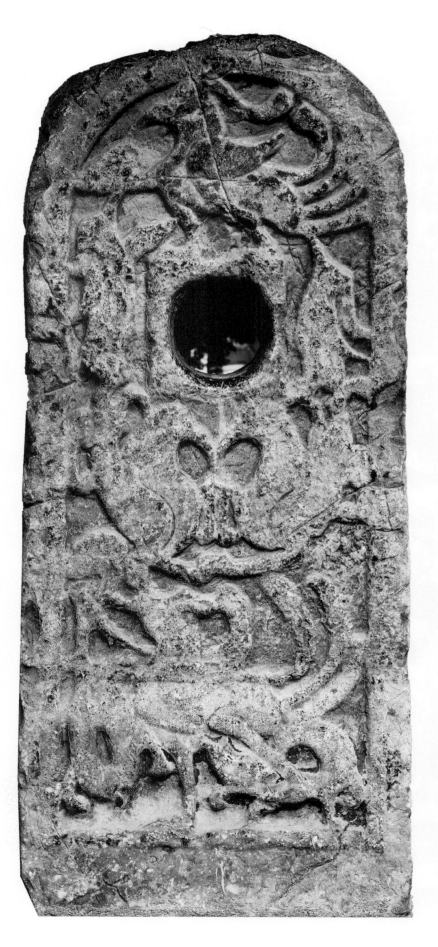
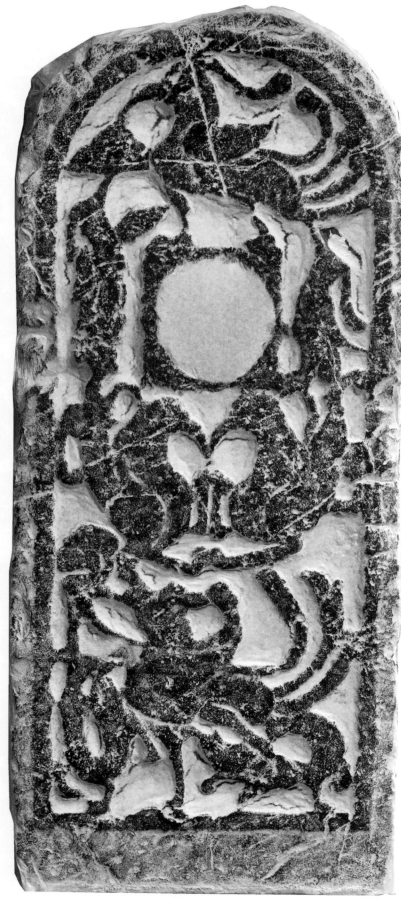

阔面二：画面上刻两凤鸟相向衔四联珠，下刻一翼虎左向，最下方刻两神兽，两足、两嘴相对。

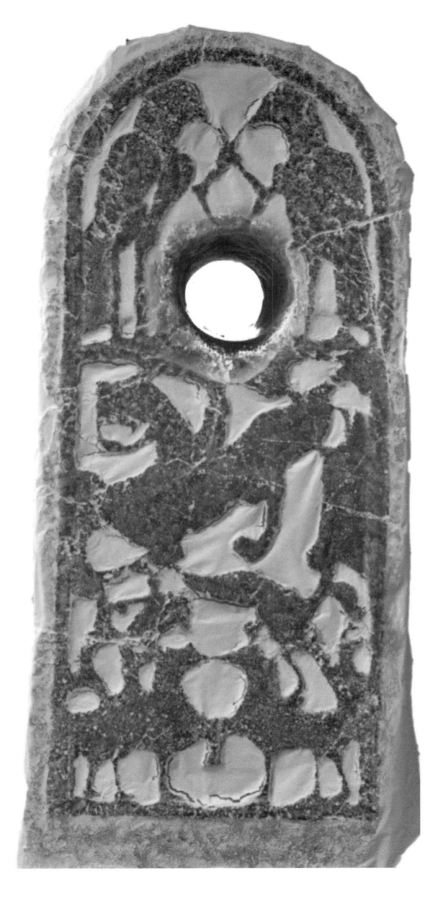

侧面一：画面刻双龙交尾图。（下左两图）

侧面二：画面分两层，上层刻一人物持戟，下层刻一人物拥彗。（下右两图）

第四节　诸葛亮故里纪念馆藏汉画像石

　　诸葛亮故里纪念馆位于沂南县砖埠镇孙家黄疃村，是为纪念一代贤相诸葛亮而修建的。诸葛亮诞生在阳都故城，早年父母双亡，汉初平四年（193 年），诸葛亮 13 岁，其叔父诸葛玄被袁术任命为豫章太守，于是，诸葛亮与弟弟诸葛均和两个姐姐，一起跟随叔父离开阳都，远赴豫章去履职。后因战乱，诸葛亮隐居于南阳，边躬耕边读书，27 岁出山辅佐刘备创下伟业。诸葛亮故里纪念馆建于 1992 年，占地面积约 3000 平方米，为仿古式建筑。大殿高 7 米，宽 9 米，长 12.4 米，建筑面积 111.6 平方米。大殿正中安放着诸葛亮塑像，四周是 14 幅反映诸葛亮一生壮丽辉煌业绩的壁画。

　　纪念馆建馆之初，馆长孙元吉先生即注重文物的收集，先后从阳都故城及附近收集了多件汉代画像石。其中四面高浮雕画像带穿的画像碑，是曹嵩冢画像石中的一件，上一节已作介绍。2007 年梁家庄子抢救性发掘的画像石，后来

也移至诸葛亮纪念馆保存。后来，沂南县公安局治安大队在大汪家庄村破获了一起文物盗掘案，涉案文物双龙交尾画像石也移交纪念馆收藏。

1. 双龙交尾

石纵 102 厘米，横 40 厘米，厚 42 厘米，浅浮雕。画面刻双龙交尾图。公安局治安大队移交的涉案文物，出土于大汪家庄村。

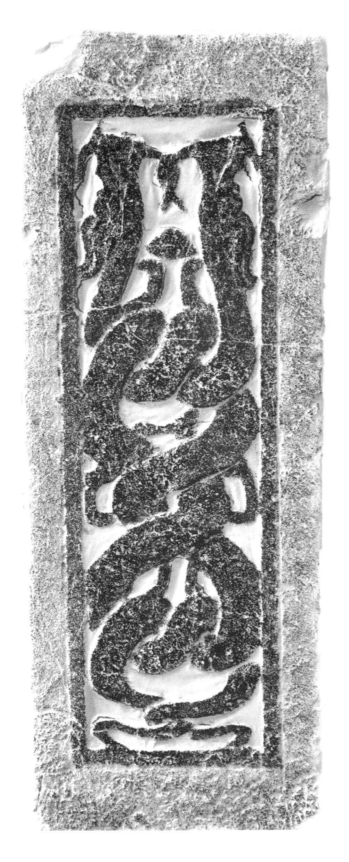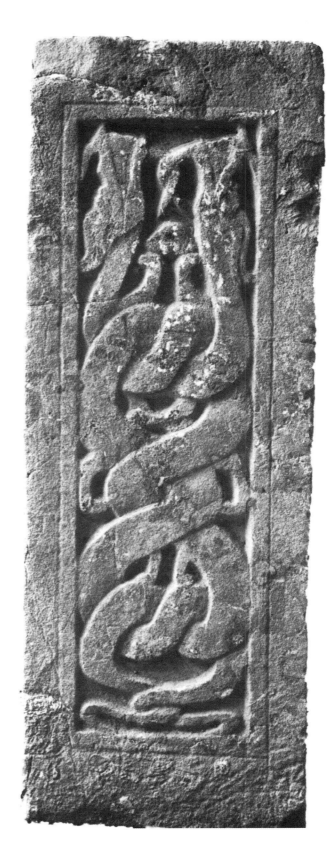

2. 胡汉交战

石纵 55 厘米，横 102 厘米，厚 30 厘米，浅浮雕。明代出土，目前仅剩桥上部分。画面主景为一石桥，桥上为胡汉交战，左为胡兵，深目高鼻，手持弓弩；右为汉人，持刀盾而战。桥下有数人捞鱼、罩鱼。

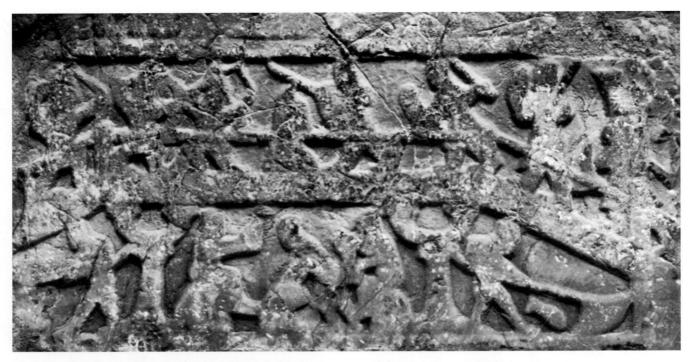

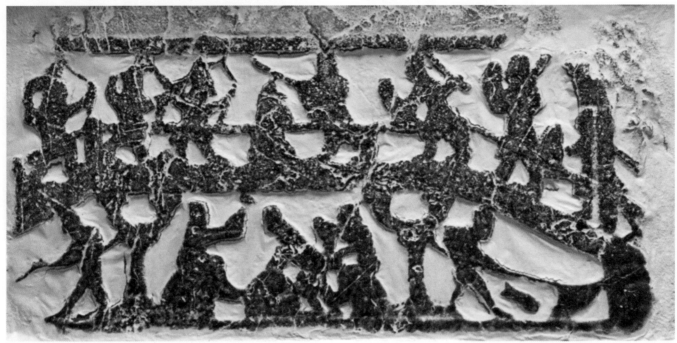

3. 双阙人物

　　石纵 48 厘米，横 120 厘米，厚 25 厘米，1992 年城东出土，浅浮雕。画面两端各刻一阙，中间刻一门楼，一门半掩，一人欲出。伸头向门外张望，富有生活气息。

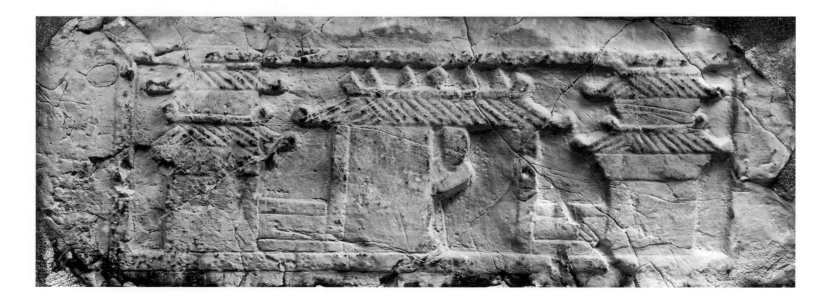

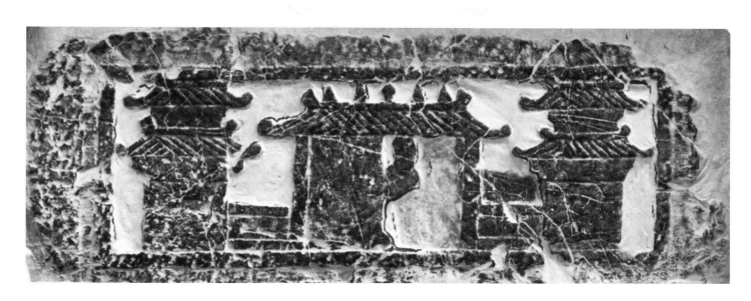

4. 车马出行

石纵 58 厘米，横 96 厘米，厚 25 厘米，石残、浅浮雕。20 世纪 70 年代出土。画面刻车马出行图，画面中心是一辆一马拉的斧车，画面所见车前有四人骑马，车后二人骑马。斧车一般出现于大型车马队列的前边，其功能与现在的开道警车类似。

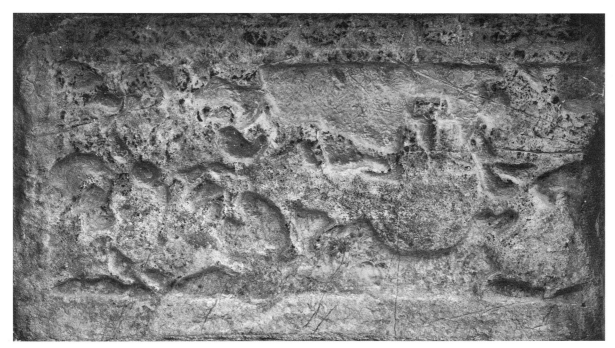

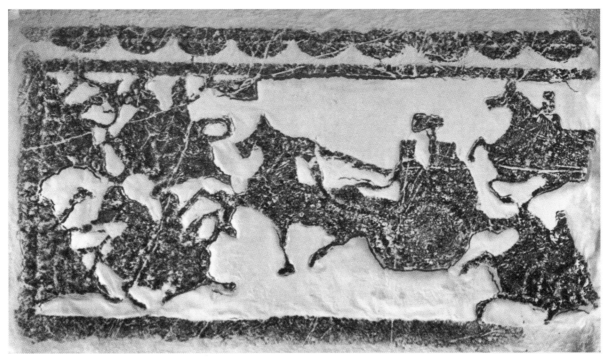

第四章　北寨汉墓

一、基本状况

北寨汉墓位于山东省沂南县城西界湖街道北寨村，这里是一个古墓群，现已探明古墓多座，科学挖掘三座，对外开放两座。北寨墓群 1977 年 12 月 23 日被山东省革命委员会公布为省级重点文物保护单位，2001 年 6 月 25 日被国务院公布为全国重点文物保护单位（第五批）。

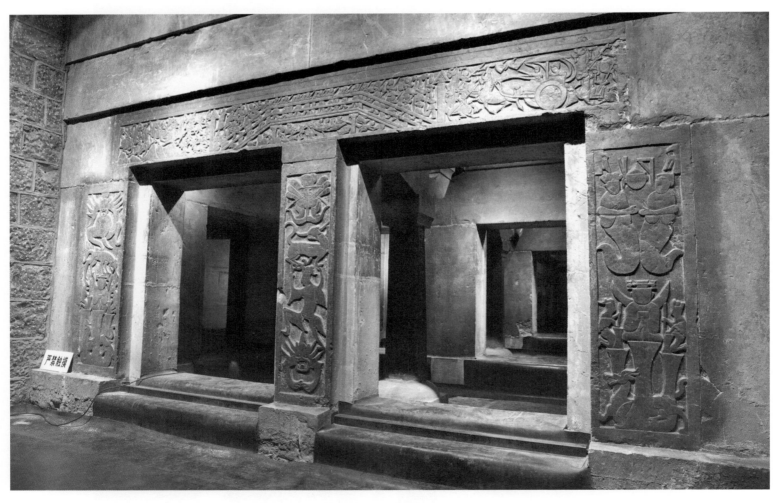

图 1　北寨汉画像石墓　墓门

一号墓系大型画像石墓，该墓墓室结构复杂、严谨，由前、中、后三个主室和四个耳室及一个东后侧室组成，占地面积 88.2 平方米，共用石材 280 块，其中画像石 42 块，画像 73 幅，画像面积 44.227 平方米。画像主要内容有：胡汉交战、上计、大傩、车马出行、收粮庖厨、乐舞百戏、人物故事等。以墓葬形制之整饬、建筑结构之合理、雕刻技法之多样、画像安排之连贯、画像数量之丰富代表了汉代画像石墓的最高成就，是汉画像石艺术发展鼎盛时期的冠冕作品。二号墓系 1994 年春发掘的大型砖石结构多室墓，位于一号墓的南面偏东，两墓相距约 20 米。墓葬布局与一号

墓基本相同，由墓道、墓门和前、中、后主室及东三侧室、西二侧室组成。此墓早年被盗，但仍出土文物87件及铜钱一宗，其中"五龙戏珠三足砚"被定为一级文物。值得注意的是，此墓石材多与一号墓一样四面磨平，个别石头还有雕刻花纹图案的痕迹，显然也有做成画像石墓的苗头。此墓较一号墓为晚，可能在建造墓葬时，画像石墓已不流行了；另一个可能则是墓主突然去世，来不及雕刻画像。

北寨汉墓画像被历史教科书及不同的书籍收录。画面"七盘舞"已收入《辞源》作为词条"七盘舞"的插图；画面"收粮庖厨图"中的收粮部分，曾以"大地主收粮食""豪强地主田庄的粮仓"为题两次被编入初中《中国历史》教材中；"驿站迎宾图"中的"日字形"建筑曾被《中国建筑史》收入并作介绍。

中国人民银行发行的第29届奥林匹克运动会纪念币，第一枚的主景为中国古代马术运动，图案中的马术体育造型，取之于"乐舞百戏"中的"马术"表演。中国邮政于2020年6月发行"中华全国集

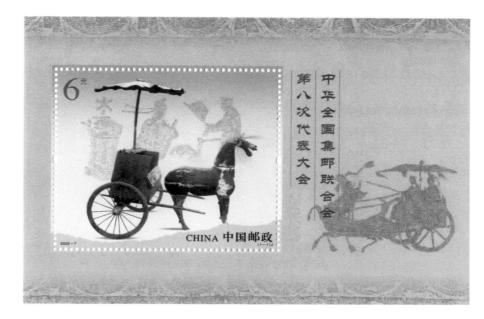

图2　"八邮"纪念邮票 木辂车

邮联合会第八次代表大会"纪念邮票（小型张）1套1枚，该套邮票以汉代木辂车为主要表现元素，邮票背景及边饰选取了《车马出行图》中的局部，包括早期的桓表、迎接的人、乘坐辂车的官员。

二、一号墓墓葬结构

整个墓葬由280块石料按照建造前的精心设计制作而组装构成，石石相扣、环环相融、浑然一体，除两块墓门石缺失和两块藻井石残缺以及所有墓石边刃好像受外力挤压有了钝挫（似为强地震造成）以外，石墓保存相当完整。

此墓由墓道、墓门和前、中、后三主室及东三侧室、西二侧室组成，各室间有门相通。整个布局相当平衡，均在一条中轴线上。主轴线南北向，墓门南偏西9度。墓内东西宽7.55米，南北长8.70米。体积326.34立方米。前、中室由八角形柱、斗拱、过梁分隔为东西二间，后室由地栿、斗拱过梁、两侧板分隔为东西二间，后侧室在该墓东北角，其室北头有一隔墙，厕所就在这隔墙之内。

墓道，斜坡式，坡度18度，长14米，宽4.30米，深0.85米—3.24米，墓道后端与墓门连接处有一平面，上铺砖，南北长1.45米，宽3.95米，其东、西两端各有砖砌挡土墙，高达墓顶，已倒塌。两挡土墙外，各有一平顶土台。

墓门，由门楣、门槛、立柱组成。立柱三根把墓门分隔成二门，门高1.44米，各宽1.14米。门扉已不存，从两门楣上各一轴窝可以看出，门扉为单扇向外开启。门楣上置两层横额，原额上有三层花纹砖，1954年发掘前已拆除。

前室，南北长1.85米，东西宽2.84米，高2.80米。室中间有八角形擎天柱置于覆盆形柱础上，上有栌斗承托拱及散斗，散斗间有一蜀柱。散斗和蜀柱上承过梁，并把前室分隔为东、西两间。两室顶均为三级抹角结构的藻井，北壁两门通中室，东、西壁各一门通侧室，南壁即墓门的背面。

中室，南北长2.36米，东西宽3.81米，高3.12米。室中间亦有八角形擎天柱置于覆盆形柱础上。上承一斗二升式斗拱，拱两旁增加了两个倒衔的半身龙。斗拱、龙身上承过梁，并把中室分隔为东、西两间，两室顶均为五级叠涩式藻井，北壁两门通后室，东、西壁各一门通侧室。

后室，南北长3.14米，高1.87米。中间由地栿、一斗二升式斗拱及其旁两倒衔半身龙承托过梁和南北两端的隔墙板分隔为东、西两间，东间宽1.035米，西间宽1.025米。两室顶均为三级叠涩式藻井。

前室有东、西两侧室。东侧室长1.43米，宽1.51米，高2.45米；西侧室长1.48米，宽1.48米，高2.46米。室顶

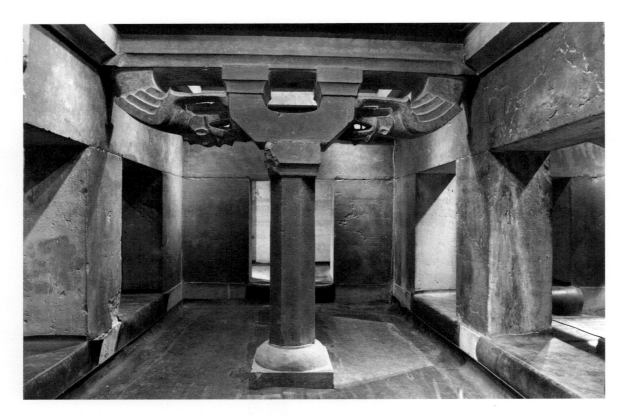

图 3　中室（西向东）　王培永摄

均为三级抹角结构的藻井，北壁各有一门通中室的东、西两侧。

　　中室亦有东、西两侧室，东侧室长 1.875 米，宽 1.55 米，高 2.38 米，室顶为三级叠涩式藻井；西侧室长 2.34 米，宽 1.50 米，高 2.56 米，室顶为四级叠涩式藻井。

　　后侧室位于后室东侧、中室东侧室北边，南北长 3.40 米，东西宽 0.94 米，高 1.48 米，一级叠涩式顶。室内北头有一隔墙，墙后为蹲坑式厕所，厕所有一小台，台上有两小柱、足踏和一便槽。便槽下凿成坑，坑深至底，并向北延伸。

　　墓室全部为石建，各室皆以石铺地。后室及各侧室地面比前、中室高出 0.29 米。整个墓室的构筑是按地面、台子、支柱、墙壁、横额、中柱、过梁、横枋、抹角石、叠涩石、盖顶石等先后顺序垒筑起来的，线条基本上是横直相交，只有少数的斜线和曲线。所有石构件都是按一定的尺寸预制，然后安装成整个墓室。

三、画像内容

　　画像石全部出自于一号墓，所有画像分刻于墓门上及前、中、后三室内，下面按照空间次序依次介绍如下：

　　1. 墓门画像，共 4 幅，其主题是辟邪与升仙。门楣上雕刻的是胡汉交战图，图中部是一座有桥柱、栏杆、桓表的大桥，桥上和桥右（以观者定方位，下同）大批手执刀、盾、斧的汉朝步兵在乘坐一辆四维轺车将领的指挥下，由右向左行进；左边有使弓箭的胡骑、胡卒翻越山峦右向而来，双方在桥头展开激战，胡人已现败象。三根门柱上刻有东王公、西王母以及羽人、玉兔捣药、伏羲、女娲、异兽等，用以表明这里就是仙界，有辟除不祥、保护墓中人之意。四幅画面表现的是墓主人在众多卫兵的护卫下，打败胡人，得以到达西王母仙界的期盼。

　　2. 前室画像，共 29 幅。刻于东壁、南壁和西壁三横额上的是上计图，主要表述墓主人生前值得夸耀的经历，抑或是希望在地下世界中继续为官的期盼；南壁东西两段上的建鼓图和拥彗图，中立柱上的兵栏、武库和捧盾图，是府邸大门的特写；北壁的大傩图，立柱上的龙虎及青龙、白虎、朱雀、玄武四神，含有驱疫辟邪之意；斗拱及八角柱上的神兽，除起到装饰作用外，暗含有神兽护佑、支撑之意。

　　3. 中室画像，共 32 幅。刻在四壁上横额上的反映墓主人生活内容的画像，表现墓主人在地下世界里继续享受富贵逸乐的生活；南壁上横额西段和西壁、北壁上横额四幅相连接的车马出行图，斧车开道，仪仗繁众，前呼后拥，众多官吏在驿站双阙前恭迎，画出墓主人的尊贵身份；南壁上横额东段的收粮庖厨图，刻粮仓、粮堆、装满粮食的牛车，和厨夫们杀猪、椎牛、剥羊、切菜、烧灶等，通过下人紧张忙碌准备酒食，侧面描绘出墓主人享受的尊崇待遇；接下

来为东壁上横额上的乐舞百戏图，通过让人目不暇接的表演，描绘出墓主人的文化生活、精神享受。横额下四周的18幅历史人物图，包括仓颉神农、卫姬请罪、周公辅成王、蔺相如完璧归赵、晋灵公纵犬咬赵盾、孔子见老子、荆轲刺秦王等，这些多是在汉代流行的经典故事：或劝人向善，或歌颂圣贤，或赞美义士，或讽刺暴君，起到陪伴与教化作用。此中人物有些舞刀弄剑，在表现历史故事的同时，也许还有辟邪之意。此外八角柱和斗拱上刻画的神话人物、奇禽异兽、神怪、东王公、西王母、佛像、龙等，有百灵呵护之意。

4.后室画像，共8幅。分布于后室中隔墙上。后室是安置棺椁的地方，等于人生前的寝室，寝室左右两间，表明是夫妻合葬，中间有间隔、有空隙。此组画主要刻画墓主人夫妇生前内室的生活，有侍女图、衣履图等，有家具、日用品、酒器、兵器、仆人等。同前室和中室一样，也刻画了较多辟邪的神兽。

四、艺术特色

北寨汉画像石墓是汉代艺术家们集体创作的结晶，是将两汉建筑艺术、雕刻艺术、绘画艺术综合起来的杰出艺术作品，其建筑规模宏大，墓室结构考究，画像内容极为丰富，画面刻工精丽，线条纤劲流畅，是两汉雕刻绘画艺术中的珍品，是"一座不朽的艺术丰碑"。

1. 庄严华丽的建筑结构

沂南汉画像石墓是一座仿地上宅院式建筑的石室大墓，是汉代"事死如事生"思想的产物。该墓坐北朝南，布局合理，结构严谨，装饰华丽，气魄宏伟。前、中、后三主室各以中立柱及斗拱、过梁分隔为二开间，但中室比前室略大，几间侧室的面积也不完全一致，使人感觉整个布局有变化，不单调。东北角筑一长条形的侧室，侧室的后面安一厕所，不从后室而从中室的东侧室过去，此种布局，使人一下就感受到浓郁的生活气息，就是活生生的阳间生活院落。墙壁设计，大小石材合理搭配运用，大的画面一般用较完整的石材，相得益彰。墙体石材构架是采用扣合结构，前室、中室的立柱是仿斗拱形式，应该与当时生活中讲究的房屋构架中使用的斗拱无二。墙体和石材的扣合完全采用预制施工然后安装，横直相交，所有石块均对接扣合严密，承重自如，受力分散均匀。壁石下设地栿，栿下又以石板铺地，加大了受力面积，使整个墓葬浑然一体。

2. 恢宏气派的大场面

"深沉宏大"是鲁迅先生曾经对汉画像石的评价，傅雷在给儿子傅聪的信中曾说"汉代石刻画纯系吾国民族风格"，它是中国传统艺术中一种独特的艺术形式。沂南北寨汉画像墓就是这一风格的具体体现。

"画像"的布置经过精心设计，这是北寨汉墓的鲜明特点。每一组画像中都有一个明确的主题，一组画像之间都有着内在联系。如前室北壁，横额是一幅大傩图，表现的是十二神兽在中间立柱方相氏带领下举行驱鬼、大傩的场面，青龙、白虎、朱雀、玄武四神也参与了大傩仪式，而前室北壁立柱上刻了四神的特写，横额和立柱画像共同组成了一场轰轰烈烈的傩仪。

再如前室东、西、南三壁三幅相连的上计图：其南壁正中间的官府大门，与东西两壁尽头的局部建筑，共同体现了这些建筑的官府性质。南壁众多官员等候召见，东壁有仆役拥彗迎接，西壁有进行宣教的场面，全方位刻画了汉代上计场景。尽管也有专家认为这三幅相连的画像是祭祀（吊唁）图，但不论是什么图，无改其场面宏大、人物众多、气势雄浑的特点。又如中室的车马出行图：贯穿于中室北壁、西壁、南壁西段横额的车马出行图，共雕刻了14辆车、28匹马、60个人，浩浩荡荡、前呼后拥。整幅图中，主车为四维施耳轺车，车前有8辆导车，后面有1辆轺车相随，最前面是开路的斧车，再现了墓主人生前出行时那种威风八面的情景。

中室东壁横额的"乐舞百戏图"也以场面宏大、门类繁多见长。在长236厘米、宽50厘米的画面上，从左至右依次刻画了四组乐舞百戏场景：第一组刻杂技表演，内容有飞剑跳丸、七盘舞、戴竿之戏；第二组为乐队，共15人演奏，分上下两组，上组由鼓、钟、磬三种乐器及乐人组成，下组由三排博蹄、吹箫、捧笙、鼓瑟等乐人组成；第三组为鱼龙曼衍之戏，由走索、龙戏、豹戏、雀戏、鱼戏、说唱者组成；第四组为马戏、车戏、夯杵舞。参加演出的演员多达52人。杂技表演全神贯注，惊险刺激；马戏表演风驰电掣，动感十足；乐队演奏八音齐全，余音绕梁。整幅画面精湛

绝伦，让人目不暇接。

3. 轻灵流畅的线条造型

生动流畅的线条运用，可以说是沂南汉墓画像石刻造型艺术最鲜明的特色。与其他地区的画像石相比，沂南汉墓画像更为细致入微，线条更加成熟、流丽，形象更为鲜明独特，表现出了匠师们技艺的娴熟、做工的精细。在中室众多人物刻画中，人物面部和衣纹描线流畅而又自然，线条自由挥洒，笔法精炼流畅，表现神态则细如毫发，都与人物动态及故事情节极为吻合，把人物的内在精神描绘得惟妙惟肖、栩栩如生，真正达到了以形写神、形神兼备的艺术效果。

五、发掘过程及出土文物

关于北寨汉墓的历次发掘过程，《沂南古画像石墓发掘报告》有详细记述：

> 1953 年，沂南中学（当时设在北寨村正南半里的南寨村内）教师周克同志从群众口中得知有此墓，便把消息反映到《文艺报》。同年 5 月 30 日，山东省文物管理委员会派蒋宝庚、台立业两人前往调查。1954 年春，华东文物工作队奉中央文化部社会文化事业管理局指示，与山东省文管会〔联〕合组力量前往清理。3 月 3 日，蒋宝庚、台立业二人由济南乘火车到益都，再由益都乘汽车到苏村，然后由苏村步行至界湖镇——沂南县人民政府所在地。在界湖镇作好联系工作，3 月 6 日一早便开工。
>
> 发掘工作，先由墓道开始，挖出墓道，以便出土，然后清理墓室。室内淤土甚多，并杂有乱石，一个星期才清理完毕。……在清理时，发现墓顶曾经人动过，墓顶石并有部分被砸毁，落到墓里，为了修理墓顶，又将墓上封土起去。此后一面洗刷墓室，开始为画像石作拓片，一面报告华东文物工作队，请派人前来作绘图和协助捶拓工作。3 月 18 日，工作队派王文林、黎忠义、张世全三人前往，在北寨村住了五十天，绘好墓的结构图，做好画像石拓片。4 月 28 日，工作队又派李连春前去拍摄照片。在以上工作完成后，请沂南建设委员会协助，将墓加以修理，顶上石块移动的归还原位，缺少的补上，并装安新的封门石板，墓顶及石门用石灰浆灌抹，墓道用土填塞，顶上加一公尺厚的封土，最后打了个石标树在墓门顶上。
>
> 为庆祝"五一"劳动节，同时加强文物政策的宣传，我们在沂南文化馆举办了个展览，将画像石的部分拓片展出，到有观众二千余人。
>
> 全部工作于 5 月 14 日结束。[①]

沂南本地文化学者高自宝先生也很关注这个事情，他多次深入北寨村，与当地老人访谈，撰写了《北寨村中"将军冢"——沂南北寨村行走纪实》，从民间的视角，围绕"将军冢"的传说，记述了北寨汉墓的背景与历次发掘的经过，比《发掘报告》的记载要生动详细：

> 传说，北寨村与南寨村历史上是一个村，叫"墓冢村"。村庄位置在北寨老村西南高地上。这种说法，村碑文字有记载，也有古碑可以溯源。王忠义老人说，在老村西南，曾有一"圆头碑"，一米多高，不大，上面有"墓冢村"名字，还有记载"雍正八年被大洪水冲毁，分成南寨、北寨两个村"事件的文字。此碑在公社化时期，开挖村西南水沟、修建村西南沟桥时被填到沟桥北头了。
>
> 民间习惯，现在还有"寨里"的称呼，一般是称呼北寨村或者是南寨村。"金明生、银寨里"，这是过去人们称赞寨里土地肥沃的赞语。（明生村位于北寨村北 1 公里，也在汶河边上。——编者注）北寨村是个"杂姓庄子"，一共有张、王、郭、胡、时、聂、高、刘、韩、郑、朱、孙等二十多个姓氏。其中张姓、魏姓来得早，只是，

[①] 曾昭燏、蒋宝庚、黎忠义：《沂南古画像石墓发掘报告》，文化部文物管理局 1956 年版，第 2 页。

魏姓已经在前些年消失了。北寨村为什么这么多姓氏？有人猜测，可能是清朝年间，寨里的土地被地主大户设了"庄子"，有各地的农民来给大户种地、安家有关。

"将军坟"位于现村庄的前部，是北寨南寨村庄所处小平原的一个丘阜高地。按照古代的观念，这个地点可谓占尽风水之利。这里山环水绕，依山傍水，东边是县城西山，西边是灰山诸山，南边是高崮、三角山等一溜案山，北边是旋崮山；对应了古代"左青龙、右白虎、南朱雀、北玄武"的四灵方位。我一直怀疑北边的旋崮山（又叫仙姑山）是历史上"玄武山"的音讹而来；还有左边的青龙、右边的白虎之势，山形可谓惟妙惟肖。至于北部汶河在旋崮山头的大转弯冲决而出的山水大口，是一种地理上的"洞明"之见，也是妙不可言。

1947年以前，老人们传说中的大墓，是一个高高大大的大土墩，人们习惯上称作"将军坟""将军冢"或者"王坟"。传说，老年间汶河发大水的时候，"将军坟上能安开十八个团瓢供人们躲水"等等。将军坟上还有很多古树，有老槐树、老柿子树、核桃树等等。肖纪功老人就说过，大墩子东侧有一棵两揽抱粗的老槐树，他小时候经常爬上去掏野鹊窝；他年龄小时身体十分灵活，能"像猫一样"抓住树皮就能爬树。

将军坟东边，曾有一个寺庙，早年叫"东平寺"，以后成了奶奶庙和关爷庙，是个道观，先有朱姓道士在里面，以后是盛姓道士居住管理。现在，白果树所在的位置就在庙房子的前边。

1946年、1947年土改以后，家家户户从将军坟上挖土垫猪栏、牛栏，垫场、垫当门（土语，指屋内地面）等等，大土墩迅速减损，到后来露出了石条子。刘曰恒老人曾说过，1946年大参军时，县里在将军坟前开会，将军坟前边的土就已经被挖去了一大截，成了一片空地。大石墓暴露出来，上面也有了洞口，出了个"大地穴"；雨水灌到墓里，墓中有了很多的淤泥。有很多人点着"苘杆火把"下去探看，胡成法顺着木棒下洞子时，还掉下去摔破了头。那个时候，里面的石门洞子只剩下窄窄的上部空隙，人们顺着木棒下去，进去后，从一个门爬进另一个门，在里面爬半天，也数不清到底有多少间墓室；只是看见了石头上的刻画还有"涂着朱砂红的龙头"。石坟露出来了，东边的寺庙也破了。那一年"拉神运动"，南寨村里的王洪成带人来庙里把关公像、张飞像等拉倒砸了。多少年来，村里还有"王八拉神"的戏语；王洪成排行第八，人们戏称他为"王八"。

1947年，沂南县政府机关和"老四团"部队在南寨住着，县公安局、司法科设在北寨村里，住在郭树文、王坤他爷等人家的房子里。县里来挖将军坟时，是袁区长带人来看的，还弄来了不少的服刑人员干活。服刑人员白天干活，晚上住在胡家田、张秀臻等人家的院子里。因为是服刑人员干活，县公安局就派了人白天晚上站岗。有一天晚上，站岗的人听得将军坟旁边的水洼里被人扔了一块石头，响了一声，就报告了公安局。公安局怀疑有人搞破坏，就把住在将军坟西边的孙某某逮了，关在张步堂家的屋子里关了一天，审问了一通，才知道原来是柿子树上掉下了柿子。

这一次挖掘，除了从上边的洞口进去，也从墓门处挖了大坑，当时墓门外两旁还有"砖把子"，"砖把子"和墓门一样高；墓前门是石头门，严丝合缝，打不开，被用大锤砸开了，石门也被砸碎了。

大墓早就被人盗过了，里边空空的，只是在门口一边有一小碗钱，是五铢钱；后室门前有人骨，是小腿骨，小腿骨很长；都说"将军坟埋的将军一丈二的身材，看来不假"。后来又用土填起来了。因为填土太少，所以到处有裸露。后来里面积满了雨水，成了蛤蟆蛙子洼、垃圾洼。

20世纪40年代后期，村里住户在将军坟西边、南边都盖了房子，西边西南住的是孙太成、孙太明、朱文烈等户。1954年，省里老蒋（指蒋宝庚）、老台（指台立业）、老孙、老王、小张等人来挖掘将军坟，用的也是劳改队里的服刑人员。还雇了一些民工，一天七八毛钱一个工或者是一天二斤谷子。老蒋等人住在将军坟西边朱万成家的三间房子里，雇着村里胡法玉给他们办饭。他们在石坟前挖了个通道，直通门口。又把墓顶全都挖开，开了上口。为了"捶花"（捶拓片），他们把墓里淤泥都打扫干净，把刻花的石面都用水刷干净，又在石头上铺上纸，用捶包蘸着墨汁"捶花"。捶下来的花纸，和石头上的画一模一样。也有不合格的，挑出来都撺到屋角上。

"捶花"的那些日子，老蒋他们的工具都放在墓里，晚上需要人站岗，村里的民兵王忠义、朱凤奇等人都给老蒋他们站岗，一晚上挣八毛钱。"捶花"完成后，老蒋等人又叫人来把墓全部用土填死了；埋土之前，找了

冯家村的石匠国文光、国兴隆爷俩，还有胡家旺姓胡的老石匠，做了两扇石门，石材取自团山西坡赶集路子旁边石塘，墓顶上、墓后边缺的石头也都做了合卯合榫的石头堵上了。这样，将军坟又埋到了土下，以后，村里人还在上边打场。

老蒋等人那时候从济南来，都是步行到界湖，再步行到沂河东公路上坐汽车。老蒋走的时候，村里张秀春等还挑着挑子过沂河送他到辛集坐汽车。张秀春说，他把老蒋等人送到辛集，老蒋还给买了一个大锅饼，让他吃；吃不了，还带回家一大块，那时候缺吃的，一块饼就恣得不得了。[①]

从高先生这篇文章中可知，此墓应该是有彩绘相配的。文中说有"涂着朱砂红的龙头"应该是指中室斗拱下倒衔的双龙，目前已不见朱砂的踪影，可能是因石表面磨得很光滑，朱砂不易粘住。后室藻井目前依稀可见彩绘的痕迹。

二号墓是1994年由山东省文物考古研究所与沂南文物管理所联合组织发掘的，此墓是在1966年村里为学校教师盖宿舍挖地基时发现的，当时因时机不成熟，没有组织发掘。1994年沂南县政府开始筹建沂南汉墓博物馆，二号墓的发掘才提到了议事日程，过程不再细述。由于早期被盗，墓券顶砖的丢落，使墓室内积满淤泥，经精细清理，出土完整和可复原的陶器、石器、铜器、银器等87件及100余枚铜钱，另有铁刀和漆器腐朽的痕迹。这些遗物主要分布于前室、中室、前室西侧室、中室东侧室和后室隔墙的券门中。

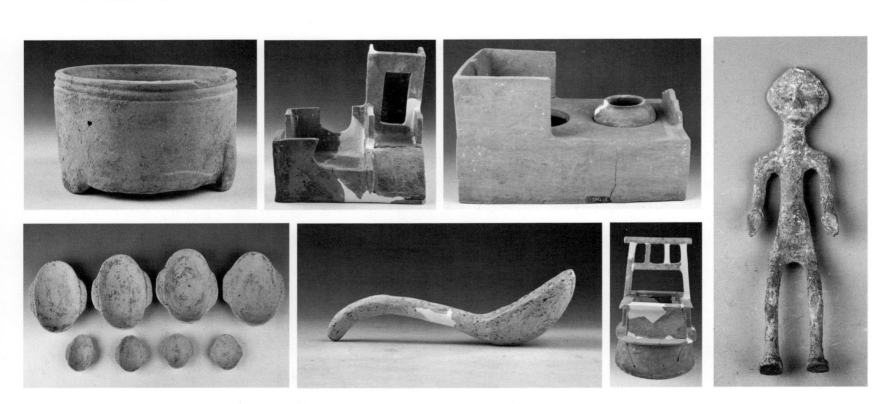

图4　陶樽 猪厩 陶灶 耳杯 陶勺 陶井 铜女俑 2号墓出土　吕宜乐摄

陶器以泥质灰陶为主，少量泥质红陶。器形有鼎、盘口壶、头颈壶、盆、盒、盘、碗、圆案、长方案、耳杯、魁、灯座、盏、釜、灶、甑、博山炉、井、灶、勺、猪厩、狗、鸡、鸭等。石器有五龙戏珠三足砚、猪、黛板；铜器有女俑、泡钉（漆器附件）、五铢钱、"大泉五十"钱、"货泉"钱；铁器有刀、棺钉（均腐锈不全）；银器有小环等。其中的灯座为宋代博山瓷油灯，专家分析认为，此墓宋代就曾被盗过，瓷油灯系盗墓贼盗墓后所弃用之物。

五龙戏珠三足砚为石灰石质、圆形、子母口，由砚身和盖组成。砚身圆底，饰三熊足；砚首线刻莲瓣纹和旋涡纹，其中部凿刻一椭圆形墨池；砚堂平滑，子口平直沿；砚外缘及子口上缘线刻莲瓣纹。砚盖呈圆弧形，中心突起呈圆柱状，其上刻"五铢"钱纹；周围环绕五条身体线刻鳞纹的透雕龙，龙首紧贴五铢钱，组成一幅五龙戏珠（铢）的图案；盖周边及外缘线刻勾连云纹。直径19.7厘米，通高7.4厘米。经专家鉴定，定为一级文物。铜女俑出土于东后室东北角，

裸体，发后梳，似围巾帻；高大鼻，阔嘴；细长身，扁胸，凸腹露脐，宽臀；双臂微曲下垂，手指并拢，手心外向；略屈膝，跣足。高 8.4 厘米，肩宽 3.7 厘米。

六、历尽劫难

北寨汉墓能够完整保存下来，是非常幸运的。北寨汉墓从建造完成到现在，已经有 1800 多年了，其间的风风雨雨，都让这座汉墓经历了严峻考验。

郯城大地震：临沂处于地震断裂带上，在历史上有案可查的大小地震发生过 9 次，其中 1668 年 7 月 25 日晚 8 时左右发生的 8.5 级郯城大地震，波及 8 省 161 县，华东、华北地区 410 个县及朝鲜半岛有震感，破坏区面积 50 万平方公里以上，造成五万多人死亡，伤者不计其数，史称"旷古奇灾"。以莒县、临沂县和郯城县的地震灾情最重，莒县的灾情是"官民房屋、寺庙、牌坊、城垣俱倒，周围百余里无一存屋"。郯城的灾情是"城楼垛口、官舍、民房并村落寺观一时俱倒塌如平地，地裂泉涌，上喷高达二三丈，地裂或缝宽不可越，或缝深不敢视，李家庄一镇数千家并陷"。临沂的灾情是"城郭宫室庙宇公廨一时尽毁，人无完宇"。北寨汉墓在千年的时光中躲避过大自然的劫难保存至今，得益于设计科学、精心选材、匠心建造诸环节。

1947 年的发掘：1947 年国民党进攻山东解放区之前，县政府民主进步人士、参议员刘佛缘（俗称十三少）出身大地主家庭，出过国、留过洋，对文物认识多，他建议对北寨"将军坟"进行挖掘。当时民主政府怕文物散失，也许还有其他原因，在丝毫不具备专业知识的情况下，组织力量进行了挖掘。收获不大，并没有挖到值钱的东西，人们又将其堵死，填土前，到东山采石场里做了两块墓门石和一块盖顶石，把墓门和东北缺顶堵上了。此次发掘，负责发掘的同志决定将墓葬重新掩埋，这个决定是在当时战乱的背景下做出的，今天来看，这个决定是多么的重要！正是这种最简单又最有效的保护，使沂南汉墓得以躲过无数浩劫。

"文革"危机：发端于 1966 年的"文化大革命"，沂南县也未能幸免，到了 1968 年，北寨村也成立了东、西两派"文革"组织，这两派时而联合，时而对抗，经常闹出一些动静。时任村党支部副书记、民兵连长朱荣列回忆："1968 年秋收以后的某天，'东文革'的郭某、胡某等几个小青年带着镢头、锨来刨汉墓，我的老宅子与汉墓就隔着一位宅子，我听到声音，出来一看，他们正在墓顶上刨。当时汉墓上面有一个天门，一个石头盖着，石头旁边的土已经清出不少了。我问：'你们在干什么？'答：'刨开看看。'我说：'你们作死啊，这是文物，只能保护，不能破坏！你们抓紧时间恢复原样，否则我就向上面报告了！'几个小青年看我说得很严肃，都愣在那里。郭某说：'就弄开看看，看看再盖死。'我严厉地说：'不行，谁也不能弄！'小伙子们气得一拧一拧地扛着锨走了。打那起再也没有人敢来乱弄了。后来，县里还聘我为文物保护员，省里也曾给我过奖励。"多亏朱荣列同志责任心强，倘若汉墓被挖开，难保不会当成"四旧"被破坏。

墓葬迁移：20 世纪 80 年代末，省里一博物馆曾经看上了北寨汉墓，打算将其迁移到省城去，并通过做工作获得了相关部门批准，于是发函至沂南县政府。县里领导意见并不一致，大部分领导觉得这是上级领导同意的，沂南县要积极配合。有一些领导认为北寨汉墓是一座艺术宝藏，其价值巨大，倘若迁走，不仅沂南受到损失，汉墓的价值也会因为丢失了环境信息而受损，不如原址保护。另外当地村民也强烈反对将墓葬迁走，最后形成的意见还是倾向于原址保护。县里几个老同志通过多种渠道向上级反映，其意见得到了各级领导的肯定与支持，后来也获得了省里收藏单位的理解，北寨汉墓才得以留在原址。

1. 墓门上横额画像

石面纵 37 厘米，横 286 厘米，浅浮雕。刻胡汉交战图：画面中央有一带栏杆的桥，桥两头竖立一对桓表，桥右一辆四维辎车上坐一汉军将领，车前后各有两骑吏，再前有四人持钺，二十余步卒持刀盾向左行进。桥左为胡骑、胡兵，持弓。胡汉双方在桥左坡交战，胡兵断头横尸，有人乞降，败象已现。桥下有行舟，舟上五人，三人划桨，另有摸鱼、网鱼和罩鱼者。图像上部饰垂帐纹。

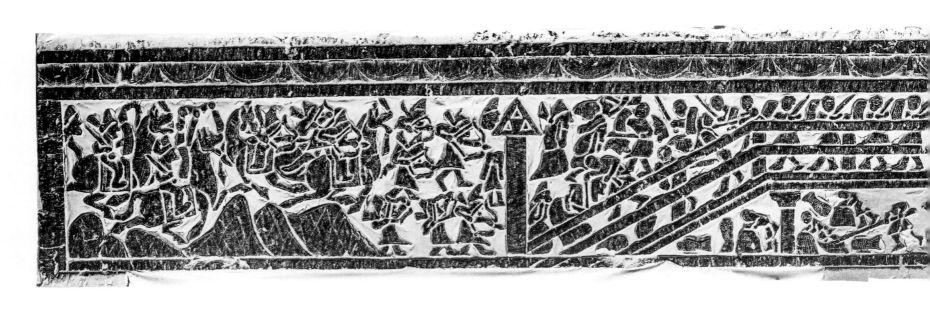

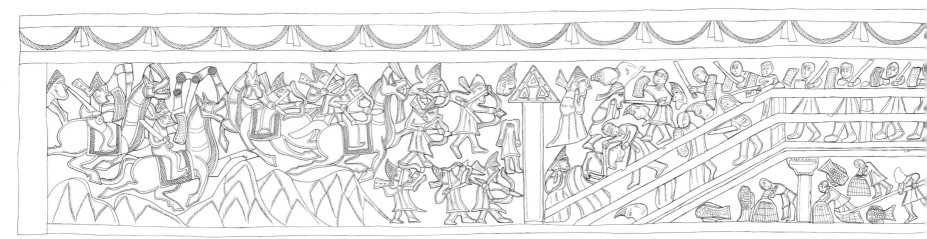

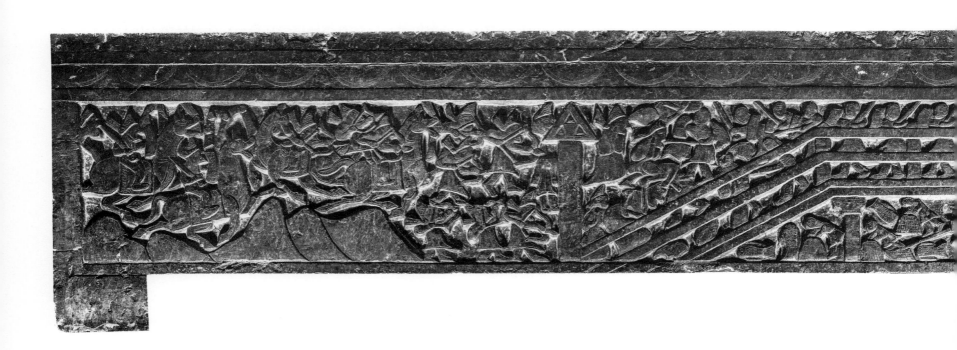

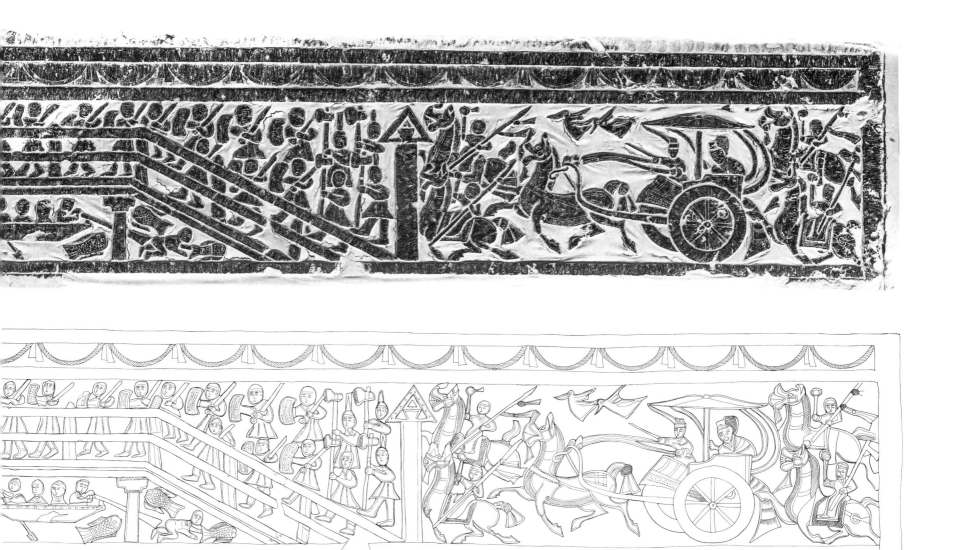

2. 墓门西侧支柱画像

石面纵 123 厘米，横 42 厘米，浅浮雕。上刻一翼虎，张口露齿和舌，蹲坐姿势，其下一兽类虎；下刻西王母端坐在山字形高座上，左右各一玉兔捣药。一虎穿行于座间。

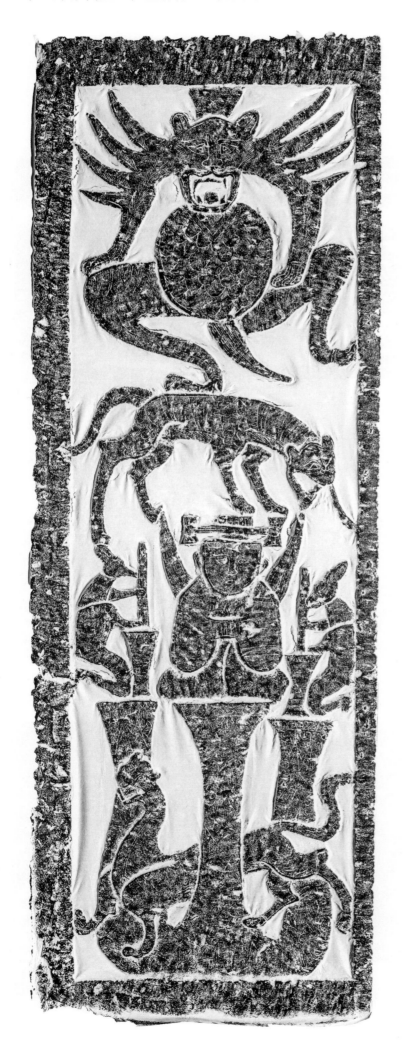

3. 墓门东侧支柱画像

石面纵 123 厘米，横 37 厘米，浅浮雕。上刻高禖神（一说太一神）揽抱伏羲、女娲，伏羲执矩，女娲执规，两角各刻一个半身鸟；下刻东王公坐在山字形高座上，两侧各有一仙人捣药，一龙穿行于山字形高座之间。

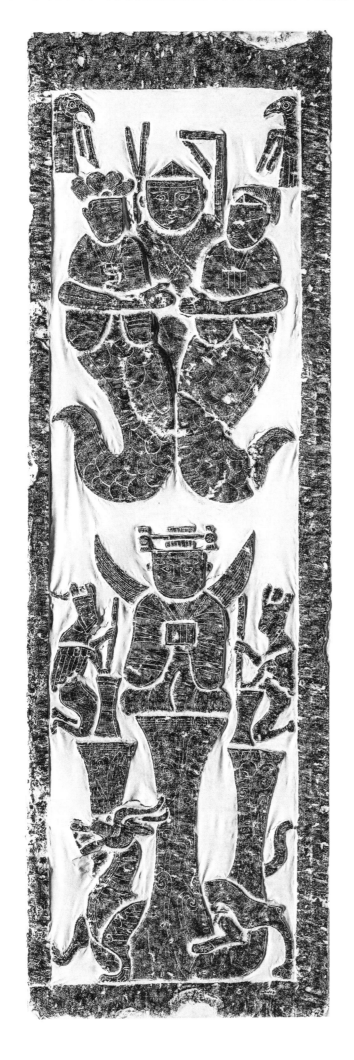

墓门东侧支柱画像

4. 墓门中支柱画像

石面纵 123 厘米，横 32 厘米，浅浮雕。上刻蹶张士奋力拉弩弦，口中横衔长箭；下为一翼虎；中为一羽人，双手上举，其中一手持物；下为一正面翼虎，张大口，舌齿俱露，前两肢盘曲下按。

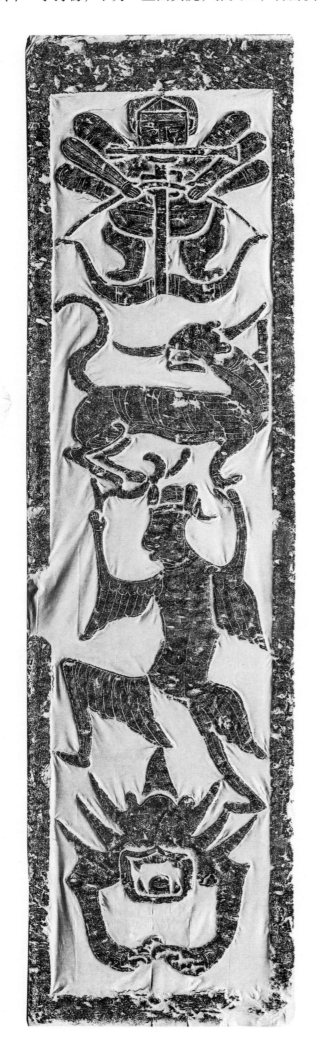

5. 前室东壁横额画像

石面纵 48 厘米，横 187 厘米，减地平面线刻。刻迎宾图：左为一座曲尺形带廊房屋，廊下置建鼓，屋后植树，院内两条砖铺的路相交，一长者拥彗而立，迎接来宾；宾客站成六列，皆簪笔持板，长幼有序，间刻榜，无题。图像上部饰三角纹和垂帐纹，下部饰三角纹。

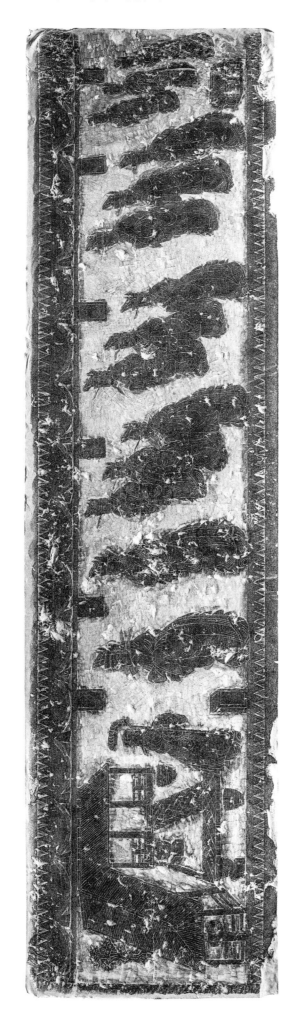
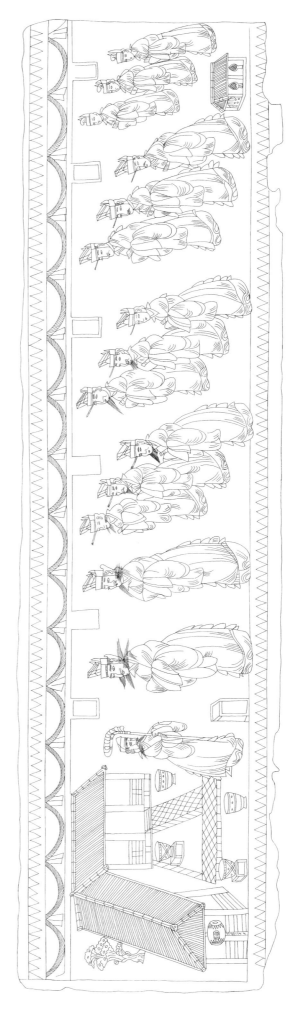

6. 前室南壁横额画像

石面纵 48 厘米，横 285 厘米，减地平面线刻。刻官府大门与道路：画面中央为一座五脊重檐大门，檐下二人拥彗；大门两侧是一对子母阙，阙两边有四人跪地，似在等候召见，旁边放置几、箧、囊等，有的还用印加以封缄；路边间有树木和乘石；左端停放一辆棚车、一辆轺车；右端有一辆四维轺车、一辆辎车；中间有数名仆役及马、牛、羊等。此图发掘报告认为是祭祀图，扬之水先生认为是上计图的一部分。图像上部饰三角纹和云纹，下部饰三角纹。

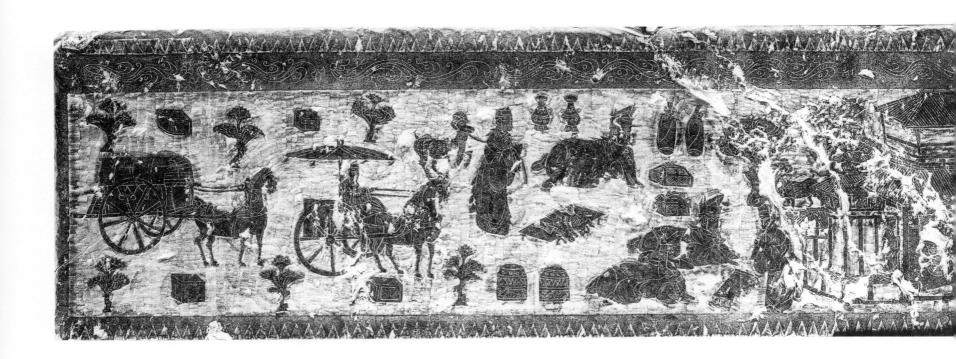

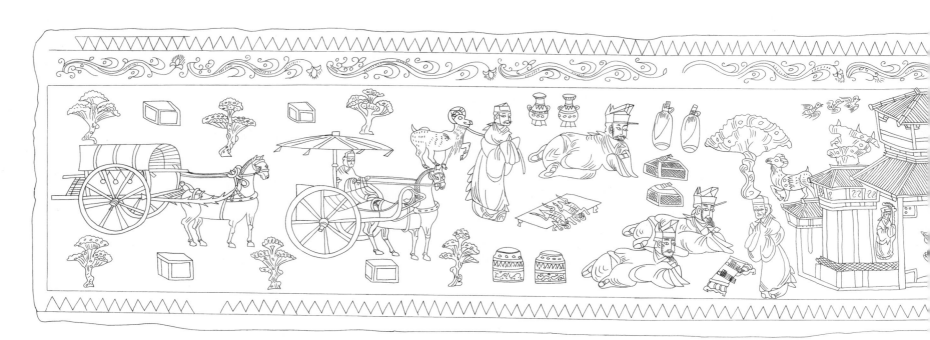

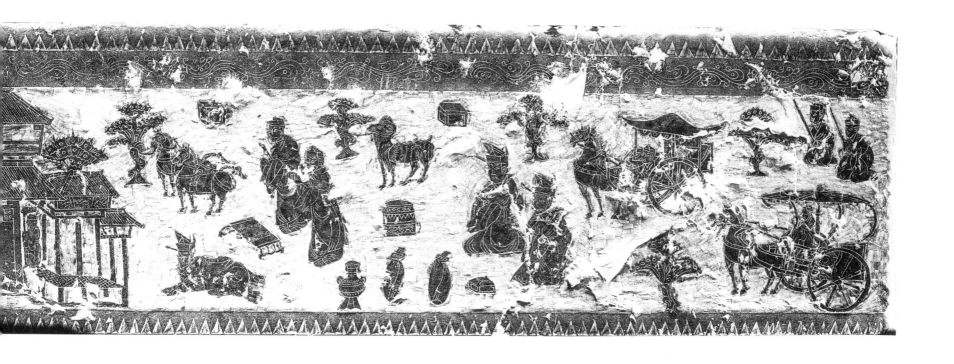

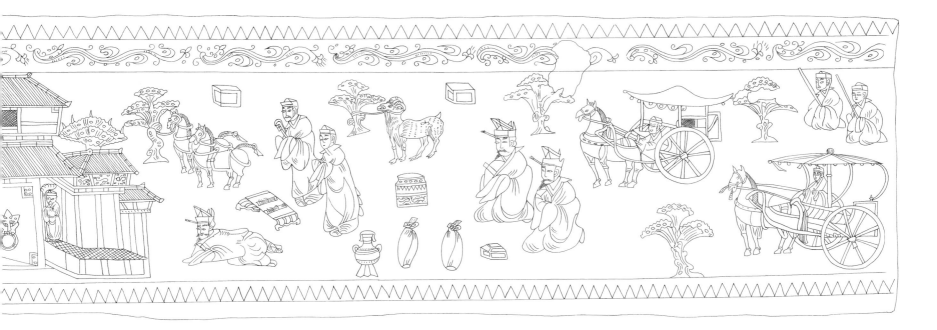

7. 前室北壁横额画像

石面纵 49 厘米，横 282 厘米，减地平面线刻。刻大傩图：大傩是由方相氏带领由人装扮的十二神兽举行的驱鬼仪式。
图中十一个奔走捉拿状的神兽和右上部衔蛇的虎头就是捉鬼的十二神兽，其周边奇形怪状的动物是驱赶的对象即鬼魅；
图两端及中间是青龙、白虎、朱雀、玄武四神相助大傩。图像上部分别饰三角纹和垂帐纹，下部有大小三角形纹饰，
大三角空白处间饰虎首与莲花。

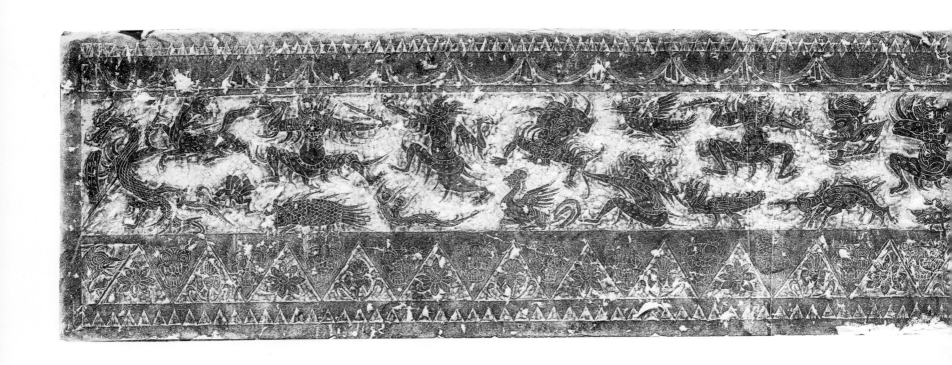

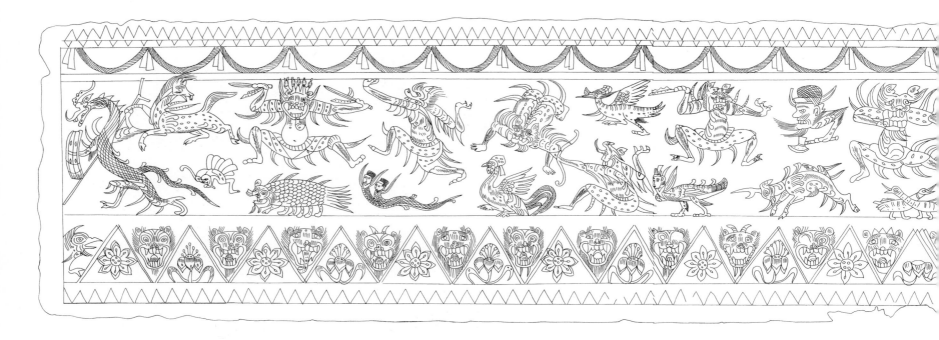

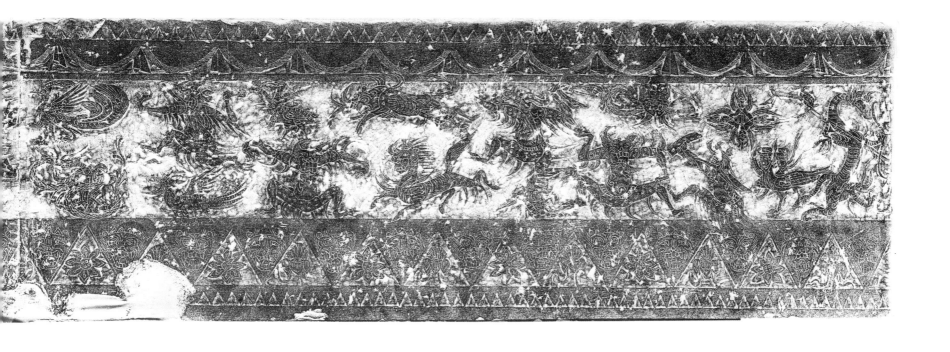

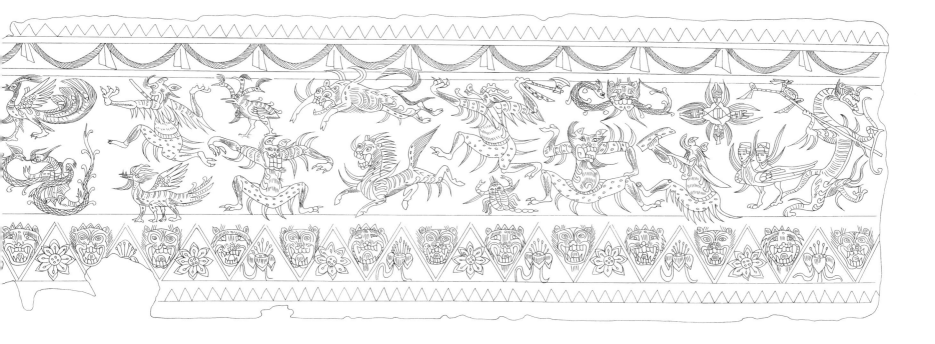

8. 前室西壁横额画像

石横 185 厘米，刻面纵 47 厘米，减地平面线刻。右端露一建筑大门，旁有一几，门前一人拥彗、两人持梃；前一官员踞坐，形象高大，头戴进贤冠，簪笔，腰佩书刀，手捧一物，似在宣读；面前一人执笏跪坐，八人分两列跪伏于地；其后有十一人分三列执笏躬立，还有一人跪坐于地；左端案上摆放着耳杯，两个承旋上各有鱼和果品，旁置壶、篚、盒等，最左有两名仆役。此图发掘报告认为是祭祀图，扬之水先生认为是上计图。图像上部饰三角纹和垂帐纹，下部饰三角纹。

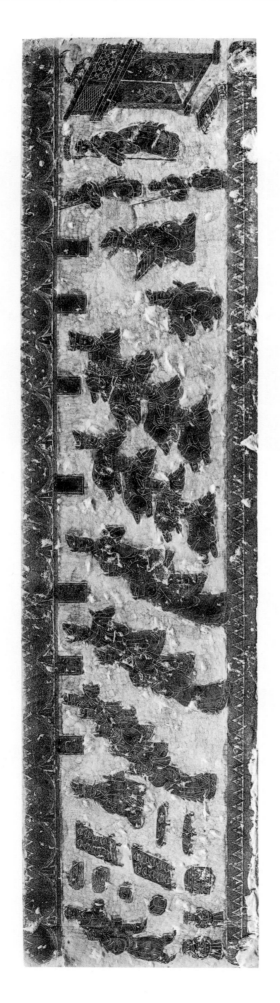
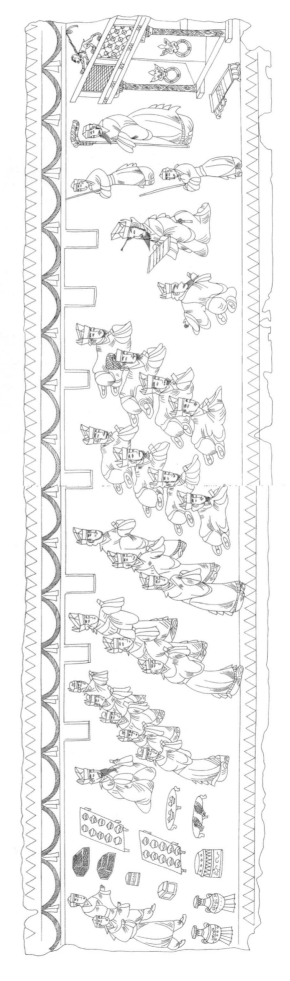

9. 前室南壁东段画像

石面纵 123 厘米，横 23 厘米，减地平面线刻。画面二层，上层刻一建鼓，大鼓下悬小鼓，鼓旁置彗，一鼓手左手执槌坐于席上。下层刻一侍者拥彗右向立。图像上部、中部饰三角纹和垂帐纹，右边饰三角纹。

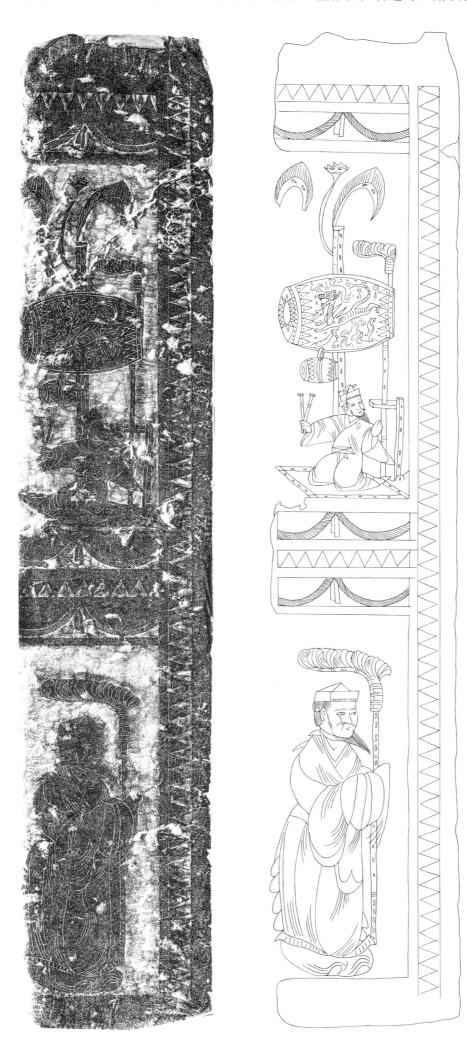

10. 前室南壁西段画像

石面纵 124 厘米，横 24 厘米，减地平面线刻。画面二层，上层中央刻一建鼓，大鼓下悬小鼓，一旁置彗，鼓手双手各执一槌坐于席上。下层刻一侍者拥彗左向立。图像上部、中部饰三角纹和垂帐纹，左侧饰三角纹。

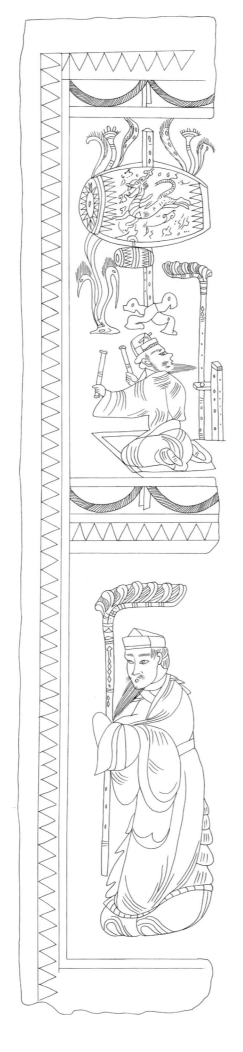
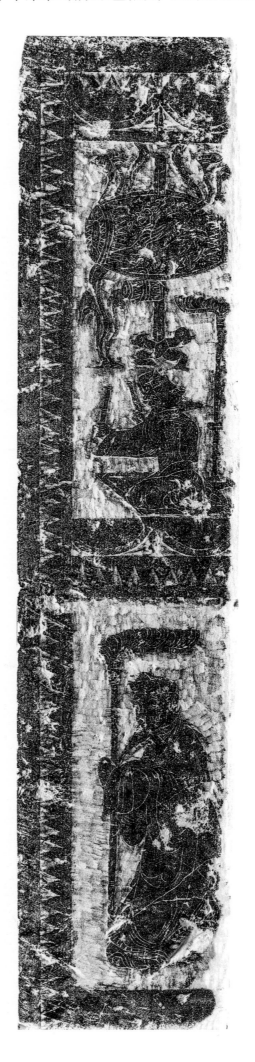

11. 前室南壁中段画像

　　石面纵 122 厘米，横 45 厘米，减地平面线刻。画面分二层，上层刻兵栏，壁挂弩弓，架上插戟、矛等兵器，另一架上挂盾、甲，柱上顶盔。下层刻二人捧盾，戴武弁大冠，着长衣，佩剑，相背而立，中间有一楹柱。图像上部、中部饰垂帐纹，左右饰三角纹。

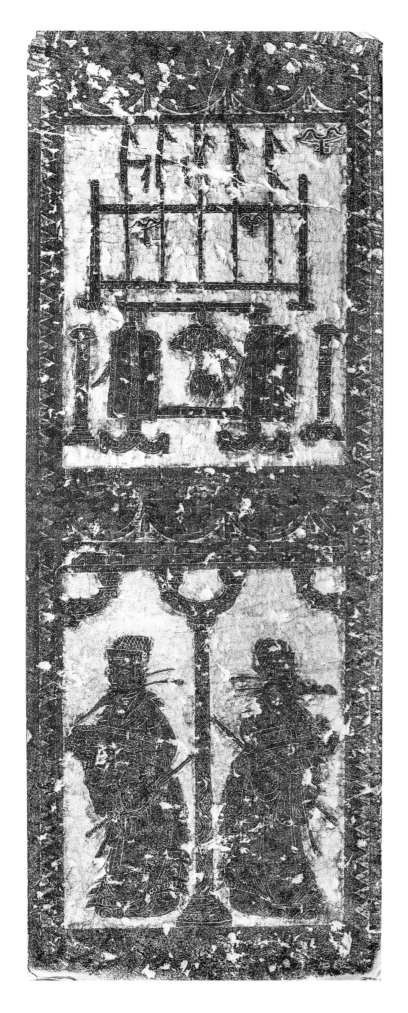
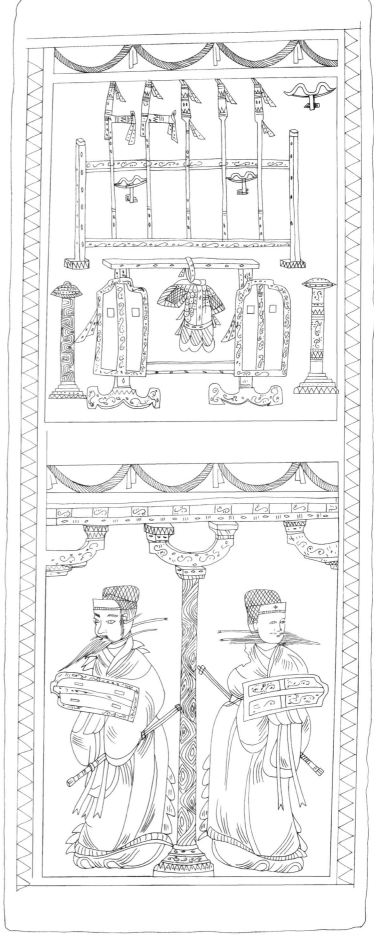

12. 前室北壁东段画像

石面纵 120 厘米，横 29 厘米，减地平面线刻。刻一条青龙：双角，口有利齿，唇上生须，口衔瑞草，草与龙相缠绕。图像上部饰垂帐纹，左右饰三角纹。

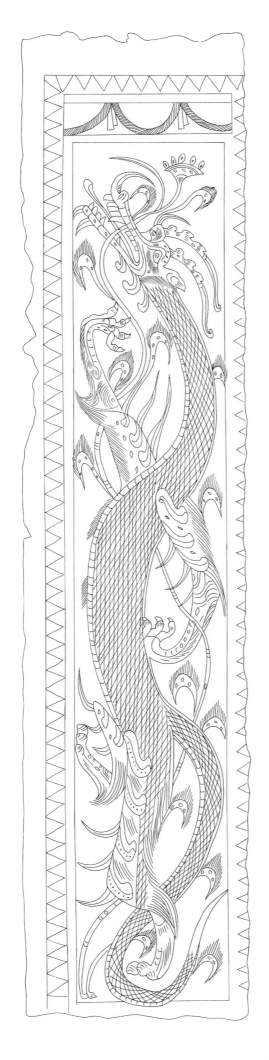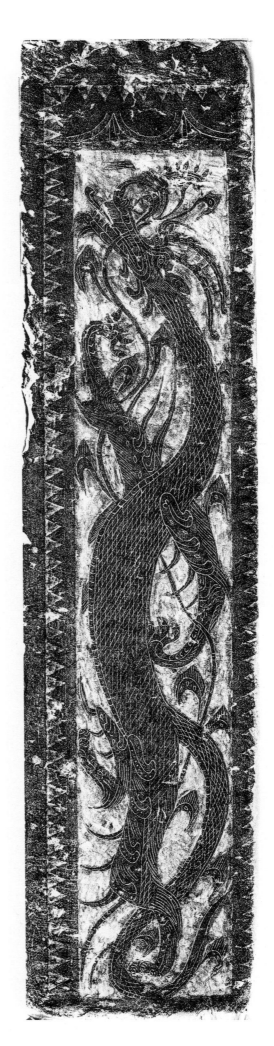

13. 前室北壁西段画像

石面纵 120 厘米，横 30 厘米，减地平面线刻，局部残缺。刻一白虎：张口露齿和舌，竖耳，周围卷云飘飞。图像上部饰垂帐纹，左右饰三角纹。

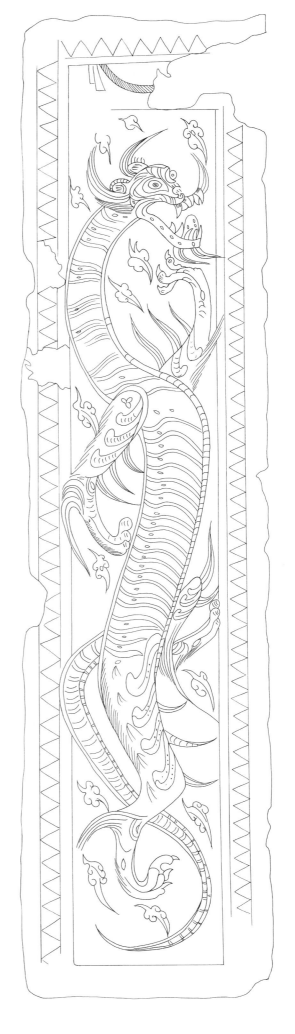

14. 前室北壁中段画像

石面纵 120 厘米，横 47 厘米，减地平面线刻。上刻朱雀，正面展翅而立；中为方相氏，虎首，张口露齿，四肢长毛，左手执戟，右手举刀，左足握刀，右足持剑，头上安一弩机，胯下立一盾；其下为玄武，龟、蛇相绕。此图朱雀、玄武与上两幅青龙、白虎共同组成"四神图"。图像上部饰垂帐纹、三角纹、云纹，左右饰三角纹、云纹。

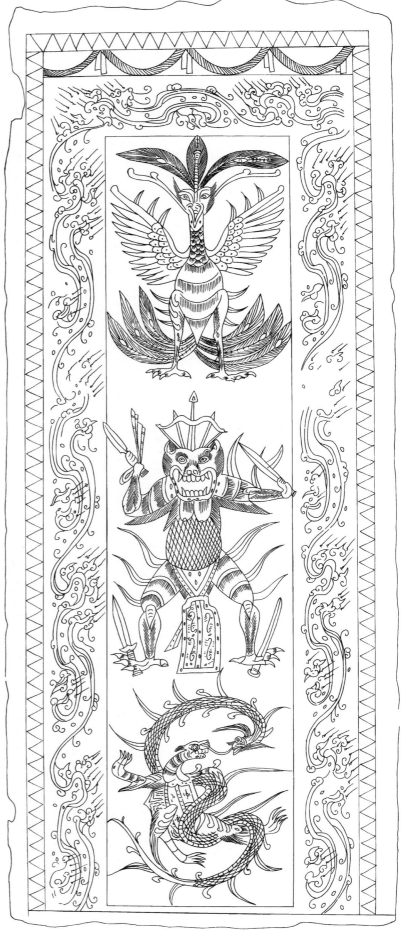

15. 前室东壁北段画像

石面纵 124 厘米，横 50 厘米，减地平面线刻。上方刻两翼虎交颈相戏，虎旁一鹤；中间刻虎面神怪，右手执槌，左手举钺；下方刻一异兽，独角，有翼。图像上边和左右两边各有一道三角纹、云纹，上部还有一道垂帐纹。

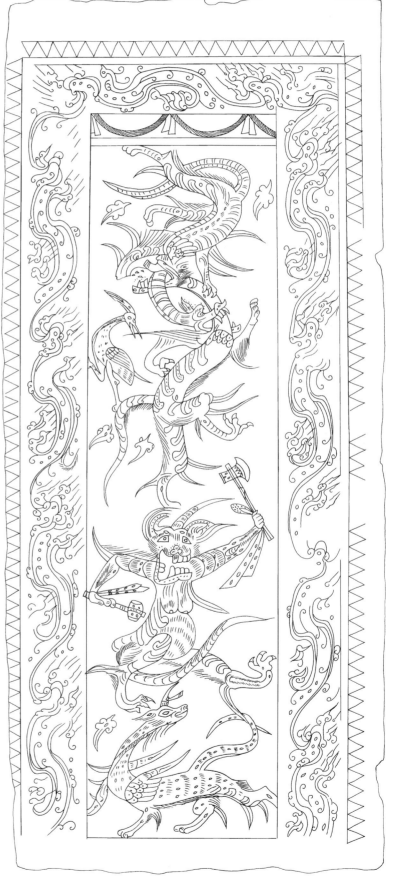

16. 前室西壁南段画像

石面纵 123 厘米，横 46 厘米，减地平面线刻。上刻一蹲踞的神怪，虎首豹纹，双手上举；其下一虎，虎下方一青龙、一朱雀。图像上边和左右两边各有一道三角纹、云纹。

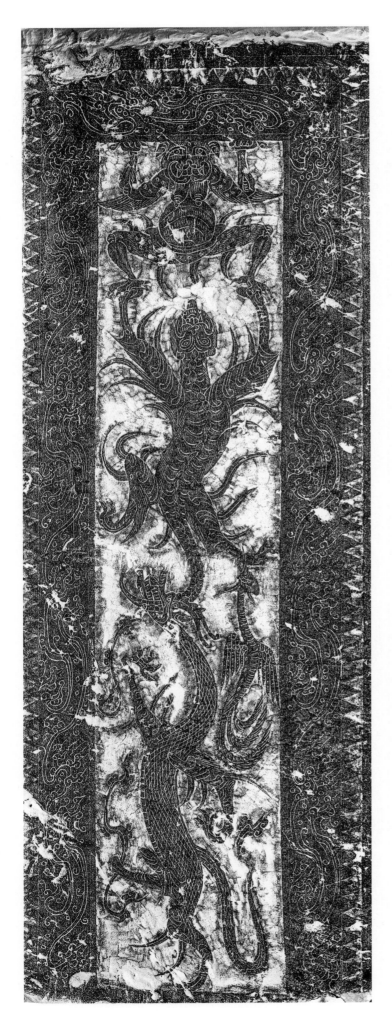
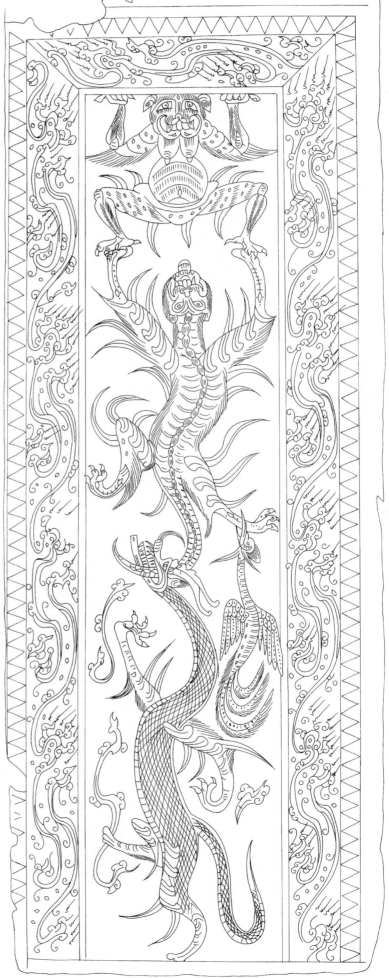

17. 前室东壁南段画像

石面纵 120 厘米，横 47 厘米，减地平面线刻。上部刻一兽首神怪，长毛大耳，双手捧一物喷火；其下刻一虎，虎下一异兽，类虎，扭身回首。图像上边和左右两边各有一道三角纹、云纹，上部还有一道垂帐纹。

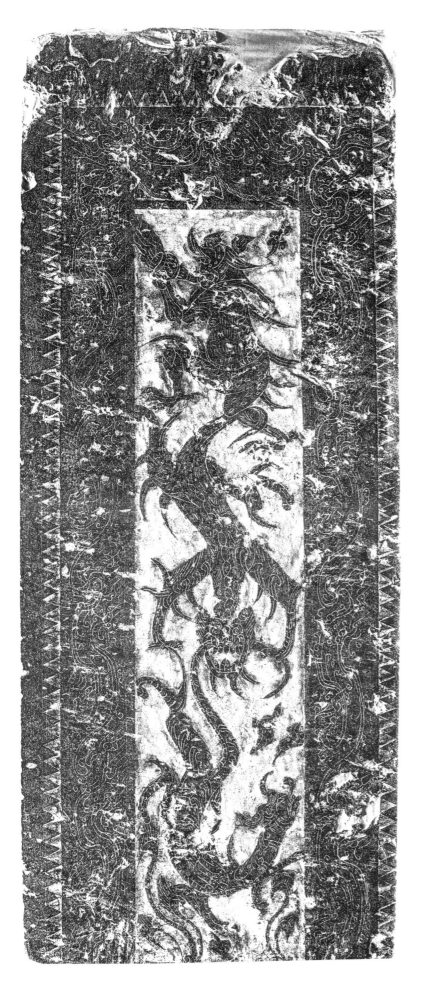

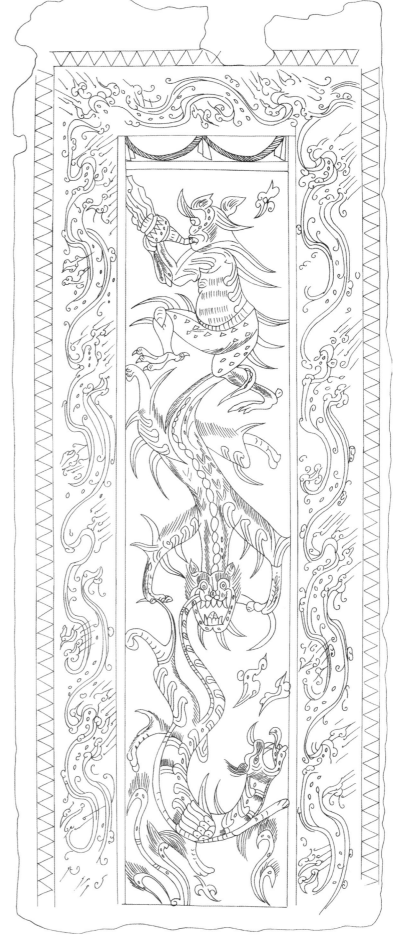

18. 前室西壁北段画像

石面纵 118 厘米，横 50 厘米，减地平面线刻。上刻一羽人，腾空而飞，下两翼虎、一朱雀、一青龙，亦作腾飞状。
图像上边和左右两边各有一道三角纹、云纹。

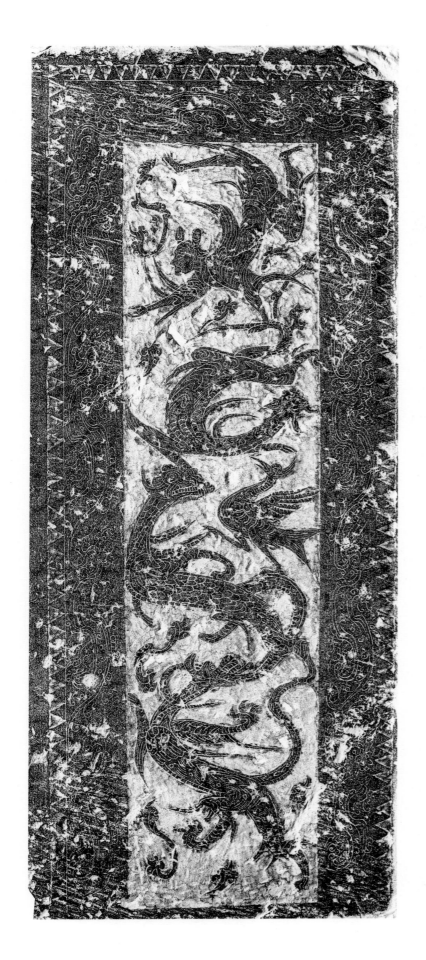
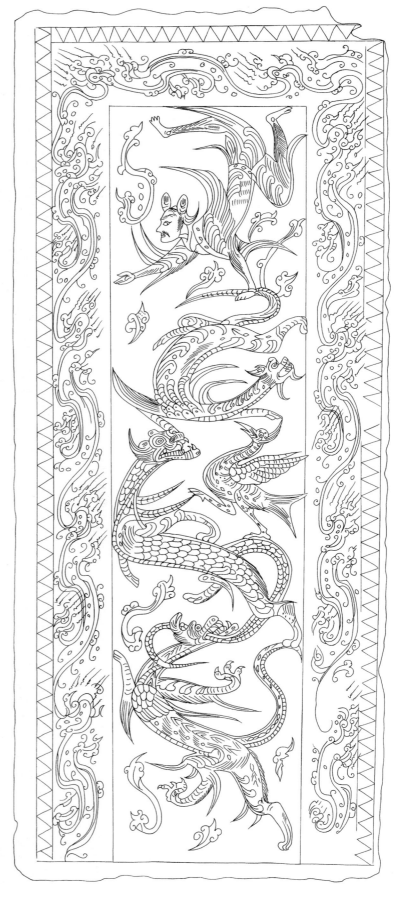

19. 前室过梁和斗拱东面画像

过梁：纵 27 厘米，横 183 厘米；斗拱：纵 43 厘米，横 125 厘米。过梁采用减地平面线刻工艺刻一列奇禽、异兽。左起为：翼龙、凤鸟、龙衔绶带、翼鹿、翼虎、翼龙。过梁上下两边饰两道齿形纹，下部加饰一道云纹。两散斗的上部阴线刻两只凤鸟对立，中间有两枚相叠的五铢钱。蜀柱刻一虎首，张口露齿。拱部刻四条盘折的龙。

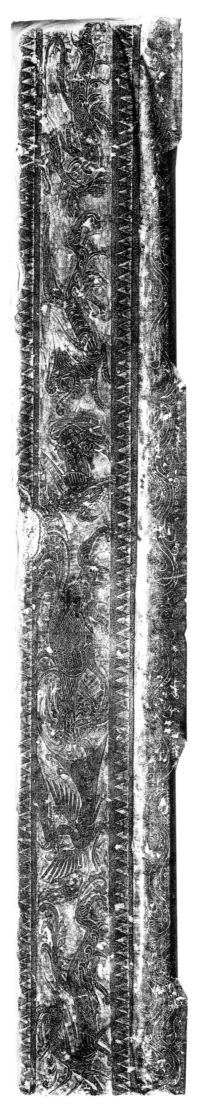
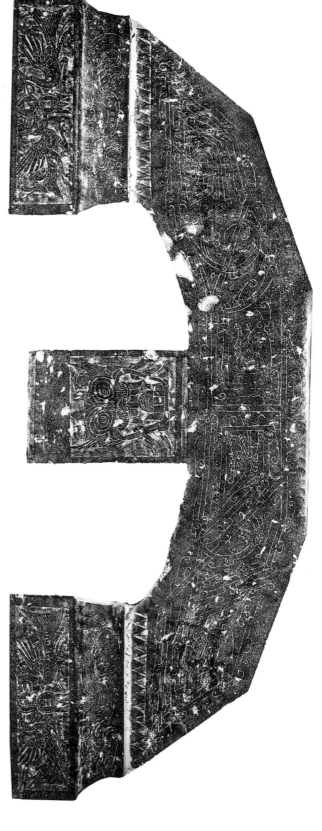

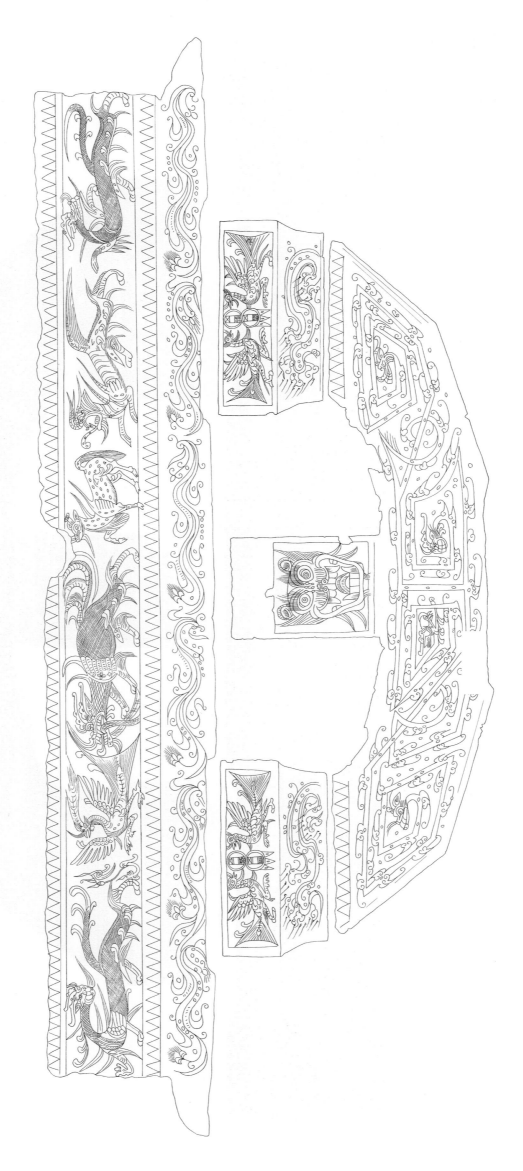

20. 前室过梁和斗拱西面画像

过梁：纵 27 厘米，横 183 厘米；斗拱：纵 46 厘米，横 125 厘米，过梁采用减地平面线刻工艺刻一列奇禽、异兽。左起为：羽人、翼鹿、犬首鹿、虎首人身神怪、独角翼虎、翼虎衔小兽、独角双首龙。过梁上下两边饰两道齿形纹，下部加饰一道云纹。过梁下面向内凹下的部分以及柱、散斗和拱的纹饰均同第 19 幅。

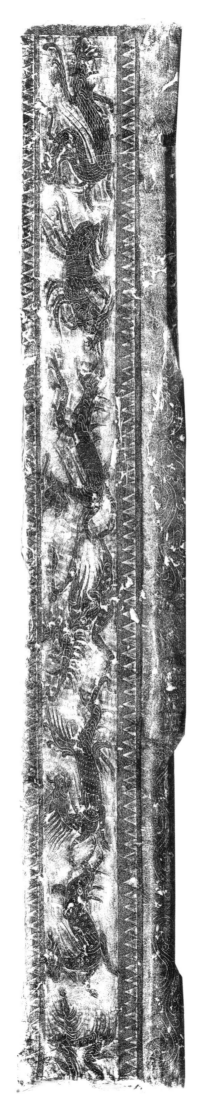

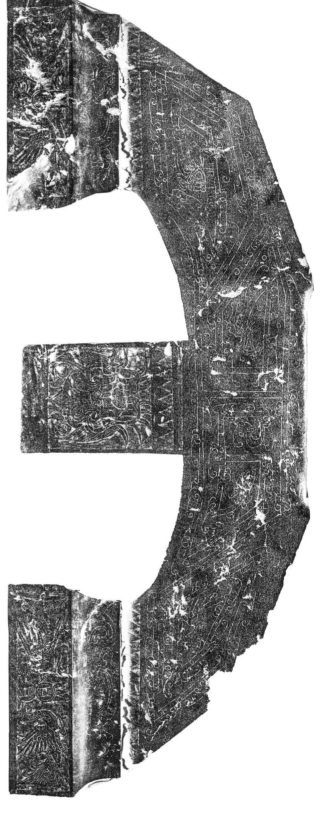

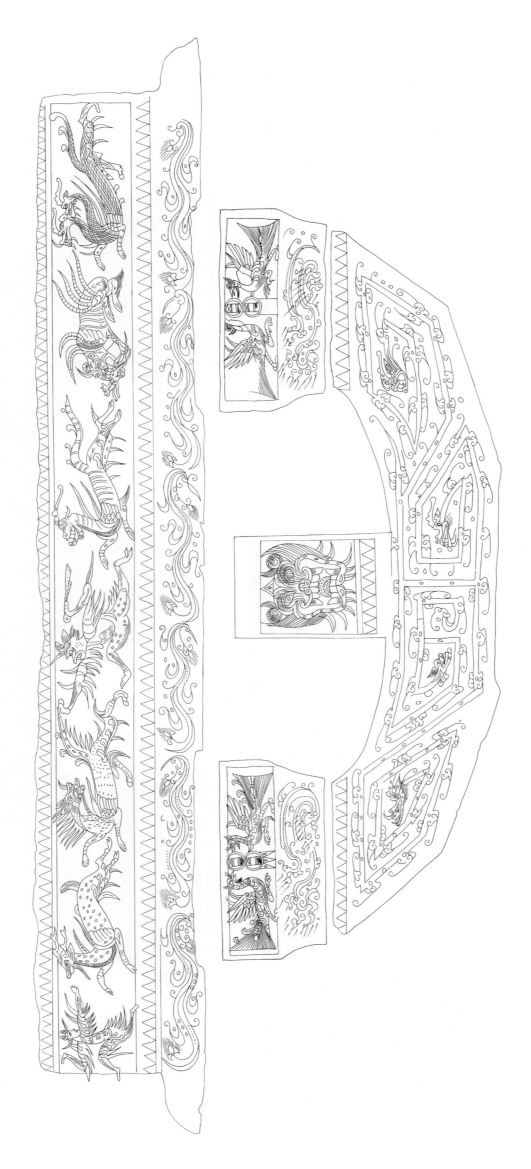

21. 前室过梁下方及斗拱南面画像

石面纵 98 厘米，横 32.5 厘米，减地平面线刻。过梁的下方，即从地上仰视所见的一方，有两块花纹：一块刻花草纹；一块刻一兽，如虎而有翼，昂尾作奔驰状。散斗的耳与平的下边只刻一道齿形纹，欹部刻卷云纹。拱的上段刻一狮首，张口露舌齿，有长毛。下段刻一神怪，虎首，豹纹，两臂下生长毛，屈肢而两手上擎。

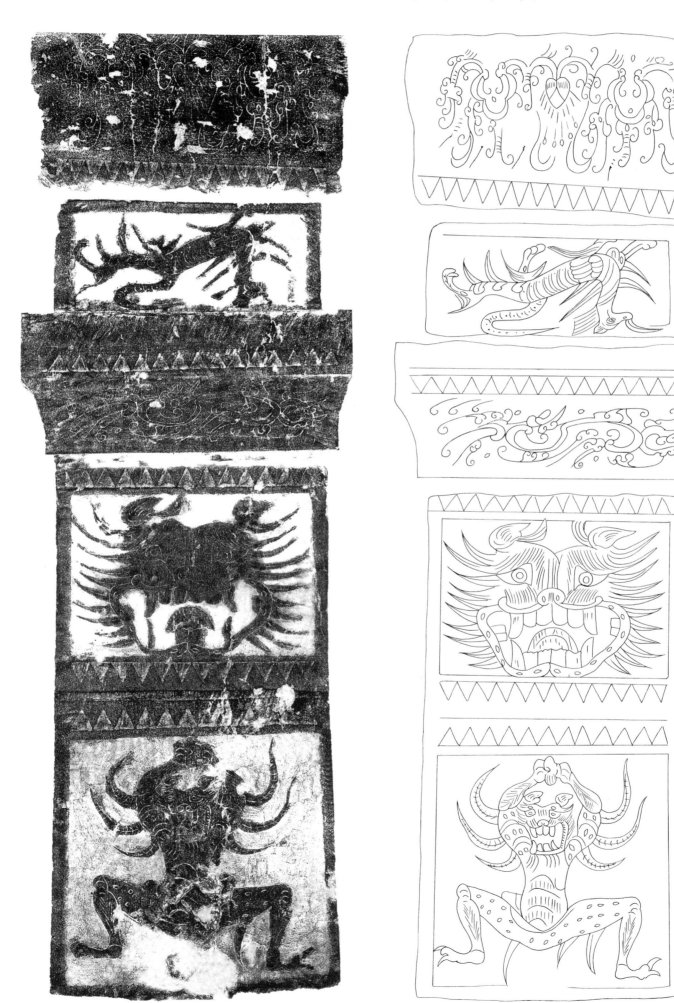

22. 前室过梁下方及斗拱北面画像

石面纵 100 厘米，横 30 厘米，减地平面线刻。过梁下方的纹饰、散斗的纹饰亦同第 21 幅，惟兽尾与身纹不同。

拱的上段为一狮首，张巨口而露舌齿；下段亦刻一神怪，虎首，豹纹，两旁生向上曲的长毛，两手上举。拱上三道齿

纹同第 21 幅。

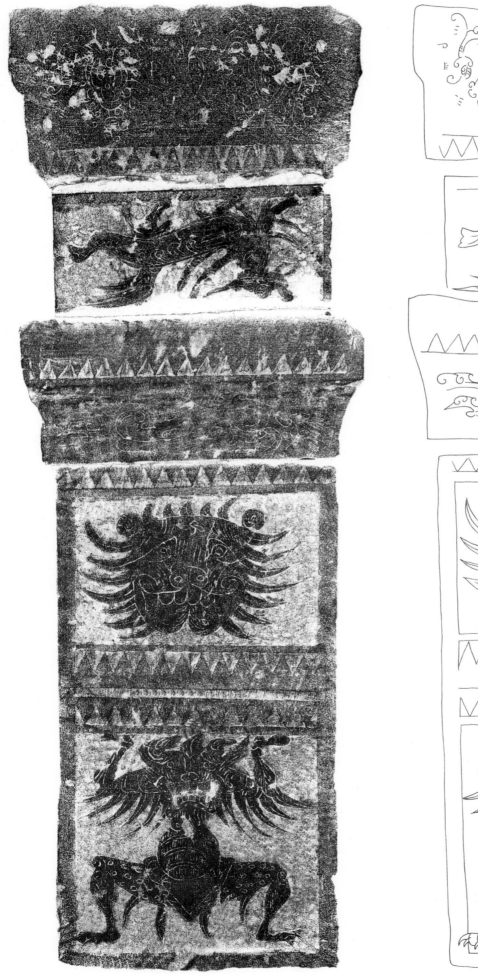

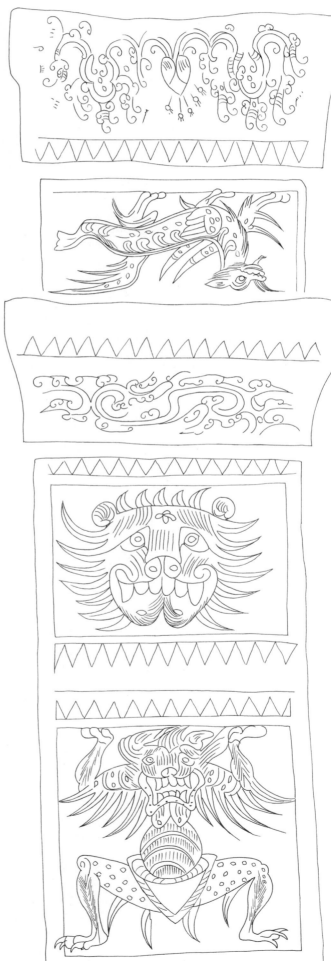

前室过梁下方及斗拱北面画像

23. 前室八角擎天柱的栌斗和柱身的东面画像

栌斗：纵 21 厘米，横 31 厘米；柱身，高 112 厘米，浅浮雕。栌斗在拱之下，其耳与平中间刻一虎首，张口露齿，上边饰一道齿形纹。耳与平下的㪊部刻一朱雀，口衔绶带。栌斗下为八角柱，柱东的三面皆刻怪人怪兽。中间一条，最上一胡人两手上托。其下一羽人、一翼鹿。再下一兽双角，如兕而有翼，鳞身。再下一人，裸身爪足，右手持便面。最下一胡人，裸身，通体生毛，曲腰，左手按膝，右手上托。右面一条，最上一兽，人首长嘴，如虎而有翼。其下一兽，形状同上，但肩上有鳞，回首向下。再下一兽，双角，如兕而有翼，鳞身，虎蹄。再下翼鹿，羽人。左面一条，最上一虎首，张口露齿，颌下有长须，肩两旁长毛，伸出如翼，两前肢下伸，两爪相对。其下有一人首、虎身、有翼的怪物。下为一翼马，颈上系一长带。再下为一人首鸟身的神兽。再下为一龙。最下一胡人，蹲踞而双手上举。

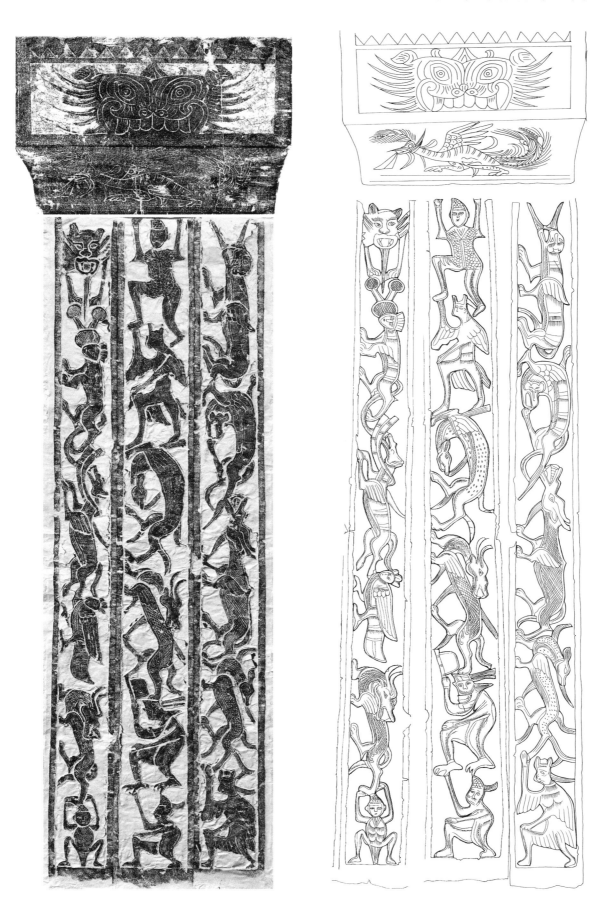

24. 前室八角擎天柱的栌斗和柱身的西面画像

栌斗：纵21厘米，横31厘米。柱身：高112厘米，浅浮雕。栌斗纹饰同第23幅。栌斗下八角柱西的三面亦刻怪人怪兽，从下至上互相承托连系着。右面一条，最上一翼鹿，其下一龙、一虎、一翼鹿、一龙、一羽人、一翼虎，最下一胡人，全身生毛，双手上托。中间一条，最上一虎首，张口露齿。其下一翼鹿、一羽人、一翼鹿，再下一兽，三人首，鳞身而有翼，再下一翼虎，最下一羽人，双手上举。左面一条，最上一虎首，下一羽人，两手持树枝状物，再下一翼虎，再下一兽，鸟首钩喙，虎身而有翼。再下一羽人，再下一兽，牛首虎身而有翼，最下是一翼虎。

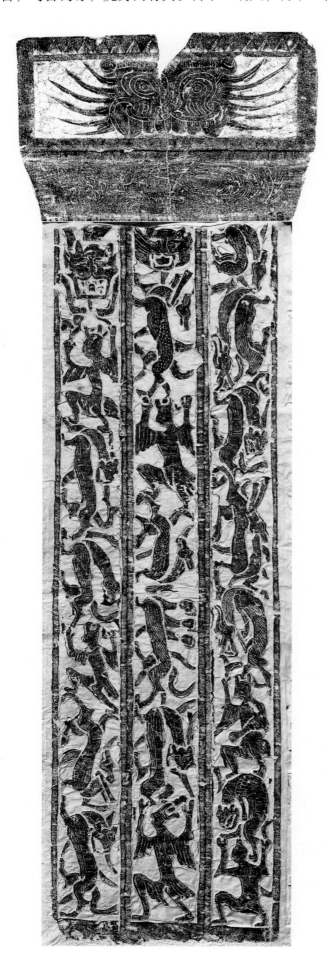
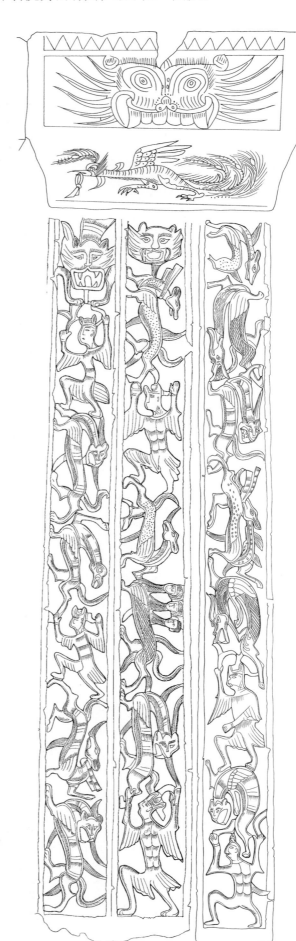

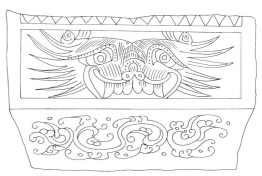

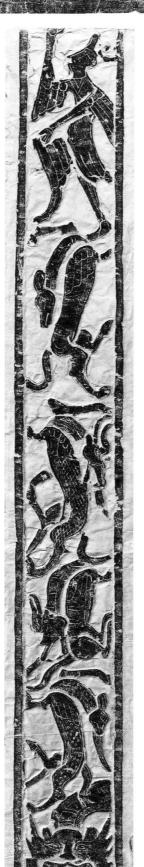
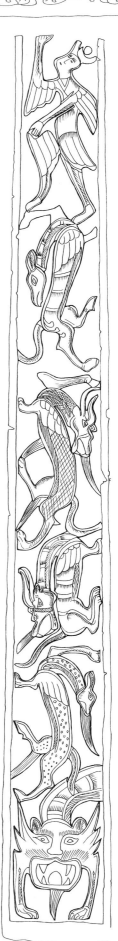

25. 前室八角擎天柱的栌斗和柱身的南面画像

栌斗：纵 21 厘米，横 31 厘米，减地平面线刻。柱身：高 112 厘米，栌斗的耳与平上刻一狮首，长毛向两旁披拂，上边饰一道齿形纹。欹部刻卷云纹。栌斗下八角柱南面的一条，刻怪人怪兽。最上是一羽人，其下一翼鹿、一龙，再下一兽，龙首身虎纹。再下一翼鹿，最下一虎首，张大口。

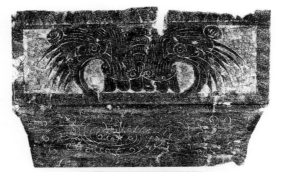

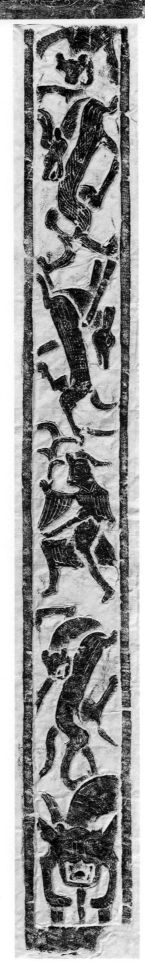

26. 前室八角擎天柱的栌斗和柱身的北面画像

栌斗：纵 21 厘米，横 31 厘米，减地平面线刻。柱身：高 112 厘米，栌斗的耳与平上刻一狮首，长毛向两旁披拂，上边饰一道齿形纹。欹部纹饰同第 25 幅。栌斗下八角柱北面的一条，最上是半个虎身，作下扑之状。其下一龙、一翼鹿、一羽人、一翼虎，最下一虎首。

27. 中室南壁横额东段画像

石面纵49厘米，横190厘米，减地平面线刻。刻收藏、庖厨场景：左组为收藏，一座两层五脊重檐的粮仓前有粮堆，有量粮、装粮的仆役和三辆运粮的牛车，三头牛有的在进食，有的卧地休息，有九只鸡在觅食。仓右一棵大树，树下盘一牛。树右侧有二吏席地而坐，似为管家；右组为庖厨，刻有抬猪、椎牛、剥羊、烧灶、和面、切菜、汲水等场景。图像上边饰垂帐纹，下边饰三角纹。

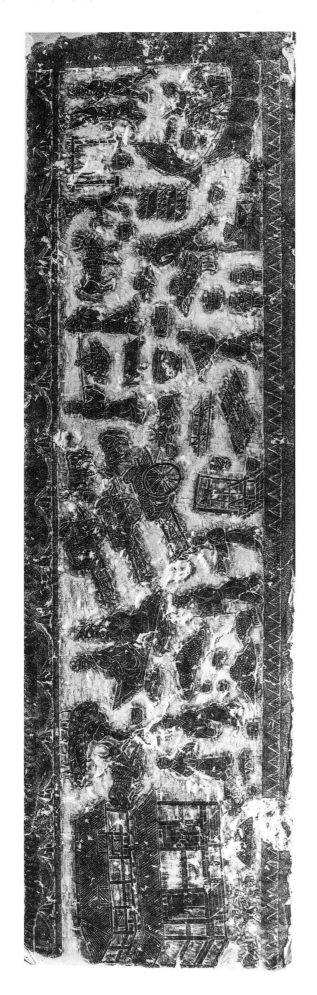
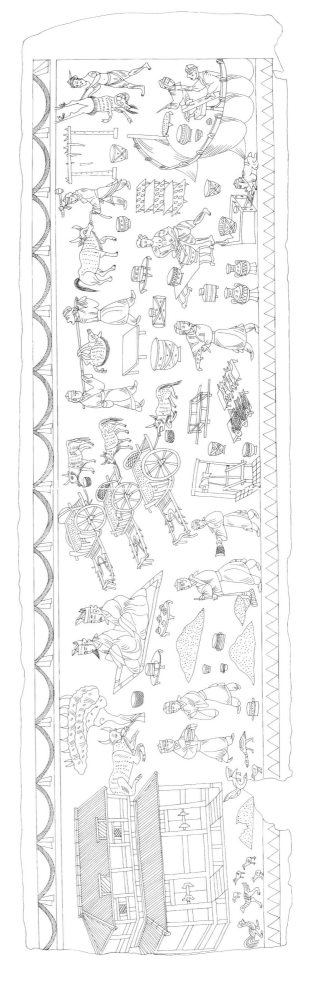

28. 中室东壁横额画像

石面纵 51 厘米，横 234 厘米，减地平面线刻。刻乐舞百戏，自左而右分为四组：第一组杂伎人物，有飞剑跳丸，额上顶幢，幢上有三人倒立，七盘舞；第二组乐队，有击鼓、吹排箫、吹埙、鼓瑟等，另有击建鼓、撞钟、击磬者，八音齐全；第三组是鱼龙曼衍之戏，由走索、龙戏、鱼戏、豹戏、雀戏、奏乐者六部分组成；第四组为马戏，戏车，夯杵舞。图像上边饰三角纹、垂帐纹，下边饰三角纹。

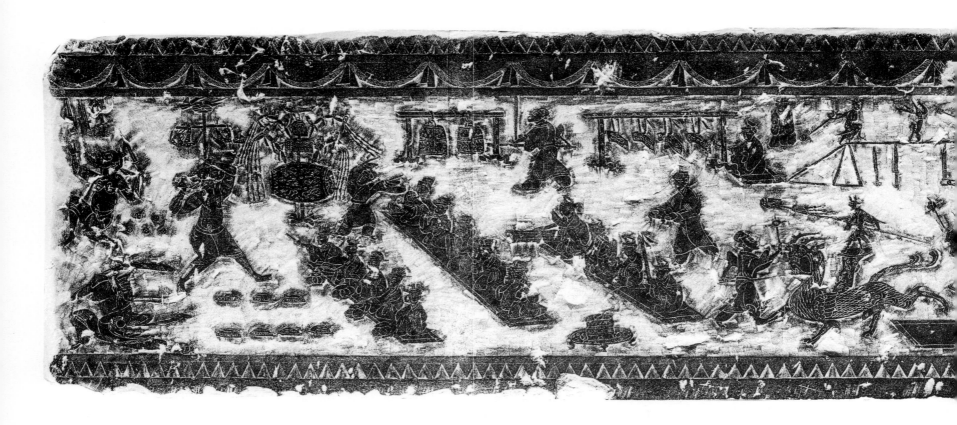

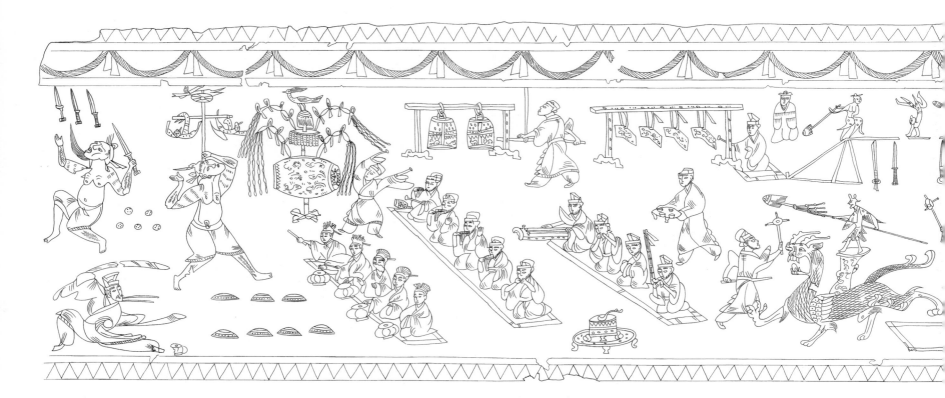

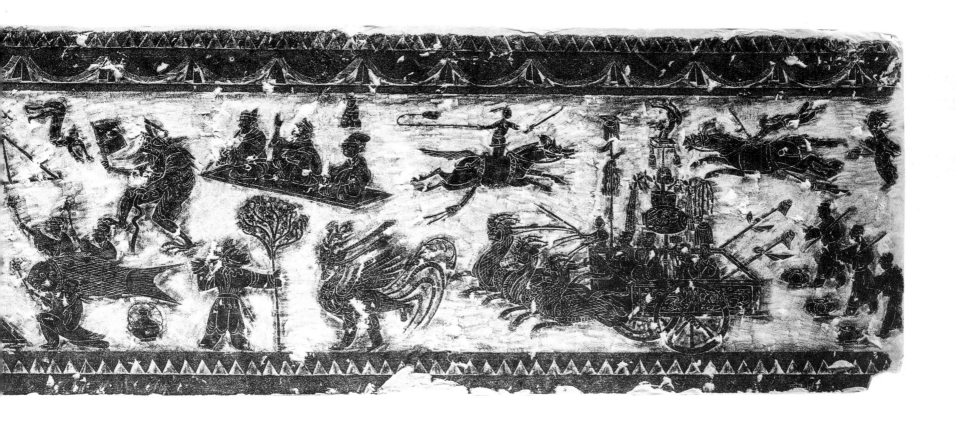

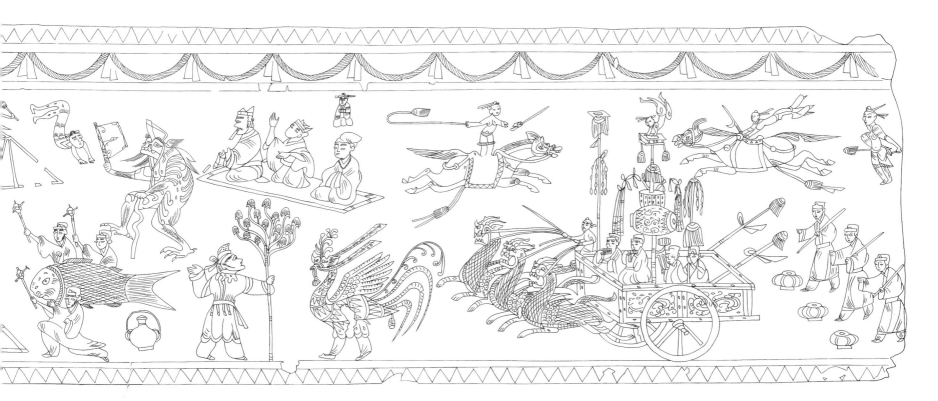

29. 中室南壁横额西段画像

石面纵 49 厘米，横 180 厘米，减地平面线刻。刻迎宾图：左端两进庭院为传舍或驿站，院内有水井，陈设几、壶、盒等用具；门前一侧有建鼓，另一侧有一人忙碌庖厨事；前有双阙，阙后有人捧盾，阙前大道旁停辎车一辆、马两匹；前有人物三排，捧笏躬立，最前排三人，跪伏于地，迎接来宾。图像上边饰三角纹、垂帐纹，下边饰三角纹。

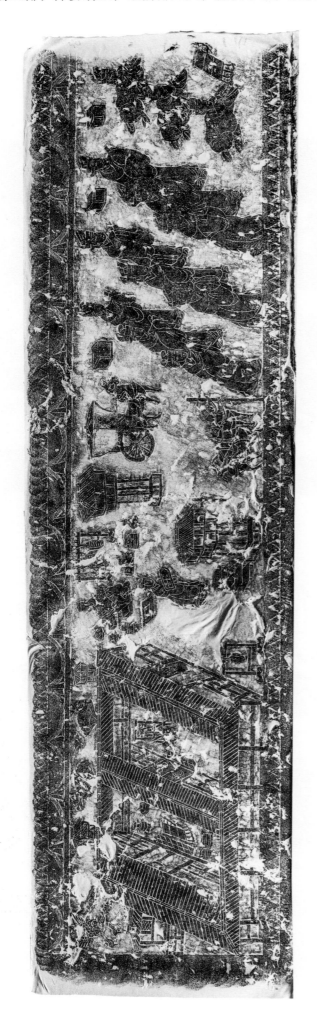
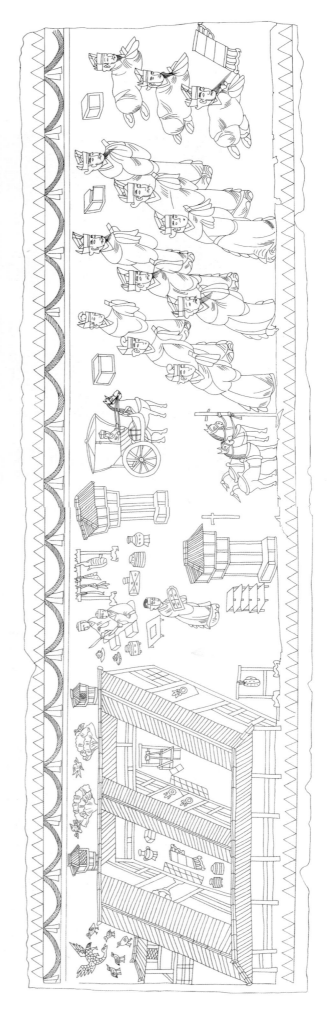

30. 中室西壁上横额画像

石面纵 49 厘米，横 231 厘米，减地平面线刻。刻车马出行：右有辎车五辆，辎车前有斧车一辆，斧车前二导骑，二伍佰吹管荷幢；前有二人迎接，一人拥彗，一人捧盾。图像上边饰三角纹、云纹、垂帐纹，下边饰三角纹。

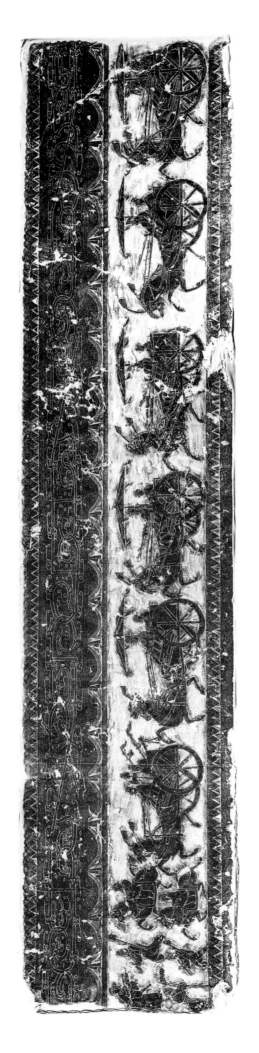
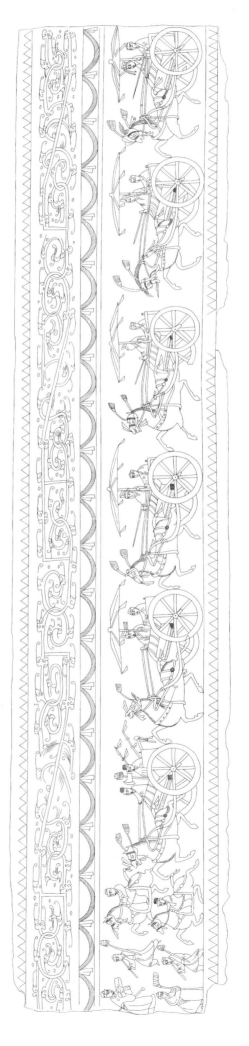

31. 中室北壁横额西段画像

石面纵 49 厘米，横 177 厘米，减地平面线刻。刻车马出行：左起有轺车两辆，车后有持戟两骑，四伍佰，前二人皆一手持箭，一手携弩；后二人一手持便面，一手持长梃；后面一辆四维轺车乘坐的是这一列队伍的主人，其后是持金吾从骑二人、从车一辆、送行者二人。图像上边饰三角纹、云纹、垂帐纹，下边饰三角纹。

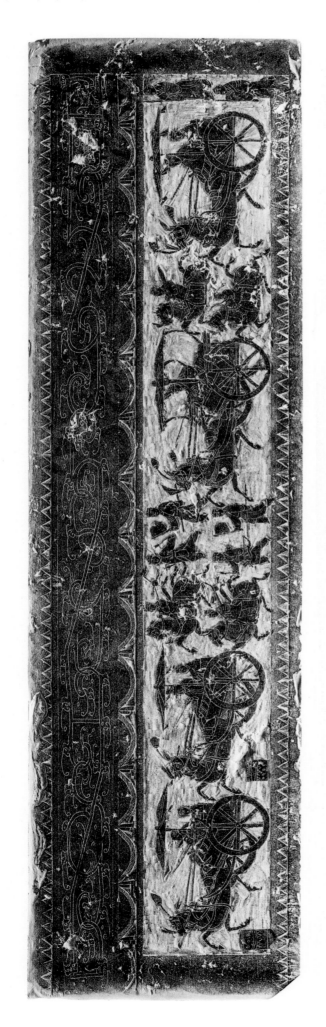
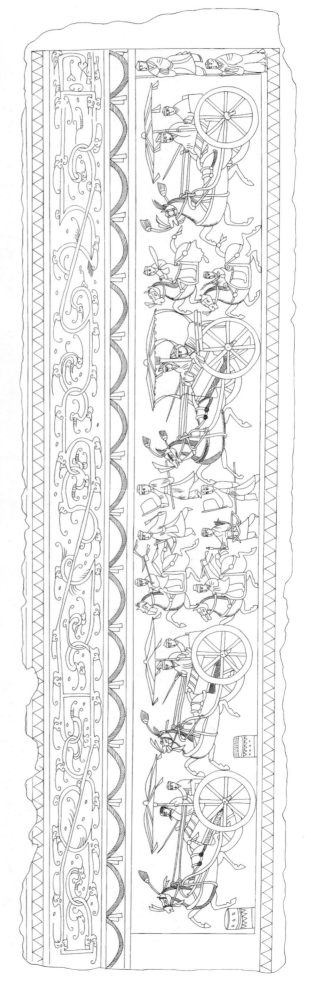

32. 中室北壁横额东段画像

石面纵49厘米,横174厘米,减地平面线刻。刻车马出行:车马队列有轺车一辆,辎车一辆,辎车是女墓主人乘坐的车,后有棚车一辆载兵器、用具;从骑六人,伍佰二人;阙形桓表前有二人躬身持笏迎候。图像上边饰三角纹、云纹、垂帐纹,下边饰三角纹。

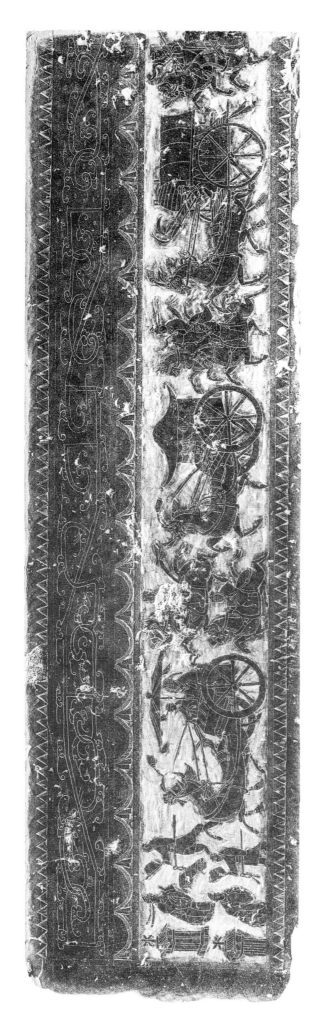
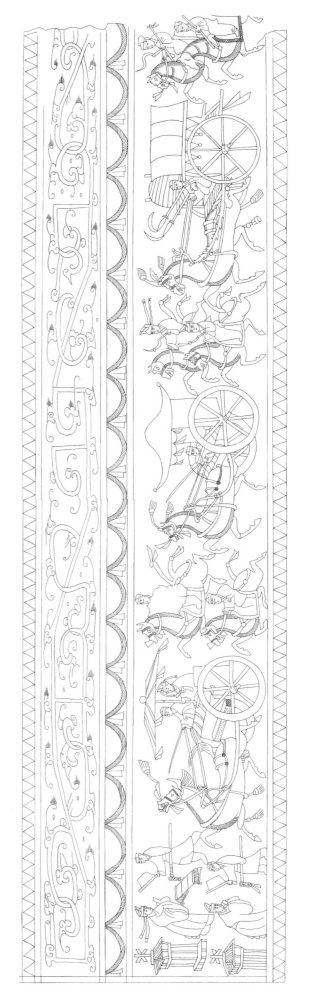

33. 中室南壁中段画像

石面纵 119 厘米，横 46 厘米，减地平面线刻。画面分二层，上层刻马厩马具，马夫莝草及为马洗刷场景；下层刻三个马夫，另有灯、柜和箱子。图像左右两边和上边饰一道三角纹，上部、中部加饰一道垂帐纹。

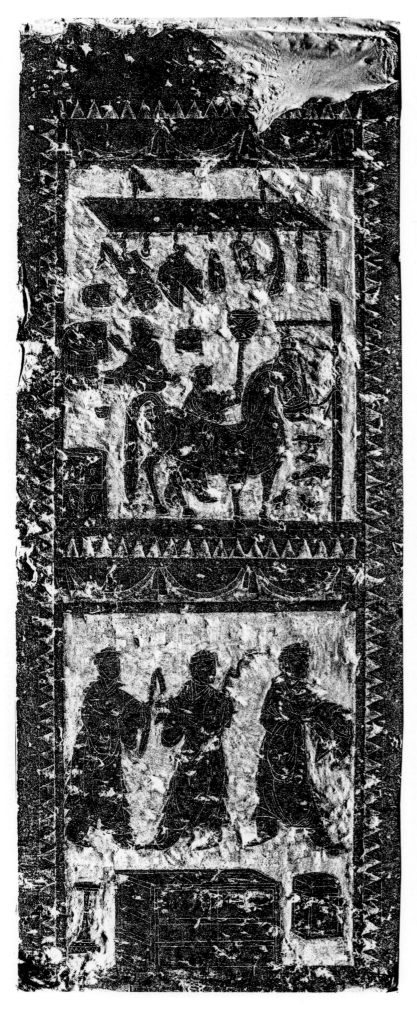
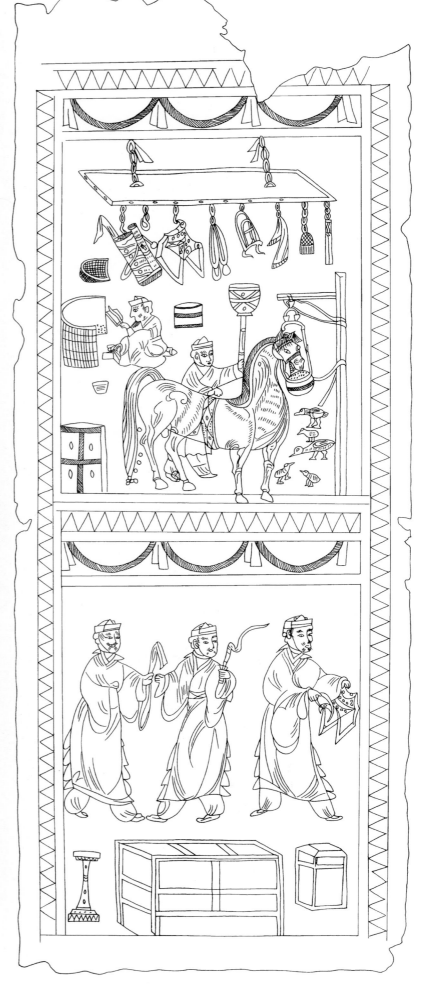

34. 中室北壁中段画像

石面纵 119 厘米，横 49 厘米，减地平面线刻，右下角石残。画面二层，上层刻周公辅成王的故事：左一人着长衣，拱手立于席上，似未成年，当为成王。右一人戴高冠，佩长剑，双手举一曲柄盖，罩在成王头上，当为周公。下层刻二人物，左一人佩长剑，手执名刺，右者扶棨戟，有榜无题。图像左右两边和上边饰一道三角纹、云纹，上部、中部分别加饰一道垂帐纹、云纹。

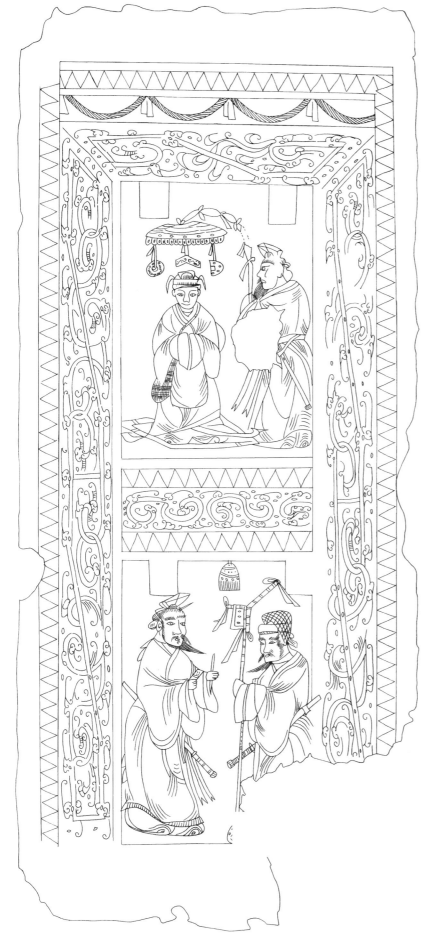
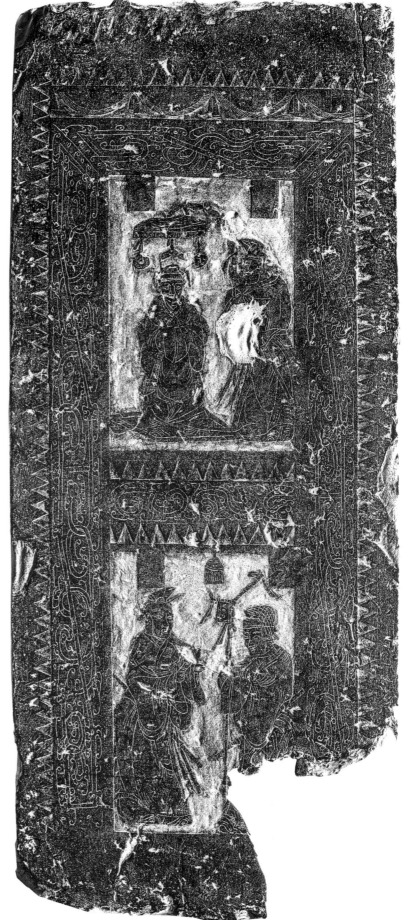

35.中室南壁西段画像

石面纵115厘米，横68厘米，减地平面线刻。画面分二层，上层刻齐桓公将伐卫，卫姬请罪的故事：左一人头戴山形冠，佩长剑，榜题"齐桓公"；右边一妇人跪伏于地，榜题"卫姬"；旁有一女侍，手捧方篚，榜题"御者"。下层刻三人，榜题有"齐侍郎""苏武""管叔"。图像左右两边和上边饰一道三角纹、云纹，上部、中部加饰一道垂帐纹。

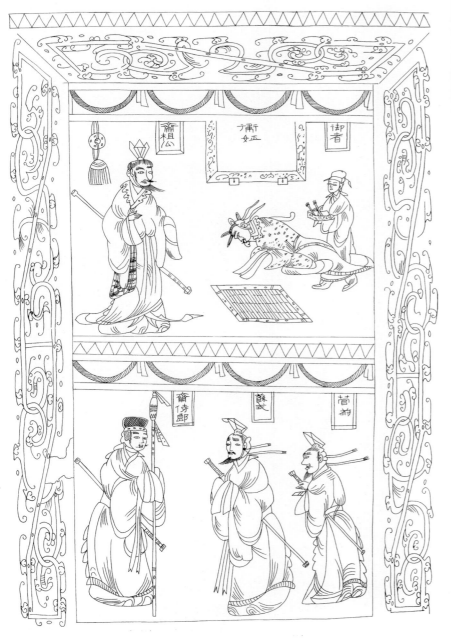

36.中室南壁东段画像

石面纵120厘米,横65厘米,减地平面线刻。画面分二层,上层刻仓颉、神农:左一人四目,披发,长须,衣兽皮,后有大树一棵,枝叶繁茂,榜题"仓颉"。右边一人亦坐于兽皮上,手持一植物,与仓颉交谈,有榜无题,此人可能是神农;下层刻二人,皆戴有旒的冕,佩剑,左上角悬一带玉璧和缨饰的磬,有榜无题,此二人是古代帝王。图像左右两边和上边饰一道三角纹、云纹,上部、中部加饰一道垂帐纹。

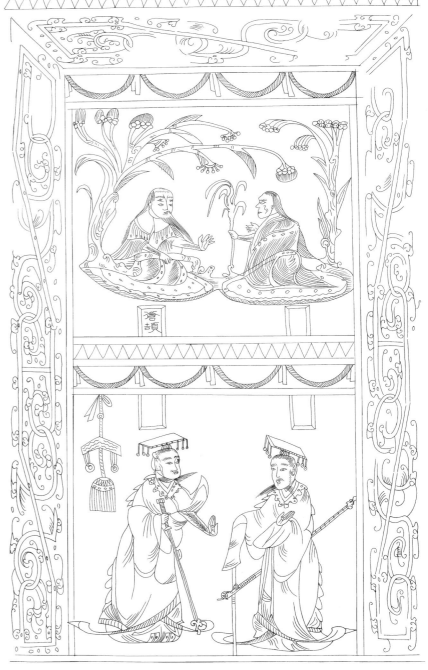

36.中室南壁东段画像

37. 中室北壁东段画像

石面纵119厘米，横71厘米，减地平面线刻。画面分三层，上层刻蔺相如完璧归赵故事：二人腰束带，袖卷起，左者佩长剑，左手举璧于头上，榜题"令相如"，右一人榜题"孟犇"。中间一格亦刻二人，均佩长剑，戴武弁大冠，长须，二人中间悬一璧，下一盾牌，有榜题"铁盾"。下格刻一龙、一虎。图像左右两边饰一道三角纹、云纹，上部、中部加饰一道垂帐纹。

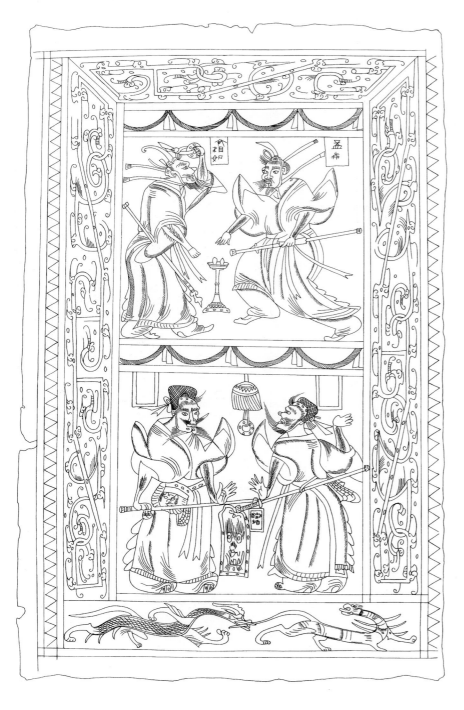

38. 中室北壁西段画像

石面纵119厘米，横75厘米，减地平面线刻。画面分二层，上层刻二人物：皆佩剑、长须，左者头戴通天冠，神态自若；右者头高扬起，腰佩虎头鞶囊，有榜无题。下层亦刻二人物，左者头戴进贤冠，佩长刀，右者一手举剑，一手握酒壶，口大张，作后闪状，足下一虎伏地，二人之间悬有一璧，有榜无题。图像左右两边和上边饰一道三角纹、云纹，上部、中部加饰一道垂帐纹。

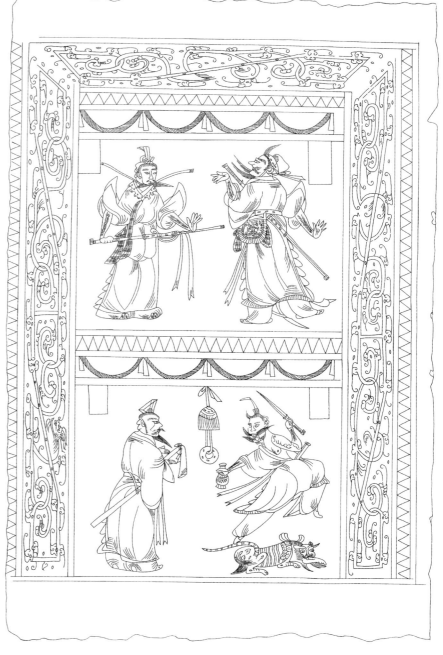

39. 中室东壁北段画像

石面纵 119 厘米，横 74 厘米，减地平面线刻。画面分二层，上层刻二人物：皆佩剑，衣带、胡须飞扬，怒目而视。下层亦刻二人物：左者左脚着地，左手持槌，右脚后摆欲踢，右拳伸向对方，下一异兽；右者头戴武弁大冠，配长剑，左手执带缨长幢。图像左右两边饰一道三角纹、云纹，上部、中部加饰一道垂帐纹。

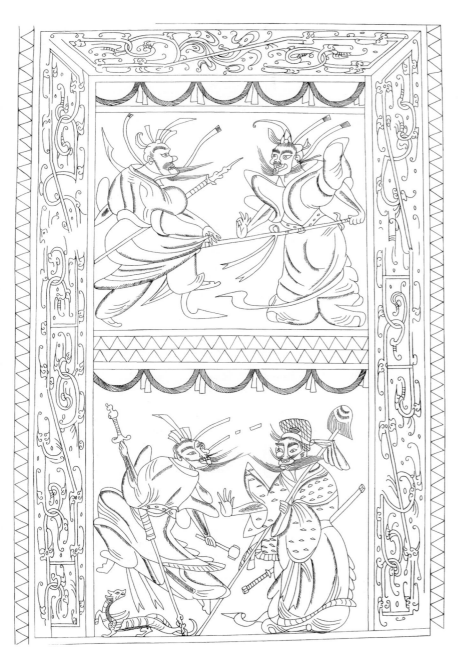

39. 中室东壁北段画像

40. 中室东壁南段画像

石面纵120厘米，横68厘米，减地平面线刻。画面分二层，上层刻晋灵公欲杀赵盾的故事：左一人佩长剑，张弓拉弦者，榜题为"晋灵公"；右一人扬袖至头上，双足跳起，惊恐状，此为赵盾；其前一狗，张口猛扑，榜题"敖也"。下层亦刻二人，左一人右手扬剑，右腿高抬；右一人右手前推，左手握剑，二人间悬一玉璧，左下角有一只凤鸟，有榜无题。图像左边饰一通三角纹，左、右和上边饰云纹，上部、中部加饰一道垂帐纹。

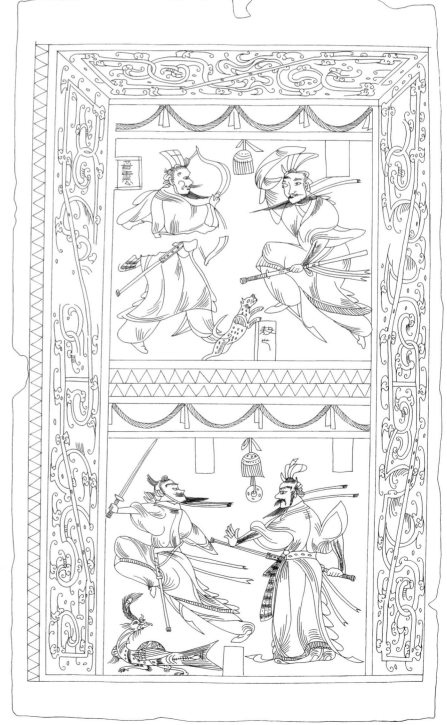

41.中室西壁南段画像

石面纵 119 厘米，横 68 厘米，减地平面线刻。画面分
二层，上层刻孔子见老子：老子在左，佩剑，身后有一柄
鸠杖；孔子在右，佩刀，二人在交谈。上部悬一磬、一幢。
下层亦刻二人：皆佩剑，左一人头戴进贤冠，背后持一匕首，
上部有香囊、玉璧等垂饰，右一人头戴通天冠，双手持剑，
仰面，有榜无题，此可能是豫让刺赵襄子的故事，持匕首
者是豫让。图像左右两边和上边饰云纹，中间和右边饰三
角纹，上部、中部加饰一道垂帐纹。

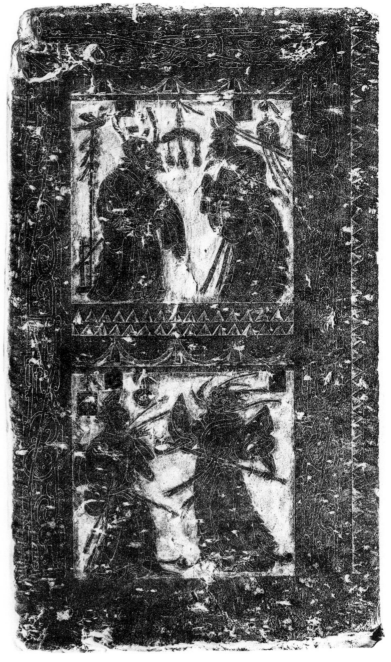

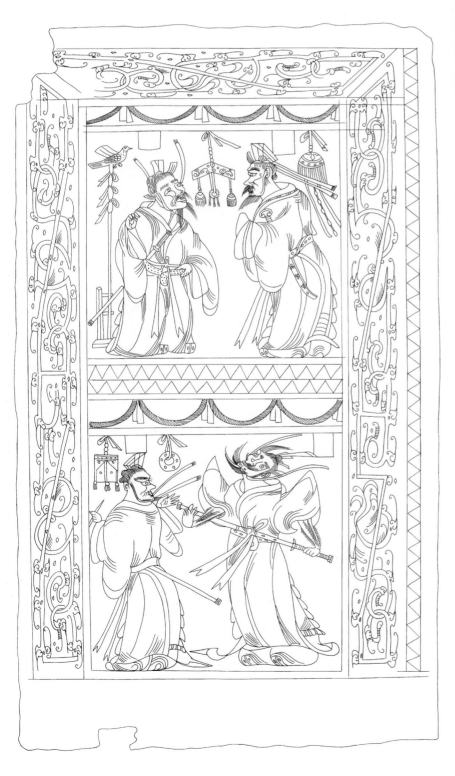

42.中室西壁北段画像

石面纵120厘米,横72厘米,减地平面线刻。画面分二层,上层刻二人相斗:左者舞剑至头顶,右者头戴通天冠,惊恐万分,双手举起,有榜无题。此可能是聂政刺侠累故事,左者是聂政。下层刻荆轲刺秦王故事:左一人身材臃肿,持剑,右一人为荆轲,佩剑,上身赤裸,双手持椎,足下一方盒,两人中间有一楹柱,柱上穿一匕首,有榜无题。图像左右两边和上边饰一道三角纹、云纹,上部、中部加饰一道垂帐纹。

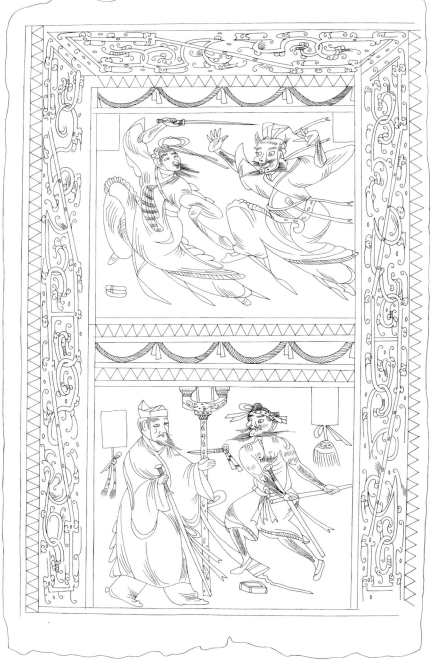

43.中室过梁和斗拱与两旁双龙的东面画像

过梁：纵 29 厘米，横 230 厘米；斗：纵 48 厘米，横 75 厘米，减地平面线刻。过梁上是两道三角纹边，中间夹一道怪人、怪兽相追逐嬉戏的图像。自左而右为持钺神怪、虎首人身神怪、翼虎、龙首人身神怪、翼龙、羽人、翼虎、长毛大豕、四头鸟、鸟首衔授龙身神怪、翼鹿。过梁下面向内凹的一条刻着带花朵的卷草纹。散斗的耳与平的上边和左右边，各有一道三角纹，中间皆刻一兽，左青龙、右白虎皆有翼，作奔腾状。散斗的欹部，皆上刻一道三角纹，下刻卷云纹。散斗下是拱，拱两端的上边、拱左右边及下边皆有一道三角纹，其中刻着一道盘折的夔龙纹，张口而露利齿，龙身与卷云纹连结为一。拱两侧各有一半身的龙，龙皆有翼，鳞身，张口露齿，从过梁上倒身而衔拱，双前爪据拱上。南侧的龙有一角，北侧的龙有双角。

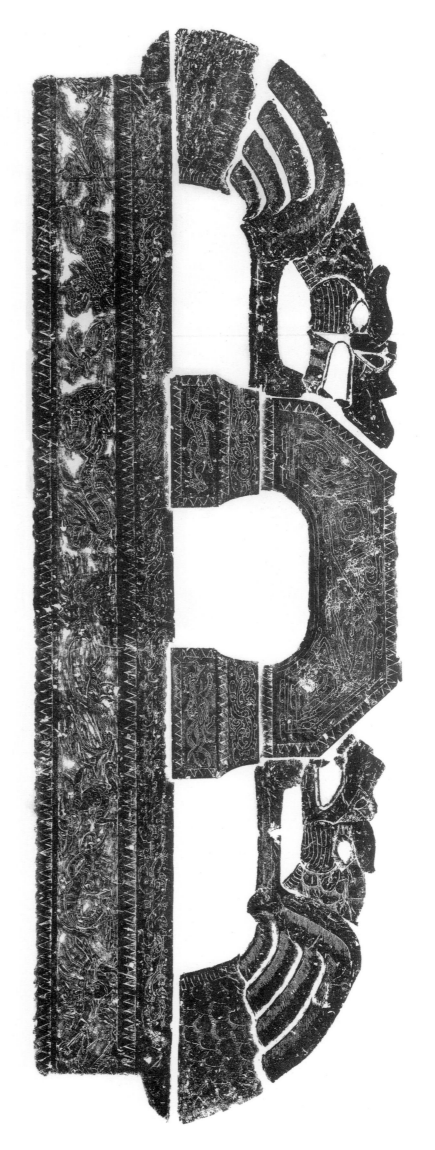

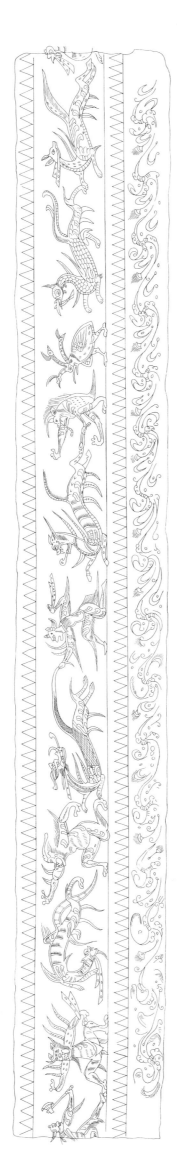

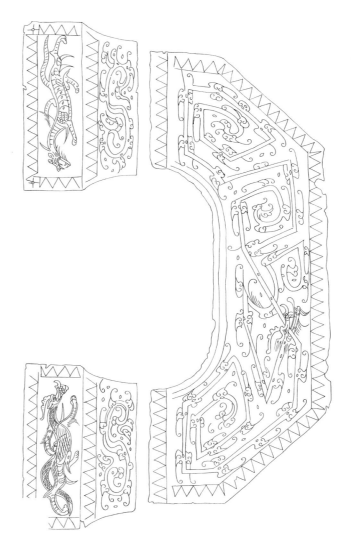

44.中室过梁和斗拱与两旁双龙的西面画像

　　过梁：纵 29 厘米，横 230 厘米；斗：纵 48 厘米，横 75 厘米，减地平面线刻。刻祥瑞图。过梁上是两道三角纹边，中夹一道奇禽、怪兽和羽人的图像，均是从右向左前进的。自左而右为人首鸟身怪兽、翼虎、开明兽、羽人、比翼鸟、翼马、比肩兽、翼虎、九尾狐。过梁下面向里凹的一条，刻着带花朵的卷草纹。梁下两个散斗及拱的纹饰同第 43 幅，唯两散斗的耳与平中间，各刻一朱雀以代青龙、白虎，拱上夔龙的盘折情形与第 43 幅略有不同，夔首稍上，并反倒着。拱两侧各有一半身的龙，即第 43 幅两龙的另一面。

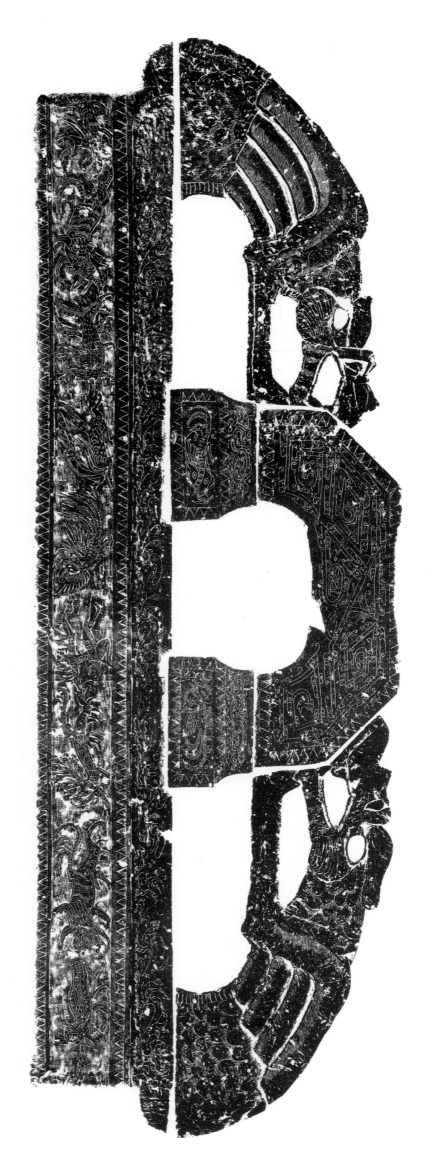

106

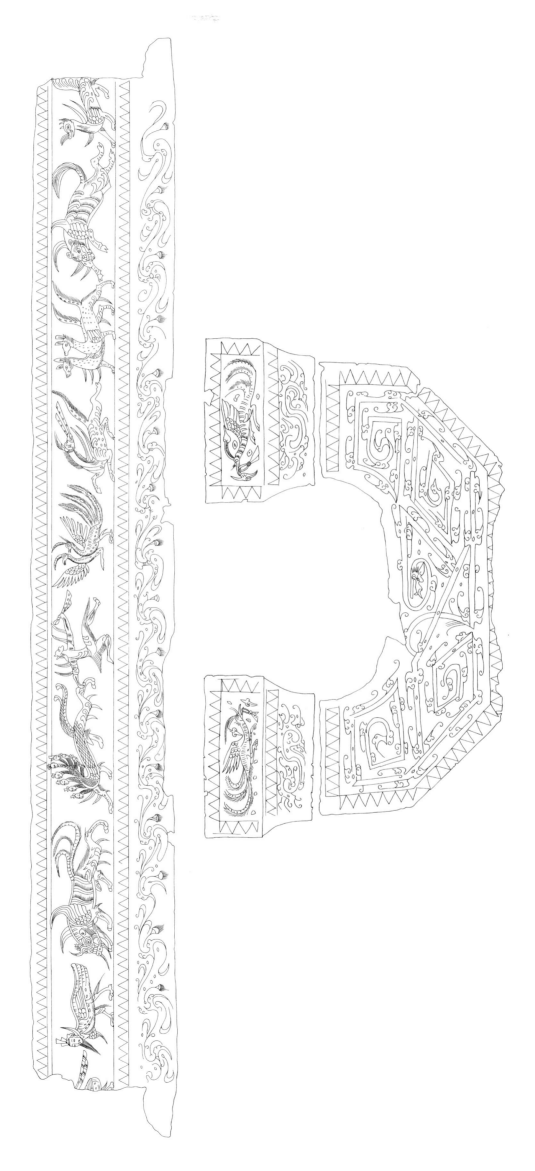

45. 中室八角柱的栌斗和柱身的东面画像

栌斗：纵 20 厘米，横 33 厘米。柱身：高 107 厘米，减地平面线刻，栌斗在拱下，其上边和左右边各有一道三角纹。耳与平的中间，刻一虎首，其两鬃之侧生出两角，作树枝状，复有两臂曲而向下，两爪各握一枝卷草。㪍部刻卷云纹。

栌斗下为八角柱，因石质原因柱石剥蚀严重，图像已不清楚。柱东分三面，皆刻有神人、异兽、奇禽等，上边皆有一道三角纹。中间一条最上是一悬着流苏的华盖，下面东王公坐在一山字形高座上，座下一龙直立，双爪持一杆带缨的棨戟。再下为一龟，亦直立，右前爪持一钩镶，左前爪举着一把大钺。最下是一鸟，背上驮着一个螺蛳，螺蛳身上系带，并佩剑。左面一条最上是一条俯冲飞着的朱雀，口中衔着带。其下是一羽人，左手握着一棵高的卷草。再下是一虎，虎下是一只秃尾鸟，展翅、昂首。最下一神兽，一手持盾，一手持剑。右面一条最上刻一神怪，用左手攀住梁上所悬之带，右手下伸。其下是一朱雀，展翅而立，用喙衔住神怪之足。雀下为一虎，虎下有一单足鸟，喙衔虎尾。鸟下有一大豕，人立，上肢上举。

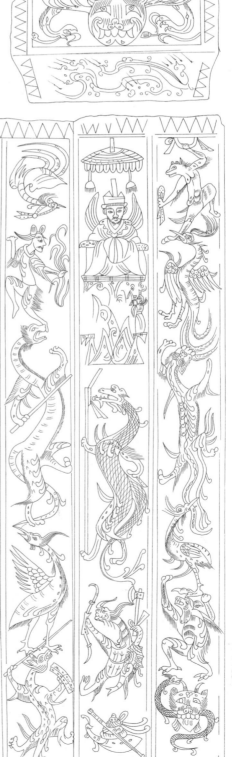

45. 中室八角柱的栌斗和柱身的东面画像

46.中室八角柱的栌斗和柱身的西面画像

栌斗：纵20厘米，横33厘米；柱身：长107厘米，减地平面线刻。栌斗上纹饰同第54幅。中间一条，最上刻着华盖，下为西王母坐在山字形高座上，座下为一龟，用头及前肢顶着座。龟下为一鸟首虎身的神兽，回首向下，口衔绶带。最下为一双角、有翼、偶蹄、马尾的兽。左面一条，最上刻一有翼的马，下一羽人，一有翼的犀，犀下为一有翼的鹿。最下为一神怪，奔跑状。右面一条，上刻一龙、一虎交颈嬉戏，下为一展翅的鸟。鸟下为一头生双角而有翼的虎。最下为一长冠、长喙的秃尾鸟。

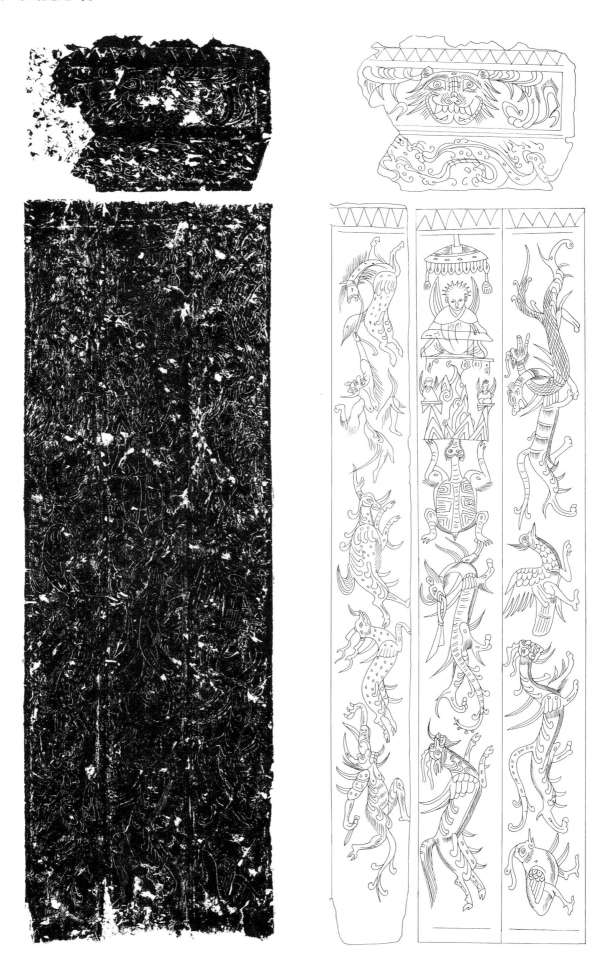

47. 中室八角柱的栌斗和柱身的南面画像（下左两图）

栌斗：纵 20 厘米，横 33 厘米，减地平面线刻。栌斗的耳与平中间刻一虎首，张口露齿，头上生两角，作卷草状，两臂伸出，一爪握钺，一爪握槌。栌斗的左右边皆刻一道三角纹，欹部皆刻云纹。下为八角柱的南面一条，最上刻一人，绕头有一圆圈，如佛光，衣下缘作花瓣状，腰束华巾，巾下垂流苏。其下为一双人头、鸟身的神兽。再下又是一人，肩生两翼，端坐，左手置胸前如持物之状，右手举置胸侧，手掌朝外，五指张开，颇似佛教雕刻中的手印。再下是一羽人，双手上举。最下是一兽，龙首虎身。

48. 中室八角柱的栌斗和柱身的北面画像（下右两图）

减地平面线刻。栌斗上边刻一道三角纹，欹部刻云纹。栌斗下为八角柱的北面一条，最上刻一人，头上用缨束发成髻，绕头亦有圆圈，如佛光状，衣着同第 47 幅之人，唯裤脚略长。其下一人，赤上身，着短裙，佩长刀，赤足，似用力拔一棵带花朵的树。再下是一有翼的牛，低头向下面冲。最下是一鸟首、长颈、有翼的龙，正用长喙衔着牛的一只前足。

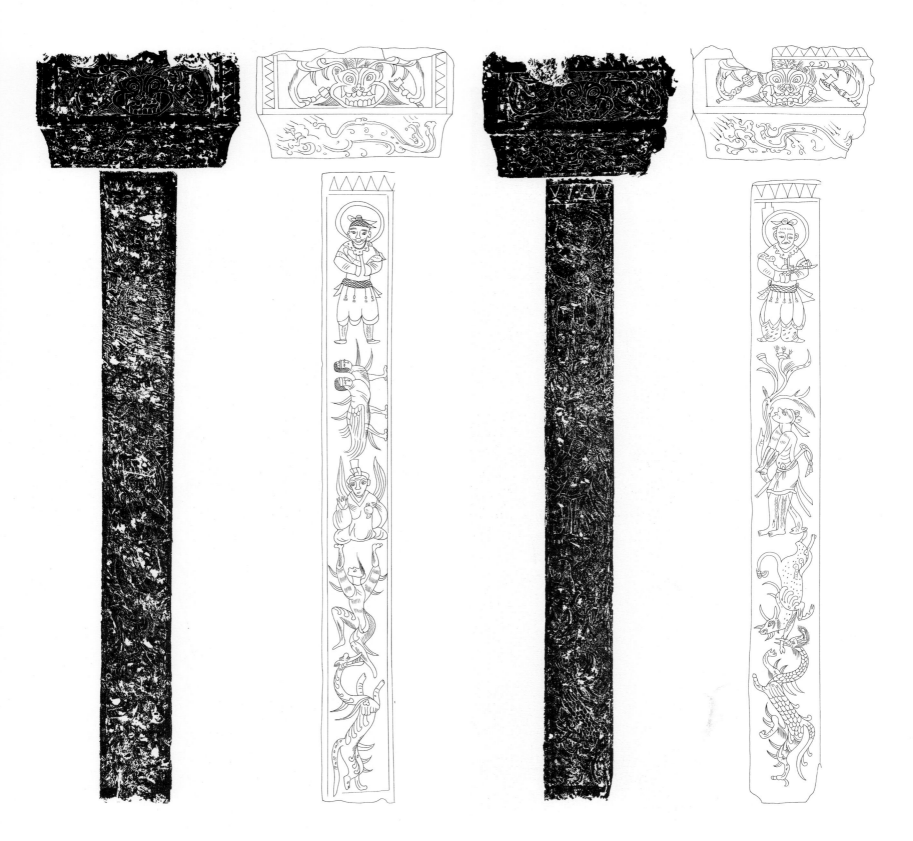

110

49. 后室过梁南隔墙东面画像

石面纵 114 厘米，横 48 厘米，减地平面线刻。画面分二层，上层刻日用家具：有几、篚、奁、盒、豆、耳杯等物，几下一犬、一鼠。下层刻三女婢，一持镜架、一捧奁盒、一执拂尘。亦刻几、耳杯、鼎等用具。图像边缘饰一道三角纹，上边、中部加饰一道垂帐纹。

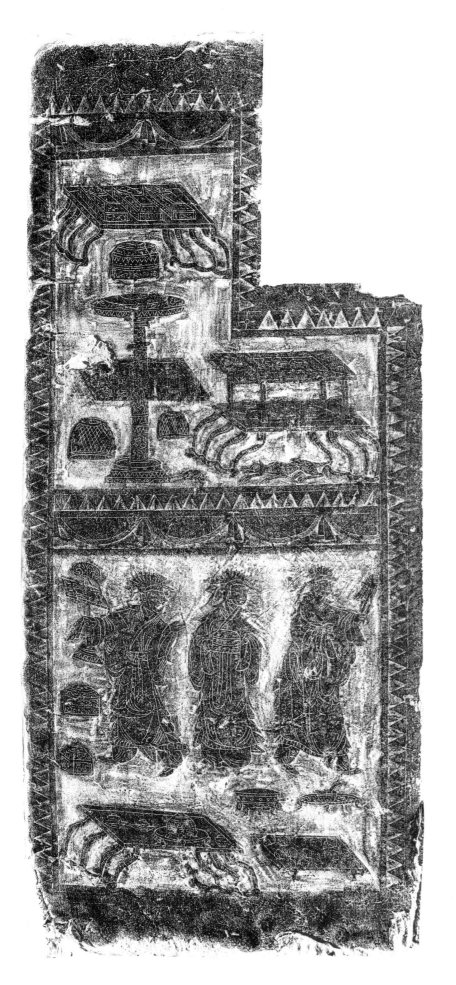

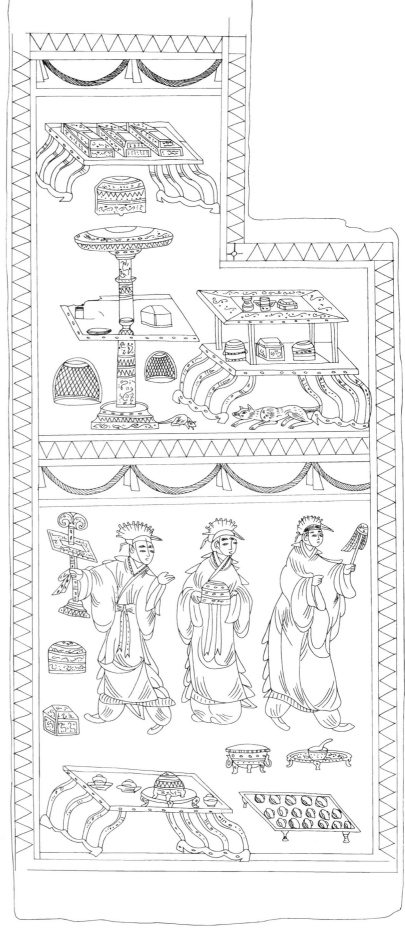

50. 后室过梁和斗拱及其两旁双龙的东面画像

过梁纵 31 厘米，横 266 厘米，斗拱纵 46 厘米，横 80 厘米。过梁减地平面线刻，龙身透雕。过梁的上边是一道垂幛纹和一道齿形纹，接着是一道奇禽怪兽的图像，再下又是一道齿形纹。下面中间向内凹下部分刻着一道波浪纹，每一起伏处都带浪花，其两旁的未凹下部分刻卷草纹，接着最下还是一道齿形纹。刻一列奇禽异兽：自左至右为龙衔绶带、长喙鸟、鸟首四足兽、翼虎、人首有翼四足神兽、翼鹿、人首鸟身兽、翼鹿、翼虎、凤鸟、翼鹿、鸟首四足怪兽、马首异兽、翼虎、翼鹿、凤鸟衔绶。

梁下两个散斗的纹饰相同，耳与平的四边和散的四边都各有一道齿形纹。耳与平的中间刻着两只长冠的鸟，展翅对立着。散的中间是带浪花的波浪纹。拱作曲形，其上下边也刻齿形纹，中间是带浪花的大的波浪纹。拱两侧各有一半身的龙倒衔，同中室的拱一样，但两龙皆为双角。拱下栌斗系翻转的，耳与平在下，散在上，无纹。其下一条地栿，亦无纹。

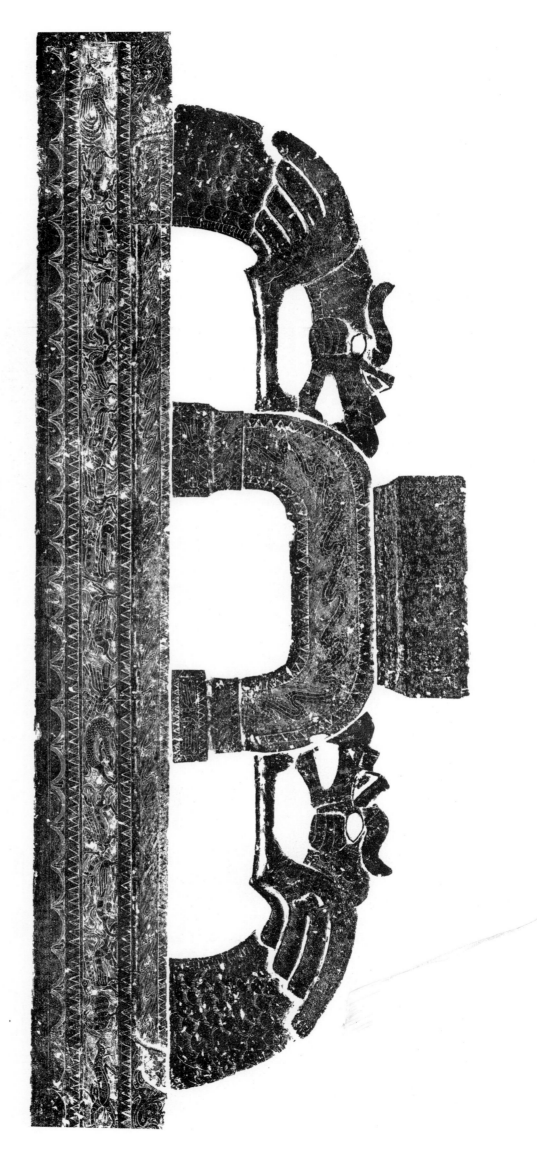

112

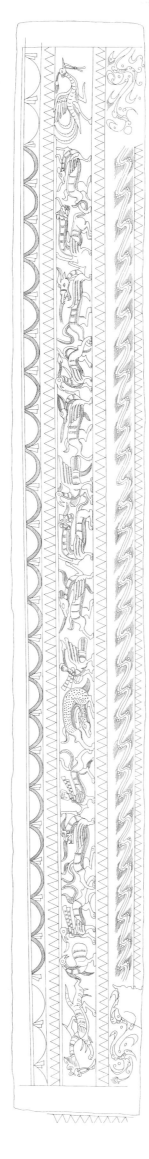

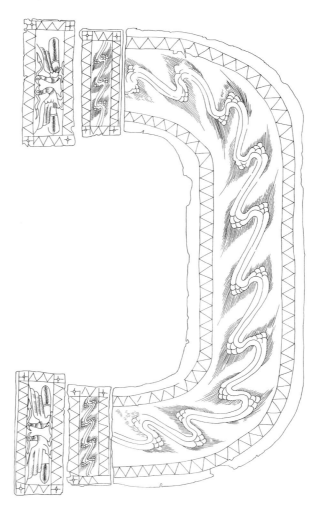

51. 后室过梁和斗拱及其两旁双龙的西面画像

过梁纵 31 厘米，横 266 厘米，斗拱纵 49 厘米，横 82 厘米。过梁减地平面线刻，龙身透雕。过梁的上边是一道齿形纹和一道垂幛纹，接着是一道奇禽怪兽的图像，再下又是一道齿形纹。下面中间向内凹下的部分刻着一道带花朵的卷草纹和一道齿形纹，两旁无纹。刻一列奇禽异兽：自左至右为翼鹿、鸡、翼鹿、翼虎、翼龙、人首鸟身怪禽、人首四足怪兽、翼龙、翼鹿、翼虎、翼龙、翼虎、翼鹿、翼龙、翼鹿。

梁下两个散斗的纹饰大致相同。两者耳与平的四边各有一道齿形纹；左面散斗耳与平中间刻着两只长尾的鸟，相对展翅曲足立着，共啄一绶带；右面散斗耳与平中间的两只鸟系伏着。左面散斗欹部的左右边各有一道齿形纹，中间刻着卷云纹；右面散斗欹部只有卷云纹，无齿形纹。拱上有齿形纹和波浪纹，同第 50 幅。拱两侧的半身的龙，即第 50 幅的龙的另一面。拱下翻转的栌斗及地均无纹，同第 50 幅。

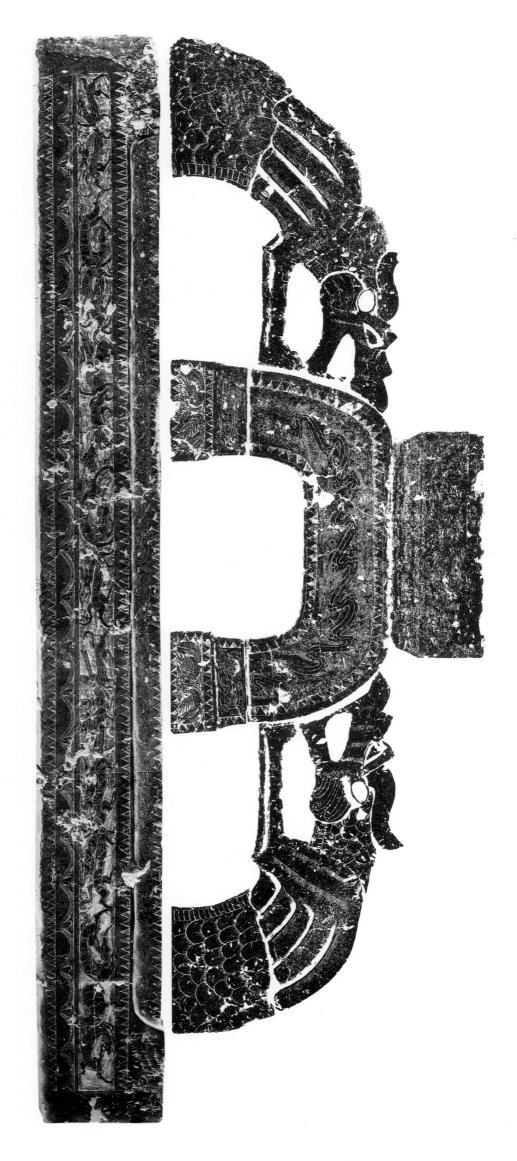

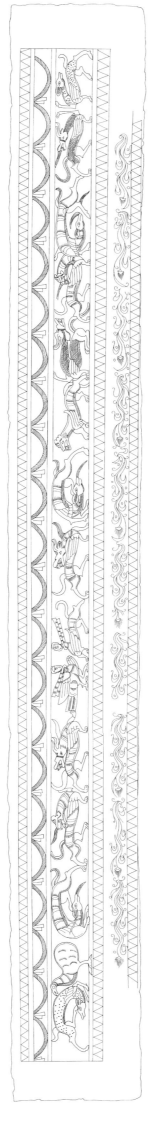
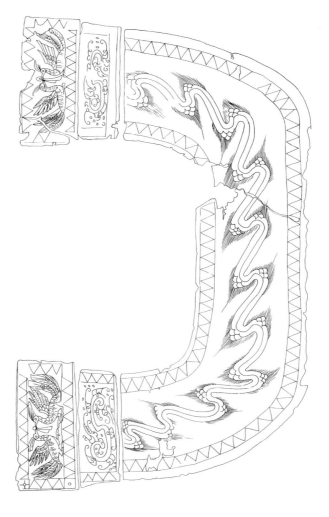

52. 后室过梁北隔墙东面画像

石面纵 118 厘米，横 37 厘米，减地平面线刻。画面二层，上层刻一神怪及四只鸡；下层刻五脊干栏式厕所，一婢女弯腰除扫，旁置虎子和水缸。图像左右两边饰一道三角纹。

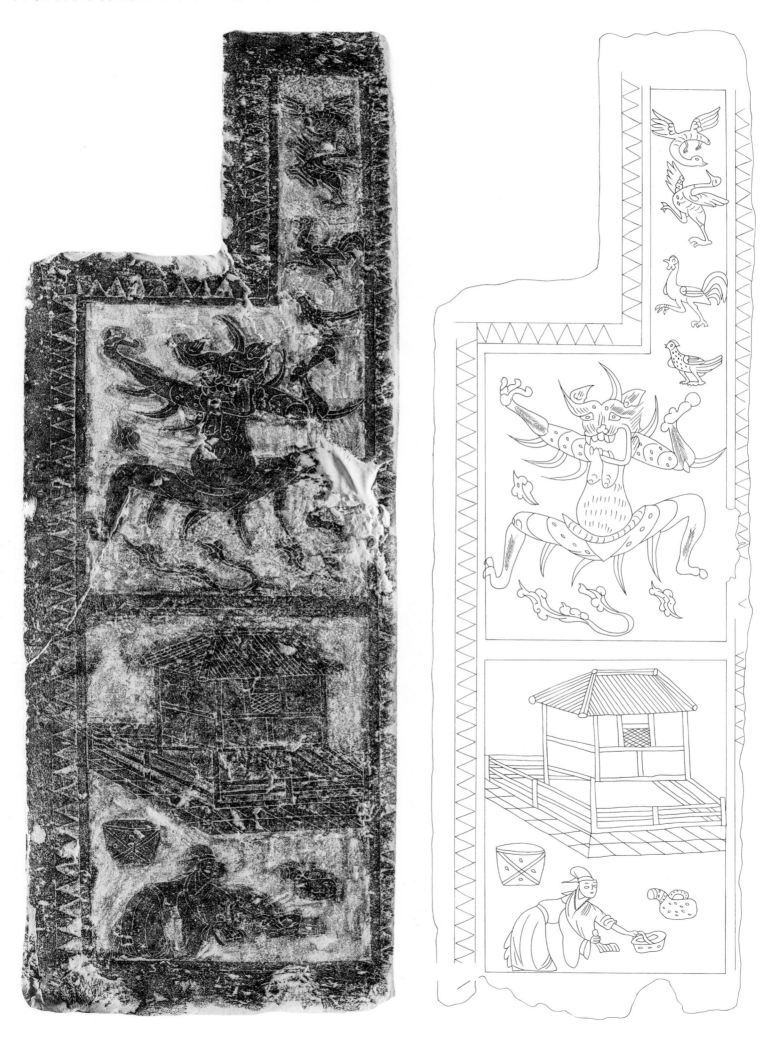

116

53. 后室过梁北隔墙西面画像

石面纵 114 厘米，横 36 厘米，减地平面线刻。画面二层，上层刻一神怪及两只鸡。下层刻一衣架，有四只鞋置于几上。图像右边和中部饰一道三角纹。

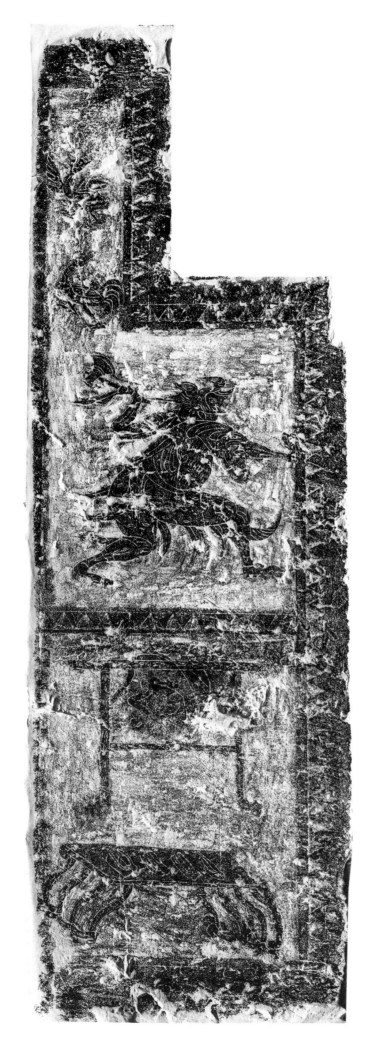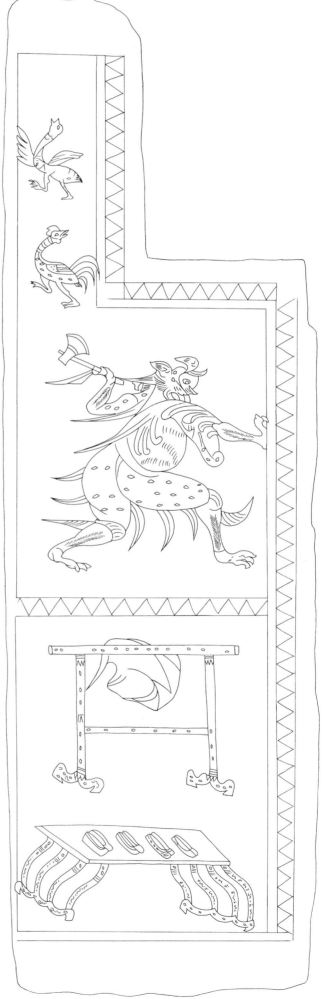

117

54. 后室过梁南隔墙西面画像

石面纵 114 厘米，横 48 厘米，减地平面线刻。画面二层，上层刻武库兵栏：架上置剑、刀、戟、矛、盾牌、箭箙、短铤等。下层刻二仆役，一人捧方盒，一人持便面，左面置兵器，地下间有壶、盒、油灯等器物。图像边缘及中间饰一道三角纹，上边、中部加饰一道垂帐纹。

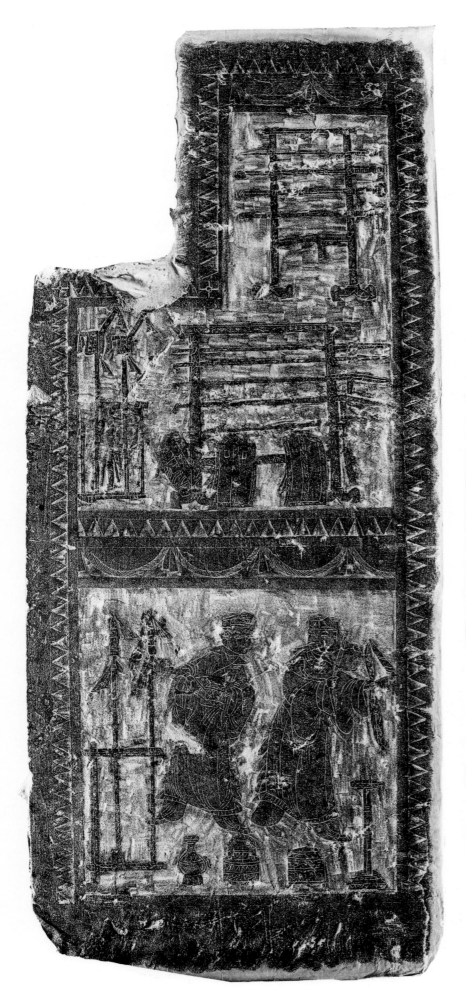

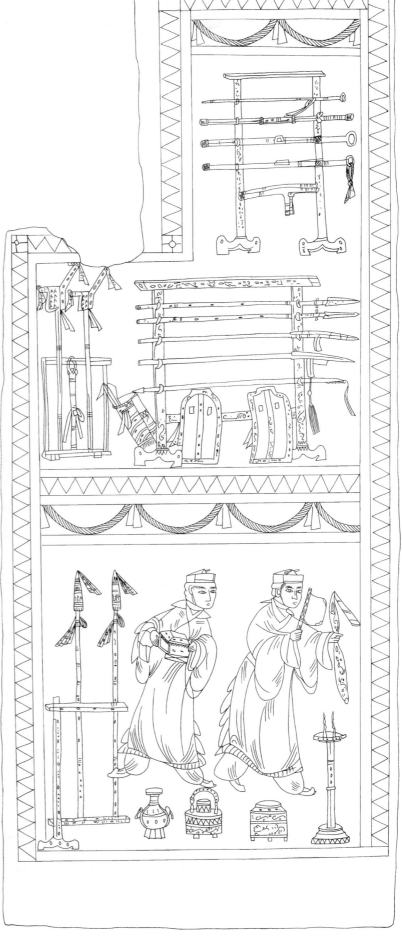

第五章　馆藏画像石

作为以汉画像石为特色的专题博物馆，沂南汉墓博物馆自 1996 年成立以来，即担负了收藏、保护、展示沂南当地出土画像石的任务。2001 年，博物馆接收了从县文物管理所移交的一批画像石，受当时条件限制，露天摆放在博物馆东北角。此批画像石，是沂南县文物管理所从砖埠、苏村、界湖等地收集过来的，时间、出土地等当时的状况记载得并不全面，给后来研究利用带来一些不便。2003 年，为了配合举办诸葛亮文化旅游节，将大部分保存较好、画面清楚的配上石基座，在东墙边集中展示出来。2009 年，为了使这批画像石得以避免日晒雨淋，在其上用钢瓦建了 30 米长的简易长廊。

2010 年 3 月，沂南县公安、文物管理部门通过盗墓犯罪分子供出的线索，在临沂市文物局、临沂市公安局国保支队的支持下，在费县某修理厂内，一次查获五十余件石刻文物，并运至沂南汉墓博物馆保存。此批文物经山东省文物局组织专家鉴定，有汉代画像石 37 件，明清时期石刻文物 7 件，疑赝 5 件。其中有二级文物 3 件，三级文物 10 件。一次查获 50 余件石刻文物，在山东省文物执法中创造了一项纪录，受到了国家文物局、公安部刑侦局、山东省文物局的嘉奖。其后，沂南县公安局城区派出所在巡逻检查时，从汉街查获一件从外地贩运来的汉画像石，也移交至沂南汉墓博物馆收藏。

2012 年秋，博物馆接受了一批汉代画像石捐赠，数量约 50 件。此批画像石既有石椁画像石，也有画像石墓画像石，内容丰富，有车马出行、龙虎神兽、伏羲女娲、乐舞百戏、铺首衔环等，但多数品相一般。2015 年，又接受了一批捐赠的画像石，数量 12 件，多是小型砖石墓的墓门楣，内容多是浅浮雕的羊头，虽图像简单，但品相较好。

2018 年 10 月，经国家文物局批准，利用省专项资金在靠博物馆北墙、东墙修建了仿汉式汉画像石廊，2019 年 6 月土建工程竣工，随后即布展，分为"沂南本地汉画像石""执法收缴画像石""接受捐赠画像石"三个板块，整个工程于 2019 年 10 月完工。画像石廊内共展出画像石 93 件，馆藏画像石精品全部移至廊内保护与展示。

第一节　沂南本地出土的画像石

一、双凤庄画像石

双凤庄位于沂南县砖埠镇驻地南偏东约 1.5 公里，阳都故城南约 5 公里。东靠沂河，南邻蒙河，坐落于两条河流的冲积平原上，土地肥沃。本批画像石具体出土年代不详，多系早年农业生产平整土地时挖出，零星散布于田野之中，1982 年沂南县文物管理所将其收集后运送至原县图书馆存放（沂南县文物管理所当时的办公场所狭小，无法存放），后移交至沂南汉墓博物馆收藏。从该批画像石的风格和题材看，雕刻手法基本一致，都采用了浅浮雕的手法。题材也有相似性，以龙虎、凤鸟为主。但这些画像石不是出土于一座墓葬，应该是两座以上的墓葬，因为其中有两件体量相似、刻画大禹的画像石。目前画像石墓资料中，尚未发现一座墓葬内同时出土两件同样题材、同样大小的画像石。此批画

119

像石资料最早由赵文俊、于秋伟撰文发表于《考古》1998 年第 4 期。[①]

1. 乐舞、神兽

墓葬横额，石纵 45 厘米，横 173 厘米，浅浮雕，石刻右端断裂。画面中间是一棵大树，树下左一人抚琴，右一人舞蹈；右侧两人，一人吹管，一人吹笙，左端刻一神兽似龙，一飞鸟。此石反面也已磨平，并阳刻了边栏，但未发现明显的画像，此处可能是题写题记的地方，可能因时间久远，痕迹不存了。

2. 神兽

墓室横额，石纵 43 厘米，横 235 厘米，两面都有图像，浅浮雕。第一面，画面刻四只神兽，大概为龙虎之属。此石因石质不好，图像已难以辨析。另一面，画面分两格，左格刻两只神兽，四足，有翼，有角，有尾，面对而立，张大嘴巴欲吞中间一圆形物。根据徐州等地画像石类似画面推论，此圆形物应是铜钱。右端一格磨平但空白，此空间有可能是刻写题记的地方，只是因为石质不好，漫漶不清了。画面上部及左右外饰两条边框。

① 赵文俊、于秋伟：《山东沂南县近年来发现的汉画像石》，《考古》1998 年第 4 期，第 47 ~ 54 页。

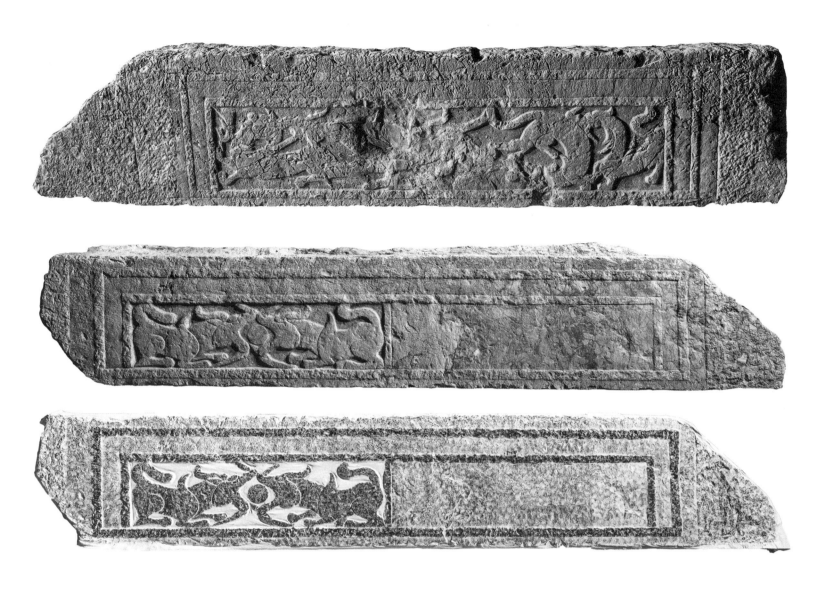

3. 神兽

墓葬横额，石纵 48 厘米，横 220 厘米，浅浮雕。画面基本对称，最中间的图像因石质损坏难以辨认，似一鸟，亦可能是一仙人；两侧两兽，鸟首兽身；外侧两兽似龙虎之像。画面两边及上部有两道边框，边框间饰连弧纹。

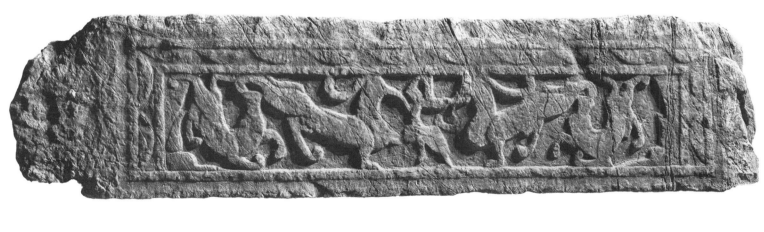

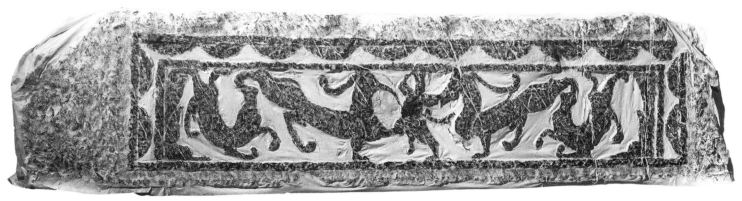

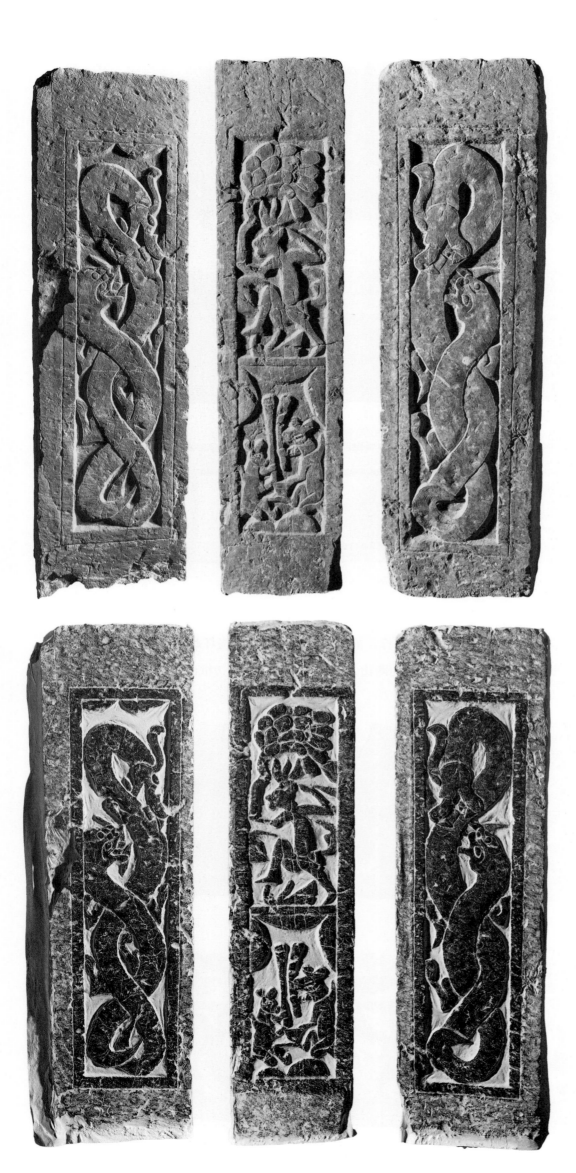

4. 仙界、龙虎

墓室立柱，石纵 100 厘米，横 27 厘米，三面有图，浅浮雕。左右两面，龙虎交盘，各有一龙一虎交缠一起，龙首朝下，虎首朝上。正面，仙人、玉兔捣药：画面分二层，上层刻一树一仙人；下层刻两玉兔捣药。

5. 交龙

　　墓室立柱，石纵 102 厘米，横 38 厘米，厚 36 厘米，浅浮雕。正面、左侧皆有图像。正面，交龙：二龙缠绕作穿璧状，首尾对称。左侧刻有两行平行的菱形花纹。

6. 虎、树

墓室立柱，石纵100厘米，横21厘米，浅浮雕。上部刻一虎，修颈长尾，有双翼，行走状，下部刻一树。（下左两图）

7. 虎、鸟衔鱼

墓室立柱，石纵100厘米，横20厘米，浅浮雕。画面二虎向上奔跑状，上部有一鸟衔鱼，但只见头颈与足，余皆被虎身挡住。（下右两图）

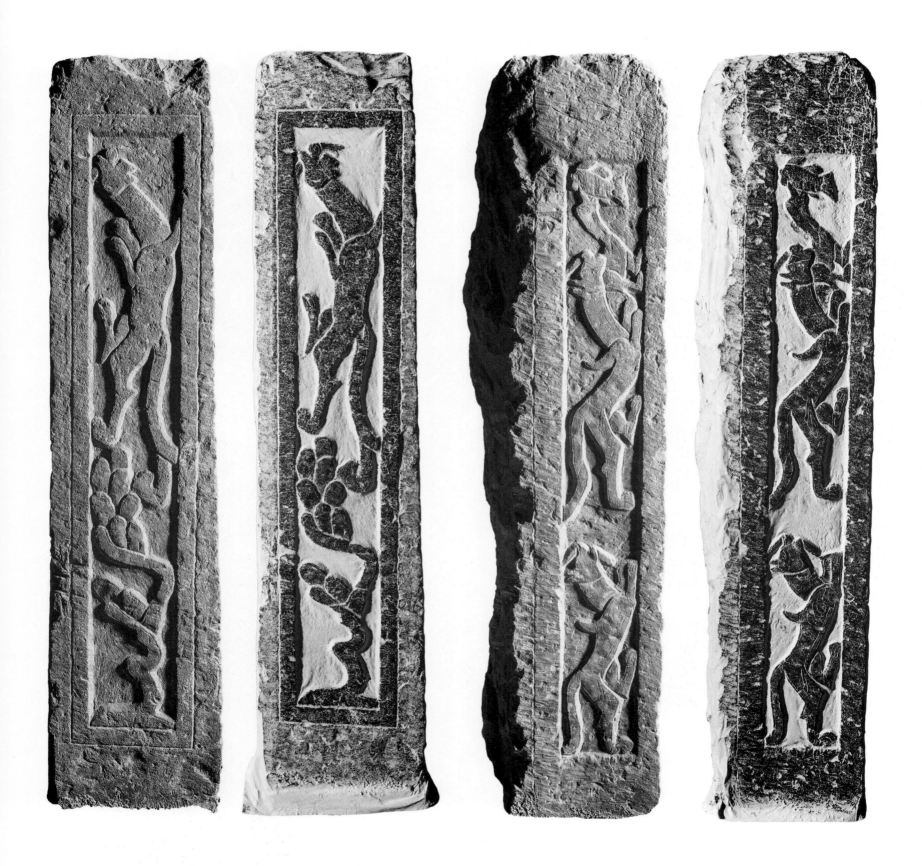

8. 龙、虎

墓室立柱，两面有画像，石纵 100 厘米，横 31 厘米，厚 24 厘米，浅浮雕，正面侧面分别刻一龙一虎。

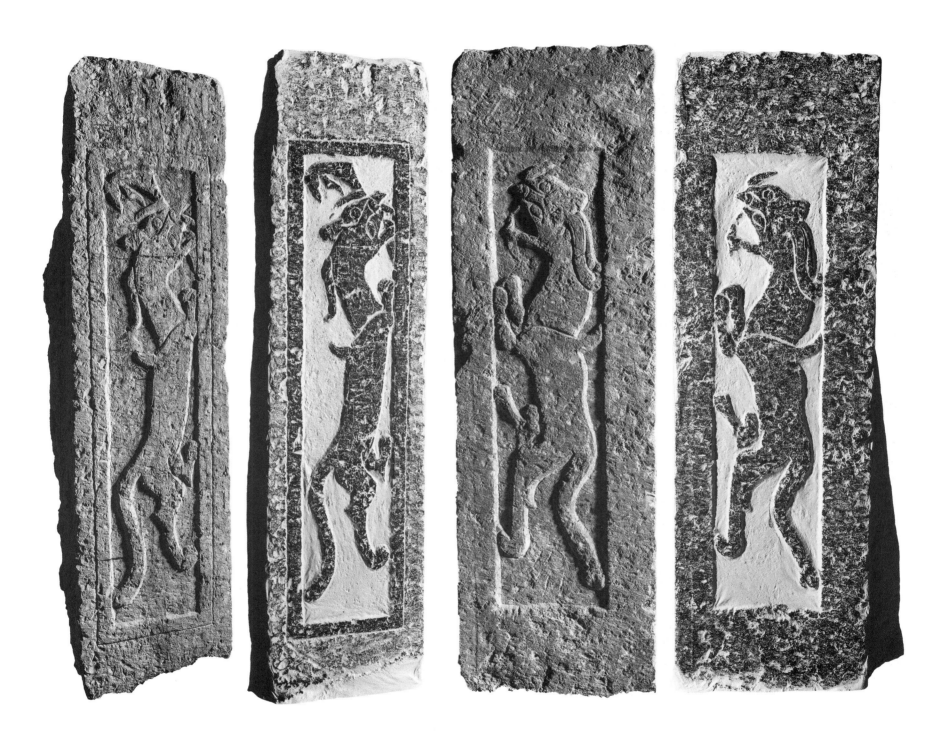

9. 龙

石纵 98 厘米，横 22 厘米，浅浮雕。画面刻一龙，口大张，独角，右后足粗壮有力，后蹬，另三足前向。

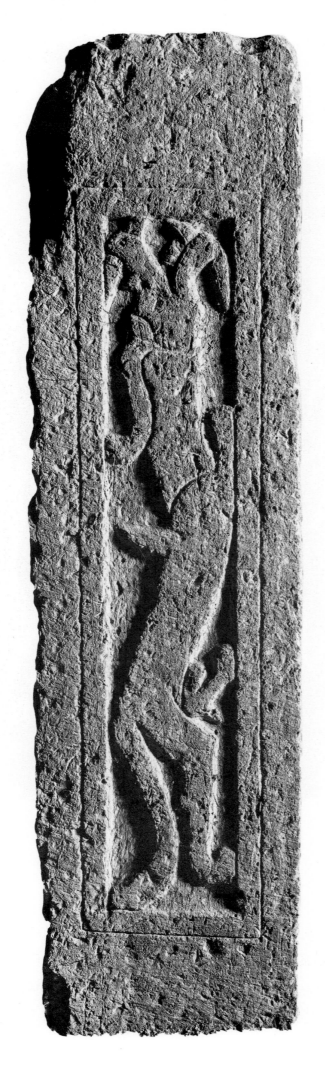

10. 古帝王、龙

墓室立柱，石纵 99 厘米，横 36 厘米，厚 20 厘米；两面有图，浅浮雕。正面：人物，画面分二层，上层刻一人佩剑，头戴通天冠，此应该是一位古代帝王，根据下格所刻为大禹推论，此应该是舜帝或尧帝；下层刻一人戴笠扶耜，此应是大禹。两层图像的上部饰垂帐纹。右侧面：刻一龙上行，龙头前部有一鸟首，龙口大张，尾分二歧，右后足粗壮有力，后蹬，另三足前向。

11. 大禹、鹭啄鱼、虎

　　墓室立柱,两面有图,石纵 98 厘米,横 31 厘米,厚 20 厘米,浅浮雕。正面图像:人物、鹭啄鱼,画面分二层,上层刻一人戴笠扶耜,此人应是大禹,图上部饰垂帐纹;下层刻鹭啄鱼。左侧面:刻一龙,口大张,独角,尾卷曲。

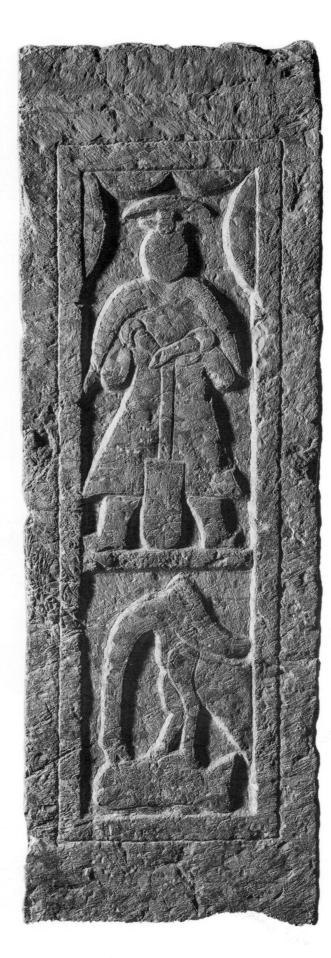

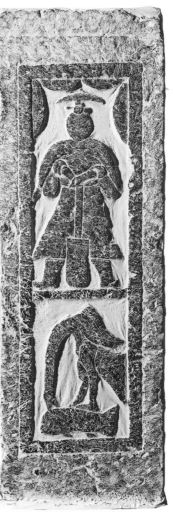

二、任家庄画像石

任家庄位于阳都故城北部，孙家黄疃村北，东部紧靠沂河，村南部是阳都故城的核心区。本批画像石具体出土年代不详，多零星分布于田野之中，1982年沂南县文物管理所将其收集运送至县图书馆存放，后移交至沂南汉墓博物馆收藏。

1. 双凤衔四联珠

墓门横额，石纵50厘米，横240厘米，浅浮雕。正面：左刻十字穿环，右刻双凤衔四联珠；背面：刻双凤衔四联珠。

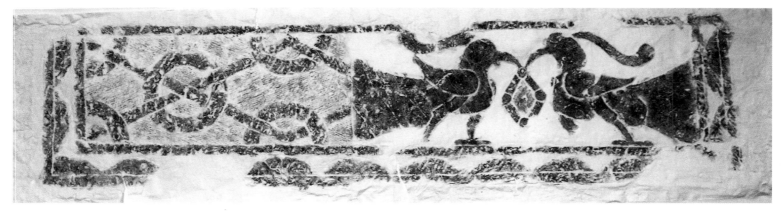

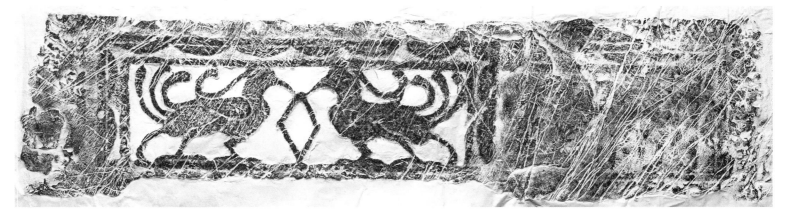

2. 车马出行

墓室横额，石纵45厘米，横177厘米，浅浮雕。左一人躬身迎候、一人骑马在前，两人持戟跟随，后面一轺车，一人送行。

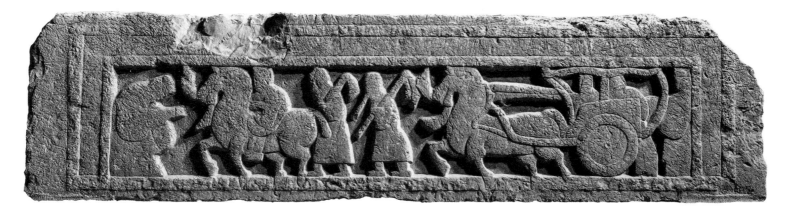

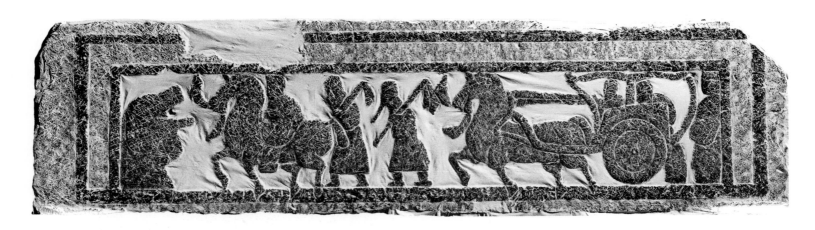

3. 车马出行

墓室横额，石纵 54 厘米，横 184 厘米，浅浮雕，石左下角及中间部分剥落。画面左起一人骑马，一辆轺车，一人骑马，一辆轺车，皆向左行进。左右及上部两道边框，内饰连弧纹。

三、小杜家庄画像石

此墓位于沂南县苏村镇小杜家庄村，在苏村镇驻地西北约 3 公里、县城东北约 14 公里沂河东岸的平原地上，1998年 12 月发掘。该墓属砖石结构，分前、后两室，早年被盗。出土器物有铁器、铜器、料珠、五铢钱等。出土画像石 7 块，有车马、龙虎、拥彗人物等，其中横额三块，立柱四块。此墓画像石均已漫漶不清，只能看清大致轮廓。此组画像石先是保存在县图书馆，后移交至沂南汉墓博物馆收藏。

1. 车马出行

墓室横额，石纵 43 厘米，横 159 厘米，浅浮雕。画面左一人鞠躬迎接，一人骑马，中间一轺车，后两人骑马，皆左行。

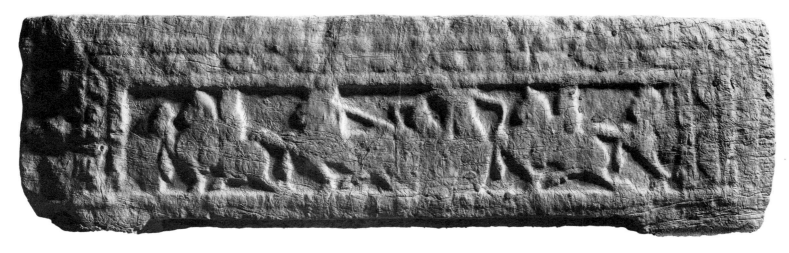

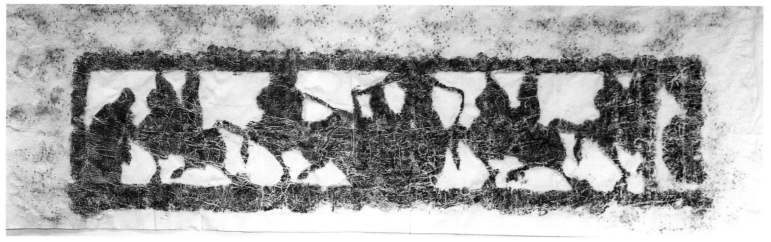

2. 龙、虎、凤

　　墓室横额，石纵 77 厘米，横 150 厘米；画面纵 42 厘米，横 158 厘米，浅浮雕。画面左边是凤，中为龙，右为虎，均左向。

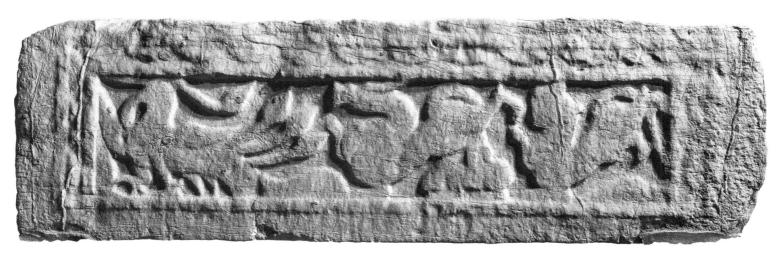

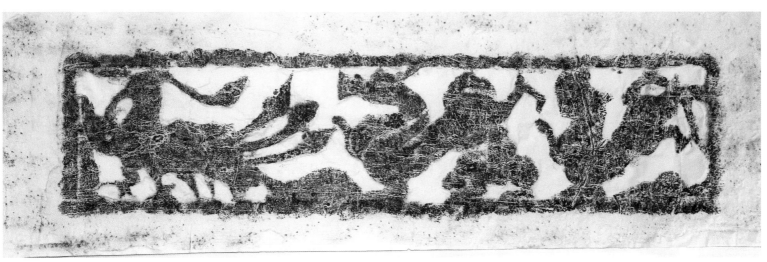

3. 十字穿环

墓门横额底部画像，石纵 50 厘米，横 194 厘米，减地平面线刻。画面为两组十字穿环。此石原本三面有画像，因石质原因，前后两面图像都漫漶不清了。

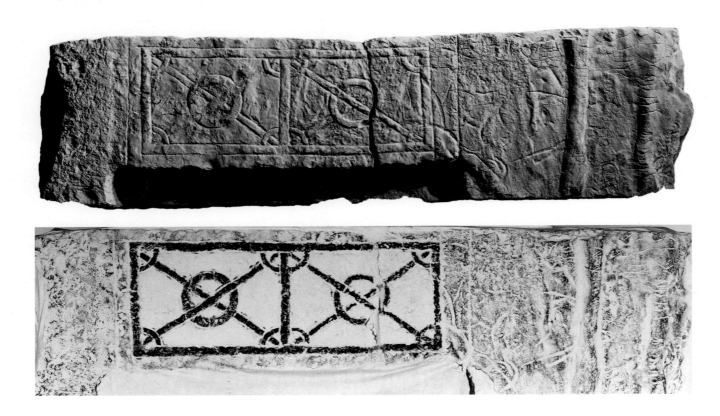

四、西独树村画像石

此墓位于县城东北 4 公里的西独树村，距沂河西岸 2 公里。1947 年土改时出土画像石四块：其一，长 186 厘米，宽 94 厘米，厚 14 厘米。画像内容为人物、神兽等。其二，长 126 厘米，宽 74 厘米，厚 12 厘米，画像内容为厥张、人物、神兽等。其三，长 178 厘米，宽 89 厘米，图像分三层：上层是 9 人骑马出行，中间是瑞兽图，下层是乐舞杂技图，其中有跳丸、倒立、盘鼓舞以及伴奏乐队。其四，长 84 厘米，宽 127 厘米，右上角残缺，画面亦分三层，上层为开明兽，中间为 5 个人物，下层为西王母、玉兔捣药。以上四石均为浅浮雕。其中前二件由沂南汉墓博物馆收藏。

1. 骑马人物、神兽

墓室构件，石纵 94 厘米，横 190 厘米，浅浮雕。画面分三层，上层刻 8 人分别骑马，左行，前有一人迎接；中层刻有神兽、凤鸟、仙人；下层刻垂幛纹。画面上部与左右两边各有三道边框，饰垂帐纹。

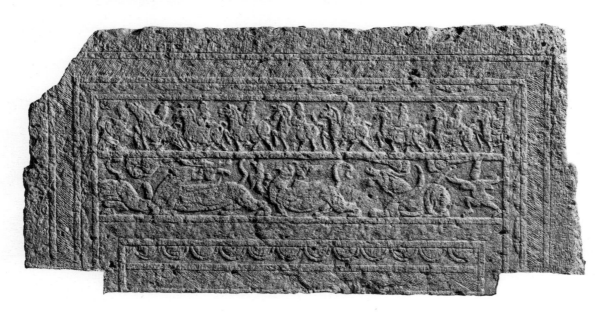

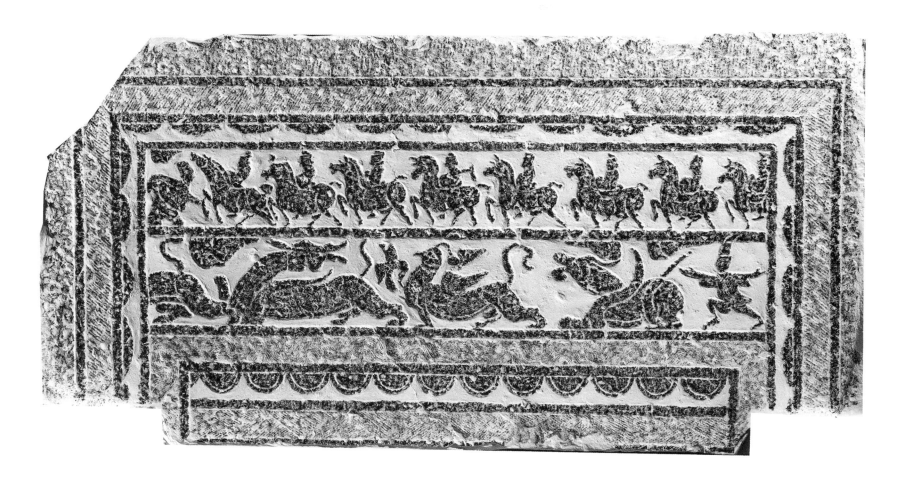

2. 厥张、人物

墓室构件，石纵127厘米，横75厘米，厚12厘米，减地平面线刻。此石正面、侧面均刻有画像。正面刻厥张、穿璧纹，边缘饰连弧纹、斜线纹；侧面画面分四格，上格刻一人物跪坐；二格刻伏羲，人首蛇身，执矩；三格刻一羽人；四格刻一玉兔。

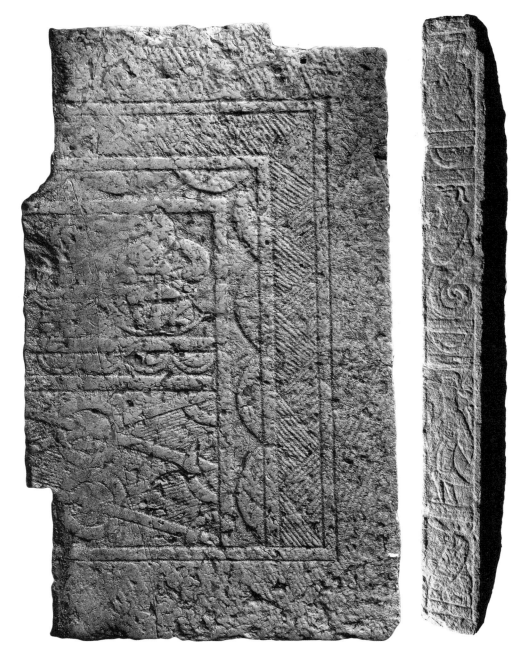

133

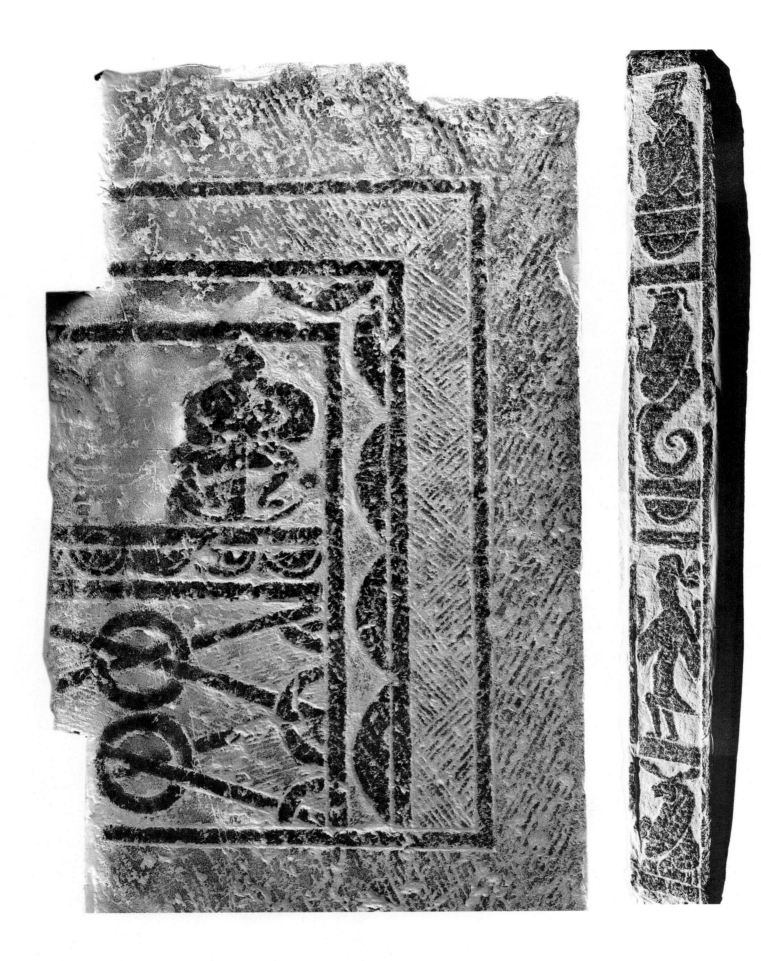

五、团山庄画像石

团山庄村位于县城驻地界湖街道，该墓位于团山庄村北、当地称为九顶莲花墩的山坡上，因有九块汉代画像石的立柱裸露于地表而得名。此处西距北寨汉墓约 1.5 公里。立柱高出地面约 40 厘米，似木桩墩子。正因如此，画像石顶部多有不同程度的损坏。1998 年移至沂南汉墓博物馆收藏。汉画像石均为墓葬立柱，正面有画像。纹饰有穿璧纹、棱形纹、交龙三鱼图，均为浅浮雕。

1. 交龙、鱼

石纵97厘米，横38厘米，浅浮雕。画面刻二龙交盘，下部形成穿璧状，上中下各有一条鱼，均左向。

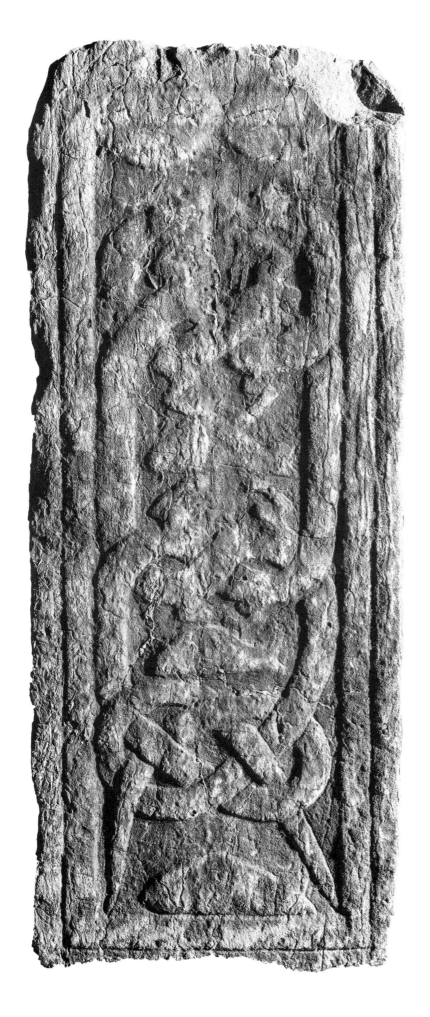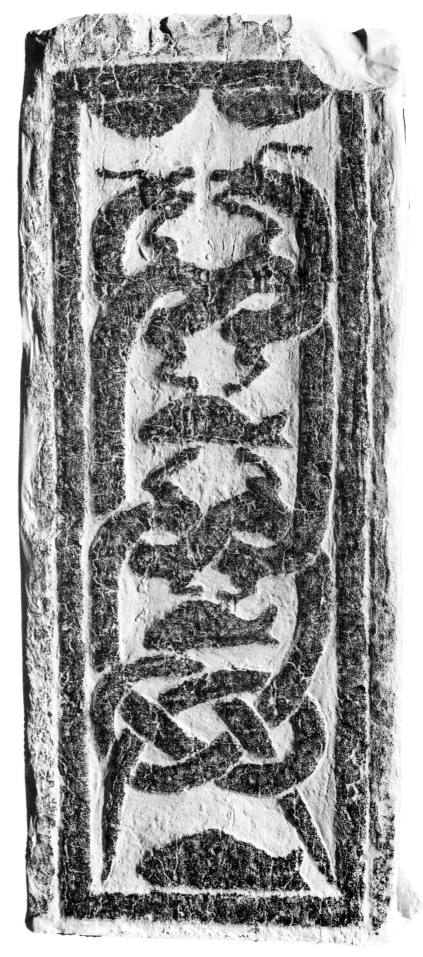

2. 十字穿环

石纵 99 厘米，横 40 厘米，粗面浅浮雕。画面刻二璧，四角、中间刻有圆弧，有对角线从玉璧中间穿过。（下左图）

3. 十字穿环

石纵 100 厘米，横 40 厘米，粗面浅浮雕。画面刻二璧，四角、中间刻有圆弧，有对角线从玉璧中间穿过。（下右图）

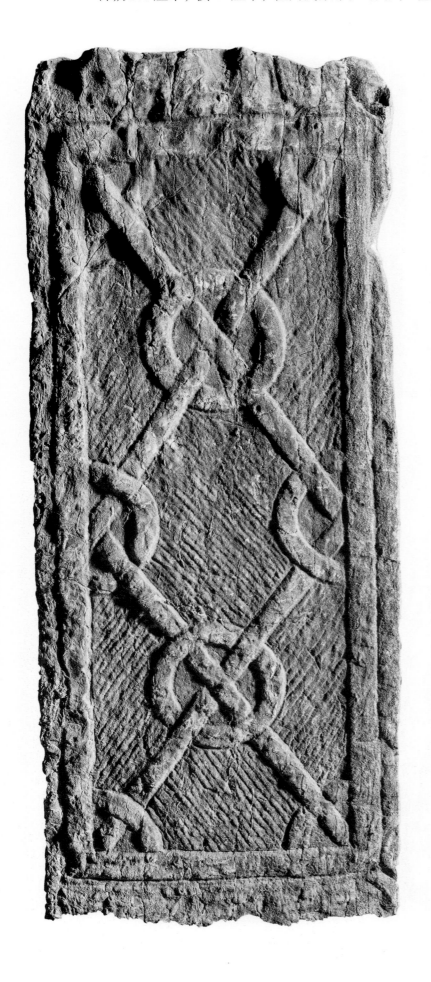

4. 十字穿环

石纵97厘米，横38厘米，粗面浅浮雕。画面刻二璧，四角、中间刻有圆弧，有对角线从玉璧中间穿过。（下左图）

5. 十字穿环

石纵97厘米，横41厘米，粗面浅浮雕。画面刻二璧，四角、中间刻有圆弧，有对角线从玉璧中间穿过。（下右图）

六、仕子口村画像石

2013年秋，苏村镇仕子口村民在建大棚时，无意间挖到一座汉墓，经抢救性发掘，画像石被运至沂南汉墓博物馆保存。此画像石墓，其雕刻风格与莒县沈留庄汉墓类似，多系浅浮雕。此墓因处于农田中，受化肥腐蚀较为严重，致使很多画面漫漶不清，特别是横额，因为距离地面近，腐蚀最严重，多数横额仅存轮廓，无从辨识。立柱图像因埋藏较深，受到的腐蚀略轻，虽也仅剩轮廓，局部图像还可辨识。因此相关解读可能不一定准确，仅供参考。此墓雕刻了较多的人物拥彗、持戟、捧笏板，人文色彩浓厚。通过对比各石画像，发现石与石之间多数是对称的。

1. 树、神兽
石纵108厘米，横36厘米，浅浮雕。画面上刻一仙树，树下一神兽。

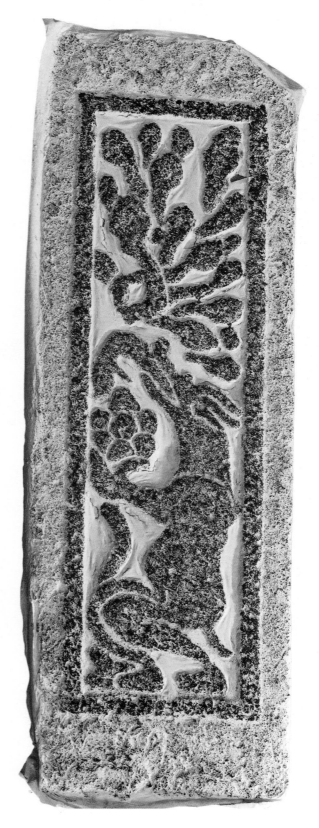

2. 交龙

石纵 107 厘米，横 34 厘米，浅浮雕。画面上刻二龙相交，亦有可能是龙虎相交。

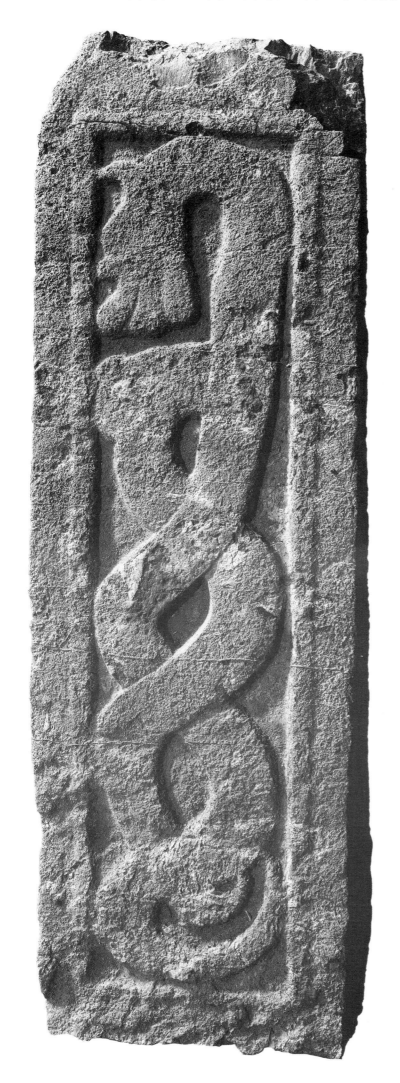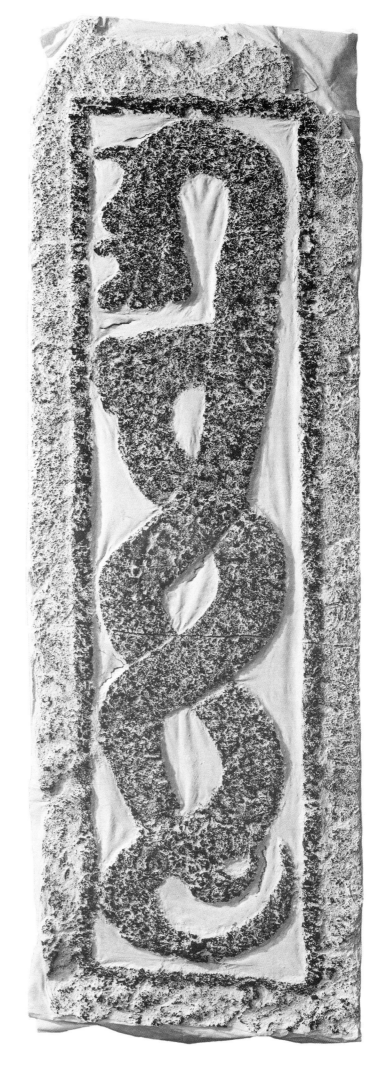

3. 人物

石纵 109 厘米，横 32 厘米，浅浮雕。画面分两格：上格刻一人物捧盾，下格刻一人物持笏板。

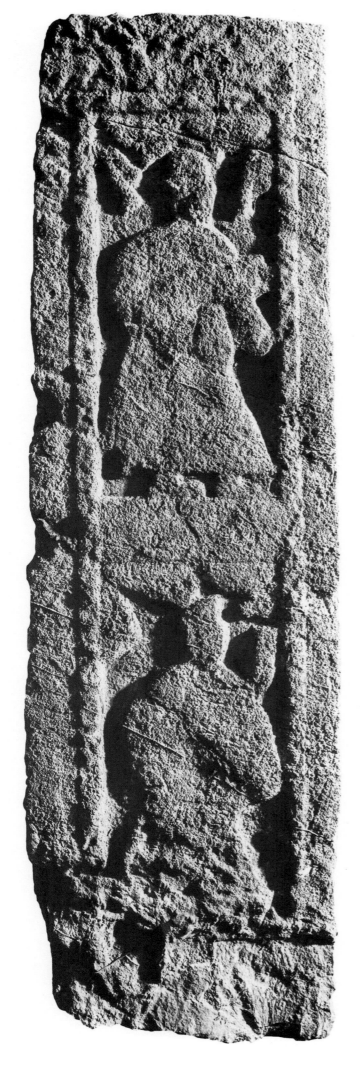
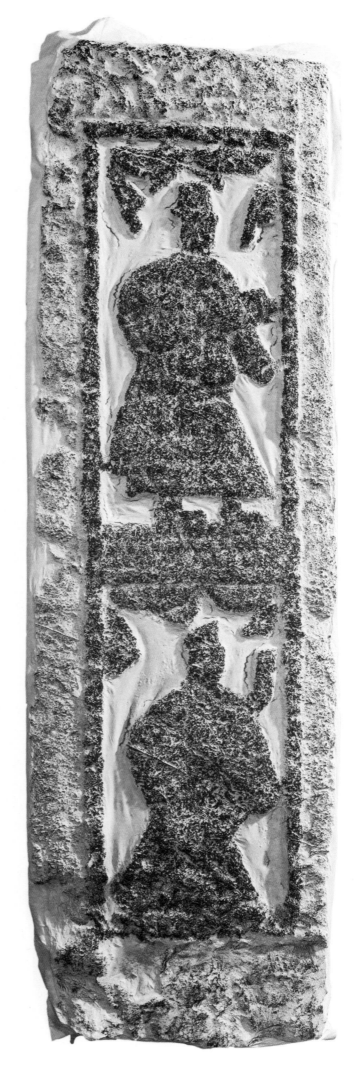

4. 人物

石纵 106 厘米，横 28 厘米，浅浮雕。画面分两格：上格刻一人物持笏板，下格刻一人物拥彗。

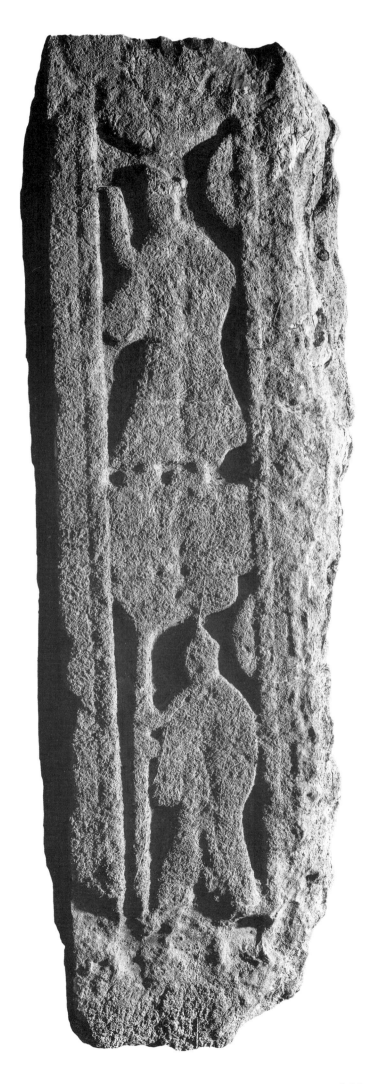
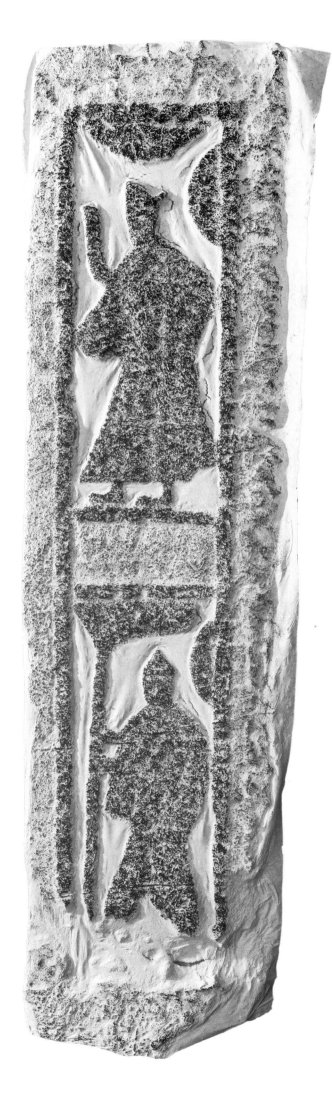

5. 神兽、鸟

石纵 107 厘米，横 31 厘米，浅浮雕。画面分三格：上格刻二神兽，中格刻菱形纹，下格刻一鸟一神兽。

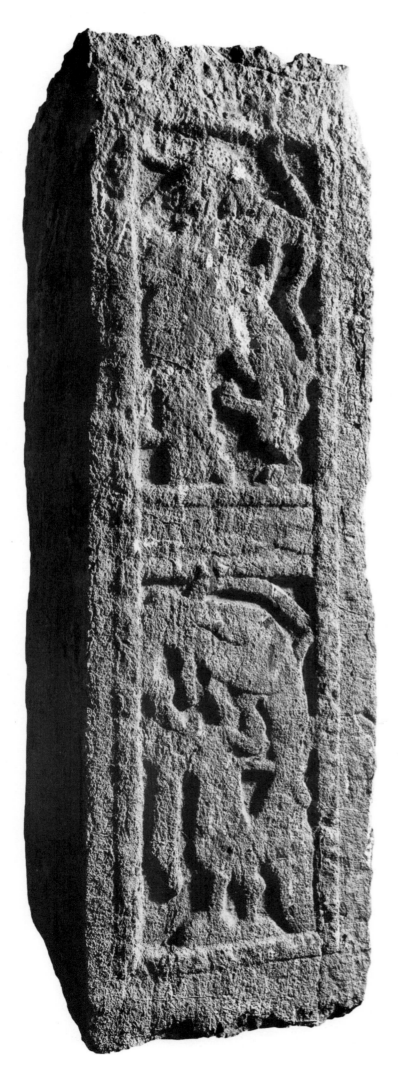
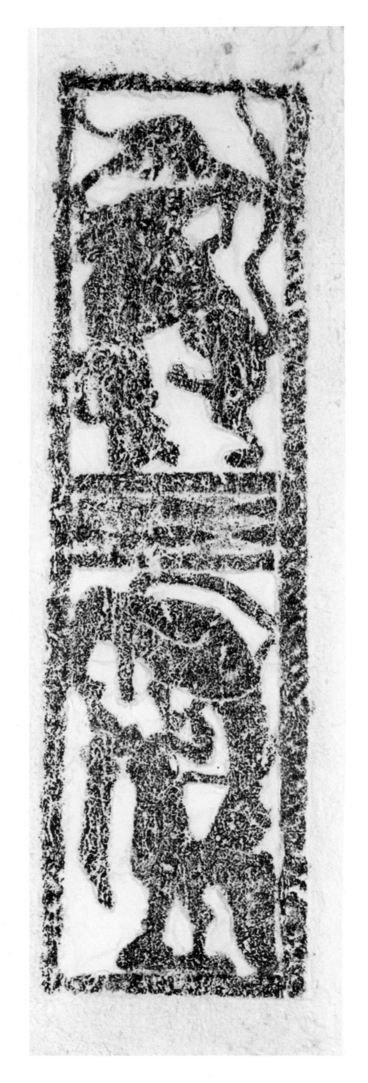

6. 鸟衔鱼、龙虎

石纵 109 厘米，横 30 厘米，浅浮雕。画面分两格：上格刻一鸟衔鱼，下格似龙虎相戏。

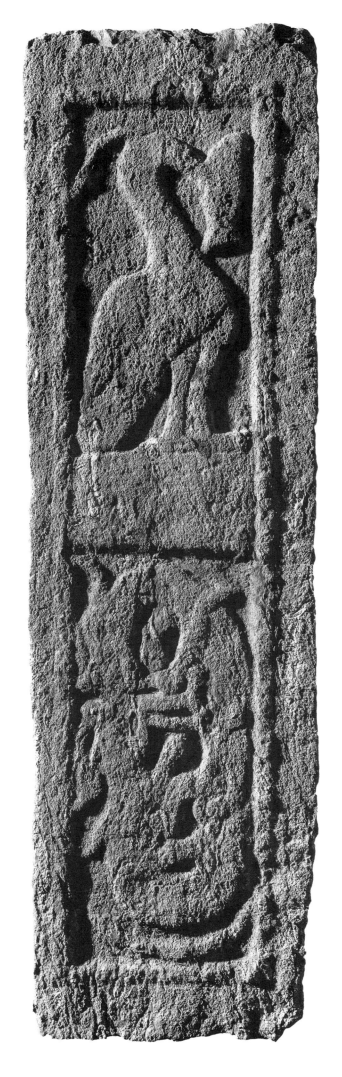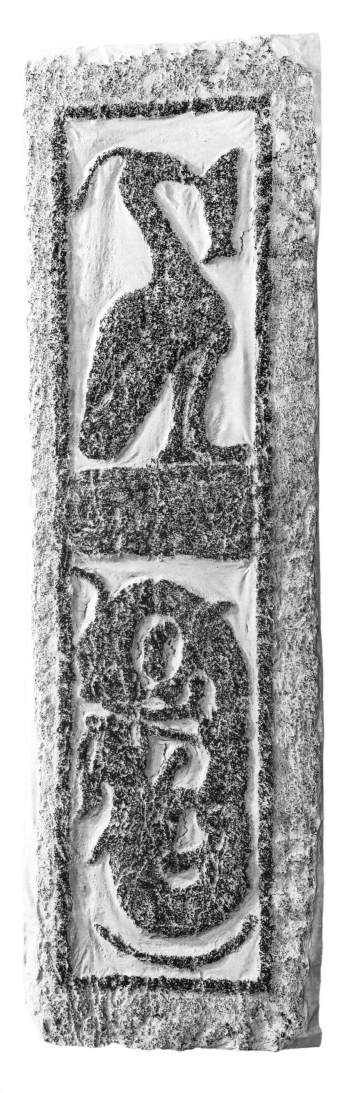

7. 人物

石纵 106 厘米，横 35 厘米，浅浮雕。画面分两格：上格刻一人物戴进贤冠佩剑，下格刻一人一手持梃、一手持便面。

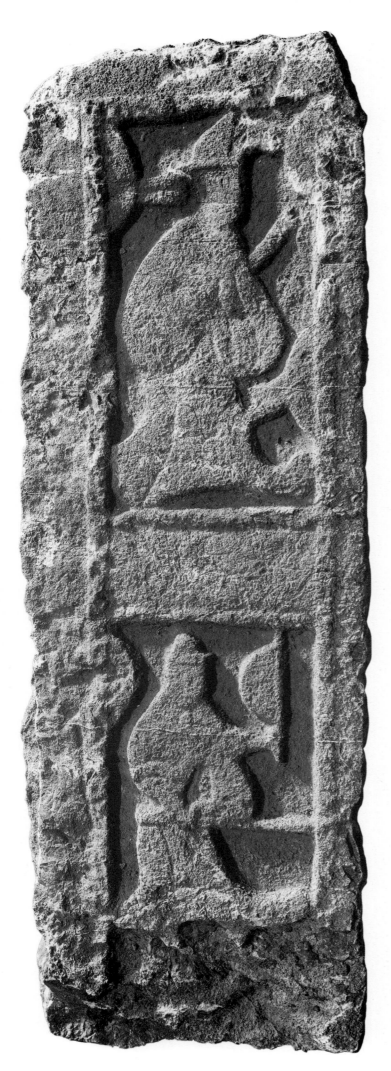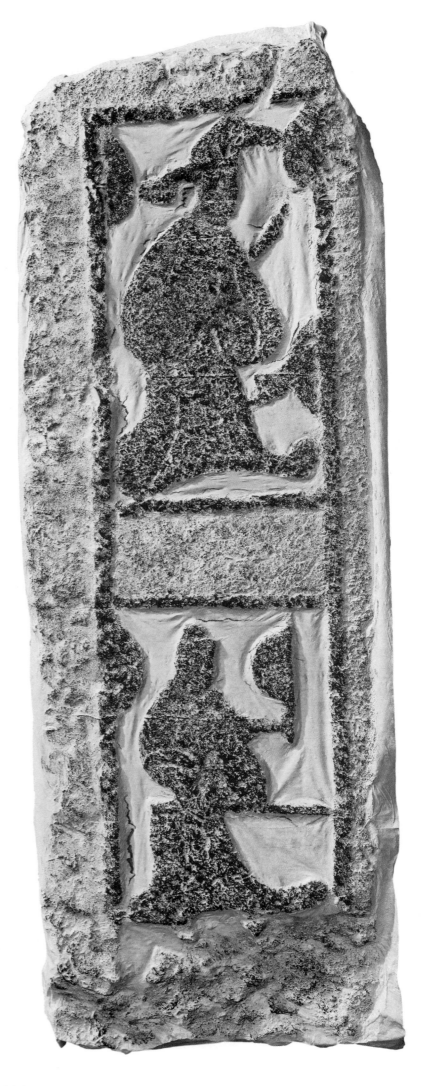

8. 人物

石纵 104 厘米，横 35 厘米，浅浮雕。画面分两格：上格刻一人物捧盾，下格刻一人物拥彗。

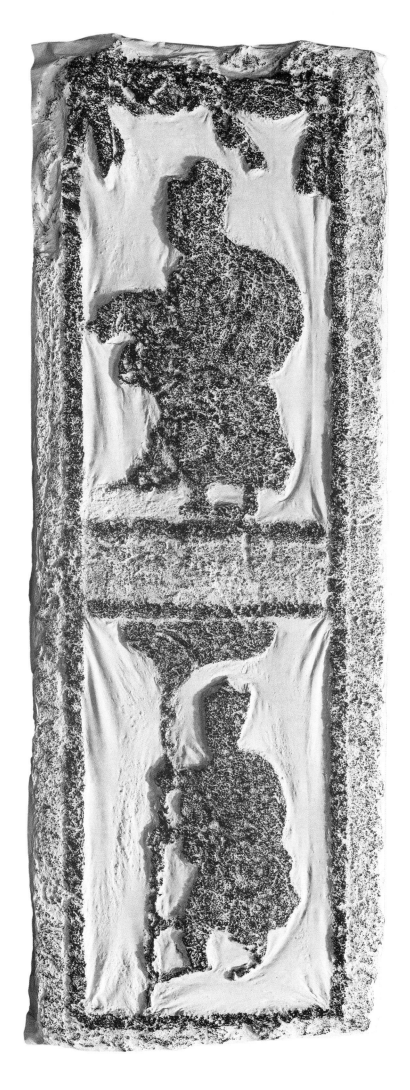

9. 人物

石纵 107 厘米，横 29 厘米，浅浮雕。画面分两格：上格刻一人持戟，下格刻一人拥彗。

10. 神兽、人物

石纵 43 厘米，横 134 厘米，浅浮雕。画面左似仙人戏虎，又似一九头人面兽；右有二人踞坐。

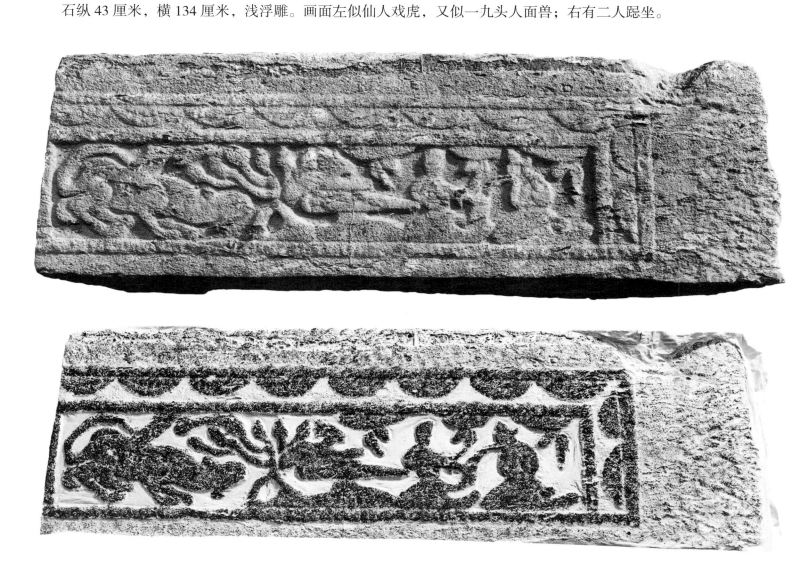

11. 乐舞

石纵 38 厘米，横 209 厘米，浅浮雕。画面刻乐舞百戏，可辨识的有中间人在跳长袖舞，右一人边舞边击鼓，再右三人观看表演，其中一人持便面。

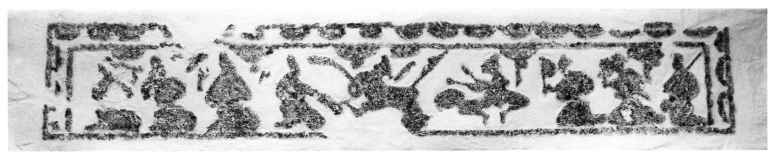

147

12. 车马出行

石纵 42 厘米，横 199 厘米，浅浮雕。画面刻左一人鞠躬，一人拥彗迎接，二马骑后一轺车，一马骑跟随在后。

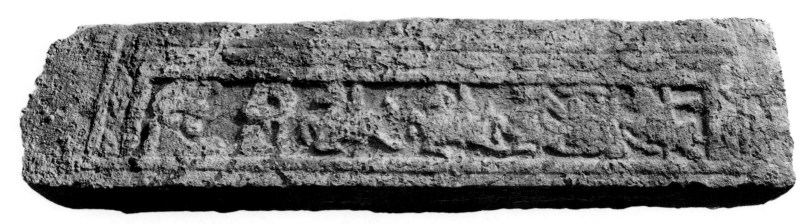

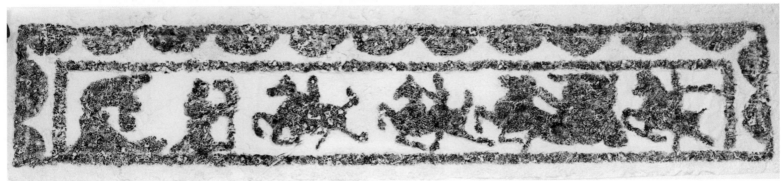

13. 凤鸟、人物

石纵 42 厘米，横 129 厘米，浅浮雕。画面左端刻二凤鸟，右端二人相向踞坐，上边刻连弧纹。

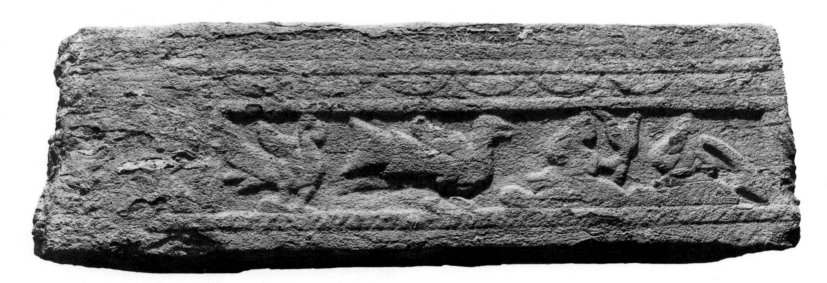

14. 龙

石纵 106 厘米，横 33 厘米，浅浮雕。画面分二格，上下格分别刻一龙。

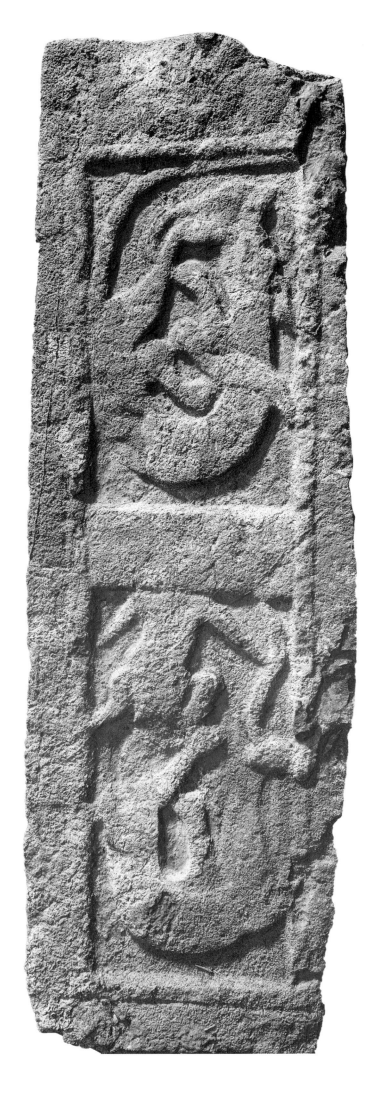
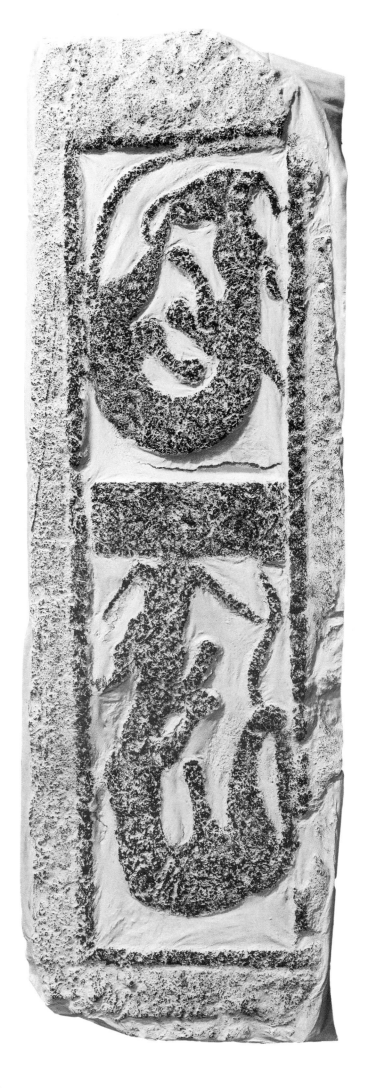

15. 龙、凤鸟

石纵 105 厘米，横 32 厘米，浅浮雕。画面刻有二龙，一凤鸟。

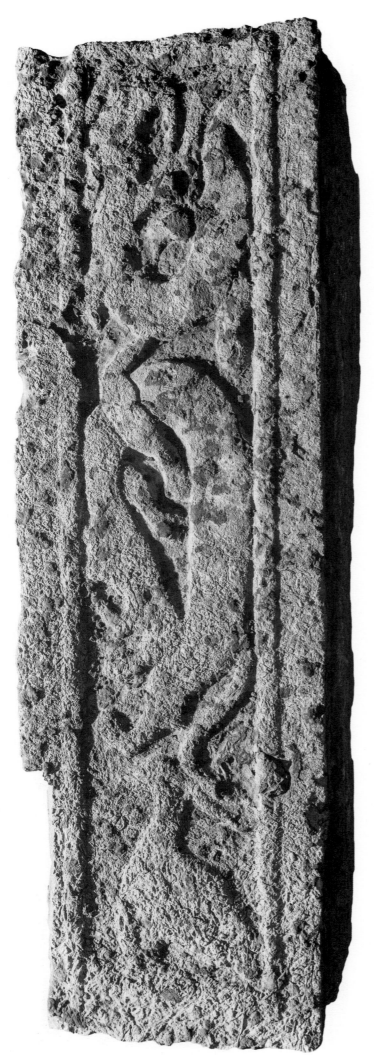
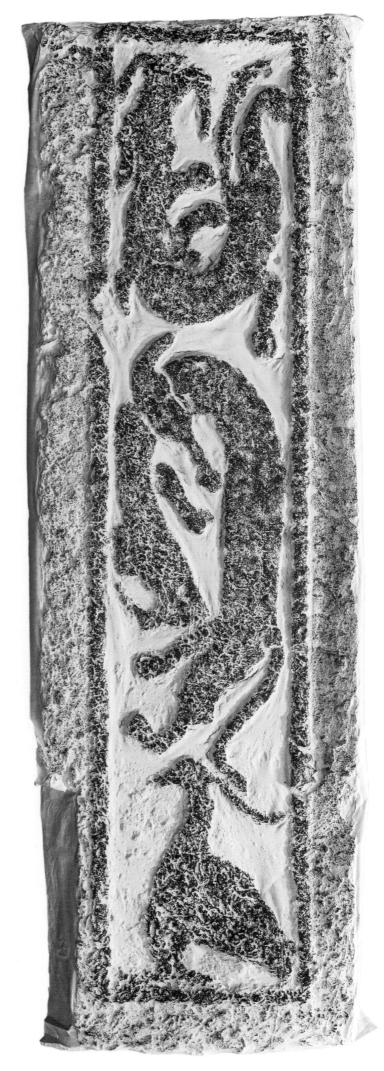

16. 神兽、凤鸟

石纵 106 厘米，横 31 厘米，浅浮雕。画面刻二兽似龙虎相戏及一凤鸟。

七、其他

1. 车马出行

墓室横额，石纵 42 厘米，横 239 厘米，浅浮雕。画面上刻左一人鞠躬迎接，四人骑马，二人跟随，后有一辆辂车，一人骑马。沂南县青驼镇高家庄子村出土。

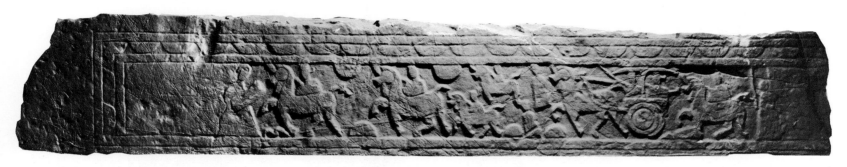

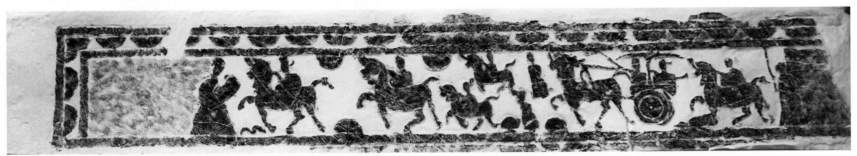

2. 凤鸟、玉兔捣药

墓室横额，石纵 47 厘米，横 173 厘米，浅浮雕。此石画面侵蚀严重，部分模糊不清。画面刻左右各一只凤鸟面朝中间，中间两只玉兔面对面捣药。外有三重边框和垂帐纹。

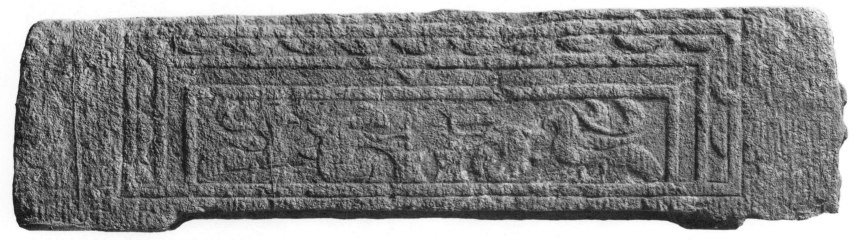

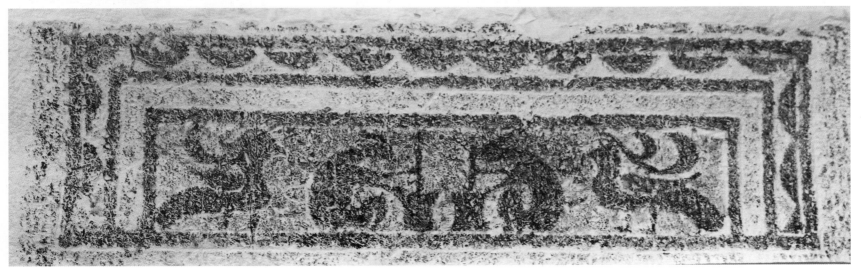

3. 龙、虎

墓室立柱，两面有图。石纵100厘米，横30厘米，厚24厘米，浅浮雕。正面刻虎，右侧面刻龙。

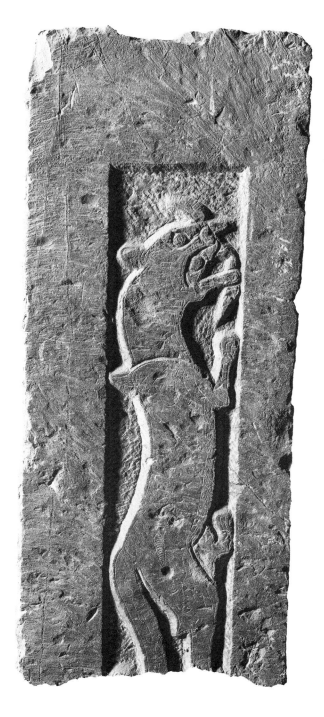

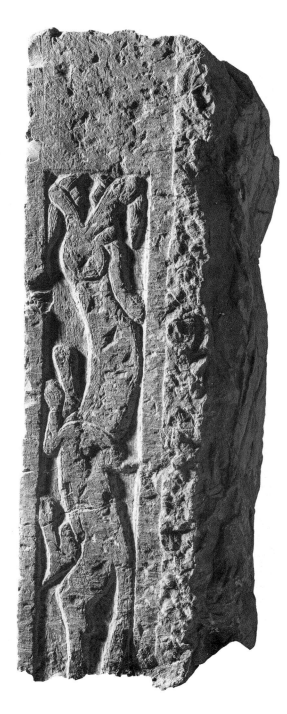

第二节　执法收缴的画像石

　　2010 年 3 月 13 日，山东省临沂市、沂南县的两级文物、公安部门联合执法，破获 "3.13 画像石案"，收缴石刻文物 50 件。应临沂市文化出版局、公安局邀请，山东省文物局于 2010 年 3 月 17 日组织专家组赴沂南，对 "3.13 案" 收缴文物进行了鉴定。经鉴定，其中有二级文物 3 件，三级文物 10 件。一次能够查获如此多的画像石，且级别如此之高，在全国实属罕见。本批画像石现由沂南汉墓博物馆保护、展示。

　　题材内容广泛。本批收缴石刻共 50 块，其中汉代画像石 37 块，疑赝 5 块，明清石刻 7 块，寺庙石刻 3 块。汉画像石的题材内容非常广泛，主要分三类：一是现实生活题材，内容有车骑出行、胡汉交战、迎宾拜谒、六博博弈、庖厨宴饮、乐舞杂技、亭台楼阁、门卒侍卫、杂技人物等，反映了汉代的政治、经济、军事、生活的方方面面。二是神话传说题材，内容包括伏羲与女娲，西王母与东王公，以及方相氏、凤凰、羽人、蚕神、三足乌、毕方神鸟、双龙穿璧、玉兔捣药等，表达了汉代人希望死后能够升仙和享受仙境生活的强烈愿望。其中蚕神、毕方的形象在汉画像石中比较罕见。三是瑞兽祥瑞题材，内容包括青龙、白虎、朱雀、羊首、鱼、铺首衔环等。瑞兽和祥瑞寄托了汉代人对美好幸福的向往和企盼。

　　尤为令人振奋的是，在第一石线刻人物、六博图中，洋洋洒洒，共刻了汉字 18 个，人物 61 人，祥瑞 43 个，马 11 匹，小鸟 9 只，铺首 2 个，纹饰 7 种，以及四维轺车、阙形建筑、六博棋盘、棨戟、盾、彗、樽、勺、笏等，场面异常宏大，内容极为丰富，令人叹为观止！

　　雕刻技法多样。本批画像石的雕刻技法共 3 种，包括浅浮雕、高浮雕、阴线刻。汉画像石中，第一石线刻人物、六博图为阴线刻，龙虎羊首图为高浮雕，其余均为浅浮雕；明清墓志盖、墓志均为阴线刻；寺庙等建筑构件中，均为浮雕。

　　边缘纹饰丰富。本批画像石汉画像石纹饰包括边缘纹饰和主题纹饰，一般都以带状形式刻在图像的四周，或作为主题图像的隔框而存在。主题性纹样主要有各种吉祥纹样，整幅画面刻一种主题饰纹，如杂技图、蚕神图、庖厨图三石侧面的龙云纹图案，持戟人物画像石侧面的穿璧纹图案，有两件立柱画像石，其中上部一小部分刻画了方相士和虎首的形象，下面大部分画面刻画的是穿璧纹。边缘纹装饰主要装饰于物像边缘，这类纹饰基本上采用均齐、平衡式组织排列，起装饰效果，主要有齿形纹、垂幛纹（亦称叠幛纹、连弧纹）、龙云纹、涡旋纹、水波纹、菱形纹、穿璧纹、柿蒂纹等。在整幅画面或在画面的四周、上下、左右饰以优美多变的纹饰和图案，给人一种赏心悦目的感觉。

1. 祠主受祭图

　　祠堂后壁画像石，石纵 75 厘米，横 161 厘米，厚 17 厘米，阴线刻，二级文物。整个画面上下、左右边缘部分各刻三层纹饰带：最外层为齿形纹，中间层为菱形纹，最内一层为三角形纹。四周三角形纹饰间刻 8 只祥瑞。三层纹饰带内的画面分左右两部分。

　　画面左半部分：左右各有一座几乎相同的阙形建筑，两阙形建筑的中间有一厅堂，厅堂内 2 主人端坐，女左男右，女主人左 2 侍者，男主人右 3 侍者；男女主人下有 10 女，皆裙裾飘飘，头像间刻两处 "诸夫人" 榜题，最右仕女头像左侧刻 "僮女"。仕女下分左右二格，分别刻铺首、白虎、拥彗侍者、青龙、朱雀等，两边各有二持棨戟侍者。

　　画面右半部分分三层，上层站立 12 人，中间一老者一少者，均左向；老者头像右侧刻 "斋（齐）潜（冈）王" 三字，右 5 侍者持笏恭立；少者头像左侧刻 "齐皇子" 榜题，头像左 5 侍者。第二层中部刻六博棋棋盘，2 人在博弈，左博者的左手腕上部和右博者的右手腕上部各刻 "博君" 二字，左博弈者的身后有 6 侍者，右博弈者的身后有 4 侍者。第三层为车马出行，前有一骑者，回首后望，骑者上部有 4 侍者徒手而立；前单骑后有二骑，二骑者后有 3 骑，3 骑后一行者，行者后一四维轺车，车上一人身前俯，马上部有一骑前行；四维轺车后有 2 骑。车马出行队伍上方有 6 只鸟儿在飞翔。

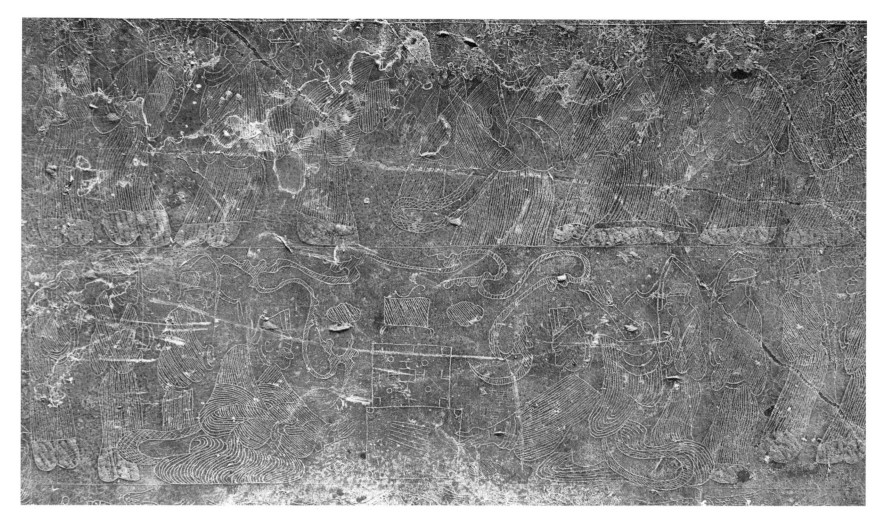

"博君"（局部）

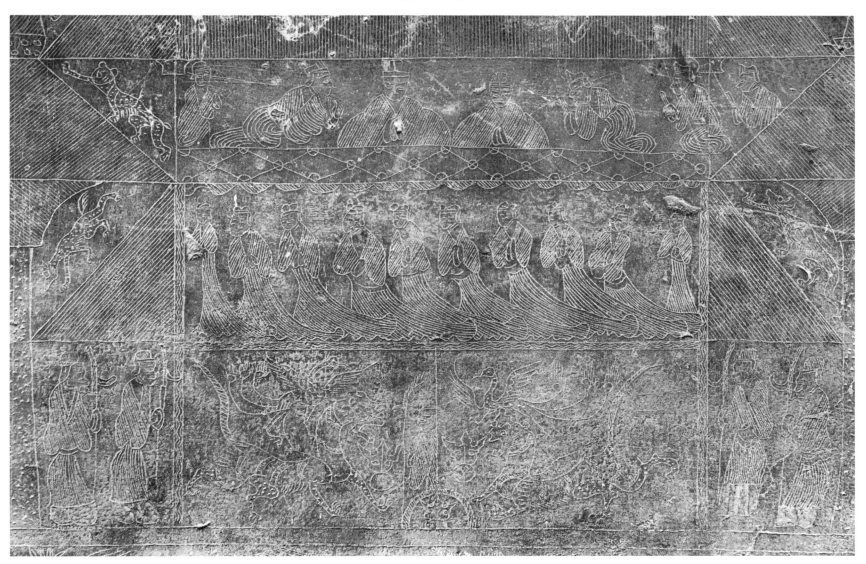

"诸天人"（局部）

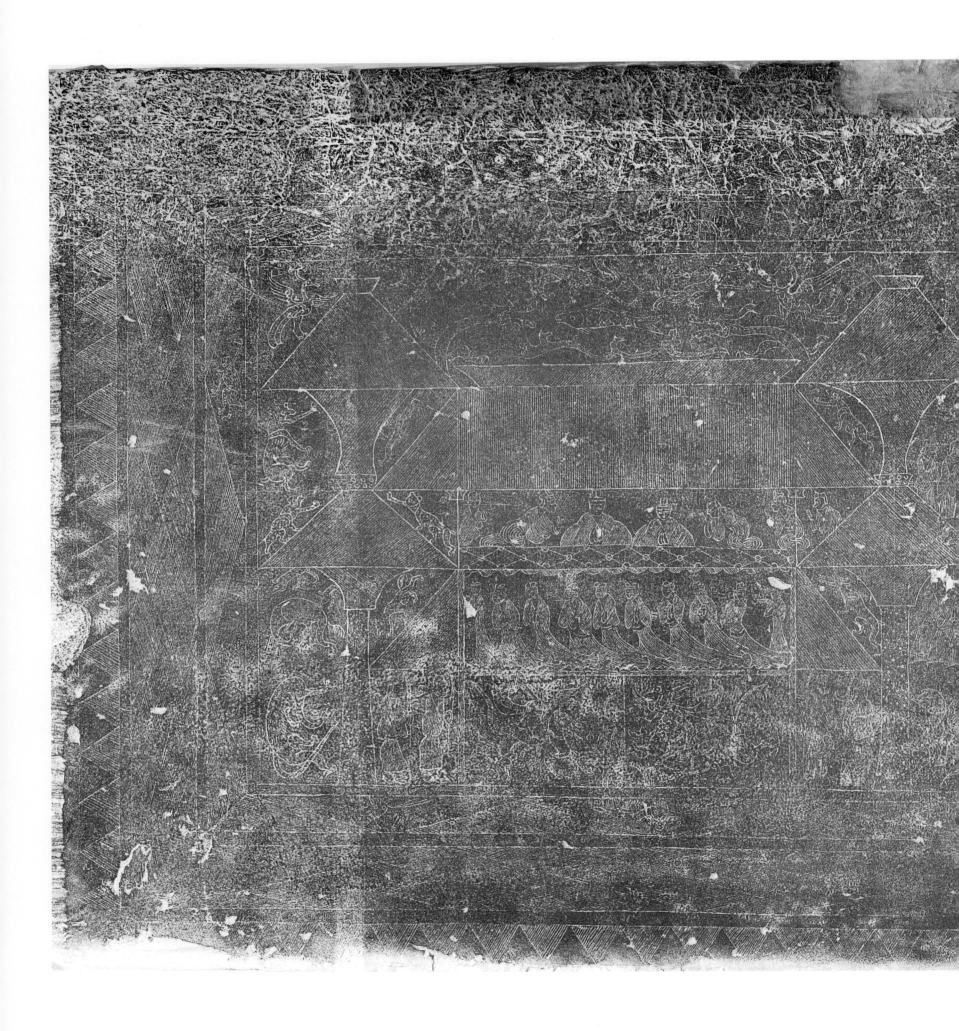

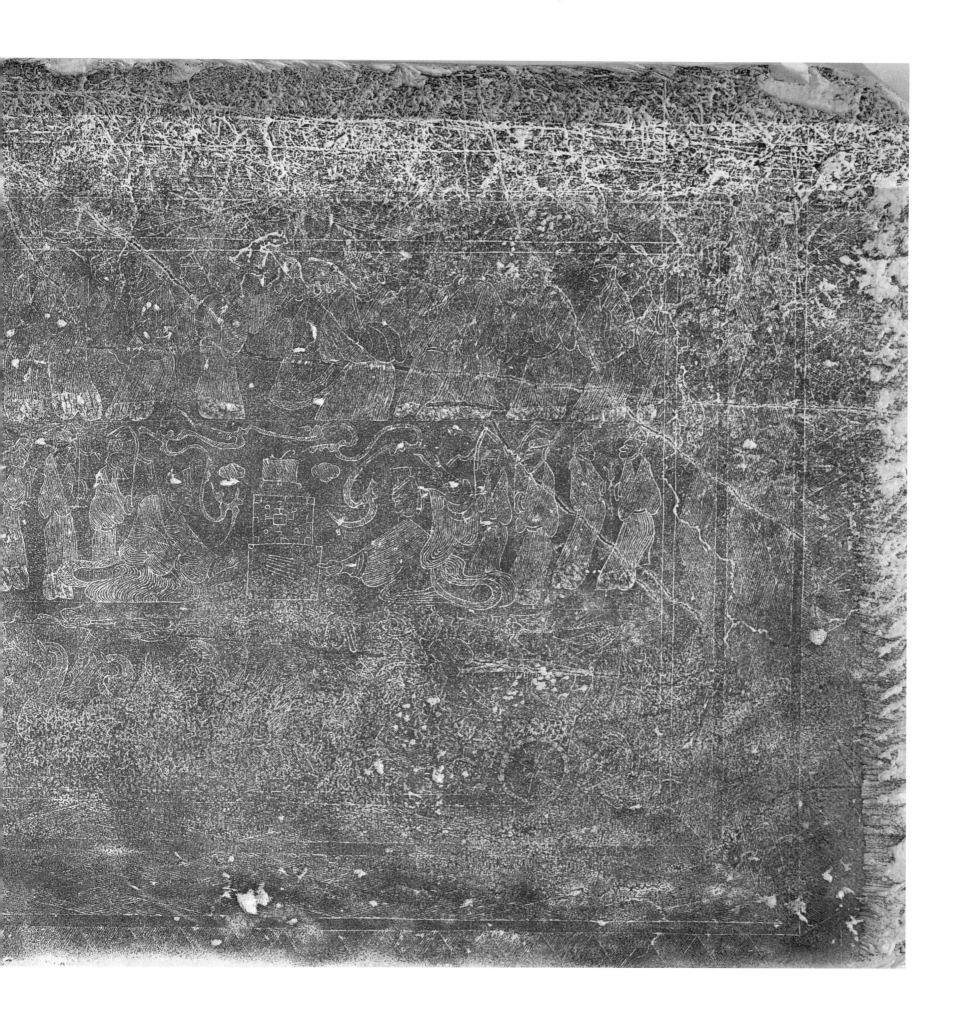

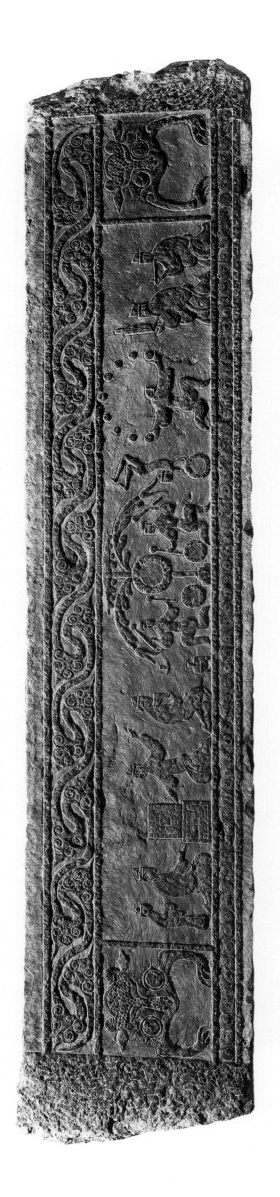
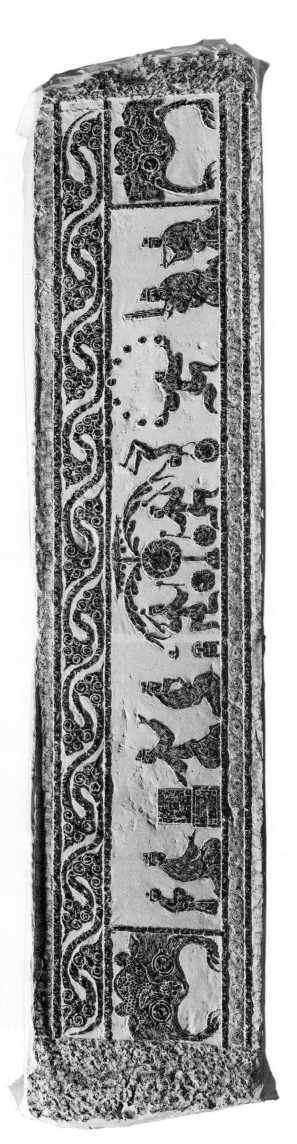

2. 六博百戏图

墓葬横额画像石，石纵49厘米，横237厘米，厚29厘米，浅浮雕，二级文物。画面中间竖一建鼓，羽葆翻飞，两鼓手双手执枹，边敲边舞。建鼓左一人踞坐，手捧排箫。再左刻一六博棋棋盘，两人博弈，其中一人跪立，一人踞坐，右者举手相邀，最左一侍者。建鼓右一人倒立于鼓上，再右一人，单膝跪地，仰头抛丸，共九颗。右一人吹竽，一人吹管。画面的两端各有一虎的正面头像，两前肢盘曲下按。画面上下有边栏两道，上边栏内刻龙云纹，下边栏内刻涡旋纹。

3. 胡汉交战图

墓葬横额画像石，石纵 49 厘米，横 166 厘米，厚 30 厘米，浅浮雕，二级文物。画面刻右汉骑、左胡骑各三。汉人戴平顶帽，前一汉人下马单膝跪立，一手执刀，一手执盾，后二人张弓欲射。左边前一胡人下马跪地乞降，后二胡人张弓欲射。画面上下有边栏两道，上边栏内刻龙云纹，下边栏内刻涡旋纹。

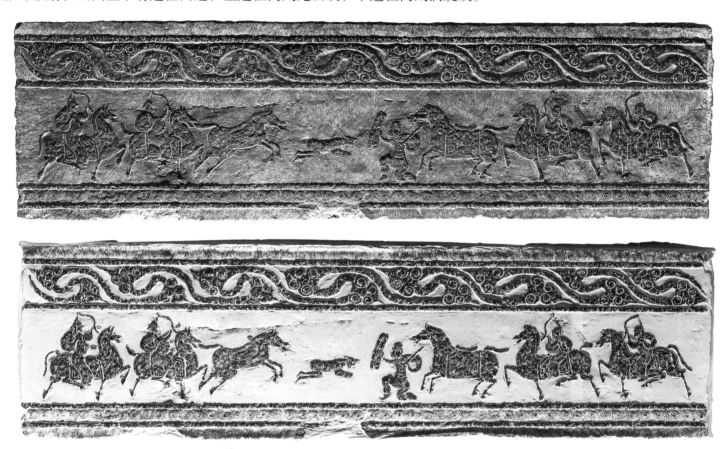

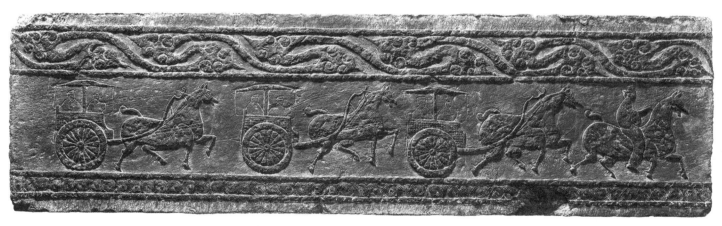

4. 车马出行图

墓葬横额画像石，石纵 49 厘米，横 167 厘米，厚 31 厘米，浅浮雕，三级文物。画面右一骑导行，后三辆轺车相随，各一马拉车，马皆高抬左腿，步态悠然。车上各二人，一人执辔，一人端坐。画面上下有边栏两道，上边栏内刻龙云纹，下边栏内刻涡旋纹。

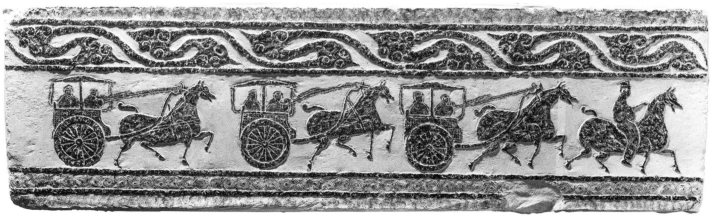

5. 凤猴、鹭捉鱼图

墓葬立柱画像石，石纵 118 厘米，横 41 厘米，厚 27 厘米，浅浮雕，三级文物。正面为凤猴图，画面下刻一灵木（仙树），盘曲昂然，树上、树旁有二只猴、二十只凤鸟，其中猴为一老一小，凤鸟有的在巢中，有的已展翅高飞。画面上与左边各有两道边栏，上边栏内刻锯齿纹，左边栏内刻水波纹。

石左面为鹭啄鱼图：画面上刻一虎头，两前肢盘曲下按；中刻鹭捉鱼，鹭的右腿踩于鱼背之上；下刻一侍者，持笏恭立。

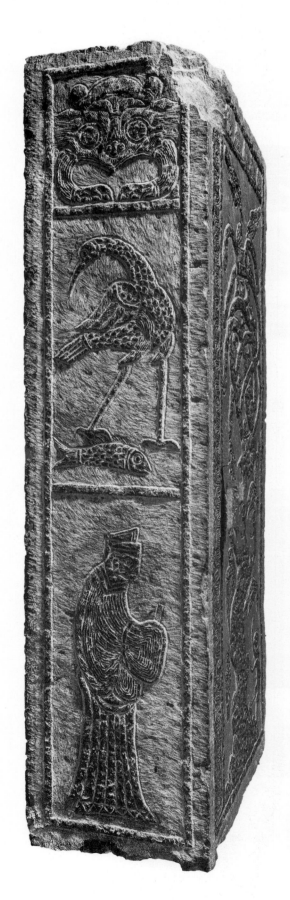
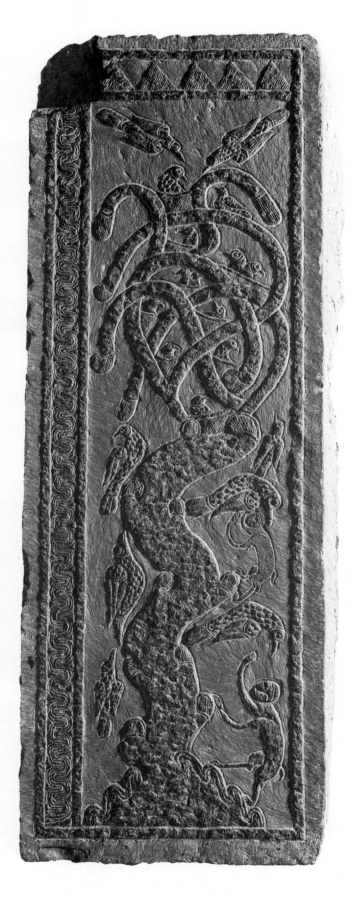
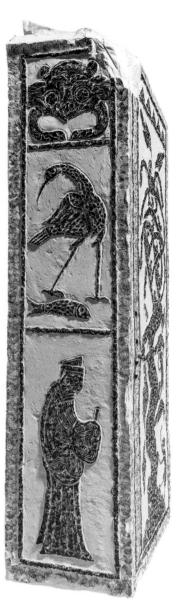
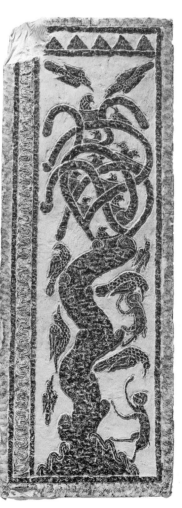

6. 杂技图、龙云纹

墓葬立柱画像石，石纵 118 厘米，横 34 厘米，厚 28 厘米，浅浮雕，三级文物。

正面为杂技图，画面分三格。上格刻一人仰首挺胸，右手叉腰，左手举一铲形物。第二格刻一人瞪目张口，蹲立，双手上举。第三格刻一人，左手持钩镶，右手持环首刀举于肩上。画面右边有边栏两道，内刻水波纹。石右面整幅画面刻龙云纹图案。

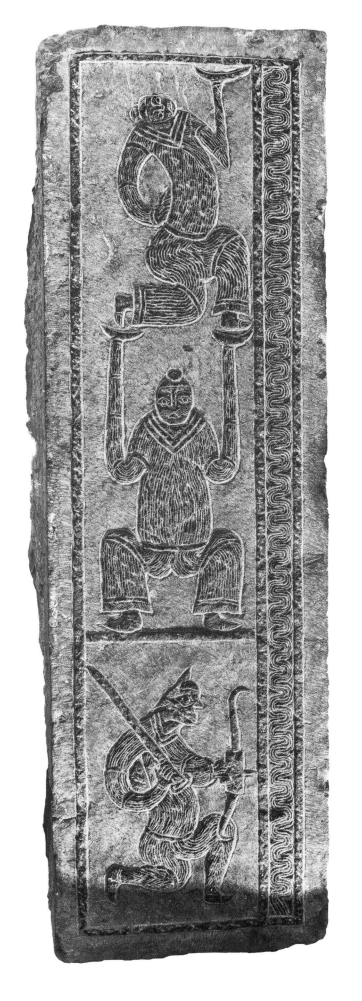

7. 三人物图、穿璧纹

墓葬立柱画像石，石纵 117 厘米，横 40 厘米，厚 31 厘米，浅浮雕，三级文物。

正面为三人物图：画面分三格，上格和下格各刻一人执戟侧立，中格刻一人袖手、戴通天冠，左右长须扬起。画面左右各有两道边栏，左边栏内刻龙云纹，右边栏内刻涡旋纹。

石左面整幅画面刻穿璧纹图案。

8. 庖厨图、龙云纹

墓葬立柱画像石，石纵 117 厘米，横 38 厘米，厚 28 厘米，浅浮雕，三级文物。

正面为庖厨图：画面分四格。上格刻一厅堂，内一尊者长须扬起，端坐于几后；第二格刻一人正在切割，壁上挂鱼、猪头、猪肉、猪腿；第三格刻一人正在烧煮，壁上挂炊具。最下格刻一人正在汲水。画面左边两道边栏内刻涡旋纹。石左面为整幅画面刻龙云纹图案。

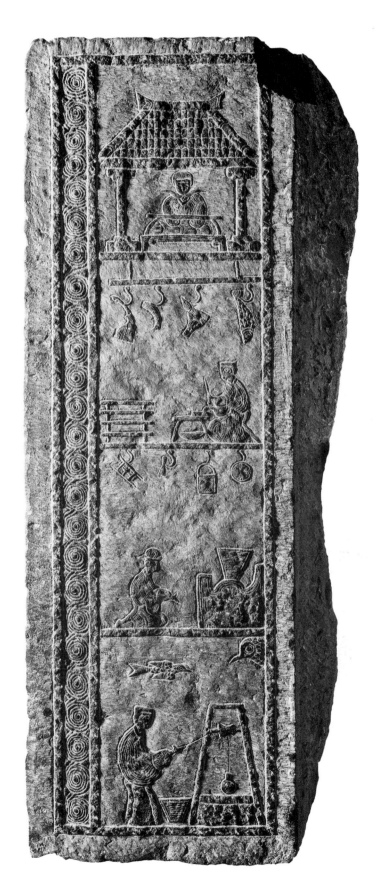

9. 人物异兽、龙云纹图

墓葬立柱画像石，石纵 118 厘米，横 38 厘米，厚 29 厘米，浅浮雕，国家三级文物。

正面为人物、异兽图：画面分四格，上格刻一男子，第二格刻女子，第三格刻一发髻高耸的女子，第四格刻一马首人身神怪，身背一捆丝状物，似为《山海经》中描述的"蚕神"，整个画面表述的为远古时老两口的独生女如何变为蚕神的故事。画面左边边框内刻涡旋纹。

石左面整幅画面刻龙云纹图案。

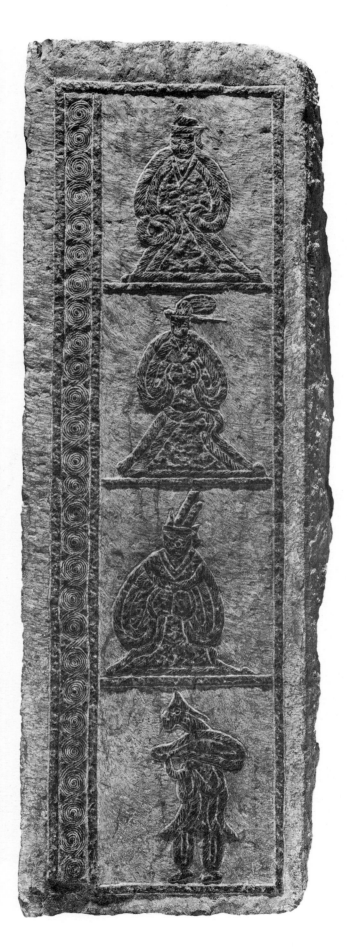

10. 鸟兽图

　　墓葬立柱画像石，石纵 117 厘米，横 46 厘米，厚 35 厘米，浅浮雕，三级文物。画面分四格，上二层各刻一鸟，皆长喙单足，似为《山海经》中单足如鹤主长寿的"毕方"神鸟，上层有冠者为雄，第二层无冠者为雌。第三层刻一鸟头、人身、有翼之神怪，手执笏板；第四层刻一兽头、人身有翼之神怪。画面左右各有边栏二道，左边栏内刻水波纹，右边栏内刻龙云纹。

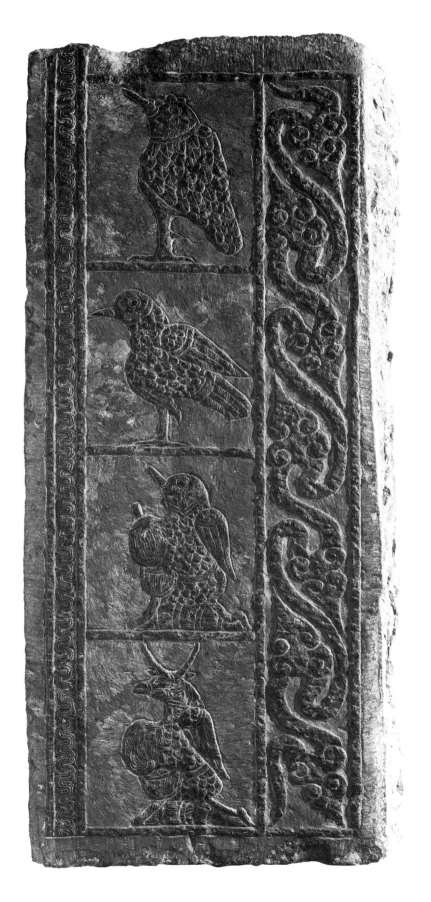
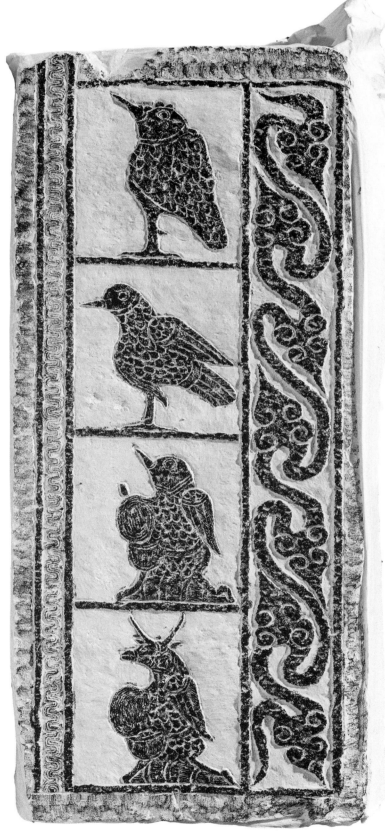

11. 东王公仙界图

墓葬立柱画像石，石纵 118 厘米，横 42 厘米，厚 27 厘米，浅浮雕，三级文物。画面分四格，上格刻东王公，有翼，端坐于悬圃之上。第二格刻三足乌。第三格刻九尾狐。第四格刻两仙人，一仙人手执仙草，一仙人吹管。画面上、右各有两道边栏，上边栏内刻锯齿纹，右边栏内刻涡旋纹。

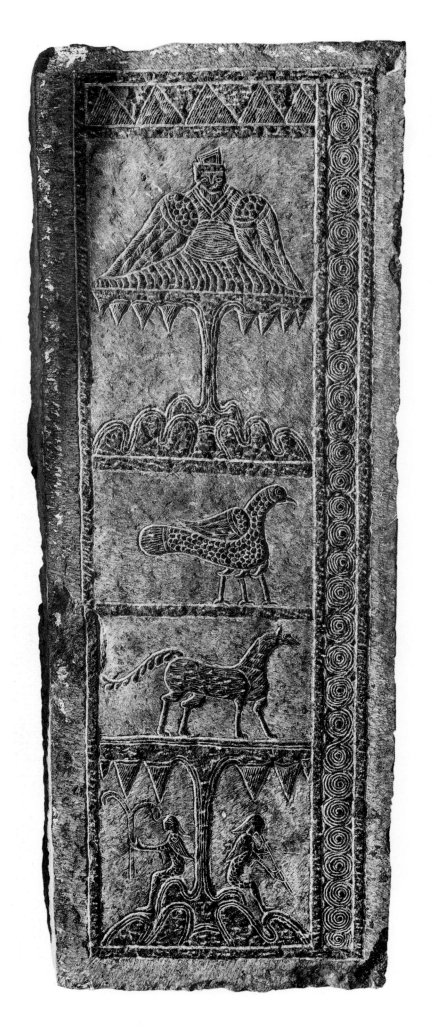
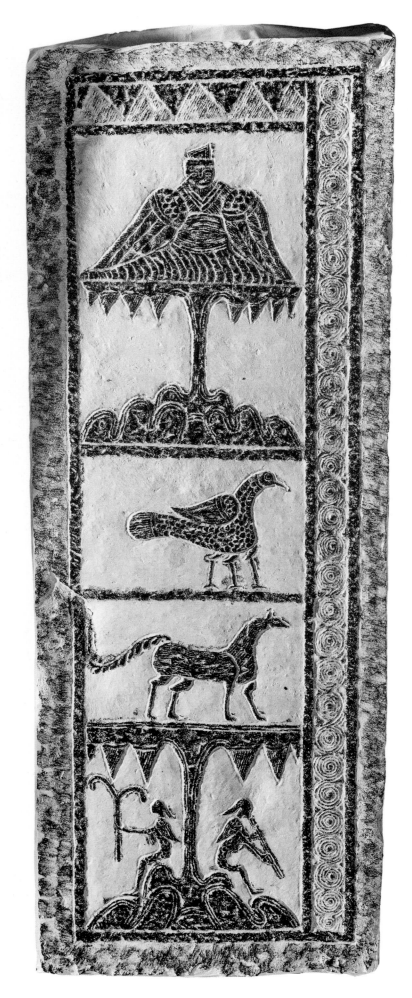

12. 楼阁人物图

　　墓葬立柱画像石，石纵 118 厘米，横 68 厘米，厚 33 厘米，浅浮雕，三级文物。画面分两格，上为楼阁，二人跽坐交谈，屋顶上有二只猫头鹰，六只凤鸟，另有仆人二人，阁楼上层门半开。下层为人物拜见，旁有阁楼楼梯，外有松树两株。画面右侧边框内为涡旋纹，下边有三条横线与五条垂线相交的纵横纹饰。

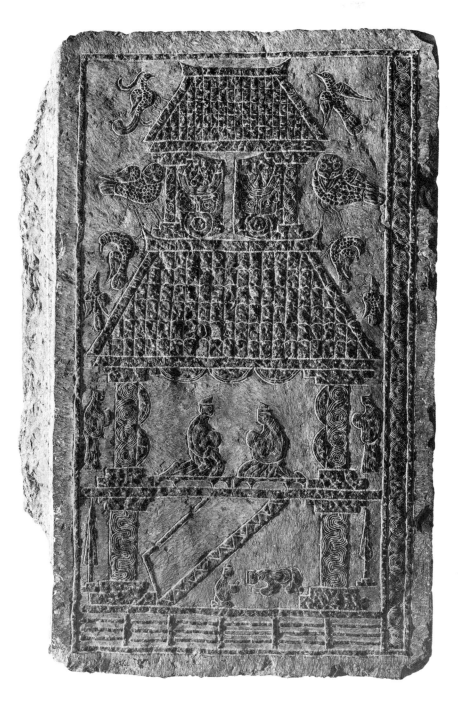

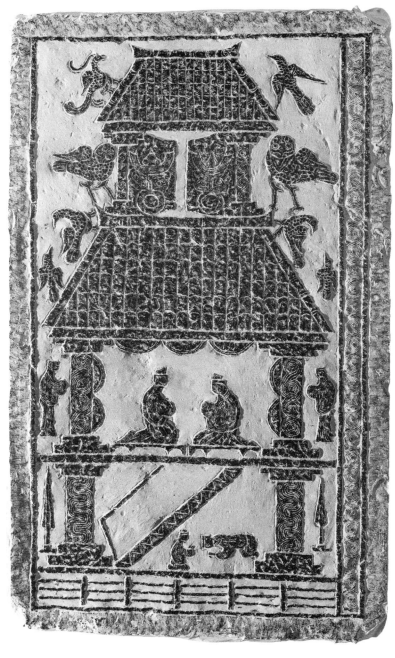

13. 升仙接引图、仙界图

墓门横额画像石，两面有画，石纵 50 厘米，横 237 厘米，厚 31 厘米，浅浮雕，三级文物。

正面为升仙接引图：墓门楣正面画像。画面自右向左：一人执牍，墓主夫妇皆手执名刺；一人伸手相迎；二仙女引路，神兽（熊）；四仙女，二人骑鹿，二人步行。画面上下有边栏两道，上边栏内刻龙云纹，下边栏内刻涡旋纹。画面两端各一盛开的八瓣花。此表现的是墓主夫妇升仙受到欢迎的场景。

背面为仙界图：左刻东王公，右刻西王母，分坐于悬圃之上，身边各有二仙人；中间一玉兔捣药。画面上下有边栏两道，上边栏内刻龙云纹，下边栏内刻涡旋纹。

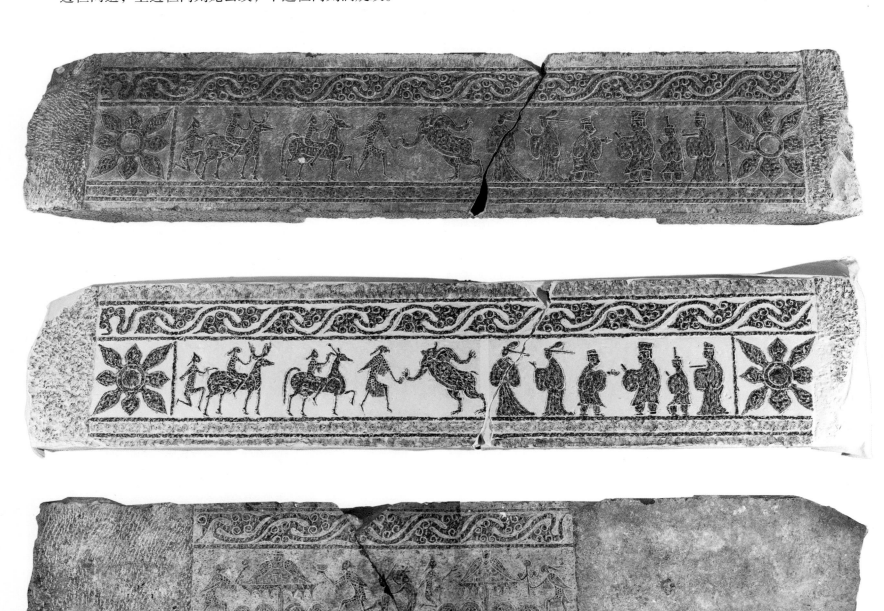

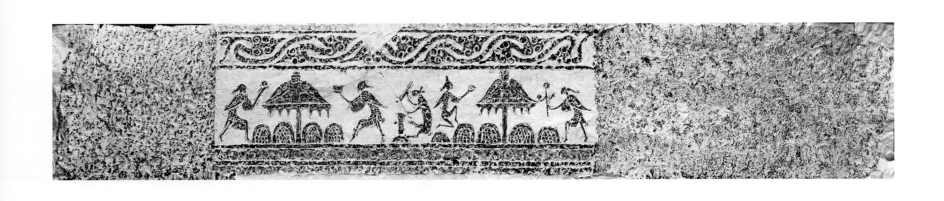

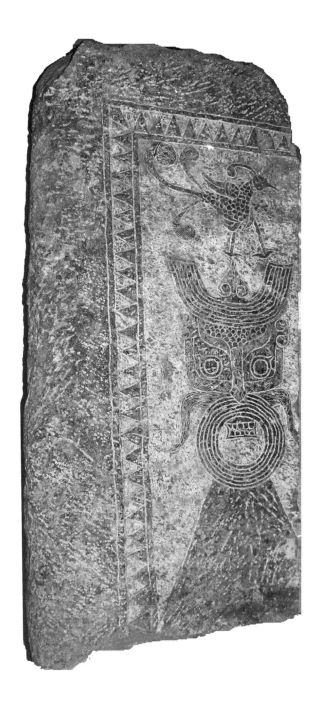
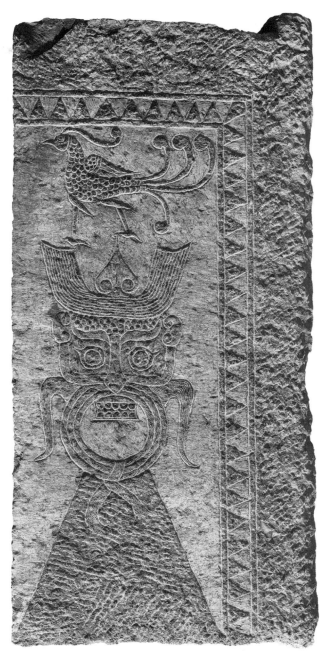

14、15. 铺首衔环图

墓门画像石，浅浮雕。

左扇墓门，石纵 117 厘米，横 58 厘米，厚 10 厘米，画面刻铺首衔环，铺首上站一朱雀，右向。画面上、左两道边栏内刻锯齿纹。

右扇墓门，石纵 118 厘米，横 55 厘米，厚 10 厘米，画面刻铺首衔环，铺首上站一朱雀，左向。画面上、右两道边栏内刻锯齿纹。

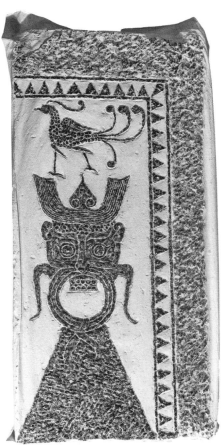

16. 白虎

墓葬立柱画像石，石纵 97 厘米，横 22 厘米，厚 29 厘米，浅浮雕。画面刻一白虎，张口，有翼，向上。（下左两图）

17. 青龙

墓葬立柱画像石，石纵 98 厘米，横 23 厘米，厚 22 厘米，浅浮雕。画面刻一青龙，张口，有翼，向上。（下右两图）

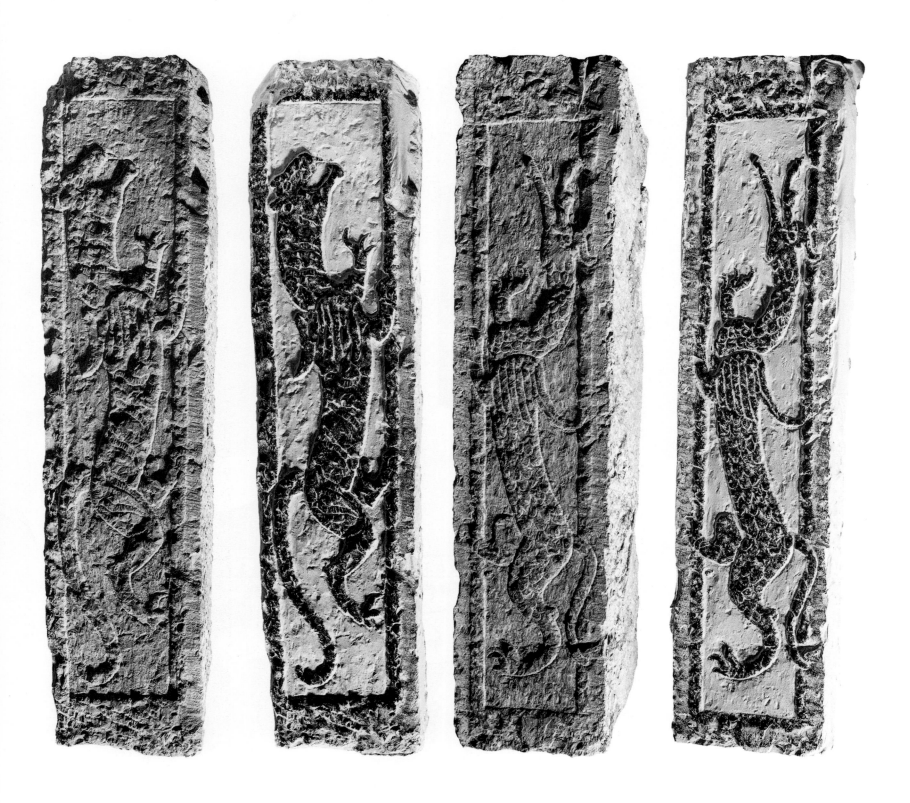

18. 异兽、穿璧纹

墓葬立柱画像石，石纵 95 厘米，横 25 厘米，厚 29 厘米，浅浮雕。画面分上下两格。上格刻一力士蹲踞，下格刻十字穿璧纹图案。（下左两图）

19. 虎首、穿璧纹

墓葬立柱画像石，纵 97 厘米，横 25 厘米，厚 32 厘米，浅浮雕。画面分上下两格。上格刻一虎头，两前肢盘曲下按；下格正中刻玉璧，四角露出四分之一圆的玉璧，有带彼此相连。（下右两图）

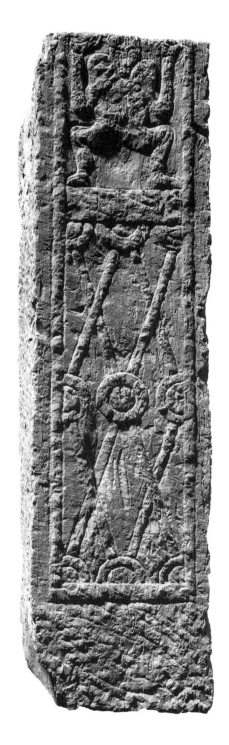
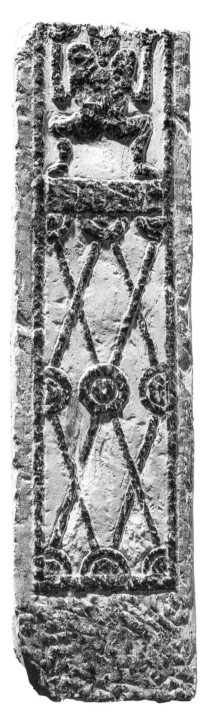

20. 双龙穿璧

墓葬横额，石纵 43 厘米，横 133 厘米，厚 30 厘米，浅浮雕。

画面刻二龙穿行于三璧之间。左右双龙龙口欲衔另一龙龙尾。

21. 双龙穿璧

墓葬横额，石纵 43 厘米，横 125 厘米，厚 30 厘米，浅浮雕。

画面刻二龙穿行于三璧之间。左面龙的上龙头口衔右龙龙尾。

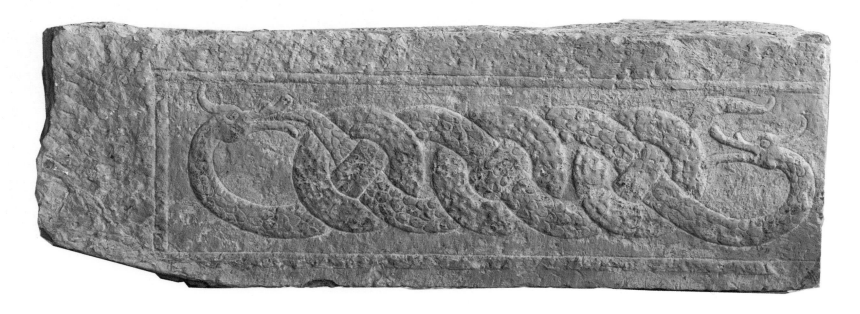

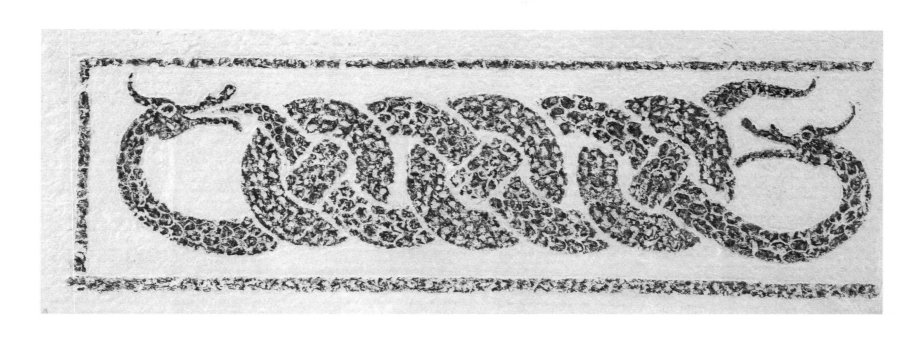

22. 双龙穿璧

墓葬横额，石纵 40 厘米，横 147 厘米，厚 24 厘米，浅浮雕。

画面刻二龙穿行于三璧之间，两龙头皆口衔另一龙的龙尾。两龙下面一道水波纹。

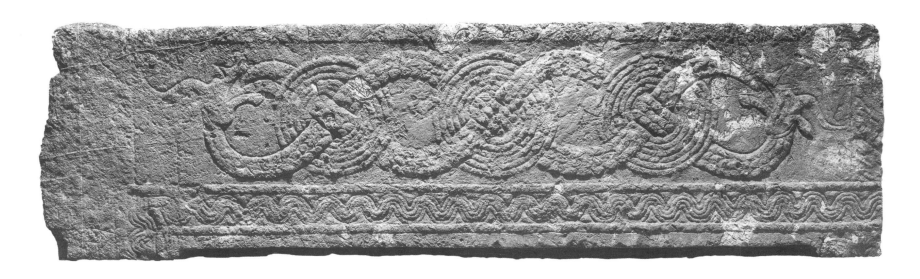

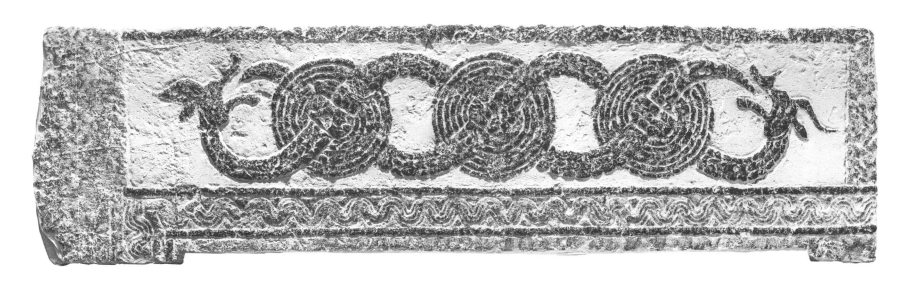

23. 鱼、龙

　　墓门楣画像石，石纵 43 厘米，横 245
厘米，厚 24 厘米，浅浮雕；画面纵 43 厘
米，横 155 厘米。画面刻二龙，头小腹大，
回首相向，尾相交，口大张，作吞鱼之状。
二龙间刻一鱼。画面上面及左边栏内刻连
弧纹。

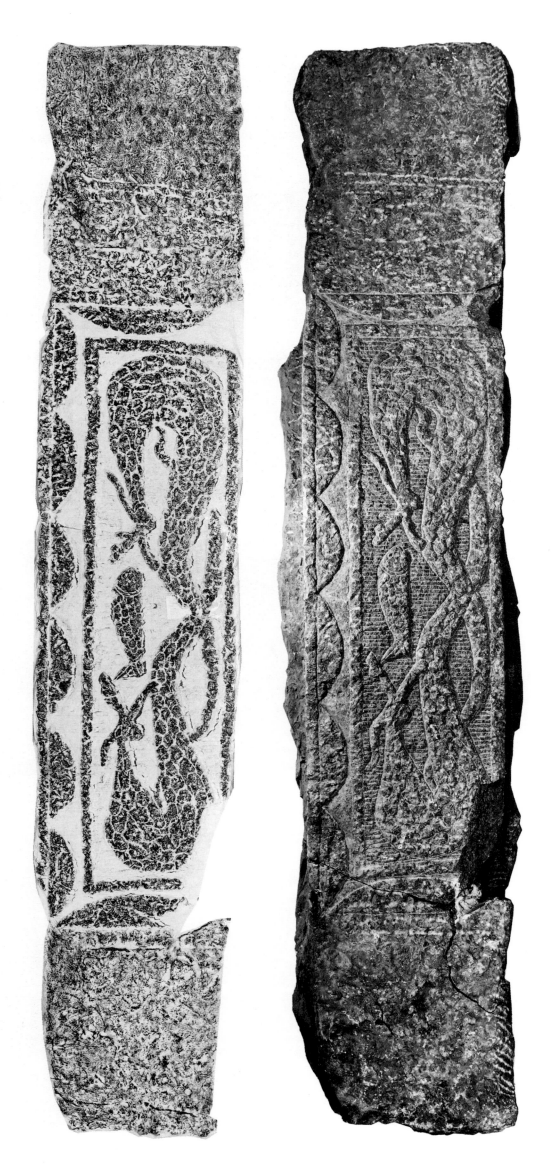

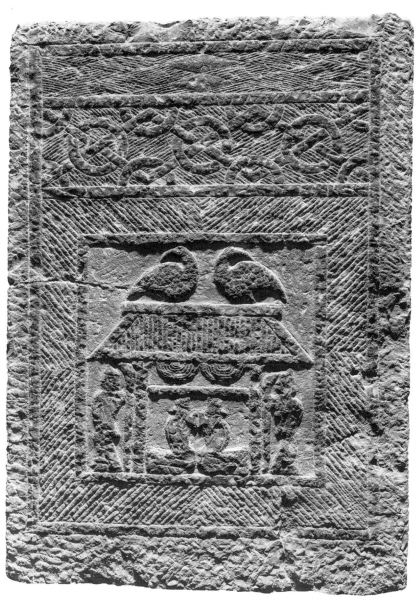

24. 楼阁人物

墓葬立柱（墓壁）画像石，石纵118厘米，横80厘米，厚14厘米，浅浮雕。

画面分三格，上格刻二菱形，第二格刻穿璧纹，下格刻一厅堂，一男一女跪地相对，厅堂外二侍者，各持彗而立。厅堂顶上立两只凤鸟。厅堂四周的边栏内刻斜线纹。

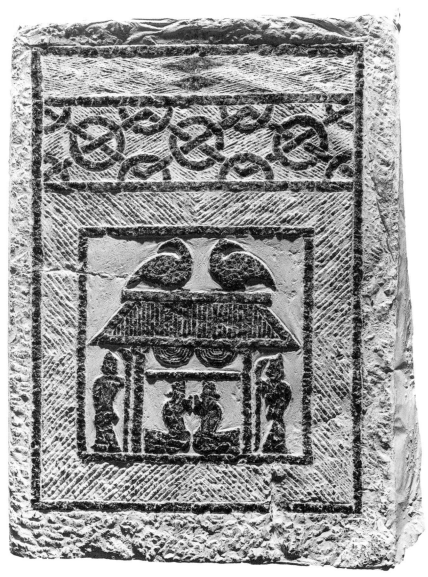

25. 龙、羊头、虎

墓门楣画像石，石纵 35 厘米，横 180 厘米，厚 24 厘米，浮雕。

画面中间刻一羊头，羊头两边左龙右虎，龙虎皆张口、扬尾、奋蹄。

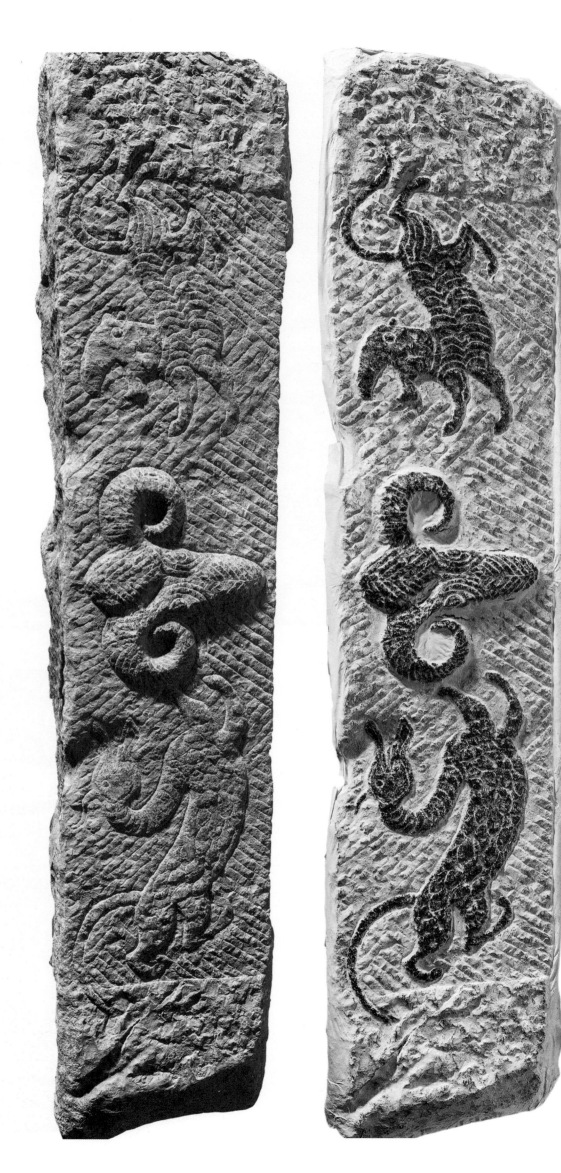

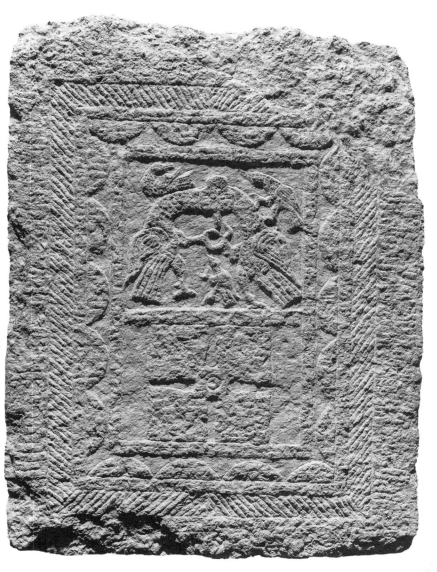

26. 双身合首鸟、柿蒂纹

墓壁画像石，石纵110厘米，横82厘米，厚17厘米，浅浮雕。

画面分上下两格。上格刻一双身合首鸟，另有三只小鸟在左、右、下方。下格刻柿蒂纹。画面四周有边栏两道，外刻斜线纹，内刻连弧纹。

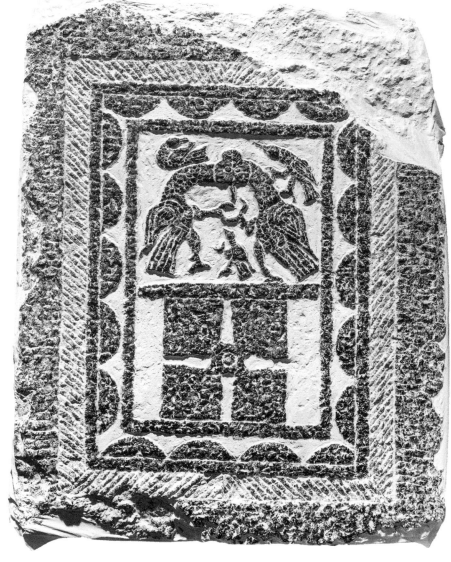

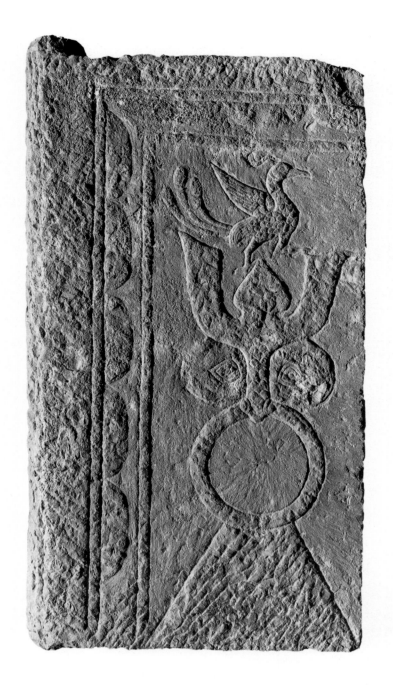
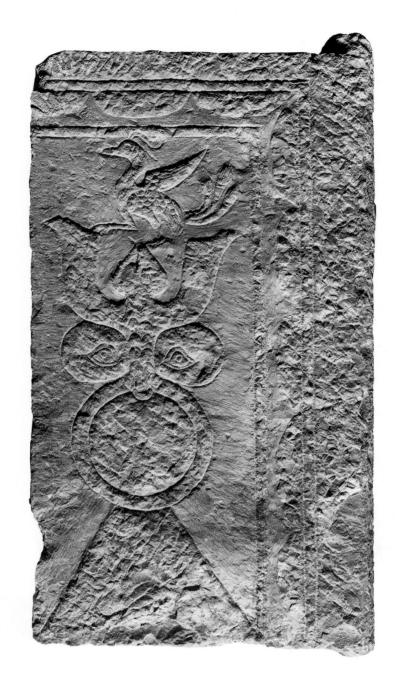

27. 铺首衔环

墓门左扇：石纵 96 厘米，横 56
厘米，厚 9 厘米，浅浮雕。画面刻铺
首衔环，铺首上站一朱雀，右向。画
面上、左二道边栏内刻连弧纹。右扇：
石纵 95 厘米，横 55 厘米，厚 9 厘米，
画面同左扇门对称。

178

28. 铺首衔环

　　墓门左扇：石纵97厘米，横54厘米，厚10厘米，浅浮雕。画面刻铺首衔环，铺首上站一仙人，右向，手执仙丹。画面上、左二道边栏内刻连弧纹。右扇：石纵97厘米，横56厘米，厚10厘米，画面同左扇对称。

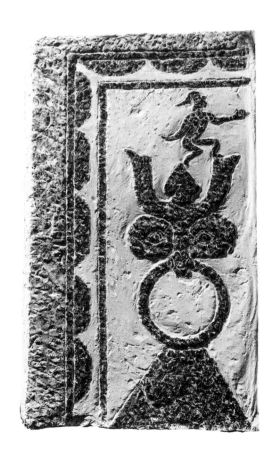
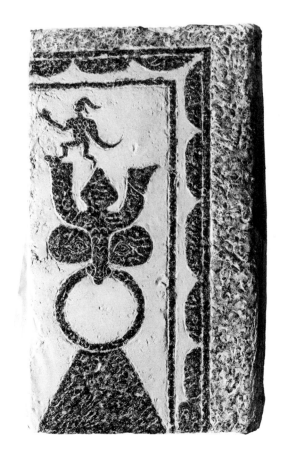

29. 杂耍人物、车马

墓葬横额，石纵 176 厘米，横 56 厘米，浅浮雕，图像已漫漶不清。

正面：画面分两格，上格刻有杂耍人物 10 人；下格刻车马出行，6 人物；上、左、右边框外刻连弧纹；外边斜线纹。

背面：三神兽，上、左、右边框外刻云纹；外边连弧纹。

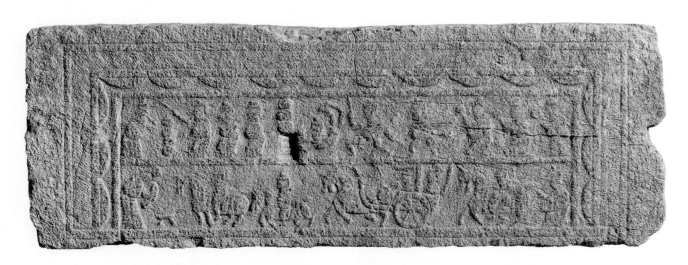

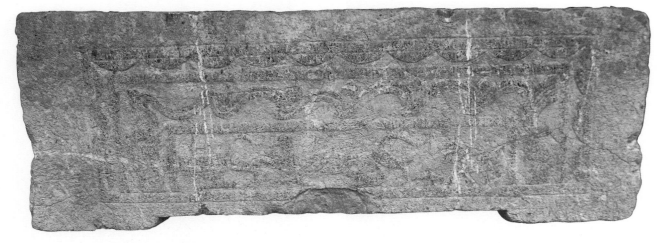

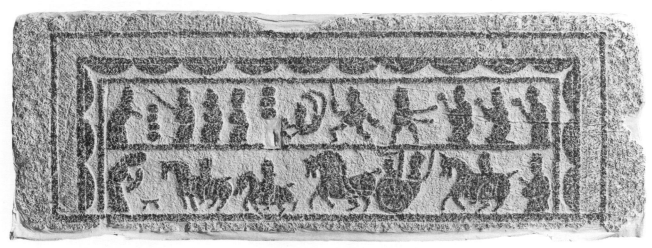

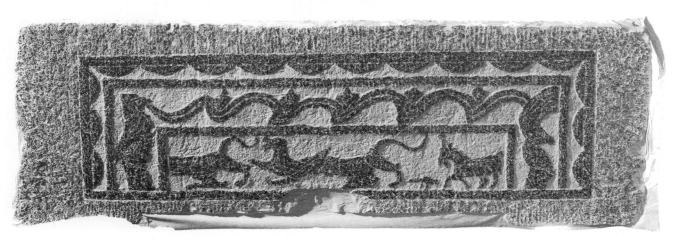

第三节　接受捐赠的画像石

2012 年秋，为了充实博物馆馆藏，经县委、县政府同意，博物馆接受了一批社会捐赠的汉代画像石，数量 50 件。此批画像石既有石椁画像石，也有画像石墓画像石，内容丰富，有车马出行、龙虎神兽、伏羲女娲、乐舞百戏、铺首衔环等。雕刻方式多样，有阴线刻、凹面线刻、浅浮雕等多种形式，但多数品相一般。2015 年，又接受了一批捐赠画像石，数量 12 件，多是小型砖石墓的墓门楣，内容多是浅浮雕的羊头，虽图像简单，但品相较好。

1. 仙人饲凤、乐舞

石纵 75 厘米，横 117 厘米，浅浮雕。画面分两格：上格左刻一玩偶，右刻仙人饲凤；下格刻四女，一女抚琴，三女跳长袖舞；周围边框内刻连弧纹；边框外刻斜线纹。

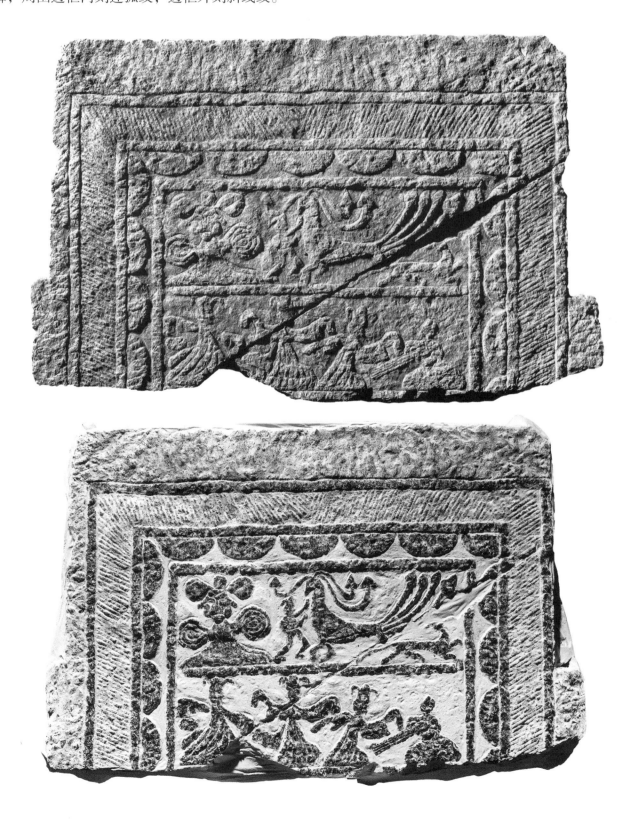

2. 龙、虎、怪兽

石纵 102 厘米，横 81 厘米，浅浮雕。画面分两格：上格刻三龙相绕，下格刻一人首怪兽。上下两格均饰有云朵，外边框刻斜线纹，中间刻连弧纹。

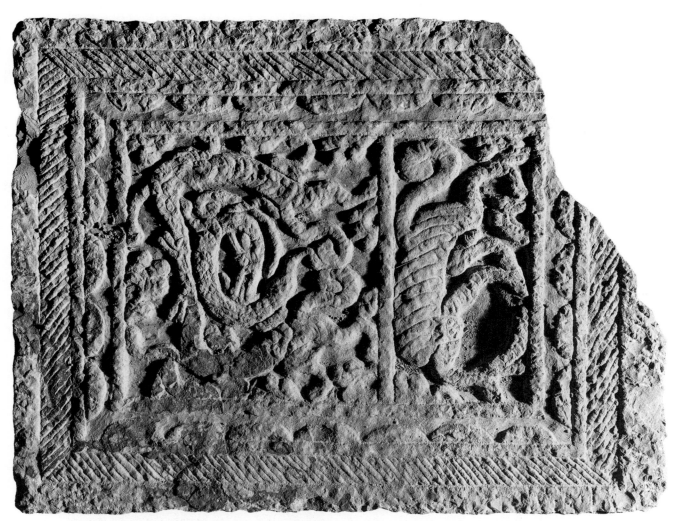

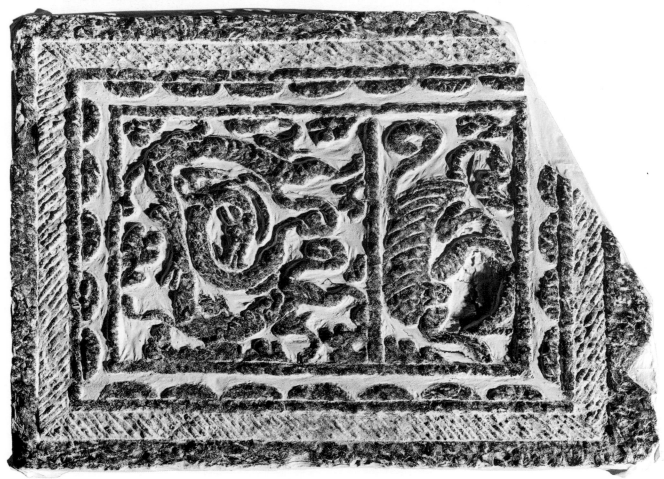

3. 神兽、龙、凤鸟

石纵 97 厘米，横 121 厘米，浅浮雕，石头上端残缺。画面分三格：上格左刻一鸟头兽身怪兽，右一朱雀，云朵若干；中格刻三龙，云朵若干；下格左右各一阙形建筑，二龙腾身盘于阙之上，下二蛇，龙蛇相交，下边有三鸟，云朵若干；左右下边框刻菱形纹。

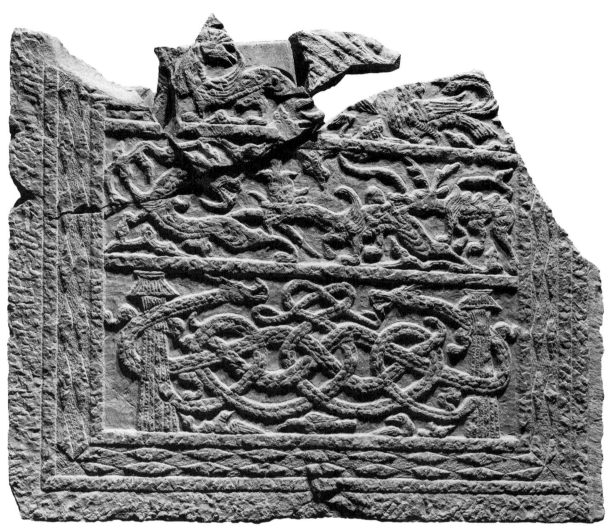

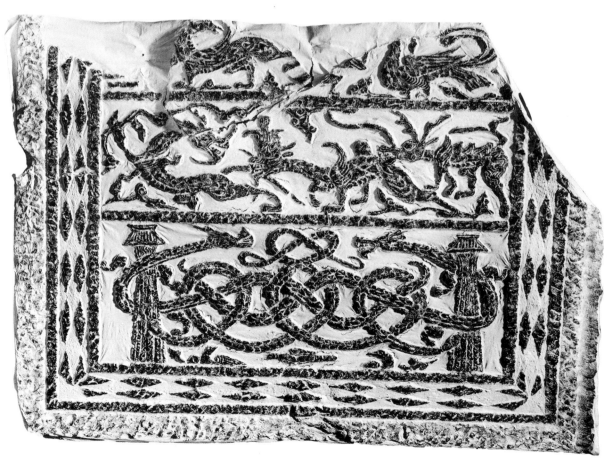

4. 穿璧纹、鱼

石纵 71 厘米，横 169 厘米，浅浮雕。画面左边刻穿璧纹，右边上刻穿璧纹，下刻一鱼。

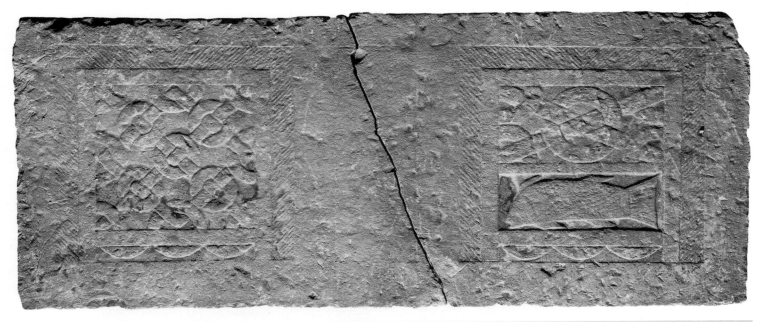

5. 乐舞

石椁内侧画像（局部）。石纵 83 厘米，上横 106 厘米，下横 114 厘米，凹面线刻。画面中心竖一建鼓，羽葆翻飞，左右二人击鼓表演；画面下部一人跳长袖舞，一人伴奏，二人观看，随节奏相和。

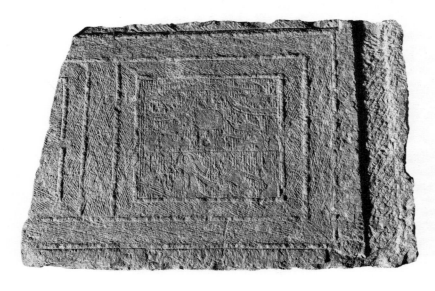

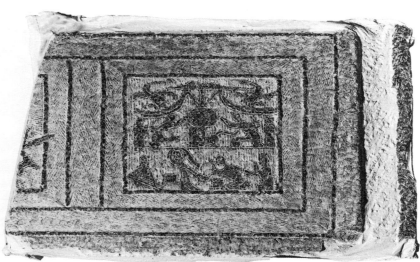

6. 双鱼

石纵 87 厘米，横 87 厘米，糙面阴线刻。画面刻二鱼，四周边框内刻斜线纹。

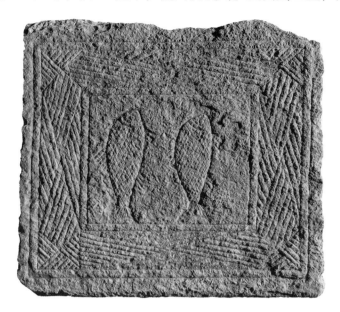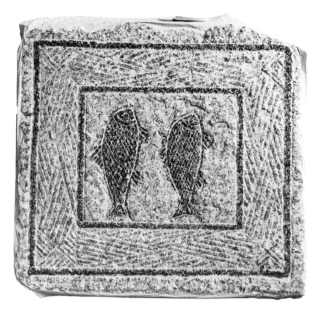

7. 楼阁、人物

石纵 84 厘米，横 84 厘米，凹面阴线刻。画面刻一楼阁，楼上阙二层，楼上楼下各有四人。

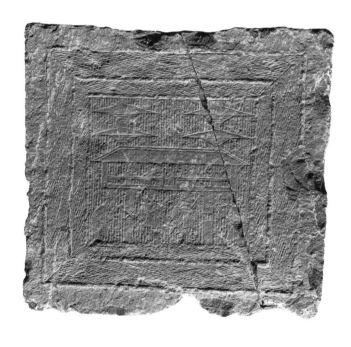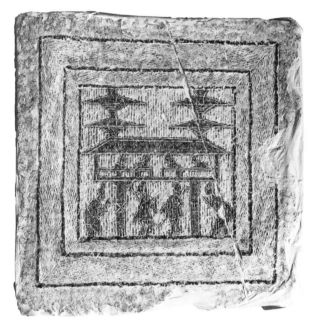

8. 十字穿环

石樘墓门，石纵 72 厘米，横 97 厘米，减地平面线刻。画面中间刻十字穿环纹，四周边框刻水波纹、菱形纹。

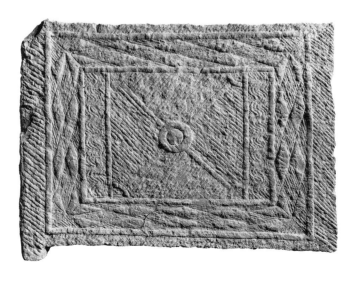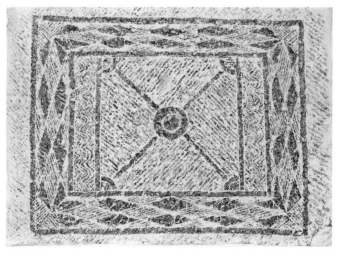

9. 楼阁、人物、凤鸟

石纵 91 厘米，横 99 厘米，画像石右下端残缺。凹面阴线刻。画面刻二层楼阁，楼上阙二层，楼上楼下各有四人，楼阁上有二凤鸟回首。

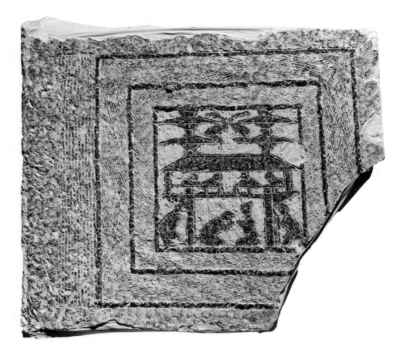

10. 铺首衔环、穿璧纹、菱形纹

墓门，石纵 57 厘米，横 73 厘米，减地平面线刻。画面左边刻菱形纹；中间刻铺首衔环；右边刻穿璧纹；四周边框内刻水波纹。

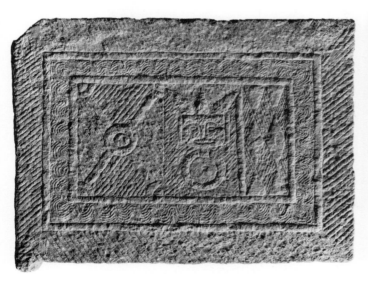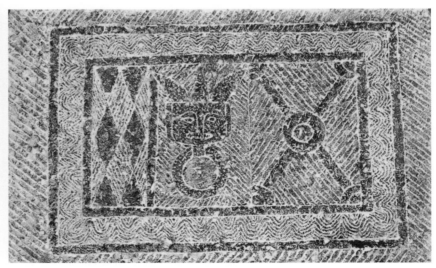

11. 羊头

石纵 39 厘米，横 223 厘米，厚 18 厘米，浅浮雕。画面中间刻一羊头，边框内连弧纹。

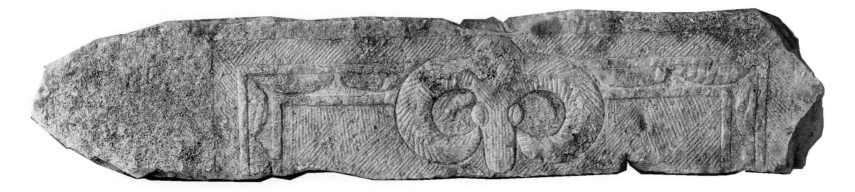

186

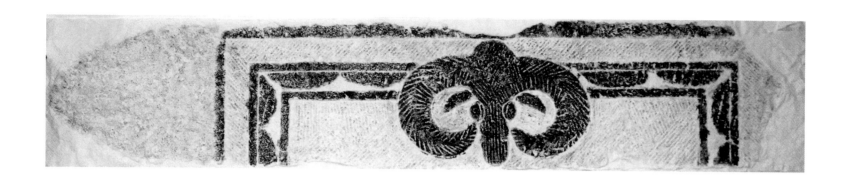

12. 羊头、鱼

石纵 45 厘米，横 216 厘米，浅浮雕，画面左上端残缺。画面中间刻一羊头（古代"羊"同"祥"），左右刻鱼，边框内连弧纹。

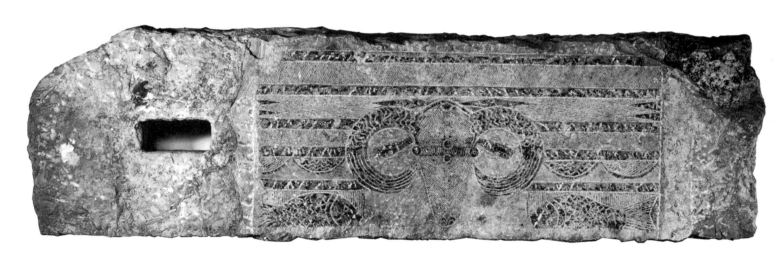

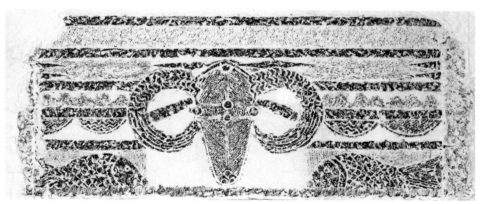